MUSÉE

DE

PEINTURE ET DE SCULPTURE,

OU

RECUEIL

DES PRINCIPAUX TABLEAUX,

STATUES ET BAS-RELIEFS

DES COLLECTIONS PUBLIQUES ET PARTICULIÈRES DE L'EUROPE,

DESSINÉ ET GRAVÉ A L'EAU FORTE
PAR RÉVEIL,

AVEC DES NOTICES DESCRIPTIVES, CRITIQUES ET HISTORIQUES,
PAR DUCHESNE AINÉ.

VOLUME XIV.

PARIS.
AUDOT, ÉDITEUR,
RUE DU PAON, N°. 8, ÉCOLE DE MÉDECINE.
1833.

PARIS. — IMPRIMERIE ET FONDERIE DE FAIN,
Rue Racine, n°. 4, place de l'Odéon.

MUSEUM
OF
PAINTING AND SCULPTURE,
OR,
A COLLECTION
OF THE PRINCIPAL PICTURES,

STATUES AND BAS-RELIEFS,

IN THE PUBLIC AND PRIVATE GALLERIES OF EUROPE,

DRAWN AND ETCHED
BY REVEIL:

WITH DESCRIPTIVE, CRITICAL, AND HISTORICAL NOTICES,
BY DUCHESNE Senior.

VOLUME XIV.

LONDON:
TO BE HAD AT THE PRINCIPAL BOOKSELLERS
AND PRINTSHOPS.

1833.

PARIS. — PRINTED BY FAIN,
Rue Racine, n. 4, Place de l'Odéon.

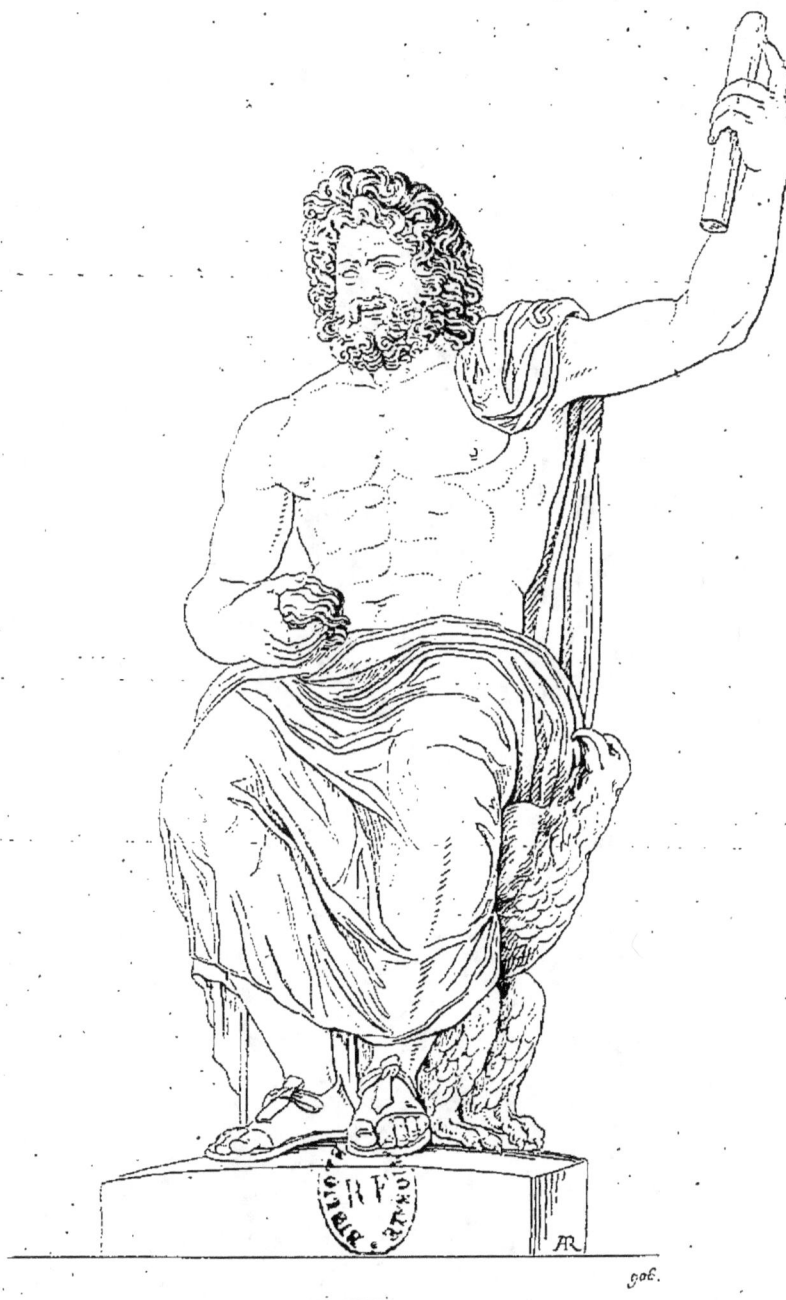

JUPITER.

JUPITER.

Cette magnifique statue de Jupiter appartient bien certainement à la meilleure époque des statuaires grecs. Les anciens et les modernes y ont attaché beaucoup de prix : on peut en voir la preuve dans une petite copie découverte près de Corinthe, il y a plus d'un demi-siècle, et achetée alors par un voyageur anglais, sir François Skipwith, ainsi que dans le dessin qu'en fit le peintre Charles Le Brun, comme étant une des plus belles choses qu'il eût vues à Rome ; la gravure, d'après ce dessin, se trouve dans l'*Antiquité expliquée* du P. Montfaucon.

Après avoir été long-temps admirée au palais Verospi, cette statue fut transportée au Vatican, et est maintenant placée dans le musée Pio-Clémentin. Elle a été gravée par M. Carloni.

Haut., 6 pieds 6 pouces.

JUPITER.

This magnificent statue undoubtedly belongs to the best period of Grecian art. Its high repute both in ancient and modern times, is attested by the small antique copy discovered near Corinth, about half a century since, and purchased by Sir Francis Skipwith, an English traveller; and by the drawing of Charles Le Brun, who considered this statue as one of the finest monuments in Rome. His design has been engraved in Montfaucon's *Antiquity Explained.*

After being long admired in the Verospi palace, this marble was removed to the Vatican; and it is now in the Pio-Clementine Museum: it has been engraved by Carloni.

Height, 6 feet 11 inches.

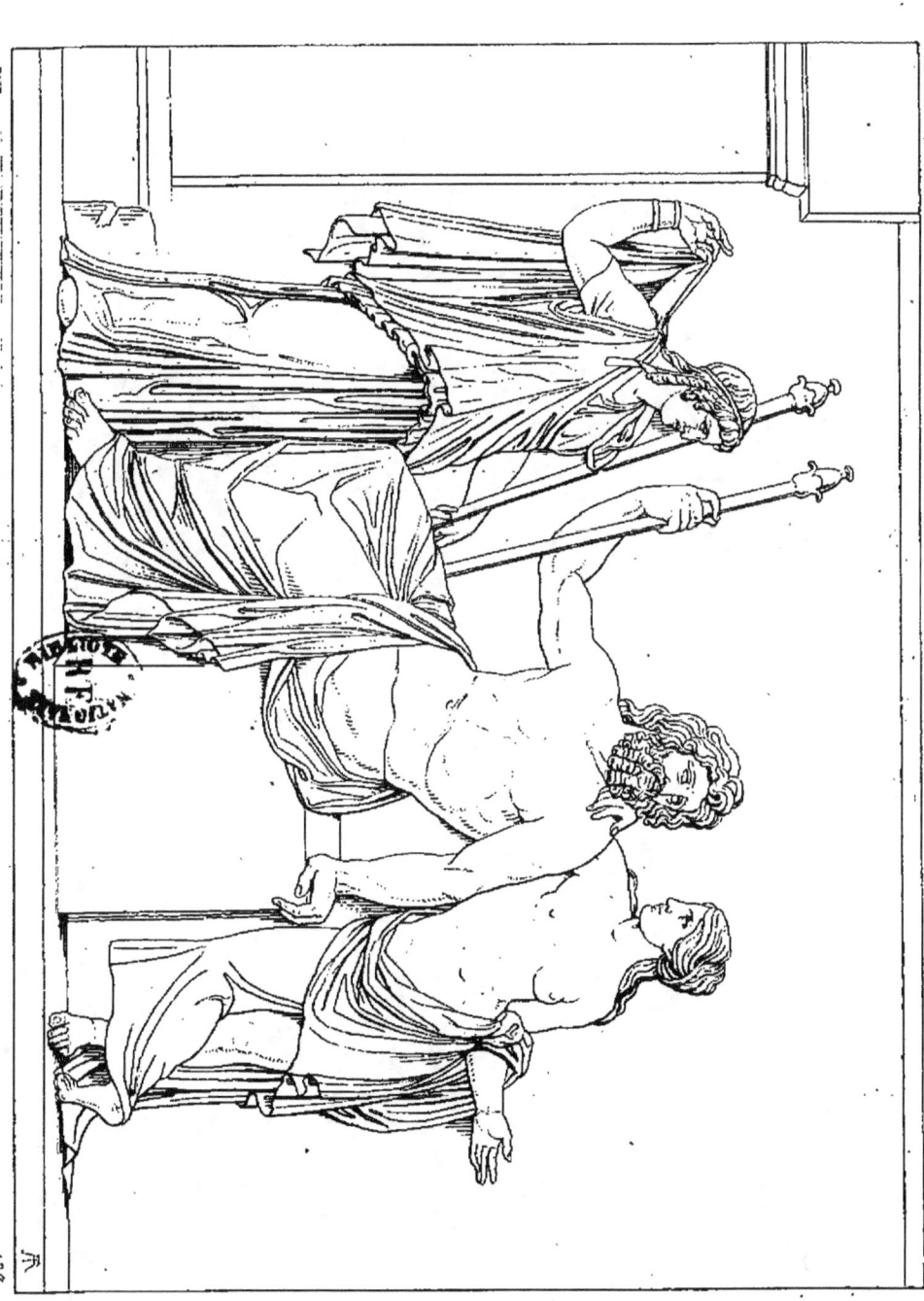

JUPITER ET DEUX DÉESSES.

SCULPTURE. ~~~~~~~~ ANTIQUE. ~~~~~~~ MUSÉE FRANÇAIS.

JUPITER ET DEUX DÉESSES.

La principale figure de ce bas-relief est celle de Jupiter, assis et tenant son sceptre. L'autre figure, ayant aussi un sceptre en main, est certainement celle de Junon; quant à la troisième, on a cru quelquefois que c'était celle de Vénus. Mais Visconti pense avec plus de raison que c'est Thétis, mère d'Achille, au moment dont parle Homère lorsqu'il dit : « Elle abandonne les flots de la mer, et au lever du jour monte dans les vastes cieux : elle trouve le formidable fils de Saturne assis loin des autres divinités; de la main droite elle caresse le menton du grand Jupiter, et lui adresse des paroles suppliantes. » Junon, quoique présente, ne doit point être aperçue des deux interlocuteurs.

Sur la pierre qui sert de siége à Jupiter, est tracé le nom du sculpteur Diadumenus. Ce nom grec écrit en latin fait voir que cette sculpture n'est déja plus du temps de la république; cependant la finesse du travail démontre qu'il est antérieur au règne des Antonins.

Ce bas-relief en marbre pentélique a été autrefois à Turin dans l'hôtel de l'académie; il est maintenant à Paris dans le musée des antiques. Il a été gravé par Avril fils.

Larg., 1 pied 10 pouces; haut., 1 pied 7 pouces.

SCULPTURE. ~~~~~~~~~~ ANTIQUE. ~~~~~~~~ FRENCH MUSEUM.

JUPITER AND TWO GODDESSES.

The principal figure of this Basso Relievo is that of Jupiter, seated and holding his sceptre. The other figure, also bearing a sceptre in its hand, is certainly that of Juno; as to the third, it has sometimes been thought to be Venus. But Visconti, more judiciously, considers it to be Thetis, the mother of Achilles, at the moment spoken of by Homer, when he says : « She leaves the waves of the Sea, and, at the rise of dawn, ascends the trackless skies : she finds Saturn's awful son, seated aloof from the other Gods : with her right hand she strokes the chin of the mighty Jupiter, and addresses to him supplicating words. » Juno, although present, is supposed to not be perceived by the two interlocutors.

Upon the stone, that serves as a seat to Jupiter, is traced the name of the sculptor Diadumenus. This Greek name, written in Latin, shows that the sculpture is posterior to the time of the republic : yet, the delicacy of the workmanship indicates it to be anterior to the reign of the Antonines.

This Basso Relievo, in Pentelic marble, was formerly in the Academy at Turin : it now is in the Museum of Antiques, in Paris. It has been engraved by Avril Junr.

Width, $23\frac{1}{2}$ inches; height, 20 inches.

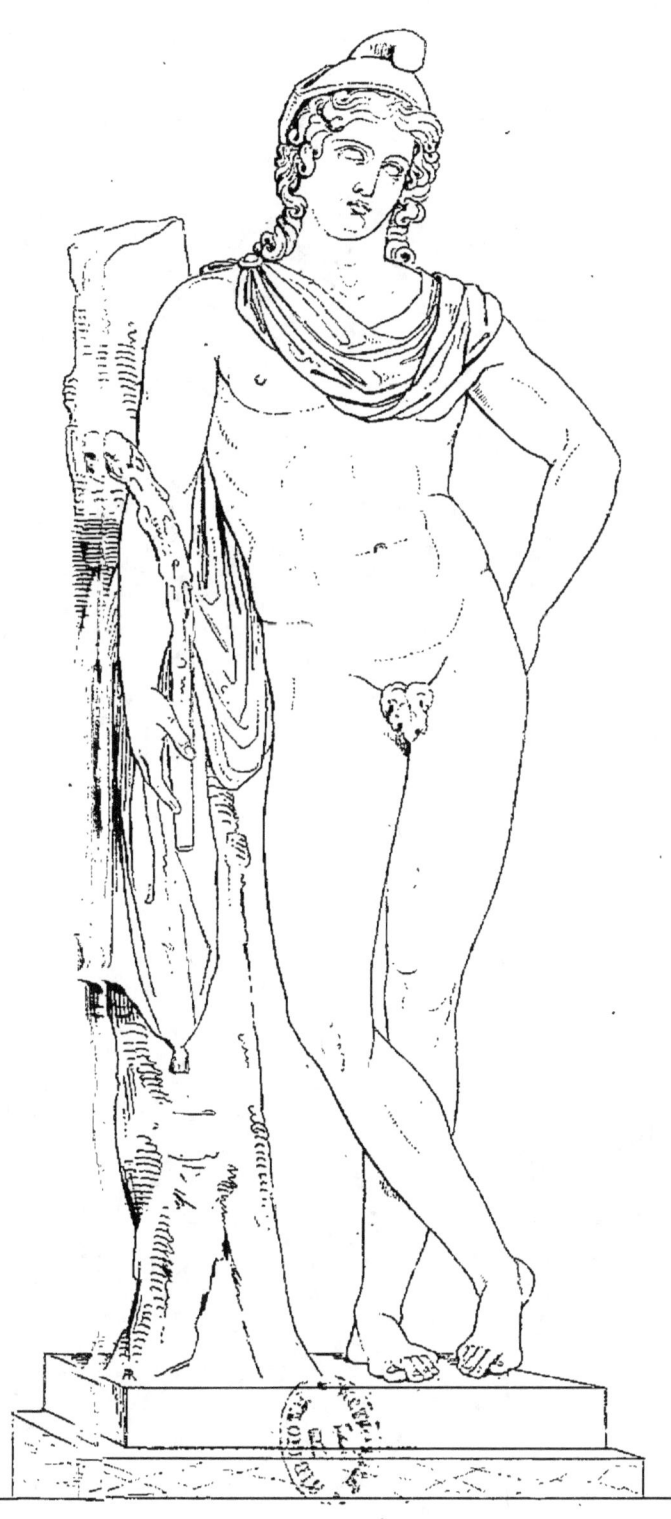

GANIMÈDE.

SCULPTURE. ANTIQUE. CABINET PARTICULIER.

GANYMÈDE.

Le bâton pastoral et le bonnet phrygien sont des attributs qui appartiennent également à Ganymède et à Pâris; mais l'air de jeunesse de cette figure paraît plus convenable à l'échanson de Jupiter, qui, dit-on, avait été enlevé par le maître des dieux, parce que la terre n'était pas digne de posséder un corps d'une telle beauté. Visconti a trouvé un caractère de plus encore dans la forme et la disposition de la chlamyde, absolument semblable à celle que l'on voit dans un petit groupe du Vatican, et que ce célèbre antiquaire regarde comme une copie du célèbre Ganymède en bronze de Léocades.

La pose de cette figure est gracieuse, le mouvement est agréable, la tête est bien coiffée et d'un beau caractère, la draperie est jetée avec élégance, mais l'exécution manque de finesse, et il est à croire que cette statue est une copie médiocre de quelque bon ouvrage de l'antiquité.

Haut., 5 pieds 3 pouces.

GANYMEDES.

The shepherd's crook and the phrygian cap are attributes which belong both to Ganymedes and to Paris; but the youthful appearance of this figure is more suitable to Jupiter's cup-bearer, who, it is said, had been carried off by the king of the gods, because the earth was not worthy of possessing a body of such beauty. Visconti has discovered, in the form and arrangement of the *chlamys*, another characteristic, absolutely similar to the one seen in a small group in the Vatican, and which this celebrated antiquarian considers a copy of the famous bronze Ganymedes by Leocades.

The attitude of the figure is graceful, the action pleasing, the head well arranged and of a fine character, and the drapery is thrown with elegance; but, the execution fails in delicacy; it is therefore presumable that this statue is an indifferent copy of some good original antique.

Height, 5 feet 7 inches.

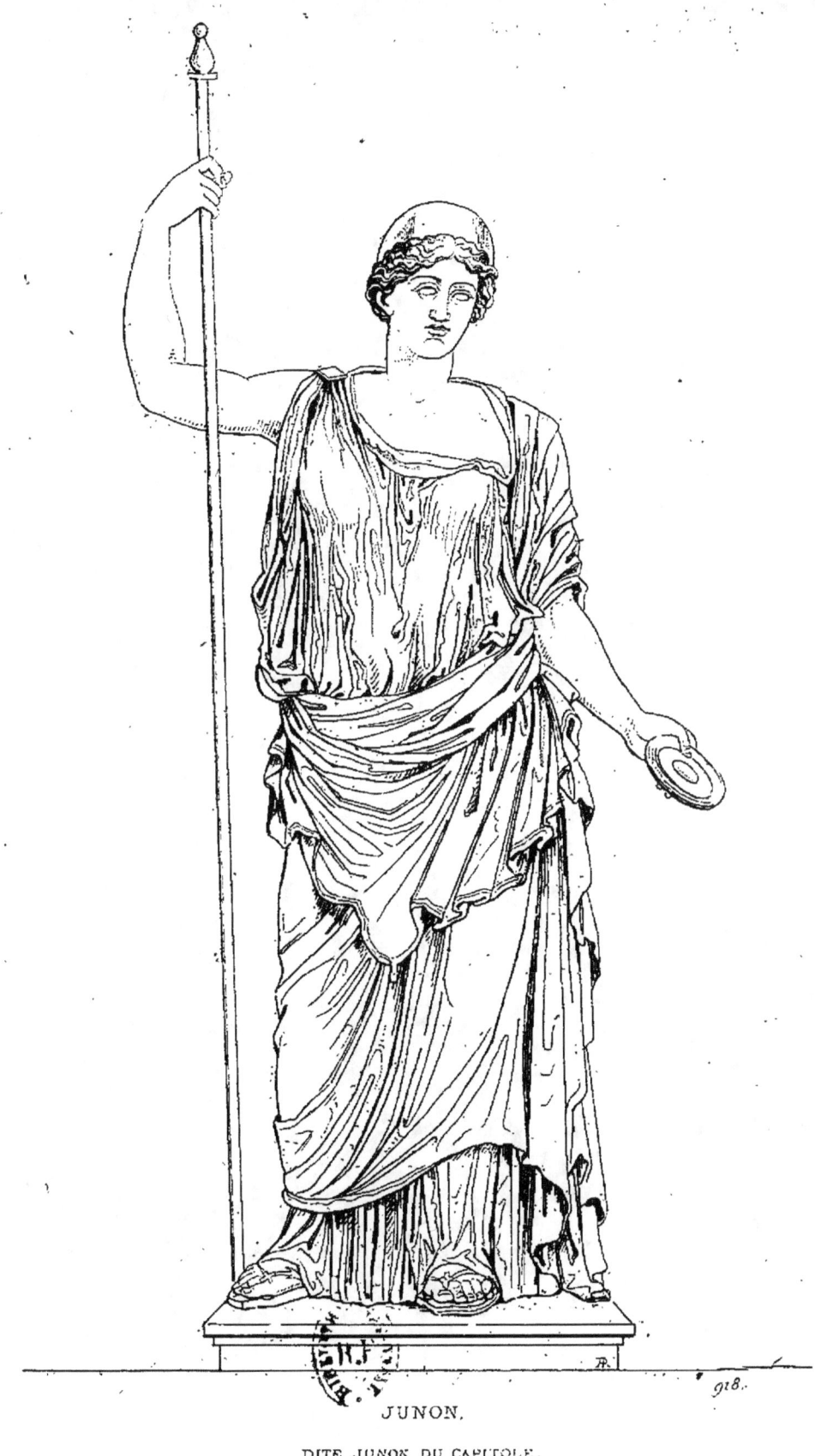

JUNON.

DITE JUNON DU CAPITOLE.

JUNON.

Cette magnifique statue colossale de Junon est certainement une des plus parfaites de celles que nous offre l'antiquité. Sa conservation en augmente le prix, puisqu'il n'y manquait que le bras droit, qui déjà était rapporté dans les temps anciens. L'air du visage, l'ornement de la tête, le grandiose de la draperie et la noblesse de la pose, désignent avec certitude la déesse Junon. Cela doit rendre plus sensible la perte du bras, dans lequel l'artiste grec avait sans doute exprimé l'idée d'Homère, qui donne à Junon la qualification de λευκωλενος, *la Déesse aux blancs coudes*.

On manque de preuve pour assurer que cette statue soit celle que l'on admirait dans Platée et qui était l'ouvrage de Praxitèle. Elle fut découverte à la fin du XVIIe. siècle, sous le monastère de Saint-Laurent en Panisperne, à l'endroit où se trouvaient autrefois les Thermes d'Olympias. Les fouilles où elle se trouva étaient faites sous la direction de l'antiquaire Léonard Agostini, et par ordre du cardinal François Barberini. Placée alors dans le palais de cette éminence, cette statue fut depuis transportée au Vatican, où elle se voit maintenant.

Elle a été gravée par C.-P.-P. Carloni, pour le musée Pio-Clémentin.

Haut., 8 pieds 7 pouces?

SCULPTURE. ANTIQUE. CLEMENTINE MUSEUM.

JUNO.

This colossal statue of Juno is among the finest remains of antiquity. It is preserved almost entire; wanting only the right arm, which, even in ancient times, formed a separate morcel. The majesty of the countenance, the ornaments of the head, the grand style of the drapery, and the nobleness of the attitude, indicate with certainty the Goddess Juno. The loss of the arm is the more to be regretted, as the artist doubtless bore in mind the epithet λευκώλενος, by which Homer characterises the beauty of Juno's arms.

No positive proof can be adduced, that this is the work of Praxiteles, ancienty admired at Platea. This statue was discovered, at the close of the XVIIth. century, under the couvent of St. Lorenzo *in Panisperna*, on the spot formerly occupied by the hot baths of Olympias. The excavations, which were directed by the antiquary Leonardo Agostini, were undertaken by order of Cardinal Barberini, in whose palace the statue was first erected. It was afterwards removed to the Vatican, where it is still seen: it has been engraved for the Pio-Clementine Museum, by C. P. P. Carloni.

Height, 9 feet 1 inch?

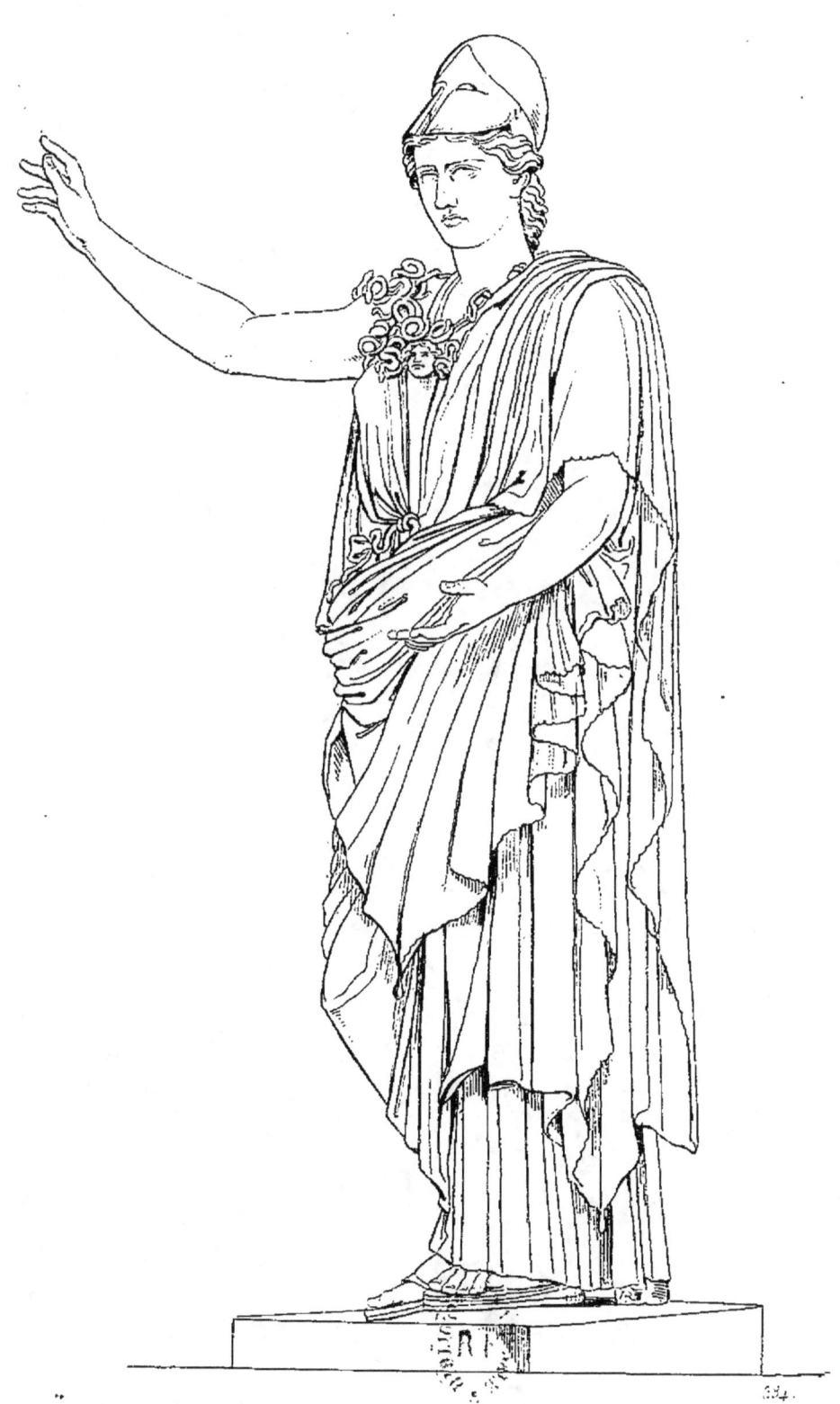
PALLAS

PALLAS
DE VELLETRI.

Les noms de Pallas, de Bellone et de Minerve ont été donnés à cette déesse, suivant qu'on voulait la faire considérer comme déesse de la guerre ou des arts. Protectrice de la ville de Troie, elle fut aussi très honorée à Athènes, où un temple magnifique lui fut élevé sous la dénomination de Parthenon.

Winckelmann, qui a examiné avec tant de soin toutes les statues antiques, dit que Pallas a toujours un maintien grave. Image de la pudeur, exempte des faiblesses de son sexe, elle semble avoir vaincu l'amour. Cette déesse a les yeux moins cintrés et moins ouverts que Junon; elle ne porte point la tête haute, et son regard est baissé comme celui d'une personne ensevelie dans une douce méditation : ses cheveux sont plus longs que ceux des autres divinités.

Cette statue colossale, en marbre de Paros, est un chef-d'œuvre de la sculpture antique, et du plus beau style grec; elle est surtout remarquable par une belle draperie des plus amples, et du fini le plus précieux. Découverte en 1797 à Velletri, ville distante de neuf ou dix lieues de Rome, on croit qu'elle avait été placée à la maison de campagne où Auguste avait été élevé. Elle a été gravée par Morace.

Haut., 9 pieds 9 pouces.

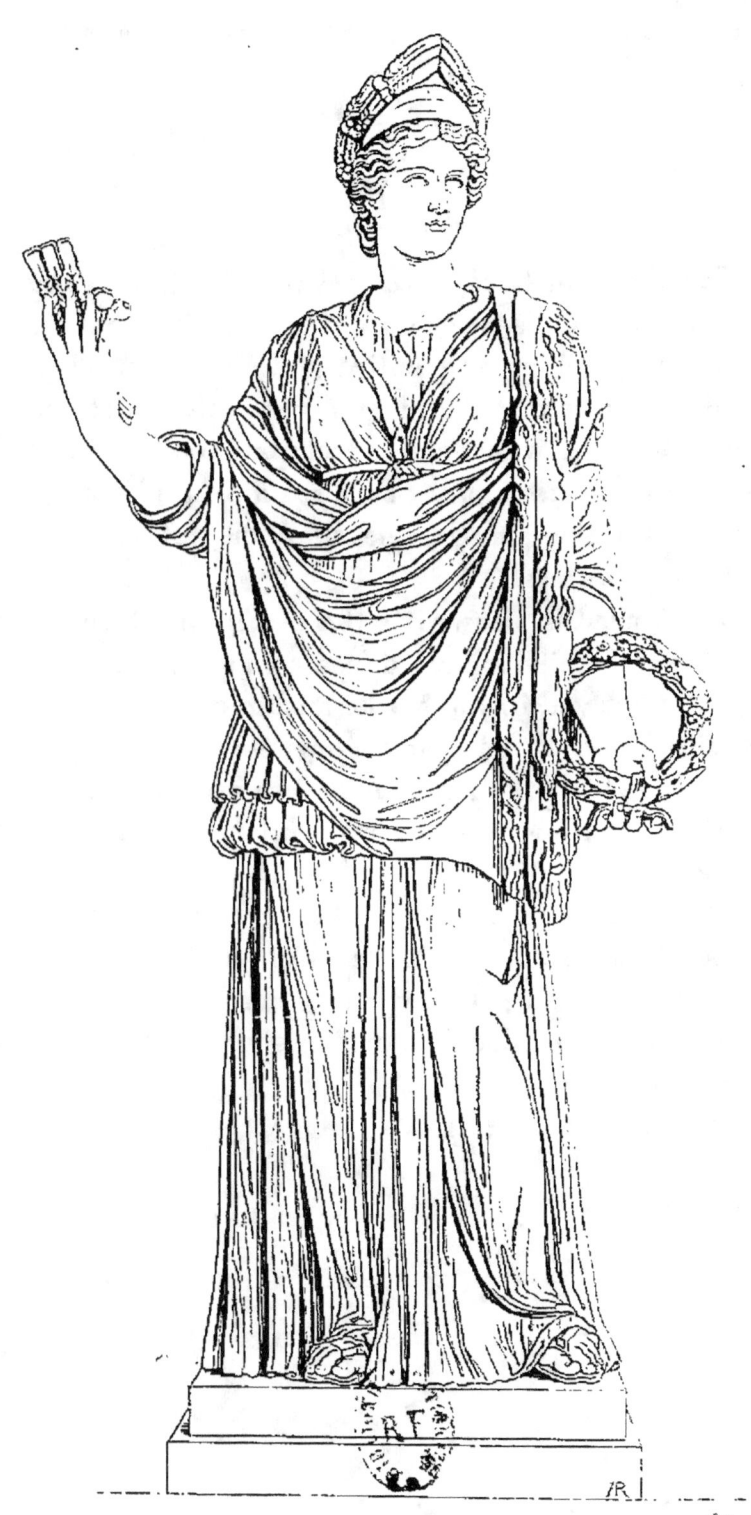

CÉRÈS.

CERES.

This figure of Ceres is remarkable for the arrangement of the tunic which is twice tucked up, thus presenting a double fold that envelops and entirely surrounds it. This singular combination is met with in no other antique statue: it does not produce a wonderful effect, but the statuary has found means to disguise a part of those uniform plaits, by covering them with the mantle, the simplicity of which forms an agreeable contrast.

Great merit is allowed to the execution of the mantle, the handling of which is both delicate and soft. The same delicacy is also observed in the workmanship of the tunic, but it has an affectation that imparts a dryness to it, and would make us believe that the two parts were not by the same hand. The head, without being very regular, still offers a delightful character.

This statue, in Paros marble, comes from the Villa Borghese: it is now in the Museum of the Louvre. A part of the crown and of the diadem, the nose, both fore-arms, and both feet are modern restorations: it has been engraved by Bouillon.

Height, 5 feet 4 inches.

CÉRÈS.

Cette figure de Cérès est remarquable par l'ajustement de la tunique, relevée deux fois et présentant ainsi un double pli qui l'enveloppe et l'entoure entièrement. Cette disposition singulière ne se retrouve dans aucune autre statue antique ; elle ne fait pas un effet merveilleux, mais le statuaire a su dissimuler une partie de ces plis symétriques, en les couvrant par le manteau, dont la simplicité fait un contraste agréable.

On trouve un grand mérite d'exécution dans ce manteau, dont la touche est à la fois fine et moelleuse. La même finesse se voit également dans le travail de la tunique, mais avec une recherche qui y répand de la sécheresse, et ferait croire que ces deux parties ne sont pas de la même main. La tête, sans être bien régulière, offre cependant un caractère charmant.

Cette Statue en marbre de Paros vient de la villa Borghèse ; elle est maintenant au Musée du Louvre. Une partie de la couronne et du diadème, le nez, les deux avant-bras et les deux pieds sont des restaurations modernes. Elle a été gravée par M. Bouillon.

Haut. 5 pieds.

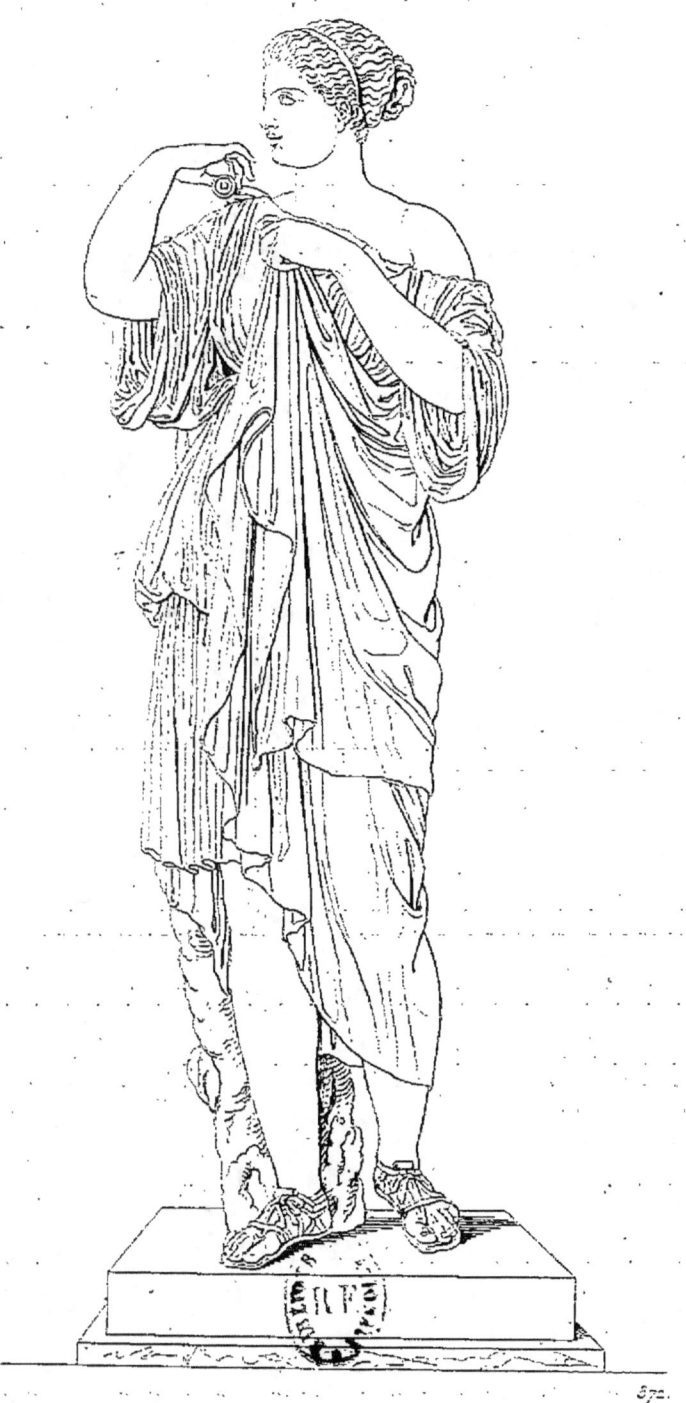

DIANE.

DIANE.

Quoiqu'il soit d'usage de représenter Diane avec un arc, des flèches, un carquois, un cerf ou des chiens, l'absence de tous ces attributs ne doit pas empêcher de reconnaître ici la déesse de la chasse, par la manière dont sa tunique est relevée au dessus du genou.

Le statuaire a choisi le moment où la déesse, achevant sa toilette, après avoir ajusté sa tunique avec deux ceintures, l'une au dessous du sein, l'autre sur les hanches, cherche à agrafer sur l'épaule droite son manteau, dont elle tient un des bouts de chaque main. Ce mouvement donne à la figure une attitude charmante et aux draperies un agencement des plus gracieux. La tête, également remarquable, est d'un caractère vraiment enchanteur, et coiffée avec le goût le plus exquis.

La beauté et la délicatesse de l'exécution doivent faire penser que cette statue a joui de quelque célébrité parmi les anciens; cependant elle n'a aucun rapport avec un petit bronze publié par Montfaucon, quoiqu'on l'ait regardée comme une copie faite d'après cette statue qui est en marbre grec. Trouvée dans les ruines de Gabies, puis placée à la villa Borghèse, elle est maintenant au Musée du Louvre; elle a été gravée par M. Bouillon.

Haut., 5 pieds.

DIANA.

Although it is customary to represent Diana either with a bow, arrows, a quiver, a stag, or some dogs, yet the absence of all these attributes does not prevent the goddess of the chase being here recognised, by the manner with which her tunic is tucked above her knee.

The statuary has chosen the moment when the goddess, finishing to deck herself, and having ajusted her tunic with two girdles, the one above her bosom, and the other over her hips, is fastening over her right shoulder, a mantle which she holds with both her hands. This action gives a charming attitude to the figure, and a most graceful arrangement to the draperies. The head, equally remarkable, has a truly enchanting character, and is attired in the most exquisite taste.

The beauty and delicacy in the execution must make it be believed that this statue enjoyed some celebrity amongst the ancients : yet it has no connexion with a small bronze published by Montfaucon, although it has been looked upon as a copy taken from this statue which is in greek marble. It was found in the ruins of Gabii, and placed in the villa Borghese : it is now in the Museum of the Louvre, and has been engraved by M. Bouillon.

Height, 5 feet 3 $\frac{3}{4}$ inches.

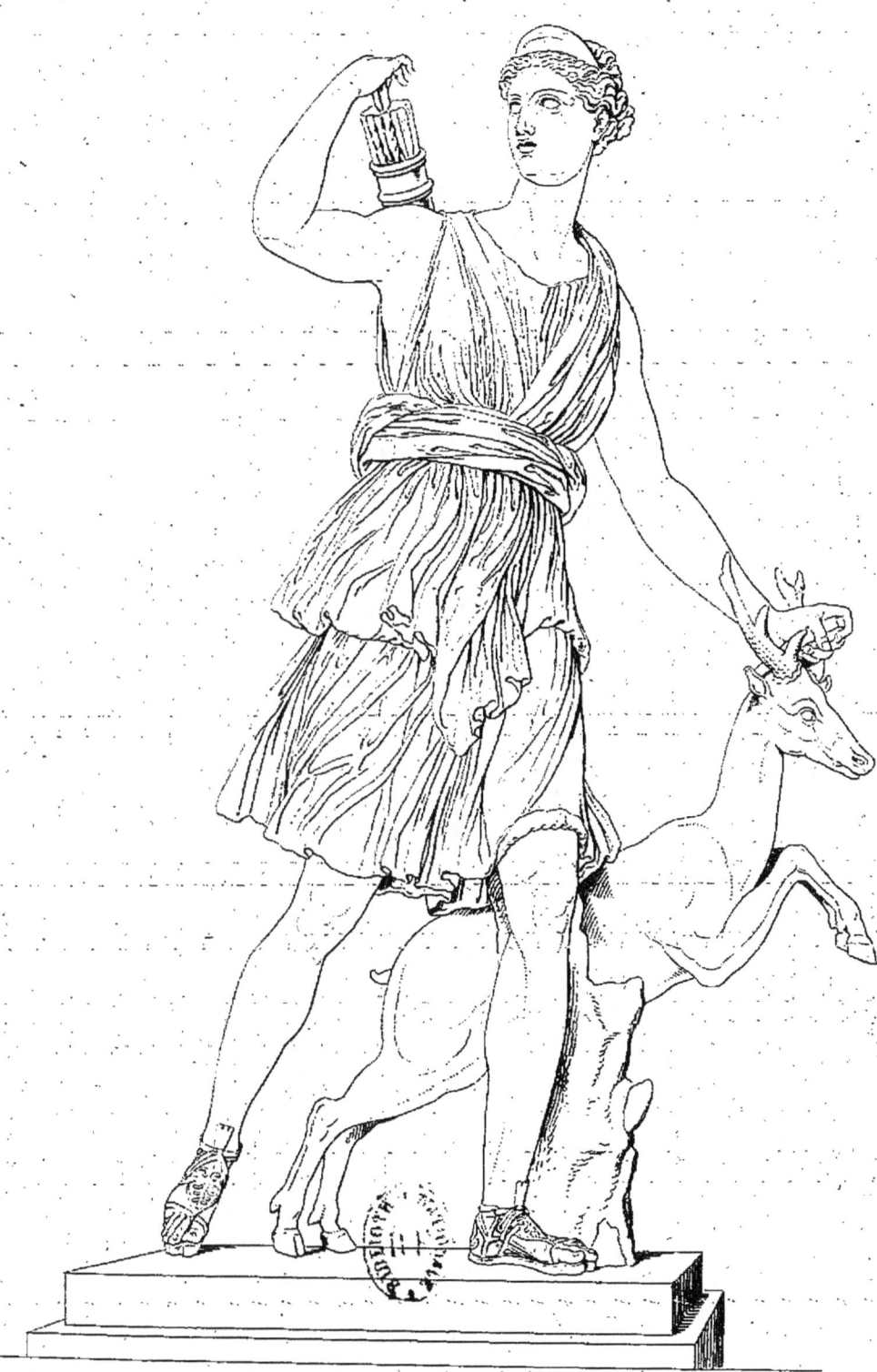

DIANE.

DIANE.

Fille de Jupiter et de Latone, Diane reçut un culte aussi étendu que celui d'Apollon son frère. Occupée à parcourir les forêts et les montagnes, elle fut regardée comme déesse de la chasse, et représentée en habit court avec l'arc et le carquois.

« Plus que toutes les autres grandes déesses, Diane, dit Winckelmann, a les formes et l'air d'une vierge. Douée de tous les attraits de son sexe, elle paraît ignorer qu'elle est belle; cependant ses regards ne sont pas baissés comme ceux de Pallas; ses yeux brillans et pleins d'allégresse sont dirigés vers l'objet de ses plaisirs, la chasse. Ses cheveux sont relevés de tous côtés sur sa tête, et forment par derrière, sur le cou, un nœud à la manière des vierges; sa taille est plus légère et plus svelte que celle d'une Junon ou d'une Pallas. Le plus souvent Diane n'a qu'un léger vêtement qui ne lui descend que jusqu'aux genoux. C'est la seule déesse que l'on voie quelquefois avec le sein découvert. »

Ses jambes sont nues; mais ses pieds sont chaussés de riches sandales : une biche est près d'elle; sans doute c'est celle du mont Corynée, qui avait un bois d'or et des pieds d'airain : il est même à croire que le statuaire a voulu représenter l'instant où Diane rencontre Hercule au passage du Ladon, et lui enlève sa proie en le menaçant de ses traits : ainsi se trouvent motivés son air de sévérité et son regard animé par la colère.

Cette superbe statue en marbre de Paros est digne d'être mise en parallèle avec l'Apollon du Belvédère. Parfaitement conservée, elle est en France depuis le règne de Henri IV, et fut placée pendant long-temps dans la galerie de Versailles. Elle a été gravée par Cl. Mellan en 1669; par Baquoi dans le Musée français; et par Heine, dans celui publié par Filhol.

Haut., 6 pieds 2 pouces.

DIANA.

Diana, the daughter of Jupiter and Latona, received as extensive a worship as that of her brother Apollo. Occupied in ranging the forests and mountains, she was looked upon as the goddess of the chase, and was represented in a short dress, with a bow and quiver.

«Diana, says Winckelman, has the figure and air of a virgin, more than all the other superior goddesses. Gifted with all the attractions of her sex, she seems not to be aware of her beauty; yet her looks are not cast down like those of Pallas; her bright and cheerful eyes are directed towards the object of her delight, the chase. Her hair is gathered on all sides of her head, and forms behind, on her neck, a knot in the style worn by virgins; her shape is lighter and more slender than a Juno's, or that of a Pallas. Diana has generally but a slight garment which descends to her knees merely. She is the only goddess seen with her bosom sometimes uncovered.»

Her legs are bare, but her feet have rich sandals: a hind is near her, no doubt that of mount Coryneum, which had golden antlers and brazen feet: it is even presumable that the statuary has intended to represent the moment when Diana, in crossing the Ladon, meets Hercules, takes his prey, and threatens him with her arrows: thus are explained the severity of her look, and her countenance animated by anger.

This magnificent statue in Paros marble, is worthy to be put in parallel with the Apollo of Belvedere. It is in high preservation; it has been in France since the reign of Henry IV, and was placed for a long time in the Gallery of Versailles. It was engraved by Cl. Mellan, in 1669; by Baquoy, in the Musée Français; and by Heine, in that published by Filhol.

Height, 6 feet 6 $\frac{2}{3}$ inches.

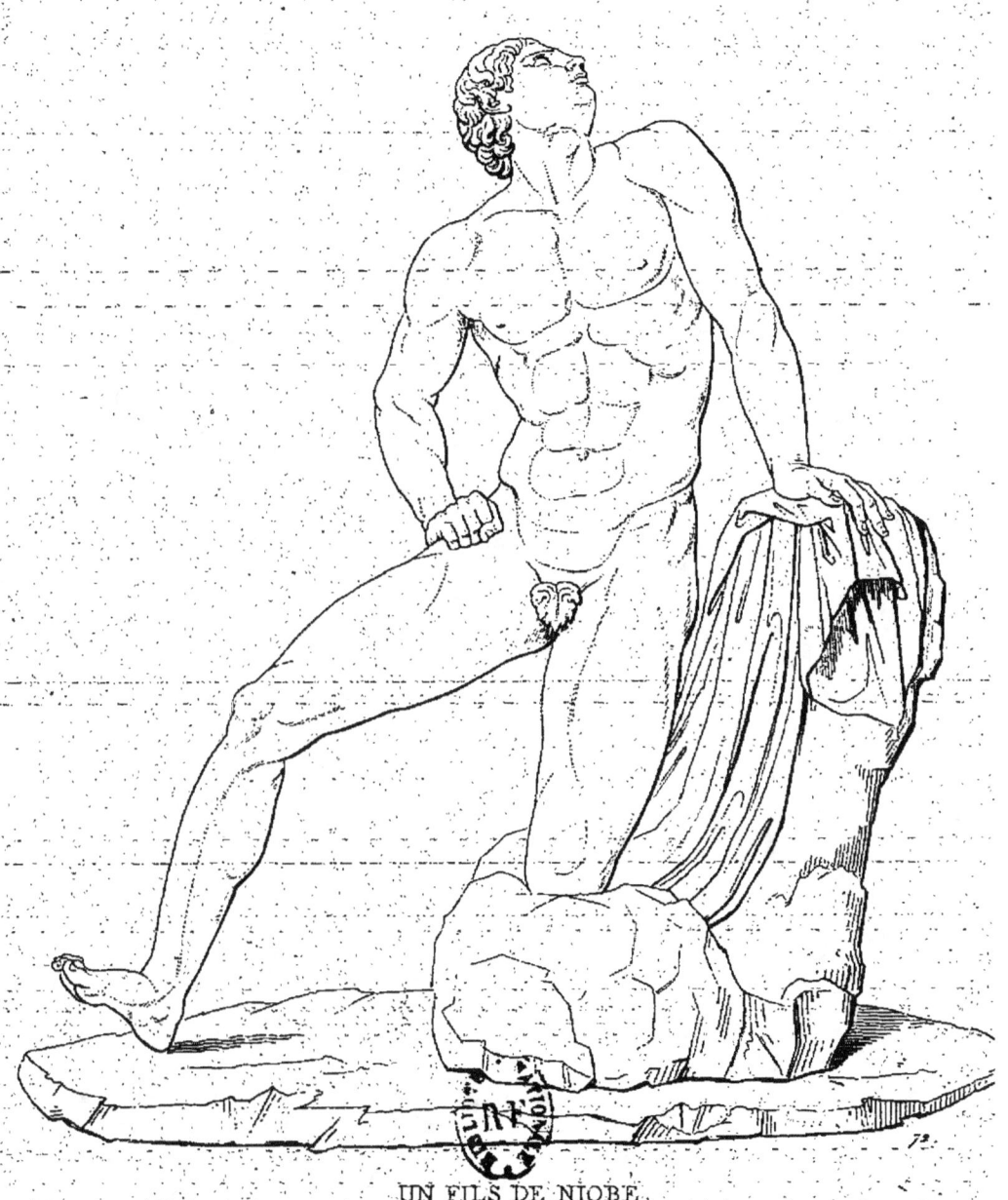
UN FILS DE NIOBE.

UN FILS DE NIOBÉ.

Niobé, fille de Tantale et sœur de Pélops, épousa Amphion, roi de Thèbes, et en eut sept garçons et sept filles ; cette grande fécondité la rendit orgueilleuse au point de railler Latone, qui n'avait eu que deux enfans. Latone indignée, oubliant l'ancienne amitié qu'elle avait eue pour Niobé, voulut une vengeance, et une vengeance terrible : elle eut recours à ses enfans, Apollon et Diane, qui se réunirent pour accabler de leurs traits tous les fils et les filles de Niobé, sans qu'ils pussent recevoir aucun secours de leur père, de leur mère, de leurs nourrices ou de leurs pédagogues.

Cette fable est certainement une allégorie relative à une maladie contagieuse qui probablement enleva en peu d'instans tous les enfans de Niobé, ce qui aura été regardé comme la punition céleste de quelque grande faute.

La statue que nous donnons ici est celle d'un des fils de Niobé ; elle fait partie du groupe le plus considérable que l'on connaisse, puisqu'il se compose de toute cette malheureuse famille. Pline, en parlant de ces statues, ne peut assurer si elles sont de Praxitèle ou de Scopas.

Haut., 5 pieds.

A SON OF NIOBE.

Niobe, daughter of Tantalus and sister of Pelops, married Amphion, king of Thebes, by whom she had seven sons and seven daughters. This remarkable fruitfulness rendered her so haughty that she scoffed at Latona who had only two children. Latona being indignant, and forgetting her former friendship towards Niobe, resolved on taking terrible vengeance. She had recourse to her children, Apollo and Diana, who united to slay with their shafts all the sons and daughters of Niobe, without it being possible for succour to be afforded them by their father, their mother, their nurses or their instructors.

This fable is certainly an allegory relating to a contagious disease that, probably, carried off in a few moments all Niobe's children, which was regarded as a punishment from heaven for some heinous sin.

The statue here given is that of one of Niobe's sons, and forms a part of the most considerable group known, since it was composed of the whole of that unfortunate family. Pliny, in speaking of these statues, cannot affirm wheter they are by Praxiteles or Scopas.

Height, 5 feet $5\frac{1}{2}$ inches.

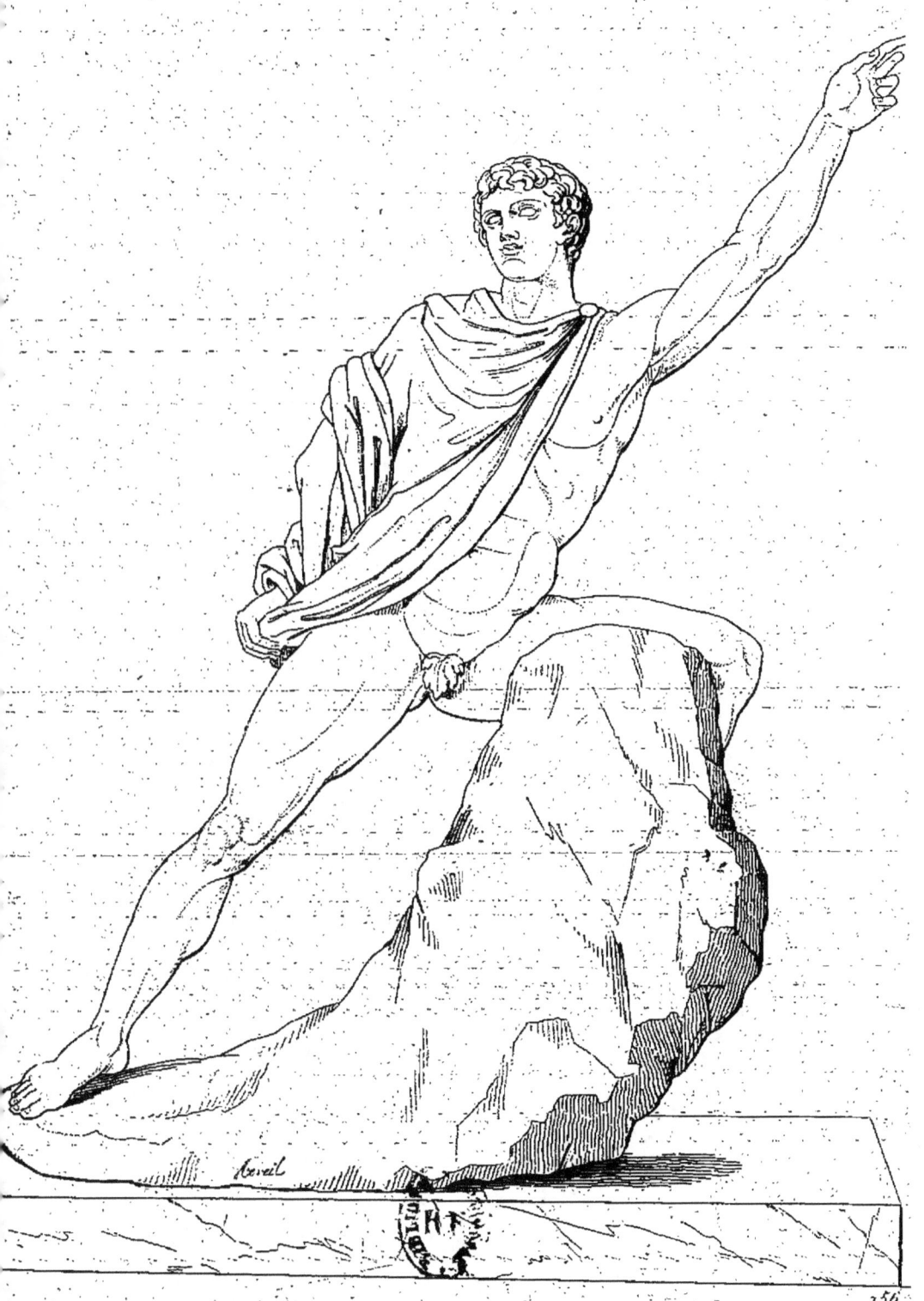

UN DES FILS DE NIOBÉ.

SCULPTURE. ANTIQUE. GALERIE DE FLORENCE.

UN FILS DE NIOBÉ.

On a déja vu sous le n° 72 l'un des fils de Niobé, et nous ne reviendrons pas sur l'histoire de cette mère dont les malheurs font le sujet du groupe le plus considérable de l'antiquité, puisqu'il est composé de seize figures. Ces statues se trouvaient autrefois à Rome, dans la Villa Medici; elles ont été transportées à Florence, et placées dans un salon que fit construire exprès le grand-duc de Toscane, devenu empereur en 1790, sous le nom de Léopold II.

Le jeune héros, presque nu, n'a d'autre vêtement que le manteau nommé *læna*. Sa pose semble indiquer qu'il cherchait à gravir un rocher, mais il ne paraît pas encore frappé; il s'arrête, et, regardant sa malheureuse famille, il semble lui indiquer de quelles mains partent les traits dont elle est accablée.

L'extrémité de la main droite, le nez, les lèvres, une partie de l'oreille gauche et une partie du pied gauche, sont des restaurations modernes.

Il existe à Florence une copie ancienne de cette statue : mais elle est bien inférieure à celle-ci.

Haut., 4 pieds.

A SON OF NIOBE.

In n° 72 we have already seen one of Niobe's sons; we will not now retrace the history of a mother whose misfortunes form the subject of the very considerable group of which this figure forms a part. The Villa Medici in Rome once possessed those statues, but they were transported to Florence and placed in a saloon built purposely to receive them, by order of the grand-duke of Tuscany, who became emperor in 1790, under the name of Leopold II.

The young hero is simply covered, with a loose mantle called *læna*. His position seems to indicate that he is about to climb a rock, but he appears as yet uninjured; he stops, contemplates his unhappy family, and is in the act of telling them from whence proceed the arrows by which they are overwhelmed.

The extremity of the right-hand, the nose, lips, a part of the left ear, and also a part of the left foot are of modern restoration.

There is at Florence an ancient copy of this statue; but it is much inferior to the above.

Height, 4 feet 3 inches.

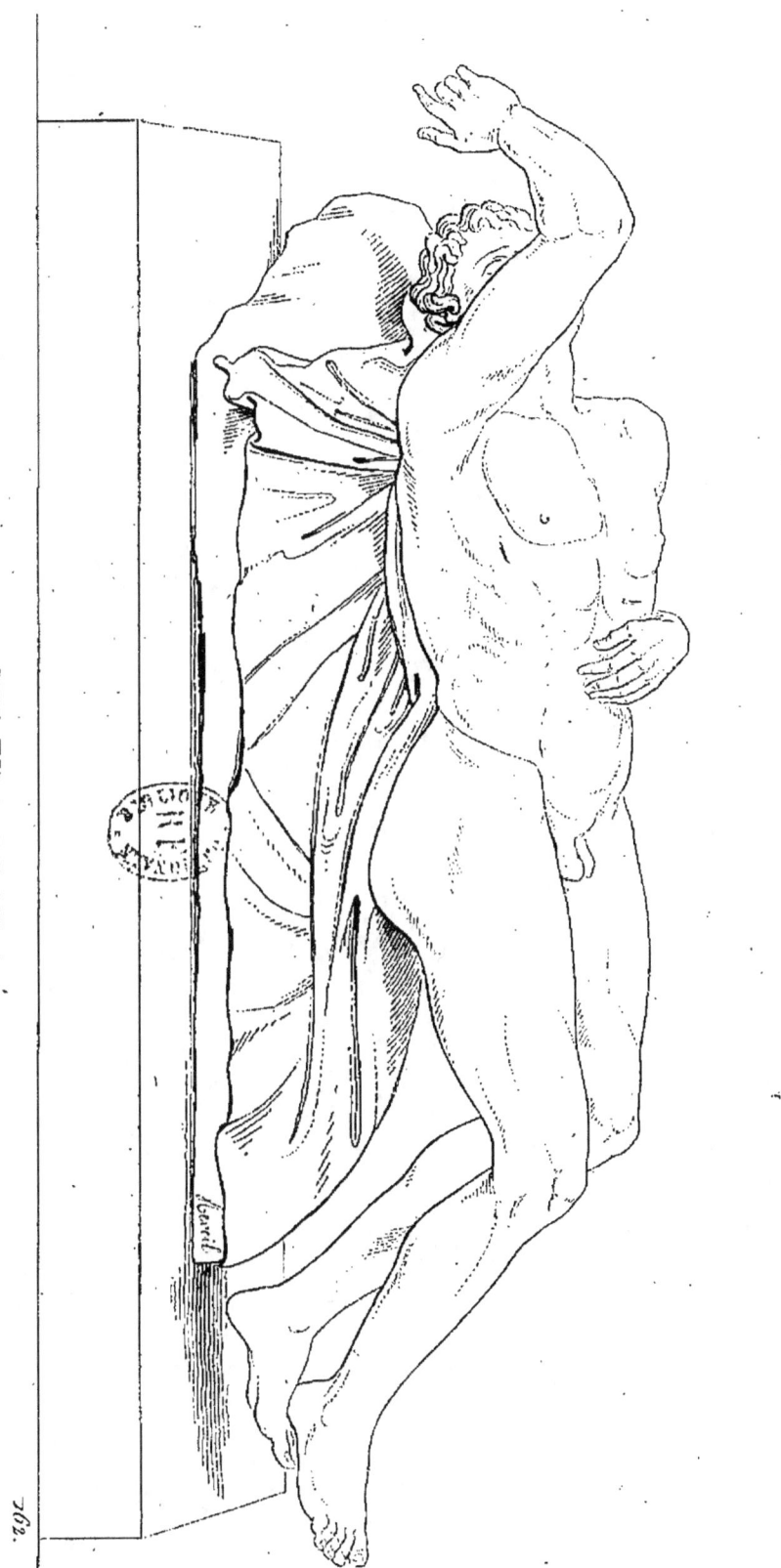

UN FILS DE NIOBÉ.

FILS DE NIOBÉ.

Un trait reçu dans la poitrine a renversé ce fils de Niobé, et déjà la mort s'est emparée de lui ; mais rien de hideux ne le défigure : on voit de la douleur dans tout le corps, et jusque dans les doigts des pieds ; le visage est calme et d'une finesse véritablement surprenante. La main gauche est antique ; c'est une chose à remarquer, parce que presque toujours les mains ont été brisées, et ne se trouvent souvent pas dans les fouilles.

Le bras droit est moderne, ainsi qu'une partie de la jambe et des doigts du pied gauche.

Haut., 5 pieds.

SON OF NIOBE.

An arrow in the breast has overthrown a son of Niobe, and the hand of death is already upon him; but no frightful distortions disfigure him: suffering is apparent throughout the whole body, even to the ends of the fingers; but the countenance is calm and most exquisitely portrayed. The left hand is antique, which is worthy of remark, since the hands of these statues are almost always broken, and frequently are not to be found.

The right arm is modern, as well as a part of the leg and toe of the left foot.

Height, 5 feet 3 $\frac{3}{4}$ inches.

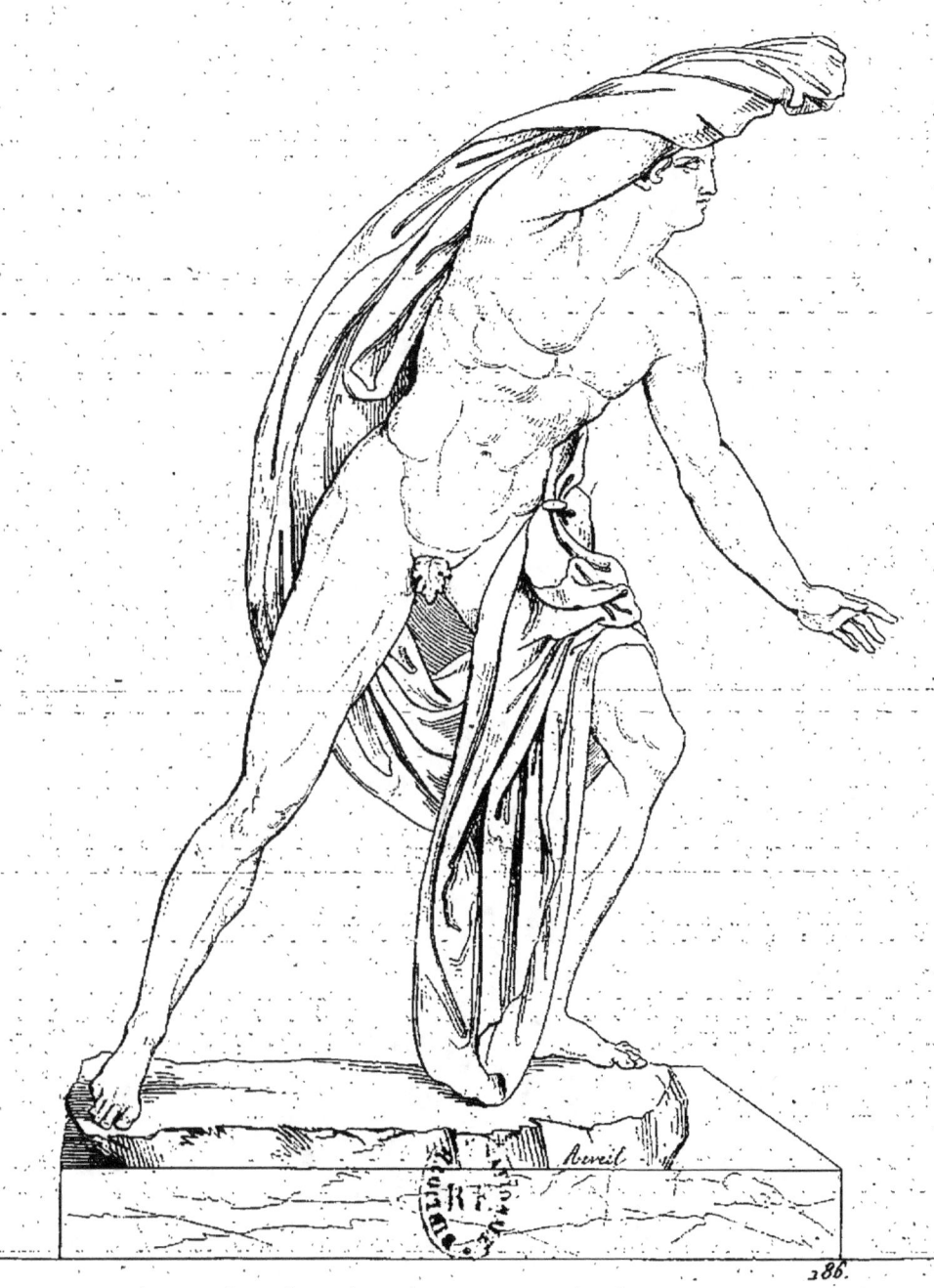

UN FILS DE NIOBÉ.

SCULPTURE. ANTIQUE. GALERIE DE FLORENCE.

UN FILS DE NIOBÉ.

La famille de Niobé dont nous avons déja donné une statue sous le n° 72 est une des choses les plus remarquables de la galerie de Florence, tant par la beauté du travail que par le nombre des figures de ce groupe, que l'on voyait autrefois à la villa Medici à Rome, et qui fut placé de la manière la plus convenable dans une salle construite exprès en 1762 par ordre du grand-duc.

Il est facile de voir que ce fils de Niobé a déja vu frapper plusieurs de ses frères et sœurs, et la manière dont il tient son manteau avec le bras droit élevé au dessus de sa tête indique qu'il cherche un moyen de se garantir des flèches qui tombent du ciel sur sa malheureuse famille. La légèreté de la draperie dans cette statue est aussi remarquable que la beauté des parties nues. Sa pose indique le désir de fuir le danger, et l'embarras de trouver un refuge ; sa figure exprime bien aussi l'inquiétude dont il est tourmenté de ne pouvoir échapper au triste sort qui le menace.

Haut., 5 pieds ?

A SON OF NIOBE.

The Niobe family, from which we have given a statue, n° 72, is one of the most remarkable objects in the gallery of Florence, as much for the beauty of its execution, as for the many figures of which it is composed; it was formerly in the Medici villa at Rome, and was most advantageously placed in a hall constructed for the purpose, by order of the grand-duke.

This son of Niobe has evidently seen several of his brothers and sisters destroyed, and the manner in which he holds the mantle over his head indicates that, he is endeavouring to avoid the arrows which are descending upon his unfortunate family. The lightness of the drapery in this statue is not more remarkable than the beauty of the naked parts. The position expresses the desire of avoiding the danger, and the difficulty of finding a place of refuge; the countenance also ably expresses the uneasiness which torments him, in not being able to avoid the melancholy fate that awaits him.

Height, 3 feet 2 inches?

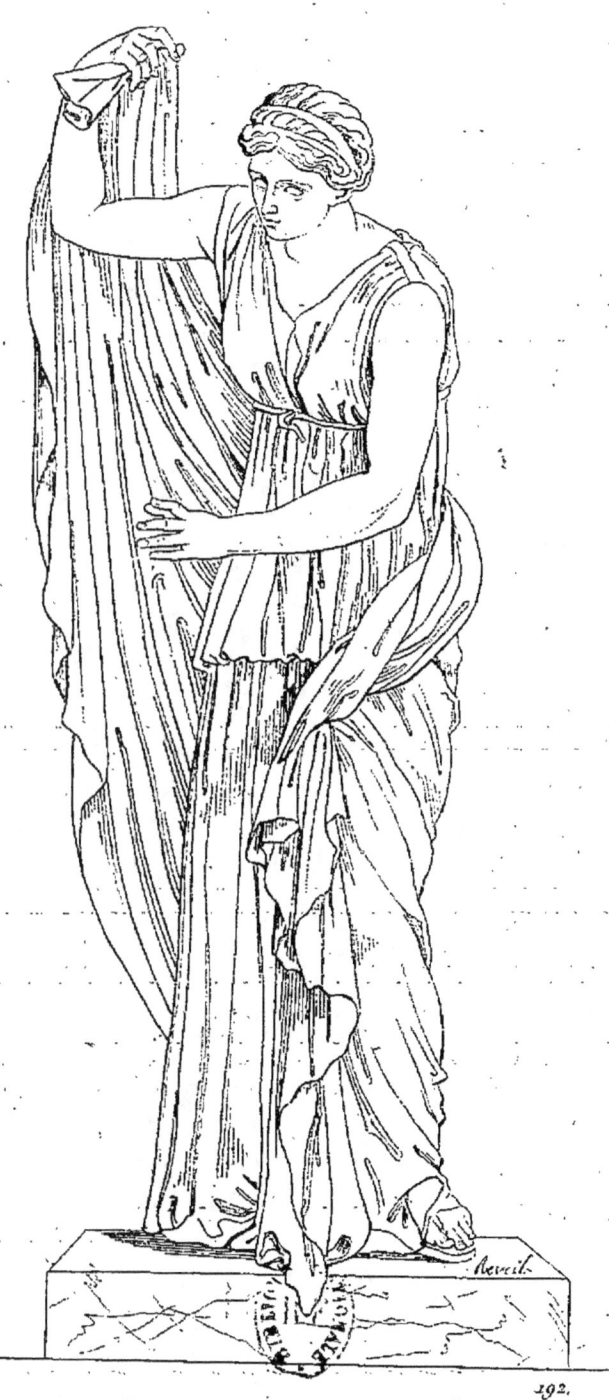

UNE FILLE DE NIOBÉ.

SCULPTURE. ANTIQUE. GALERIE DE FLORENCE.

UNE FILLE DE NIOBÉ.

Cette statue d'une des filles de Niobé la montre au moment où elle cherche à se couvrir de son manteau, pour éviter d'être frappée par un des traits mortels de Diane; elle le tient encore élevé de la main gauche [1], mais sa main droite a quitté l'autre bout de la draperie. La cause de ce changement d'action est la vue de l'un de ses frères, qui vient d'être renversé près d'elle, et dont la mort est certaine puisqu'il a été blessé dans la poitrine.

La manière dont cette figure est drapée n'offre pas la perfection qu'on est habitué à rencontrer dans le travail des statuaires grecs; mais il faut se rappeler que ces statues, destinées à décorer le fronton de quelque grand temple, se trouvaient tellement élevées qu'on n'avait pas cru nécessaire d'en confier l'exécution à des ouvriers du premier ordre.

Le bras droit, et même une portion de l'épaule, sont des restaurations modernes, ainsi que le bras gauche et la portion du manteau de ce côté, puis la moitié du bras droit.

Haut., 5 pieds 6 pouces.

[1] La gravure est en sens contraire de la statue.

A DAUGHTER OF NIOBE.

This representation of one of Niobe's daughters, is taken at the moment when she endeavours to cover herself with a mantle in order to avoid Diana's mortal shafts; her left hand [1] is still elevated, but the right has quitted the other end of the drapery. The cause of this involuntary movement is produced by beholding one of her brothers who is falling near her, and whose death is inevitable, being wounded in the breast.

The arrangement of the drapery in this figure is not a specimen of the perfection, that we are in the habit of meeting among the works of the greek sculptors; but we must remember that these statues decorated the front of a great temple, and at so high an elevation it was not considered necessary to confide their execution to artists of the first order.

The right arm and even a portion of the shoulder are modern restorations, as well as the left arm and part of the mantle.

Height, 5 feet 10 inches.

[1] The engraving is the inverse of the original figure.

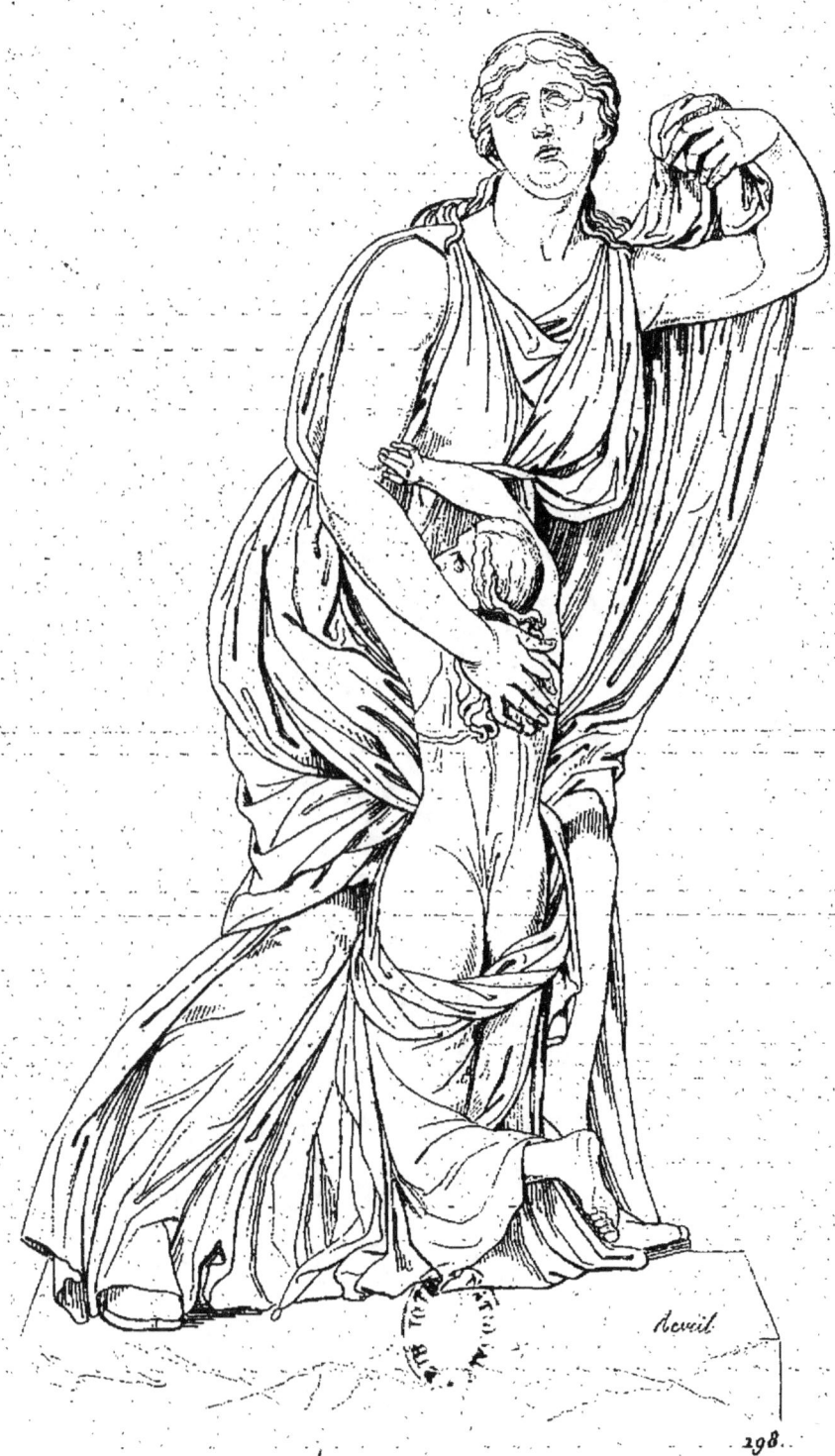

NIOBÉ ET SA FILLE.

NIOBÉ ET SA FILLE.

Ceux qui croient que toutes les figures des Niobides décoraient le fronton d'un grand temple pensent que celle-ci se trouvait au milieu, ce qui est assez probable, puisque c'est la figure principale du groupe, et que par sa pose et sa dimension on voit qu'elle devait occuper la partie la plus élevée du triangle.

Au milieu de la désolation qui accable cette malheureuse famille, la plus jeune des filles de Niobé accourt se réfugier dans le sein de sa mère, où elle espère trouver un asile assuré contre les traits de la vengeance céleste. La mère, en proie à la plus vive douleur, cherche à envelopper sa fille de manière à l'abriter, tandis que la jeune enfant détourne la tête, avec la crainte d'apercevoir encore voler dans les airs un des traits mortels de Diane.

L'agencement des deux figures forme une composition supérieure et qu'il serait difficile de bien décrire; il faut voir ce groupe, il faut l'examiner avec attention pour connaître et admirer sa sublime exécution. La tête de la mère présente un des plus beaux modèles que nous ait laissés l'antiquité, pour la manière d'exprimer la plus vive douleur sans altérer les traits de la plus grande beauté.

La main et une partie du bras droit de la mère sont des restaurations modernes, ainsi que le bras droit et le pied gauche de la jeune fille.

Haut., 6 pieds 5 pouces.

NIOBE AND HER DAUGHTER.

Those who are of opinion that the Niobe family adorned the front of a great temple suppose this part of the subject to have formed the centre, which is probable, because Niobe is the principal figure of the group, and by her position and dimension she was fitted to occupy the highest part of the triangle.

In the midst of the destruction that overwhelms this unfortunate family, the youngest daughter is taking refuge in her mother's bosom, and hopes to find protection there from the arrows of celestial wrath. Niobe, a prey to the severest agony, is endeavouring to shield her daughter from impending danger, while the girl is turning round her head, in the fear of seeing another of Diana's fatal shafts.

The arrangement of the two figures forms a superior composition, and one that it would be difficult to describe; it must be seen, it must be examined with attention, in order to discover and appreciate the sublimity of the execution. The head of the mother is one of the finest models that antiquity has left us, with reference to the manner of expressing the severest grief, without in the least affecting the most perfect beauty.

The hand and a part of the mother's right arm are modern restorations, as well as the right arm and the left foot of the girl.

Height, 7 feet.

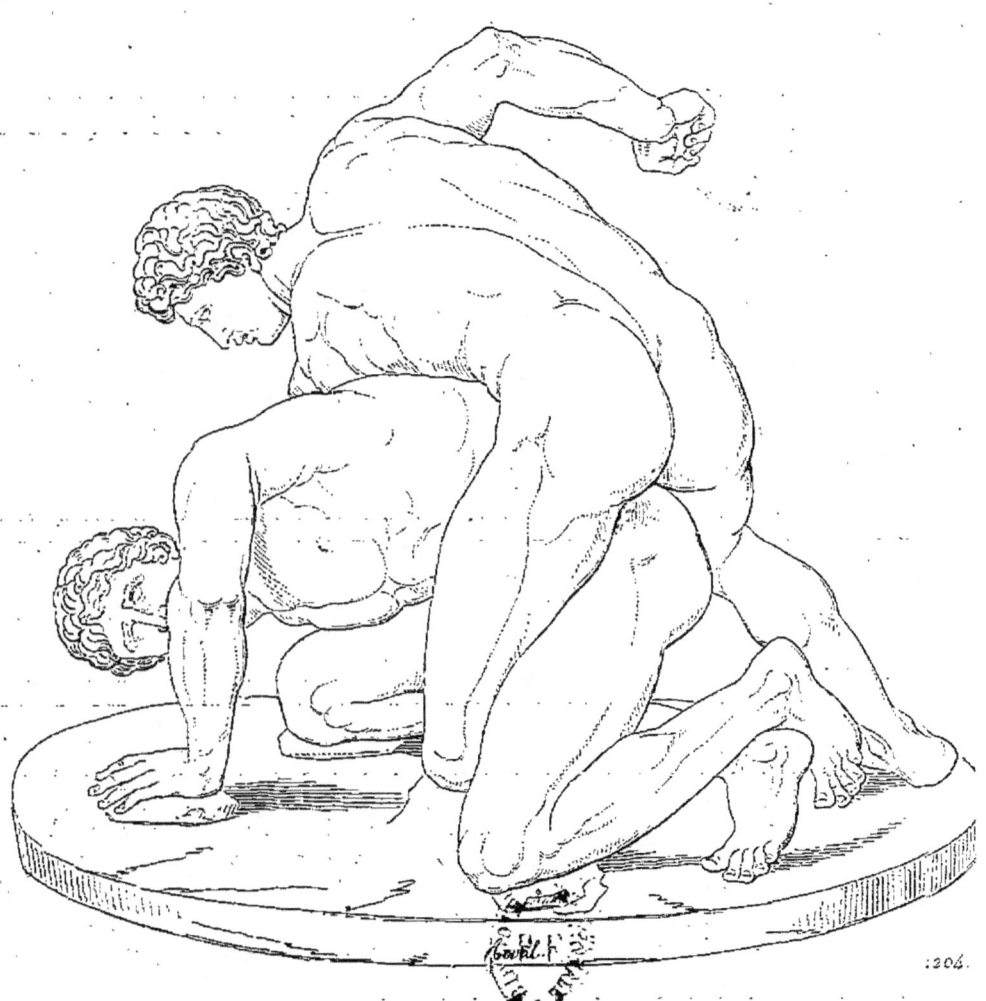

LES LUTTEURS.

DEUX FILS DE NIOBÉ,

DITS

LES LUTTEURS.

Ce groupe, l'un des plus intéressans de l'antiquité, fut longtemps considéré comme celui de deux simples athlètes, luttant l'un contre l'autre au milieu de nombreux spectateurs; mais Winckelmann fit reconnaître que ces deux personnages ne pouvaient être des pancratiastes, ou lutteurs de profession, puisque loin d'avoir, comme les gens de cet état, le cartillage intérieur de l'oreille aplati par les coups de poing et de ceste, ces parties sont de la plus belle forme. Il pense donc avec raison que c'était Phédime et Tantale, tous deux enfans de Niobé, qui, suivant Ovide, « après avoir fini leur course, étaient descendus sur l'arène pour s'exercer à la lutte; mais comme ils se tenaient l'un et l'autre étroitement embrassés, une même flèche les perce tous deux de part en part, ils gémissent, tombent, expirent en même temps. »

Cette opinion du plus célèbre archéologue se trouva facilement confirmée par le rapport de Flaminio Vacca, qui dit que ce groupe fut déterré au même lieu et dans le même temps que les autres statues de la famille de Niobé.

Une des particularités qui donne le plus d'intérêt au groupe est que les mains y sont conservées, ce qui se voit rarement dans les statues antiques.

Haut., 3 pieds 7 pouces.

TWO SONS OF NIOBE,

CALLED

THE WRESTLERS.

This group, one of the most interesting of antiquity, was for a long time considered as that of two ordinary wrestlers, trying their skill against each other in the midst of numerous spectators; but Winkelmann has shown that these two persons could not be pancratiastes, or professional wrestlers, because far from having like people of that description, the interior cartilages of the ears flattened by blows of the fist or of the cesti, they are most beautifully formed. He then supposes with reason that they are Phedimus and Tantalus, both children of Niobe, who, according to Ovid, « after having finished their course, descended upon the arena to exercice themselves with wrestling, but when closely clasped together, they were both pierced through by the same arrow, they groaned, fell and expired at the same moment. »

This opinion of the most celebrated antiquarian is readily confirmed by the testimony of Flaminio Vacca, who says this group was disinterred at the same place, and at the same time with the other statues of the Niobe family.

What particularly gives an interest to this group, is that the hands have been preserved, a circumstance which rarely happens with antique statues.

Height, 3 feet 10 inches.

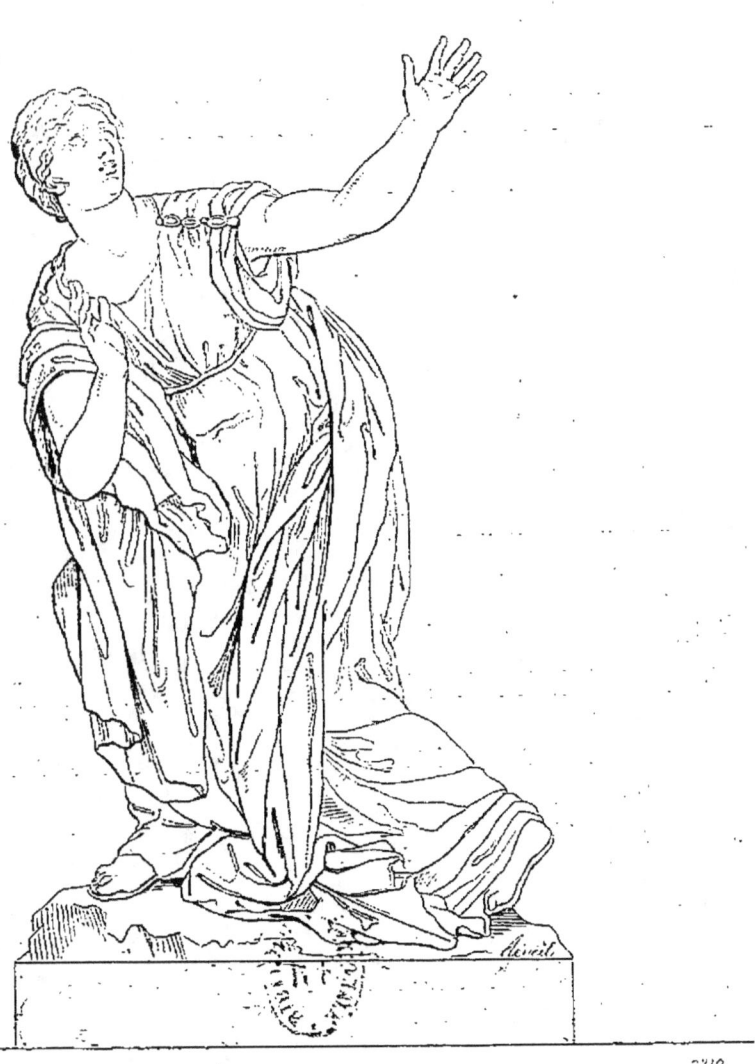

UNE FILLE DE NIOBÉ.

UNE FILLE DE NIOBÉ.

Quoique nous donnions cette statue comme celle d'une des Niobides, il s'est élevé à cet égard des doutes qui paraissent assez fondés, et qui sont basés sur l'air du visage où l'on ne voit rien de triste. Les ailes dont on aperçoit quelques traces, ont fait penser à quelques personnes que c'était une Psyché; d'autres savans ont prétendu que cette statue devait représenter la même personne que celle qui se trouve dans une peinture d'Herculanum, ayant rapport à l'histoire de Niobé. Dans ce cas, cette statue serait, dit-on, celle de Phœbé, fille de Philodice, dont le père serait Apollon lui-même, et non pas Leucippus.

Cette statue a été gravée dans le sens contraire de l'original. Les deux bras sont modernes.

Haut., 3 pieds 6 pouces.

A DAUGHTER OF NIOBE.

Although we give this statue as one of the Niobe family, there is a reason for doubting the propriety of the title, which appears sufficiently probable, being founded upon the expression of the face where nothing of sadness is discovered. The wings, of which some traces may be perceived, have made many suppose the statue to be Psyche; other learned men have maintained that it should be considered as representing the very same person who figures in a painting at Herculaneum, relating to the history of Niobe. In that case the statue, they say, should be called Phœbe, the daughter of Philodicea, whose father was not Leucippus, but Apollo.

The statue has been engraved inversely to the original. The arms are modern.

Height, 3 feet 9 inches.

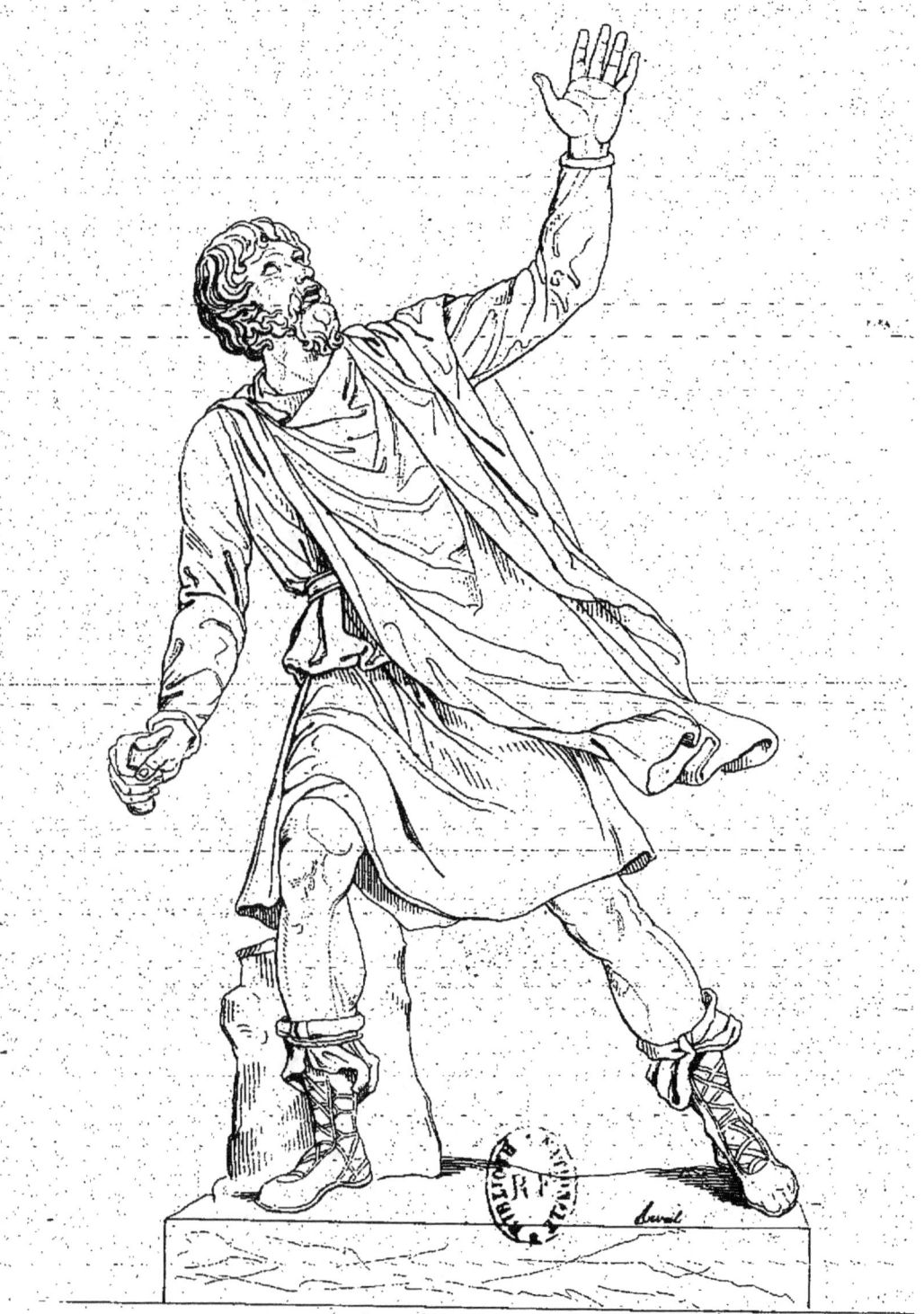

LE PÉDAGOGUE.

LE PÉDAGOGUE.

Cette expression, qui maintenant est prise en mauvaise part, était chez les anciens le nom que l'on donnait à celui des esclaves à qui était confiée la conduite et l'éducation des enfans. Celui-ci est le pédagogue des enfans de Niobé, et fait partie de ce groupe extraordinaire par le nombre et la beauté des figures. On a cru pendant long-temps que cette statue était celle d'Amphyon, mari de Niobé; mais c'est une erreur qu'il a été facile de démontrer. Son habillement est celui que portaient les barbares, c'est-à-dire tous les peuples étrangers à la Grèce; ses longues manches, la forme de son manteau, sa chaussure, la longueur de ses cheveux, la rudesse de sa barbe, tout fait voir en lui un de ces étrangers que les Grecs choisissaient parmi leurs esclaves pour être l'instituteur de leurs enfans.

L'étonnement et l'effroi sont peints sur le visage de ce malheureux homme, qui voit frapper de mort les enfans confiés à ses soins, et qui sous ses yeux s'exerçaient à la lutte, à la course et aux autres exercices.

Le bras est une restauration moderne.

Haut., 5 pieds 4 pouces.

THE PEDAGOGUE.

This expression, now used in an ironical sense, was a name given among the ancients to the slaves in whom they confided the care and education of their families. This person was pedagogue to the children of Niobe, and formed a part of that group, so extraordinary for the number and beauty of its figures. The present statue was for a long time believed to be Amphion, the husband of Niobe; but it is an error, and has been easily proved. His costume is that which belonged to barbarians (this term was given by the Grecians to all foreigners); his long sleeves, the form of his mantle, his sandals, the length of his hair and the roughness of his beard, point him out at once to be one of the foreigners chosen by the Greeks from among their slaves to be the instructors of their children.

Astonishment and terror are depicted upon the visage of the unfortunate man, who sees the children destroyed, who had been confided to his care, and who had been wrestling before his eyes, or racing, or at other exercises.

The arm is a modern restoration.

Height, 5 feet 9 inches.

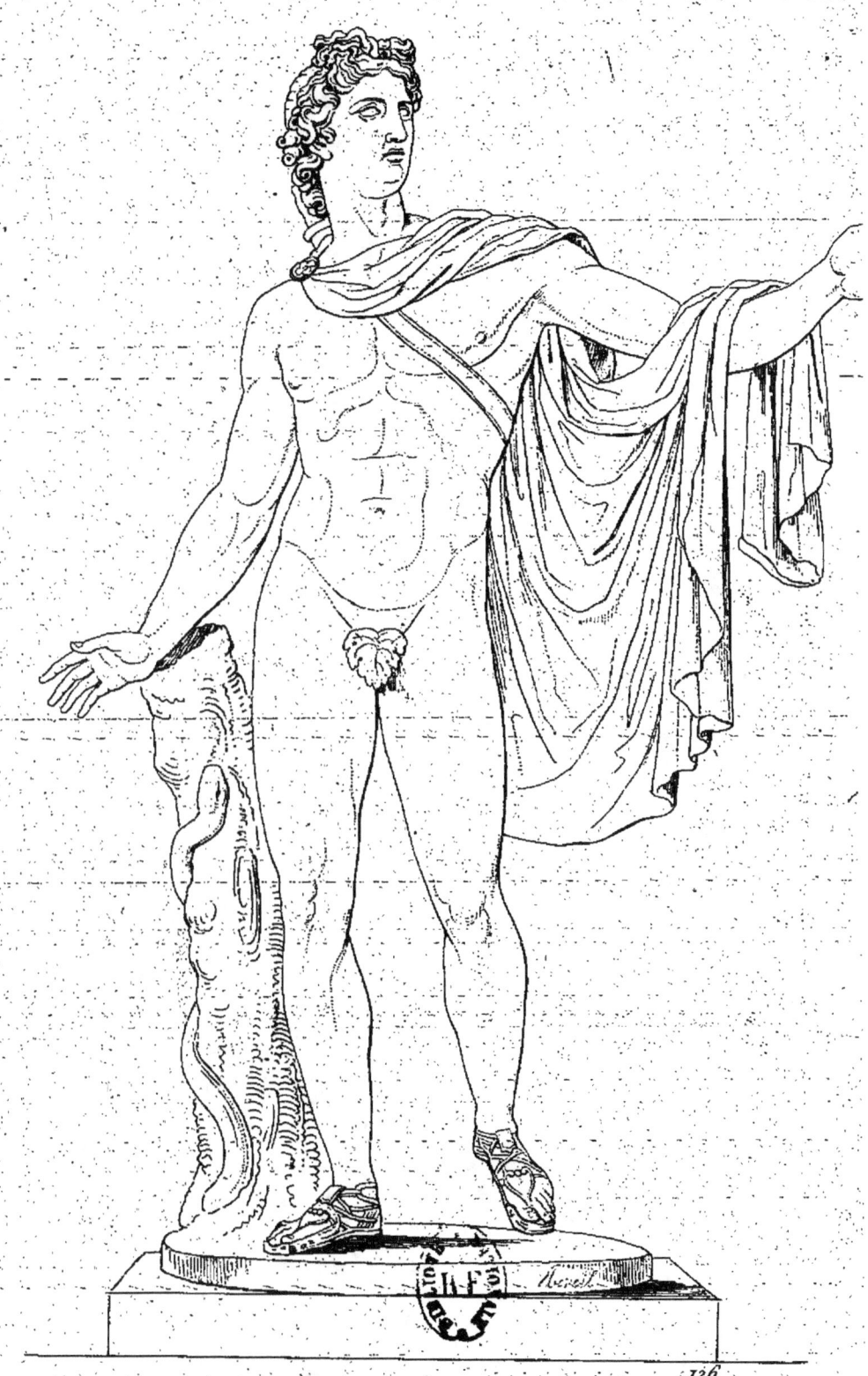
APOLLON PYTHIEN.

APOLLON CITHARÈDE.

En variant les attributions d'Apollon, les anciens lui ont aussi donné des noms et des costumes différens; ainsi lorsqu'ils ont représenté Apollon dieu du jour, ils l'ont fait entièrement nu, lui ont donné un arc, et ont souvent placé un serpent près de lui. Lorsqu'ils l'ont voulu représenter comme dieu de la poésie et conducteur des muses, ils l'ont fait voir tenant une lyre ou une cithare, avec une robe longue et une couronne de lauriers; alors il porte le surnom de *Musagète* ou *Citharède*.

Cette belle statue, remarquable par la noblesse et la grandeur de sa pose, ainsi que par l'expression de sa figure, a servi de modèle aux médailles de Néron, qui représentent cet empereur disputant sur le théâtre le prix de la cithare. Visconti pense que c'est parce qu'elle était regardée dans l'antiquité comme la plus belle statue d'Apollon en habit de citharède, et il croit pouvoir conjecturer, qu'elle était une copie de la célèbre statue de l'Apollon joueur de cithare, due au ciseau de Timarchide, et qui, dans les portiques d'Octavie, accompagnait les statues des neuf muses de Philisque. Cette statue d'Apollon et sept des muses qui y font suite, furent trouvées en 1774 à Tivoli. Le pape Pie VI en ayant fait l'acquisition, on construisit exprès au Vatican une salle où elles sont maintenant.

Haut., 5 pieds 10 pouces.

APOLLO CITHAREDES.

When the ancients varied the attributes of Apollo, they also gave him both different names and costumes. Thus, when they figured Apollo, as the god of light; they represented him entirely naked, with a bow; and often, placed a serpent near him. When they wished to figure him as the god of poetry and leader of the Muses, they represented him in a long robe, with a wreath of laurels, and holding a lyre, or a cithara. He then was called Musagetes, or Citharedes.

This beautiful statue, remarkable for the majesty and grandeur of the pose, or attitude, of the figure; and the expression of the countenance, served as a model for Nero's medals, on which that emperor is represented in the theatre, striving for the citharean prize. Visconti imagines that it was because the ancients considered it, as the finest statue of Apollo in the citharedes dress: and he thinks it may be looked upon as a copy of the famous statue of the Apollo Citharist, from the chisel of Timarchides, which accompanied the statues of the nine Muses, by Philiscus, in the Porticoes of Octavia. This statue of Apollo, and seven of the Muses, forming the series, were, in 1774, found at Tivoli. The pope Pius VI having become the purchaser, had a room constructed in the Vatican, purposely for them, in which they are at present.

Height, 5 feet $2\frac{1}{2}$ inches.

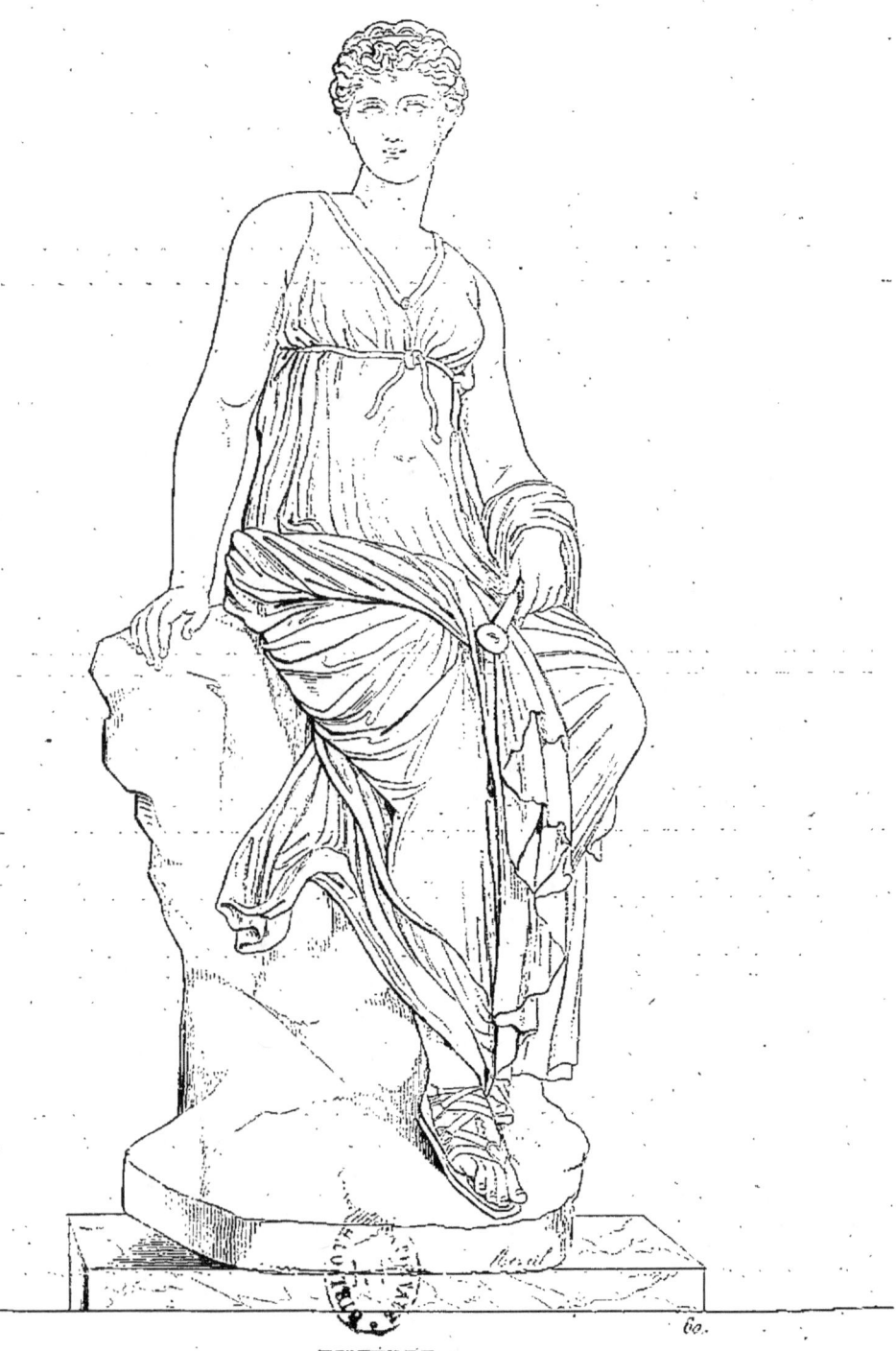

EUTERPE.

SCULPTURE. ANTIQUE. MUSÉE PIO-CLÉMENTIN.

EUTERPE.

L'une des Muses, et celle qui présidait à la musique, Euterpe est assise sur un rocher de l'Hélicon. Cette figure isolée pourrait être aussi bien une nymphe; mais M. Visconti y a reconnu une Muse à cause de son vêtement, qui convient parfaitement à l'une des chastes sœurs. La flûte est bien un attribut caractéristique, mais la main est une restauration moderne. Quant à la tête, quoique antique, on ne peut assurer qu'elle appartienne à la statue. Cette statue d'Euterpe, en marbre pentelique, avait été vue pendant long-temps au palais Lancelotti; elle fut apportée au Vatican, pour compléter la suite des Muses trouvées à Tivoli dans la maison de Cassius.

Haut., 5 pieds 4 pouces.

EUTERPE.

Euterpe, one of the Muses, and that which presided over music, is seated upon a rock of the Helicon. This detached figure might as easily be taken for a nymph; but M. Visconti has discovered it to be a Muse on account of its garment which accords perfectly with that of one of the chaste sisters. The flute is truly a characteristic attribute, but the hand is a modern repair. As to the head, although antique, we cannot be certain that it belongs to the statue. This figure of Euterpe in marble remained long at the palace Lancelotti; whom whence it was taken to the Vatican to complete the series of the Muses found in the house of Cassius at Tivoli.

Height, 5 feet 10 inches.

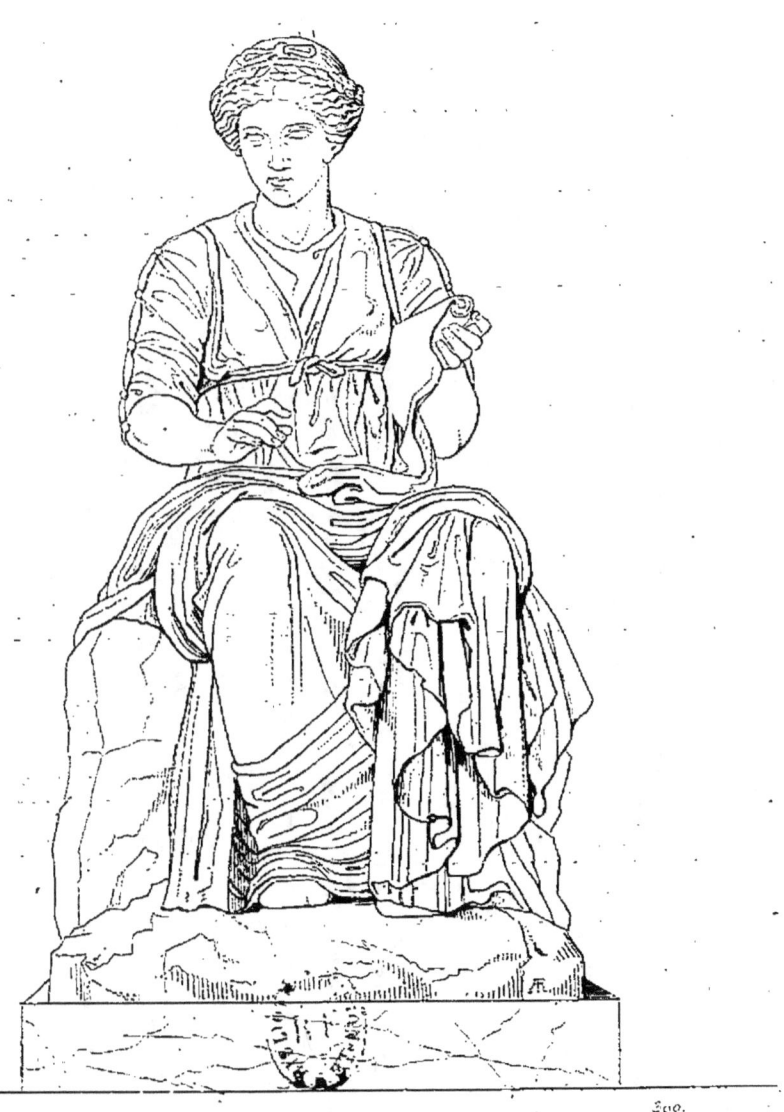

CLIO.

CLIO.

La muse de l'histoire est ici caractérisée par le *volumen* ou rouleau sur lequel elle a tracé les hauts faits dont le mouvement de sa main droite annonce qu'elle fait le récit. Quelques antiquaires ont voulu voir dans les ondulations de ce rouleau la preuve qu'il était de papyrus, et non de parchemin; puis admettant que cette statue, comme celles des autres muses, sont des copies de celles sculptées par Philisque, ils ont voulu en conclure que le parchemin est une invention postérieure au temps d'Alexandre.

La tête de cette muse est antique; mais elle appartenait à une autre statue, celle-ci n'en ayant pas lorsqu'elle fut trouvée à Tivoli en 1774.

Haut., 5 pieds 3 pouces.

CLIO.

The characteristic of this muse is indicated by the Volumen, or Scroll, on which are written the mighty deeds that, from the action of the right hand, she is supposed to be reciting. Some antiquarians wish to deduce, from the undulation of the scroll, the proof, that is is of papyrus, and not of parchment; then admitting that this statue, and the remaining muses, are copies of those wrought by Philiscus, they have concluded thence, that parchment was an invention, subsequent to the time of Alexander.

The head of this muse is antique; but it belonged to another statue; this one not having any, when found, in 1774, at Tivoli.

Height, 5 feet 7 inches.

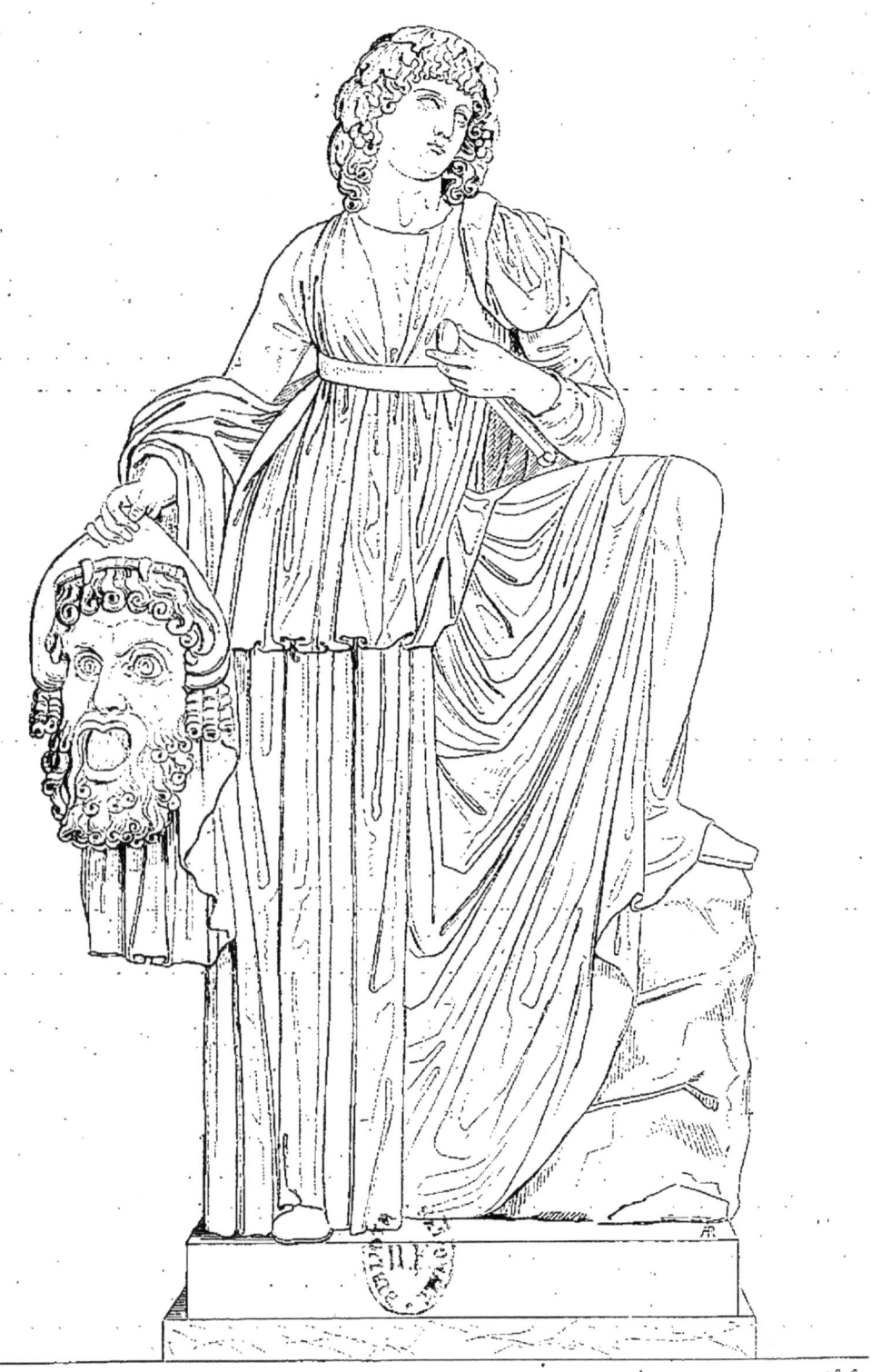

MELPOMÈNE.

MELPOMÈNE.

Le masque d'Hercule, l'expression de la figure noblement austère, le front couvert de cheveux épais, la couronne bachique, la pose héroïque de cette figure, et le cothurne dont elle est chaussée, sont autant de caractères distinctifs qui la font reconnaître pour Melpomène, muse de la tragédie. Les cheveux épars annoncent la tristesse, sentiment qui accompagne la terreur et la pitié, pivots de l'art dramatique; la couronne bachique rappelle l'origine de la tragédie, puisque c'est dans les fêtes de Bacchus qu'on vit naître ce spectacle, l'une des plus nobles inventions de l'esprit humain.

Les noms de *Melpomenos*, chantante, et *Tragondia*, chant du bouc, rappellent également que ce genre de poésie fut chanté lors de son origine.

La tête de cette statue, quoique antique, a cependant été anciennement encastrée dans le buste; elle fait partie de la suite des Muses trouvées en 1774 à Tivoli, et se trouve maintenant au Musée du Vatican.

Haut., 5 pieds 5 pouces.

MELPOMENE.

The mask of Hercules, the noble and serious expression of the countenance, the forehead thickly covered with hair, the bacchic crown, and the buskin, are so many distinctive characteristics, which, in this statue, shew us Melpomene, the Tragic Muse. The dishevelled hair indicates sorrow, a feeling which accompanies terror and pity, the principal sources of the dramatic art: the bacchic crown recals the origin of Tragedy, since it was at the festivals of Bacchus, that this representation, one of the finest inventions of the human mind, took its birth.

The names of *Melpomenos*, singing; and *Tragondia*, goat's song; remind us also, that this species of poetry, at the time of its origin, used to be sung.

Although the head of this statue is antique, yet it has been fitted to the bust. It forms part of the series of the Muses found in 1774, at Tivoli, and is now, in the Vatican gallery.

Height, 5 feet 9 inches.

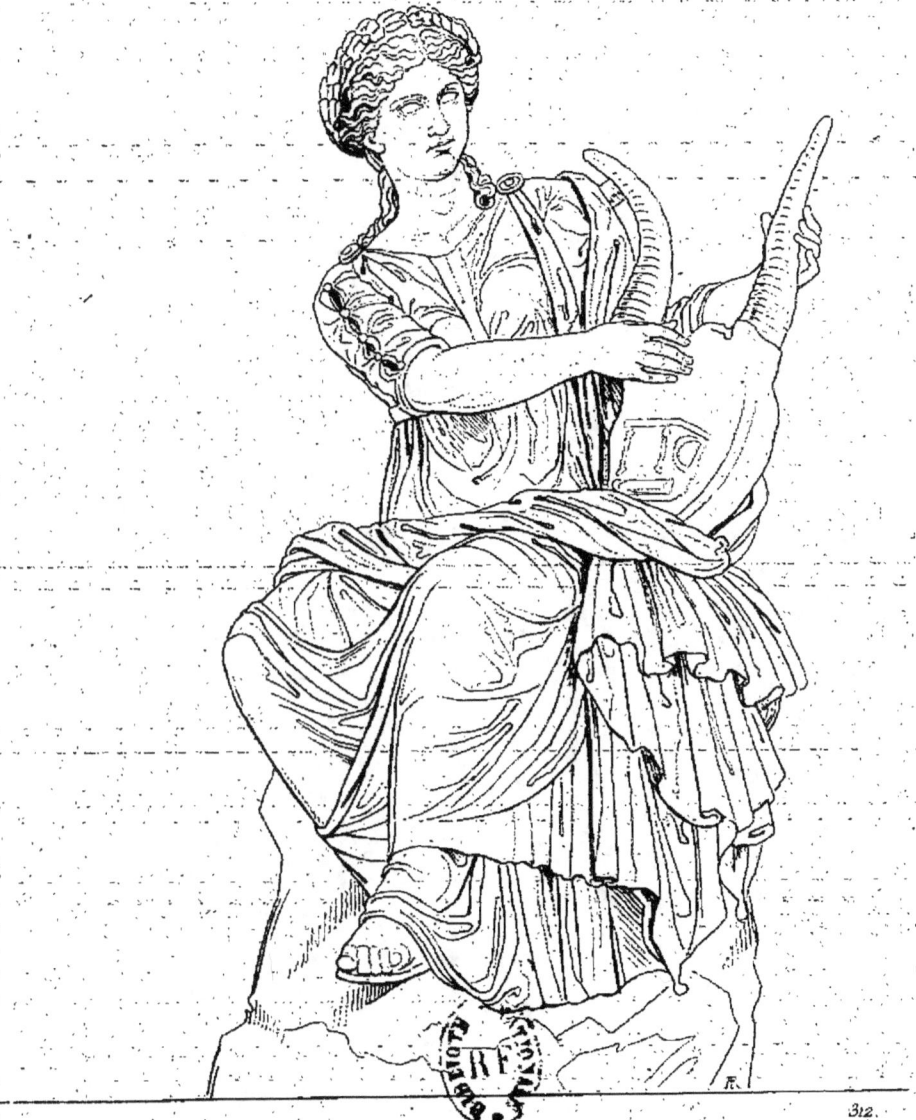

TERPSICHORE.

TERPSICHORE.

Muse de la danse, elle était regardée chez les anciens comme présidant à la poésie lyrique, ainsi que la muse Érato; mais Terpsichore s'occupait des poésies sacrées et héroïques, tandis qu'Érato inspirait les chants amoureux.

Quoique la danse et la poésie ne semblent pas avoir de rapport entre elles, cependant le nom de Terpsichore vient de deux mots grecs qui signifient *danse* et *chœur*, parce que les premières hymnes furent faites en effet pour être chantées en dansant autour des autels, et la lyre dont on s'accompagnait dans ce cas devint l'attribut distinctif de cette muse. Elle est représentée ici couronnée de lauriers, tenant une lyre faite d'une écaille de tortue, surmontée de deux cornes de chèvre.

Il existe à Rome, chez le cardinal Pallota, une petite copie antique de cette statue; une autre se trouvait dans la collection de la reine Christine, et la ressemblance de ces trois monumens est une preuve de l'estime qu'on faisait anciennement des figures originales des Muses, sculptées probablement par Filiscus, et placées, suivant Pline, dans les portiques d'Octavie.

Cette statue a été trouvée sans tête; celle qu'on y a substituée est antique et lui convient bien.

Haut., 4 pieds 10 pouces.

TERPSICHORE.

The muse of dancing: she was looked upon among the ancients as presiding over lyrical poetry, as also the Muse Erato: but the former occupied herself only with sacred and heroic poems, whilst the latter inspired the amorous song.

Although dancing and poetry seem not to have any reference to each other, yet the name of Terpsichore is derived from two greek words, meaning *dance* and *chorus*; because the first hymns were, in fact, made to be sung, dancing around the altars, and the lyre which accompanied, then became the distinctive attribute of that Muse. She is here represented crowned with laurel, holding a lyre made of a tortoise shell, surmounted with two goat's horns.

There exists at Rome, in the possession of the Cardinal Pallota, a small antique copy of this statue: there was another in queen Christina's collection, and the resemblance of the three, is a proof of the esteem in which were anciently held the original figures of the Muses, probably executed by Filiscus, and, according to Pliny, placed in Octavia's Porticos.

This statue was found without a head: the one that has been placed is antique and suits it well.

Height, 5 feet $1\frac{3}{4}$ inch.

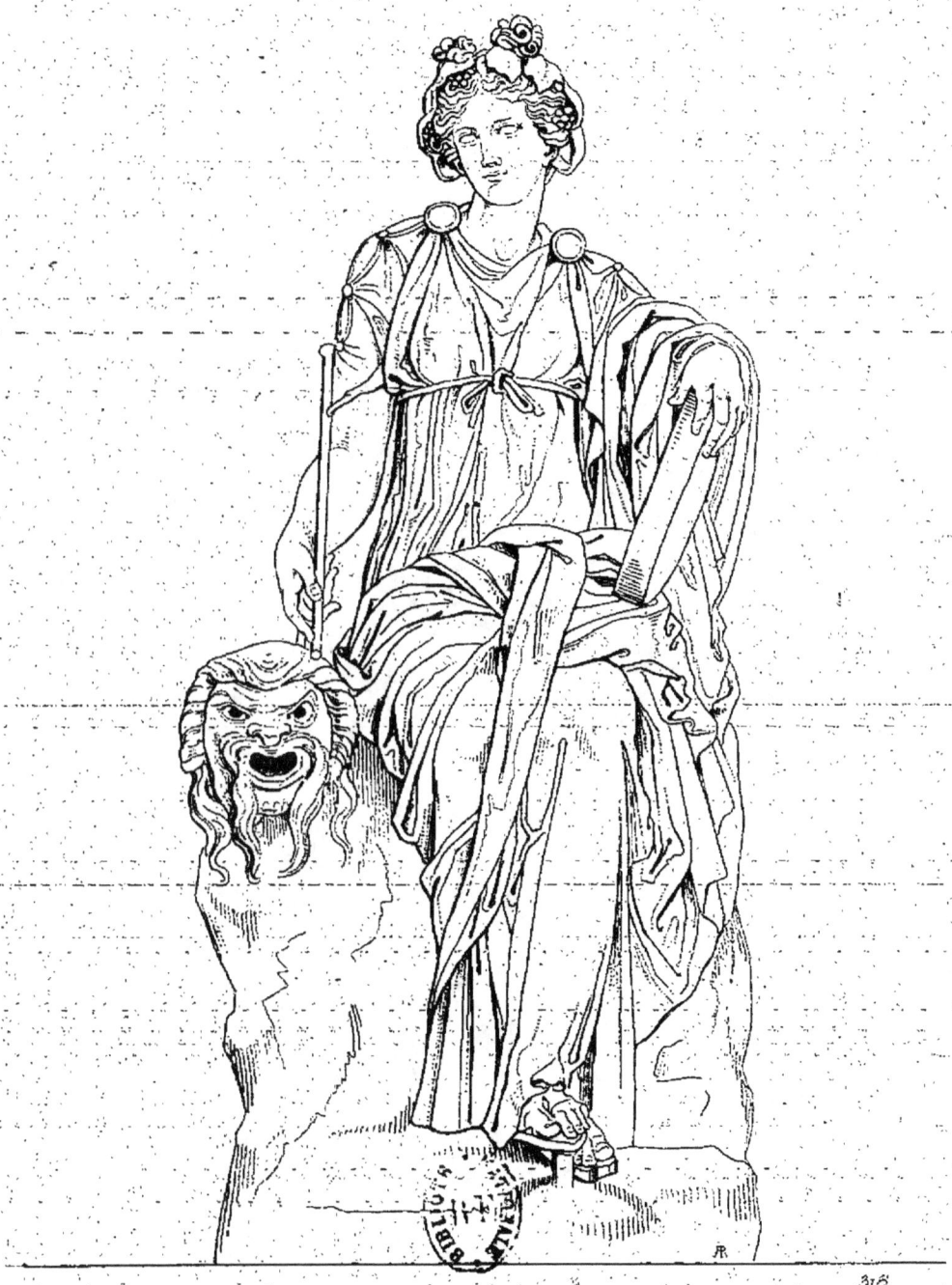

THALIE.

THALIE.

La couronne de lierre et le *pedum* ou bâton pastoral dont se servaient les acteurs dans l'antiquité, le masque comique et le tympanon ou tambour en usage dans les fêtes bachiques, sont autant d'attributs qui ne peuvent laisser aucun doute sur le caractère de cette statue; ils la font reconnaître aisément pour celle de Thalie, muse de la comédie. Le socque dont elle est chaussée était aussi l'un de ses attributs distinctifs, puisqu'il était habituellement porté par les acteurs comiques.

Le tambour est une restauration moderne, mais il se trouvait indiqué par la portion d'un cercle, qui ne pouvait dénoter autre chose que cet instrument.

Haut., 5 pieds 6 pouces.

THALIA.

The ivy crown, and the *pedum*, or pastoral crook, of which the actors anciently made use; the comic mask, and the *tympanum*, or drum, used at the Bacchanalia, are so many attributes that can leave no doubt, as to the character of this statue: they clearly shew it to be that of Thalia, the Muse of Comedy. The sock she wears, was also one of her distinctive attributes, being habitually worn by comic actors.

The drum is a modern restoration: but it was sufficiently indicated, by part of a circle, which could denote that instrument only.

Height, 5 feet 10 inches.

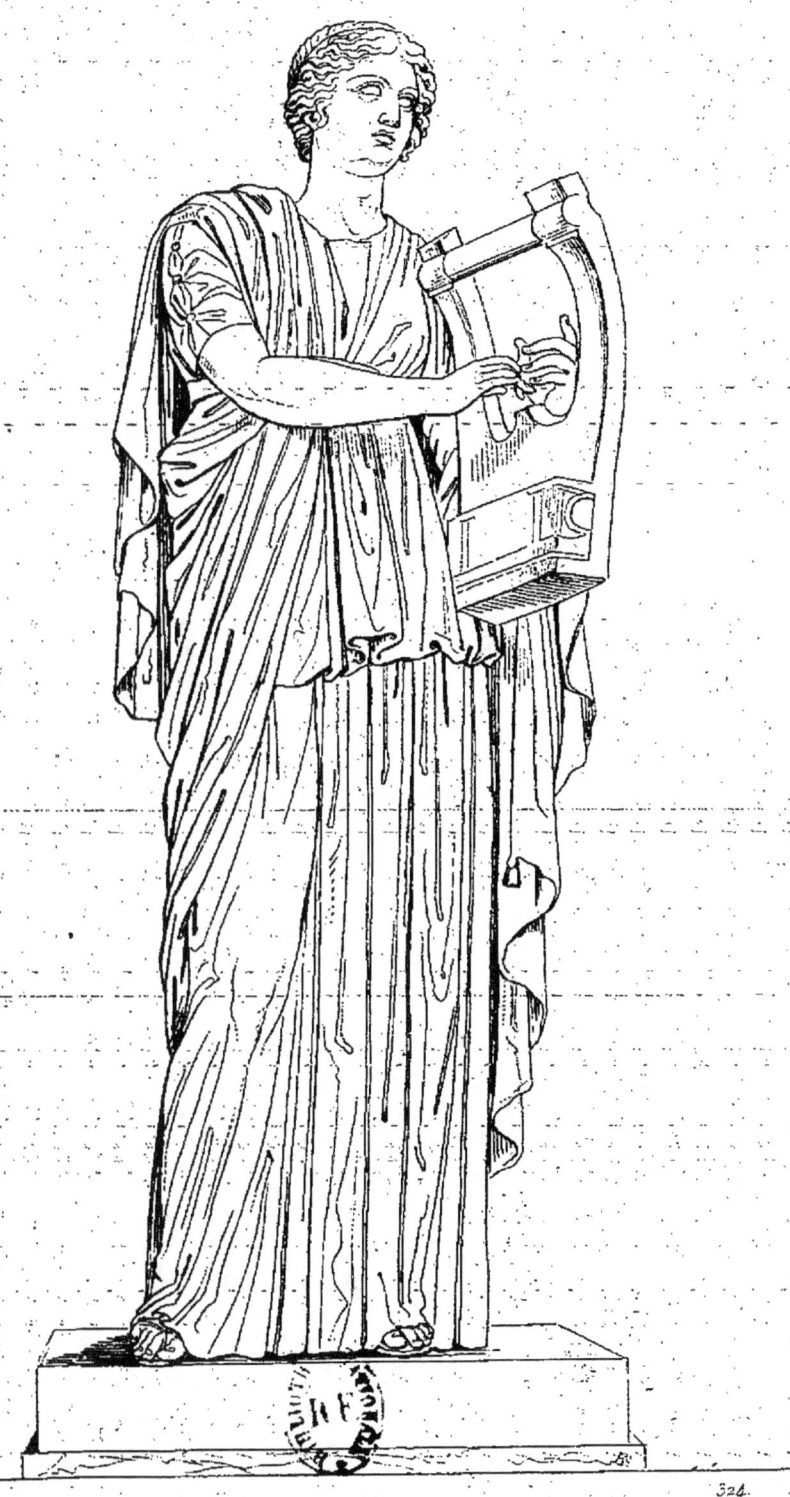

ERATO.

ÉRATO.

Cette muse est celle de la poésie érotique; Ovide n'en invoque pas d'autre dans son poème de l'*Art d'aimer;* c'est elle qu'Appollonius de Rhodes appelle à son secours lorsque, dans l'*Expédition des Argonautes*, il veut raconter les amours de Médée et de Jason; c'est elle enfin qui présidait aux noces. Dans cette statue, la muse paraît jouer de la lyre et marquer la mesure pour quelque danse nuptiale, dont le caractère devait exprimer la gaîté.

Son habillement, composé de deux tuniques d'inégale longueur, ressemble à l'habit théâtral; la lyre dont elle se sert est semblable à celle que tient l'Apollon Cytharède. Les avant-bras ont des restaurations modernes; la tête est antique, mais elle appartenait à une statue de Léda.

Cette statue est au Musée du Vatican; elle a été gravée par Pierre Fontana.

Haut., 5 pieds 2 pouces.

ERATO.

This Muse presided over amorous poetry : and Ovid invokes no other in his poem on the Art of Love. It is she whom Apollonius of Rhodes calls to his aid, when, in his poem on the Expedition of the Argonauts, he wishes to relate the loves of Medea and Jason : it is also she who presides at nuptials. In this statue, the muse appears to be playing on the lyre, and to be beating time to some nuptial dance, the style of which must have been lively.

Her dress, composed of two tunics of unequal lengths, resembles the theatrical; the lyre, on which she is playing, is similar to that which the Apollo Cytharedes holds. The forearms are modern restorations : the head is antique, but it belonged to a statue of Leda.

This statue is in the Vatican Museum. It has been engraved by Pierre Fontan.

Height, 5 feet 6 inches.

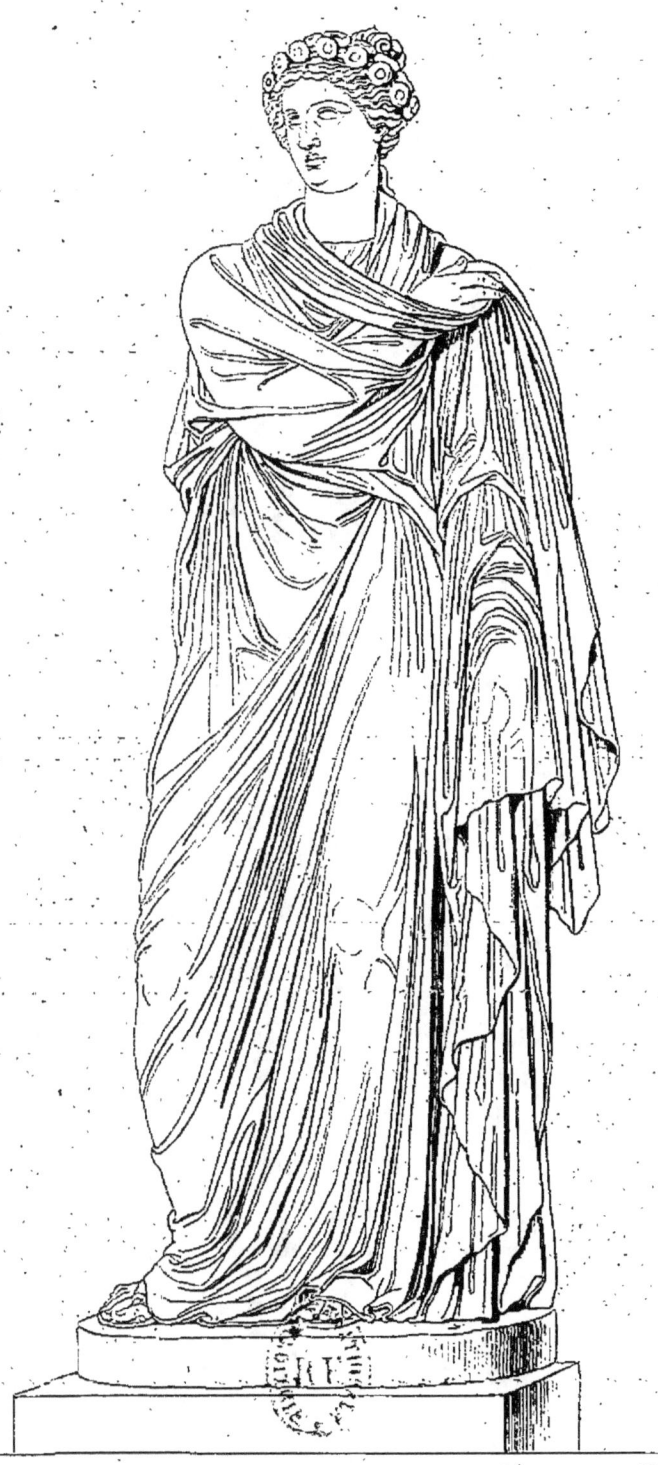

POLYMNIE.

POLYMNIE.

On a varié sur les attributions de cette muse, regardée par les uns comme ayant inventé l'harmonie, et par d'autres comme la muse de la mémoire. Le recueillement augmentant cette faculté, les Grecs ont représenté Polymnie enveloppée dans son manteau, et dans l'attitude d'une personne pensive. Quelques uns veulent encore qu'elle préside à l'art de la pantomime; d'anciens écrivains affirment même que c'est elle qui apprit aux mimes cette sorte de danse qui leur faisait représenter, par les attitudes et les gestes seulement, toutes les aventures les plus célèbres et les plus agréables des temps héroïques. Dans ce cas le manteau dont elle est enveloppée ne pourrait-il pas indiquer les ténèbres qui entourent l'histoire des anciens mythes? Elle a été gravée par Carloni, pour le Musée Pio-Clementin; par Audouin, pour le Musée français; par M. Bouillon, pour le Musée des Antiques, et par M. Ruotte.

Polymnie, dans cette statue, est couronnée des roses du Parnasse, ce qui lui donne encore quelques rapports avec la Flore du Capitole.

Haut., 5 pieds 2 pouces.

POLYMNIA.

There are various opinions as to the attributes of this muse, looked upon, by some, as the inventress of harmony, and by others, as the muse of memory. Meditation increasing that faculty, the Greeks have represented Polymnia, wrapped in her mantle, and in the attitude of a pensive person. Some assert also, that she presides over the art of pantomime: ancient writers even affirm that it was she, who taught the mimes that kind of dance, by which they represented, through attitudes and gesticulations only, all the most renowned and most pleasing adventures of the heroical times. In this last case, might not the mantle with which she is enveloped, indicate the obscurity that surrounds the history of the ancient Mythes, or Fables?

This antique has been engraved by Carloni, for the Pio-Clementini Museum; by Audouin, for the French Museum; by M. Bouillon, for the Museum of Antiques, and by M. Perotte.

Polymnia, in this statue, is crowned with the roses of Parnassus, which gives her still greater resemblance with the Flora of the Capitol.

Height, 5 feet, 6 inches.

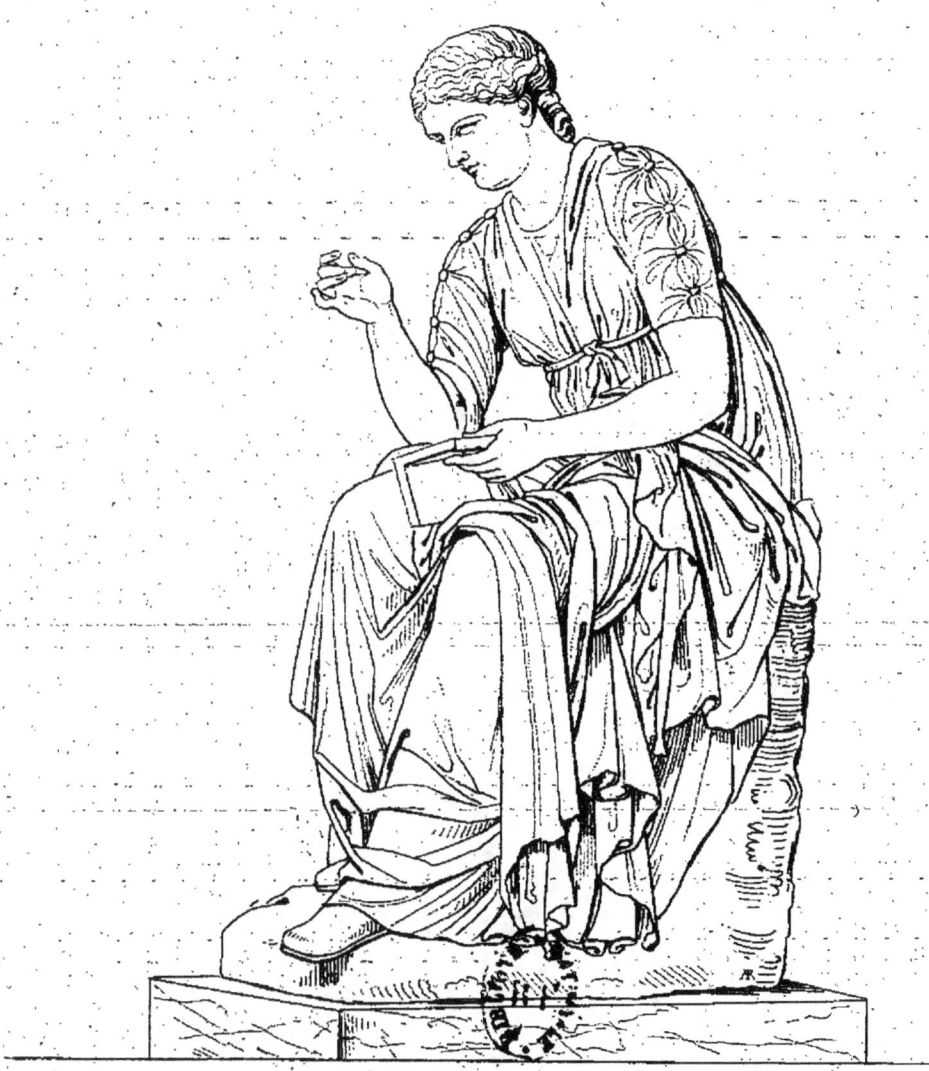

CALLIOPE.

CALLIOPE.

Cette muse présidait à l'éloquence, ainsi qu'aux poèmes destinés à célébrer la gloire des héros et des rois. Le poème épique, le plus difficile et le plus distingué des ouvrages de poésie, était principalement sous sa protection; l'invention même lui en était attribuée.

Hésiode regarde Calliope comme supérieure à toutes les autres muses. Diodore de Sicile dit qu'elle était la plus savante d'entre elles, et que la *beauté de sa voix* lui avait fait donner le nom de Calliope.

C'est elle que Jupiter chargea de juger le différent qui existait entre Proserpine et Vénus depuis la mort d'Adonis, qu'elles aimaient toutes deux; elle crut pouvoir les accorder en décidant que le célèbre chasseur passerait six mois aux enfers et six mois sur la terre; mais les deux déesses se trouvèrent offensées par ce partage, et Vénus s'en vengea par la mort d'Orphée, qu'on regarde comme le fils de la chaste déesse.

Calliope est ici assise sur un rocher du Parnasse; elle semble méditer et se préparer à écrire des vers sur des tablettes enduites de cire. Son vêtement est formé de deux tuniques, dont celle de dessous a des manches boutonnées. La tête a été rapportée, mais elle est antique.

Cette statue a été gravée par C. P. P. Carloni, pour le Musée Pio-Clémentin; par Morel, dans le Musée français, et par Hubert Lefevre.

Haut., 5 pieds 4 pouces.

CALLIOPE.

This muse presided over eloquence, as also over those poems intended to celebrated the glory of heroes and of kings. The epic poem, the most difficult and most esteemed among poetical works, was chiefly under her protection; even the invention of it, was attributed to her.

Hesiod considers Calliope as superior to all the other muses. Diodorus Siculus says, she was the most learned among her sisters, and that *the beauty of her voice* had caused the name of Calliope to be given to her.

It was she whom Jupiter ordered to settle the dispute, that existed between Proserpine and Venus since the death of Adonis, whom they both loved : Calliope thought to reconcile them by deciding, that this famous huntsman should pass six months in hell, and six months on earth; but the two goddesses were offended at this allotment, and Venus revenged herself, by the death of Orpheus, who is looked upon as the son of the chaste goddess.

Calliope is here seated on a rock of Mount Parnassus : she seems meditating and preparing to write verses on some waxed tablets. Her dress is formed of two tunics, of which, the under one has buttoned sleeves. The head has been added, but it is antique.

This statute has been engraved by C. P. P. Carloni, for the Pio-Clementini Museum; by Morel, in the French Museum; and by Hubert Lefèvre.

Height, 5 feet 8 inches.

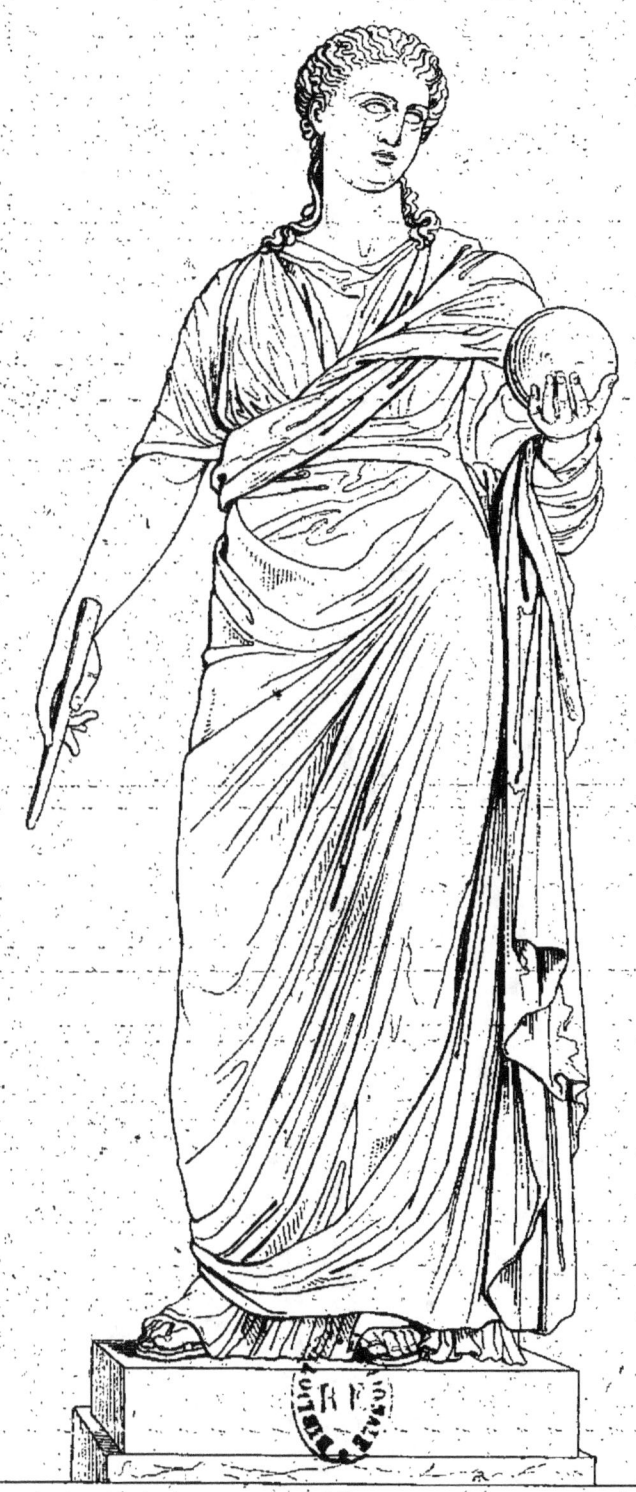

URANIE.

URANIE.

Le nom d'Uranie, muse de l'astronomie, vient du mot grec *uranos*, qui signifie *le ciel*. Elle est ici représentée tenant un globe d'une main, et de l'autre le *radius*, baguette qui servait à indiquer les signes que l'on apercevait dans le ciel. Ces symboles étaient ceux de l'astronomie, ou plutôt de l'astrologie, science inventée en Chaldée, qui passa de l'Égypte en Grèce, et vint jusque chez les Romains. Cette prétendue science se divise en deux branches, l'astrologie naturelle, et l'astrologie judiciaire.

La première a pour but de prévoir et d'annoncer les pluies et les vents, le froid ou la chaleur, l'abondance ou la stérilité, au moyen des connaissances météorologiques; l'autre prétend, par l'inspection des astres au moment de la naissance d'un homme, pouvoir connaître le caractère et le tempérament dont il sera doué, et lui prédire la fortune ou les malheurs qui l'attendent. L'astrologie naturelle n'est qu'incertaine et conjecturale; l'astrologie judiciaire est ridicule et extravagante.

Lors de la découverte des Muses à Tivoli, on ne trouva pas de statue d'Uranie; pour compléter cette intéressante collection, on y ajouta celle-ci qui, venue de Velletri, avait été transportée au palais Lancelotti, où elle avait été restaurée en Fortune. Donnée au pape Pie VI, elle fut dégagée des attributs modernes qu'elle avait reçus, et on lui remit une tête antique.

Haut., 6 pieds.

URANIA.

The name of the Muse of Astronomy, Urania, comes from the greek word *uranos*, which means *heaven*. She is here represented, holding, in one hand, a globe, and, in the other, the *radius*, a wand that served to indicate the signs perceived in the heavens: these were the symbols of Astronomy, or rather, those of Astrology, a science, invented in Chaldea, that passed from Egypt into Greece, and came even among the Romans. This pretended science is divided into two branches, Natural Astrology, and Judicial Astrology. The aim of the former is, through the means of meteorological observations, to foresee and to predict rains and winds, cold or heat, plenty or scarcity: the latter pretends, by inspecting the stars at the moment of a man's birth, to know the disposition and the temperament, with which he will be endowed, and to foretell the good or bad fortune, that awaits him. Natural Astrology is merely conjectural and uncertain : Judicial Astrology is ridiculous and extravagant.

When the Muses were discovered at Tivoli, the statue of Urania was not found; and to complete the interesting series, this one was added, which, when brought from Velletri, had been removed to the Palazzo Lancelotti, where it had been restored as a Fortuna. Being presented to Pope Pius VII, it was stripped of the modern attributes that is had received, and an antique head was put on it.

Height, 6 feet $4\frac{1}{2}$ inches.

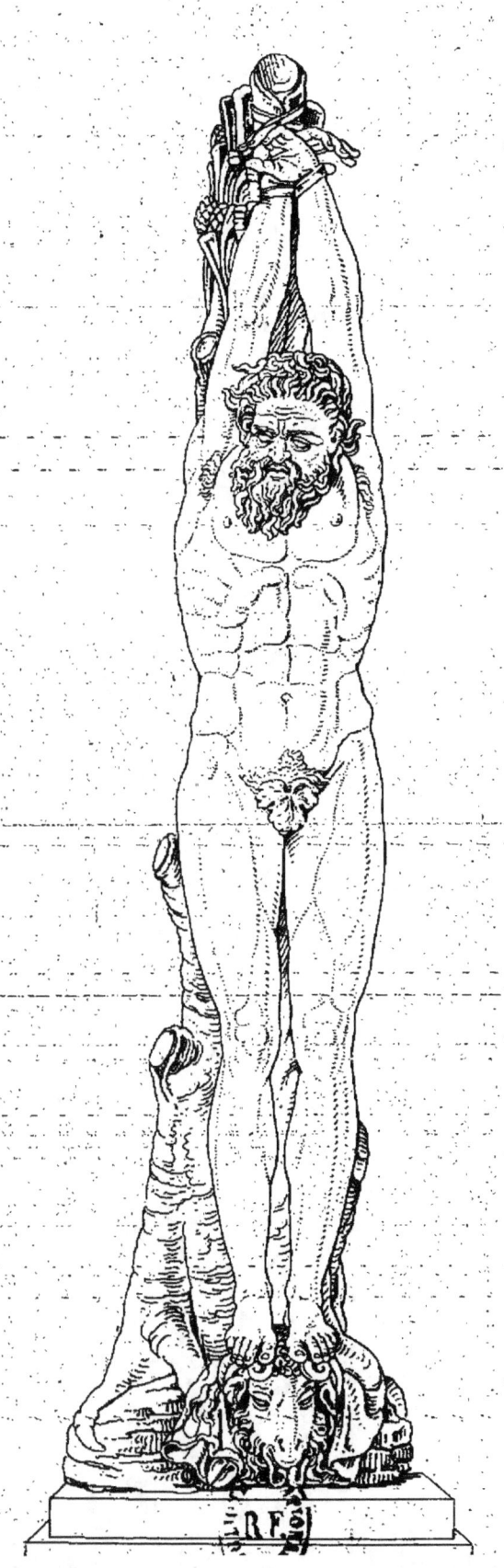

SCULPTURE. ANTIQUE. GALERIE DE FLORENCE.

MARSYAS.

L'histoire de Marsyas est bien connue, et chacun se rappelle sans doute que ce compagnon de Cybèle, ayant eu la prétention de tirer de sa flûte des sons plus harmonieux que ceux qu'Apollon tirait de sa lyre, les Muses le déclarèrent vaincu par le dieu de la musique. Pour le punir de sa présomption, il fut écorché vif. Mais on pourrait peut-être ne pas se rappeler que la première cause de son malheur fut l'anathême qu'avait prononcé Minerve contre celui qui oserait encore se servir de la flûte, qu'elle rejeta comme lui déformant la bouche.

Cette figure en marbre fut trouvée en 1586 à Rome. Achetée au moment de sa découverte par le cardinal Ferdinand de Médicis, elle fut placée l'année suivante dans la villa Médicis à Rome, et transportée ensuite à Florence, où on la voit aujourd'hui.

Le supplice de Marsyas se trouve représenté dans un bas-relief du Musée Pio-Clémentin et dans un autre de la villa Pinciana. Le satyre est précisément dans la même pose que dans cette statue. On la retrouve encore sur un médaillon antique frappé à Alexandrie sous le règne d'Antonin; car c'est une erreur d'avoir désigné cette médaille comme frappée dans la ville d'Apamée en Phrygie.

Cette statue a été gravée par F. Périer, C. Randon, et Fr. Forster.

Haut., 7 pieds ?

MARSYAS

The story of Marsyas is well known, and no doubt it will be remembered that this companion of Cybele, having had the audacity to advance that he could draw from his flute, sounds more harmonious than those of Apollo's lyre, the Muses declared him vanquished by the god of music, who, to punish him for his presumption, had the cruelty to flay him alive. But perhaps it is not so generally known, that the first cause of his misfortune was the curse pronounced by Minerva against whomsoever should pick up the flute she threw away for deforming her mouth, and who, notwithstanding her anathema, should yet dare to make use of it.

This marble figure was found at Rome in 1586, and at the time of its discovery purchased by the Cardinal Ferdinand de Medici: it was the following year placed in the Villa Medici, at Rome, and afterwards transferred to Florence, where it now is.

The punishment of Marsyas is represented in a basso-relievo of the Pio Clementini Museum, and in another of the Villa Pinciana. The Satyr is exactly in the same attitude as in the present statue. It is also seen upon an antique medallion struck at Alexandria, under the reign of Antonine. It is by mistake that this medallion has been said to have been struck in the city of Apamea in Phrygia.

This statue has been engraved by F. Perier, C. Randon, and Fr. Forster.

Height, 7 feet 5 inches?

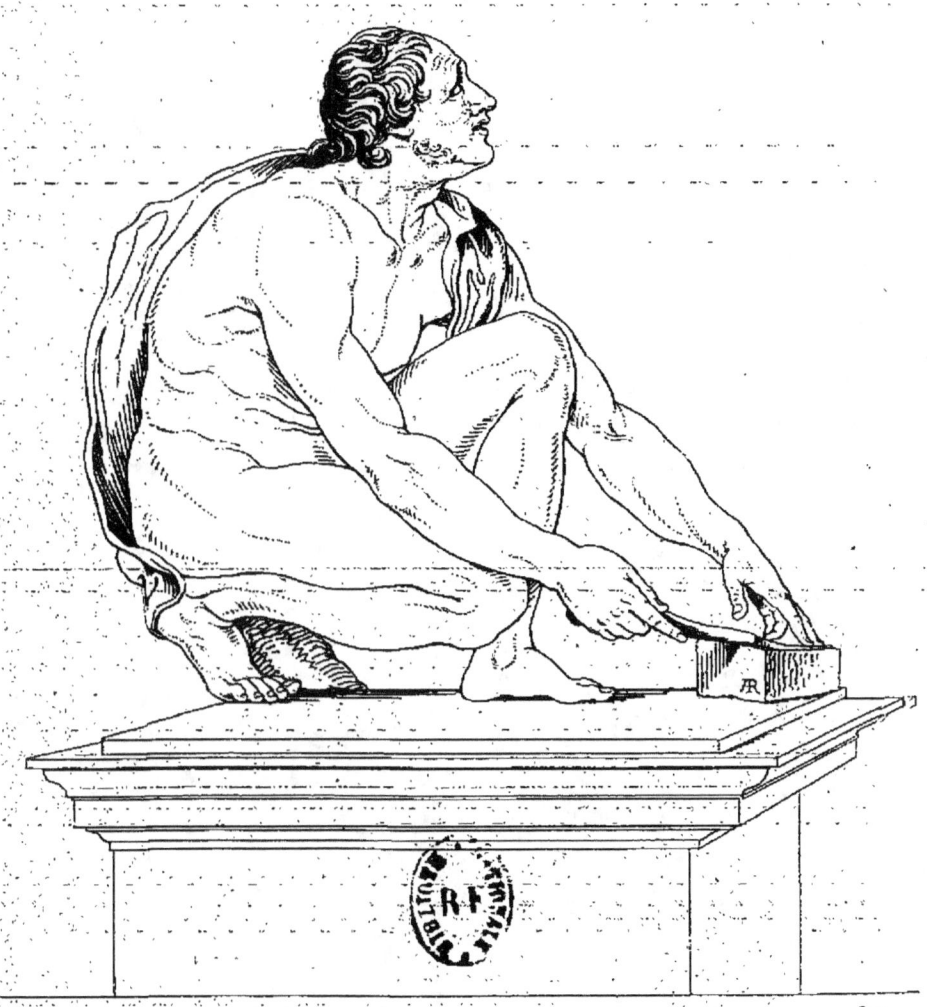

LE RÉMOULEUR.

LE REMOULEUR.

Cette statue, qui représente un homme dans l'action d'aiguiser sur une pierre un instrument tranchant, est vulgairement désignée sous le nom du Rémouleur, en italien *Rotatore*.

Winckelman et Boettiger ont démontré que cette figure était celle du Scythe qu'Apollon chargea d'écorcher Marsyas. Dans plusieurs monumens antiques on voit en effet le malheureux Marsyas les mains liées au-dessus de sa tête, et ainsi attaché à un arbre, tandis que celui qui va l'écorcher, tout en aiguisant l'instrument de son supplice, lève la tête et semble le regarder avec un plaisir mêlé d'atrocité.

Cette figure, trouvée à Rome dans le XVII^e. siècle, est bien pensée, le mouvement en est simple et naturel. Elle se voit maintenant dans la galerie de Florence. On en trouve une copie en marbre dans le jardin de Versailles. Une autre en bronze, coulée par les frères Keller, est placée au milieu de la terrasse du château des Tuileries. Elle a été gravée par Amling, Gregori et Piranesi.

Haut., 3 pieds ?

THE KNIFE-GRINDER.

This statue of a man sharpening a trenchant instrument, is commonly called the Knife-grinder (*Rémouleur*), in Italian *Rotatore*.

Winkelman and Bœtiger have proved it to be the Scythian charged by Apollo to flay the satyr Marsyas: and, in fact, several ancient monuments exhibit the unhappy Marsyas, tied to a tree, his hands above his head; and the executioner, sharpening his knife, and looking up, with an expression of atrocious pleasure, to his victim.

This figure, which was found in Rome, in the XVIIth century, is well conceived, and the action is simple and natural. The original is in the gallery of Florence: there is a marble copy in the garden of Versailles, and another, in bronze, by the Kellers, on the terrace in front of the Tuileries: it has been engraved by Amling, Gregori and Piranesi.

Height, 3 feet 2 inches?

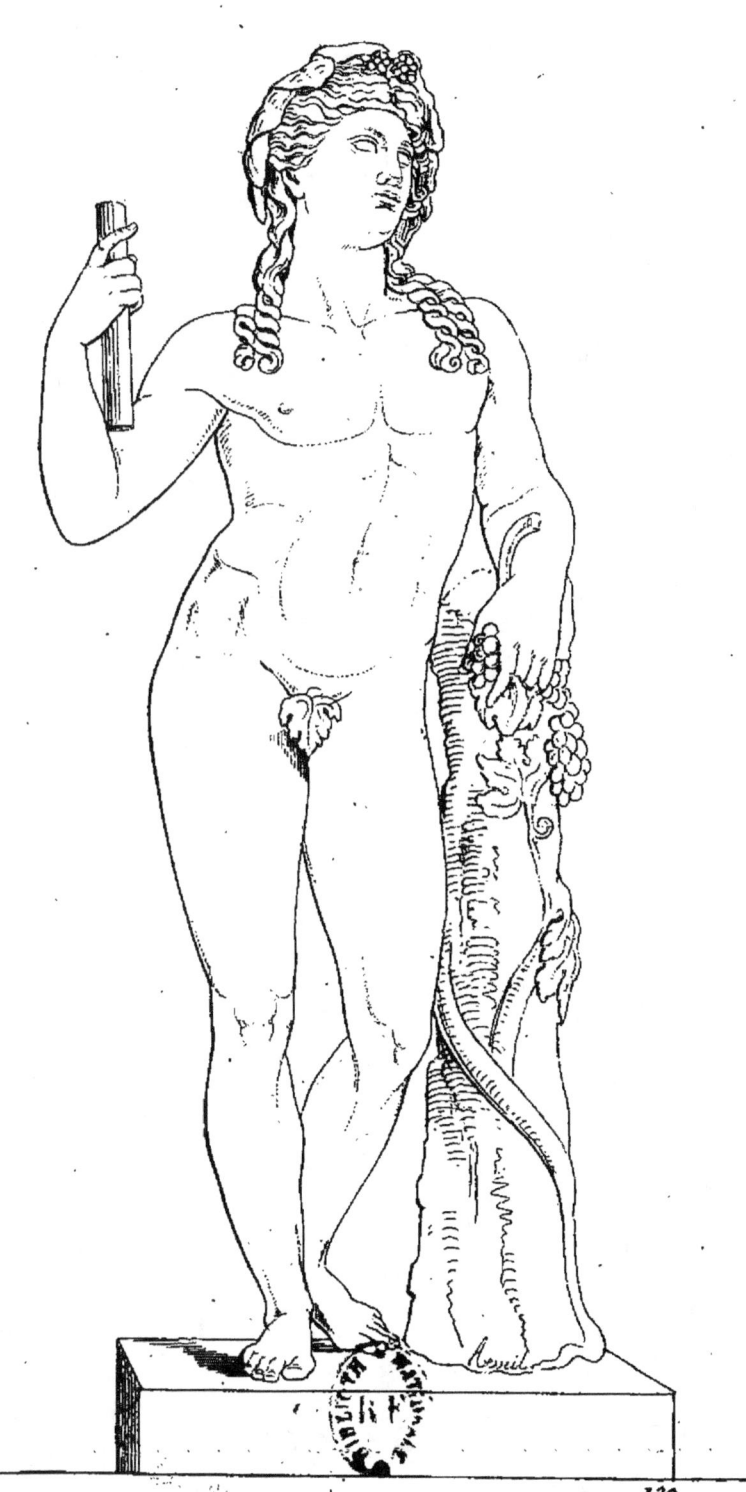

BACCHUS

BACCHUS.

Fils de Jupiter et de Sémélé, Bacchus, vainqueur des Indes, est plus célèbre encore comme Dieu du vin. Sa beauté n'est point celle d'Apollon, ni celle d'Hercule; elle semble, dit Winkelmann, participer de la nature des eunuques; il est constamment représenté avec des membres délicats et arrondis : ses hanches charnues ont quelque chose de féminin, ainsi que ses genoux; la tête est accompagnée de longs cheveux bouclés et flottans.

Cette statue, dans son exécution, présente quelques imperfections, qui font penser qu'elle est le travail de plusieurs sculpteurs. La tête, admirable pour l'expression, ne laisse presque rien à désirer, tandis que les extrémités inférieures n'ont pas la finesse qu'on devait s'attendre à trouver dans une statue d'un aussi bel ensemble, où l'on peut admirer tant de grace dans la pose, et tant de souplesse dans le mouvement. On a voulu inférer de là que c'était une copie provenant de l'un des ateliers des *sculpteurs manufacturiers* de l'antiquité; mais on doit considérer que les statues de marbre, autrefois comme aujourd'hui, ont toujours été des *copies* faites d'après un *modèle* exécuté par le statuaire lui-même.

Dans cette statue, en marbre grec, les deux mains, les avant-bras, ainsi que la jambe droite et une partie du pied gauche, sont des restaurations modernes. On croit qu'elle fut envoyée en France par le Primatice : le cardinal de Richelieu en étant devenu possesseur, la fit transporter dans son château du Poitou; le maréchal la fit rapporter dans son hôtel à Paris, vers le milieu du siècle dernier : elle est maintenant au Musée du Louvre.

Haut., 6 pieds.

BACCHUS.

The son of Jupiter and Semele, Bacchus, the conqueror of the Indies, is still more celebrated as the god of wine. His beauty is neither Apollo's, nor Hercules', it seems, says Winkelmann, to participate more of the eunuch; he is constantly represented with plump and delicate limbs; his fleshy hips and knees, have something of a feminine appearance; and his head is covered with long, curly, and flowing hair.

This statue offers in the execution some imperfections, from which it is deduced to be the work of more than one sculptor. The head, admirable for the expression, scarcely leaves anything to be desired, whilst the lower extremities have not that delicacy which might be expected in a statue of so fine an *ensemble*, where so graceful an attitude, and so much flexibility cannot but excite admiration. Hence, some have inferred it to be a copy issued from one of the workrooms of the *manufacturing sculptors* of antiquity: but it ought to be remembered that, formerly as well as now, the statues of marble have always been *copies* made after a *model* executed by the sculptor himself.

In this statue of grecian marble, the two hands, the fore arms, as well as the right leg and part of the left foot, are modern restaurations. It is believed to have been sent to France by Primaticcio; the cardinal de Richelieu, having become the purchaser, had it conveyed to his château du Poitou; but the marshal de Richelieu, towards the middle of the last century, had it brought back to his mansion in Paris: it is now in the Louvre.

Height, 6 feet $4\frac{1}{2}$ inches.

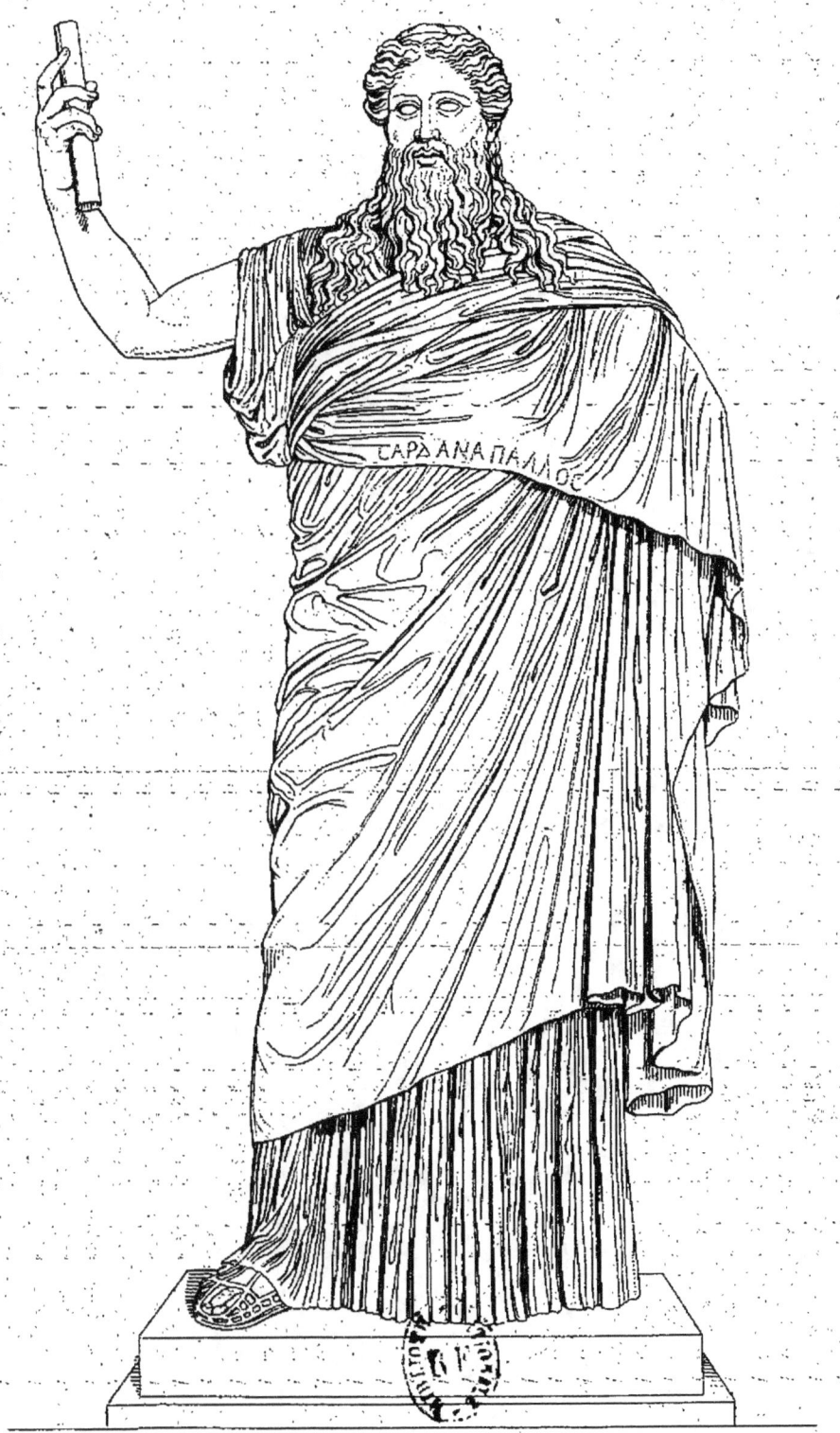
BACCHUS INDIEN.

SCULPTURE. ANTIQUE. VATICAN.

BACCHUS INDIEN,

DIT

SARDANAPALE.

Il serait difficile de retrouver ici le Bacchus, fils de Jupiter et de Sémélée, dont la jeunesse, la grâce et la beauté sont les caractères distinctifs; c'est cependant le même personnage encore reconnaissable par la longueur de sa chevelure et par le diadème ou bandeau qui entoure sa tête : il est ici représenté lors de sa conquête de l'Inde. Souvent dans ce cas les anciens lui ont donné une longue barbe, une large tunique traînante et un ample manteau, qui tourne plusieurs fois autour du corps. Cet habillement était celui des souverains de cette contrée, et c'est sans doute par ce motif qu'on a écrit sur le bord du manteau l'inscription ΣΑΡΔΑΝΑΠΑΛΛΟΣ, nom que portèrent plusieurs rois des Assyriens; mais la forme des caractères est bien postérieure au travail de la statue, cette inscription paraît gravée sous le règne des Antonins, tandis que la statue est antérieure à Phidias.

Cette statue, en marbre pentélique, fut découverte en 1761, à *Prata Porzia*, près de Frascati; le bras droit est une restauration moderne, ainsi que les extrémités du nez et des lèvres.

Elle a été gravée par Morel et Châtillon.

Haut., 6 pieds 6 pouces.

THE INDIAN, or BEARDED BACCHUS,

CALLED,

SARDANAPALUS.

It is be difficult here to discern Bacchus, the son of Jupiter and Semele, in whom youth, grace, and beauty, are the distinctive characteristics; yet it is the same individual, distinguishable by the length of his hair, and by the diadem, or fillet, around his head: he is here represented during his conquest of India. The ancients have often, in this case, represented him with a long beard, an ample trailing tunic, and a full mantle wrapped several times round the body: This was the dress of the Monarchs of that region; and, no doubt it is for this reason, that, on the edge of the mantle, is written, the inscription ϹΑΡΔΑΝΑΠΑΛΛΟϹ, a name borne by several of the Assyrian Kings; but the shape of the letters is far posterior to the workmanship of the statue: this inscription appears to have been engraved under the reign of the Antonines, whilst the statue is anterior to Phidias.

This statue, which is in Pentelic marble, was discovered in 1761, at *Prata Porzia*, near Frascati; the right arm is a modern restoration, as also the tips of the nose and lips.

It has been engraved by Morel and Châtillon.

Height, 6 feet 11 inches.

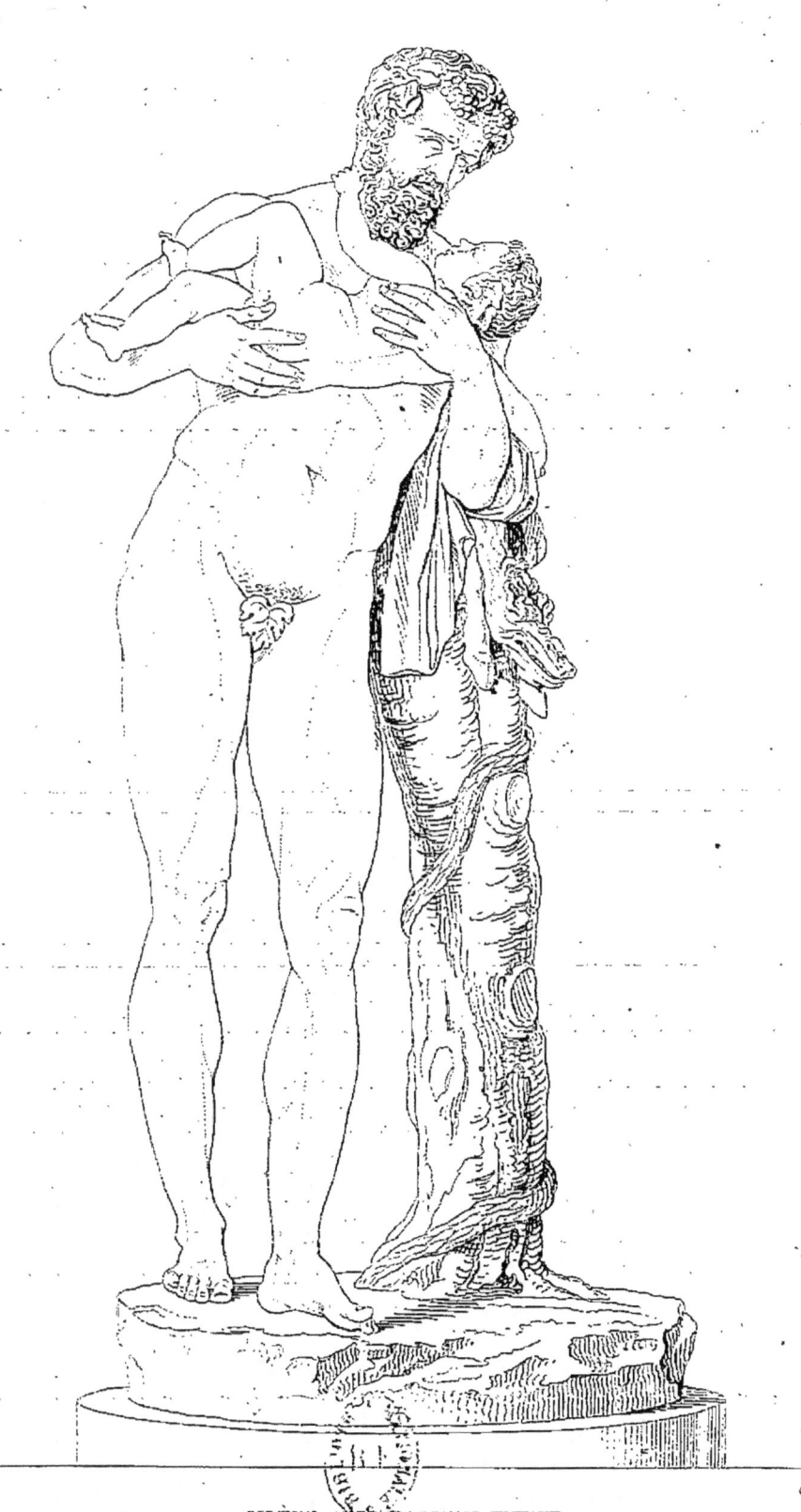

SILÈNE AVEC BACCHUS ENFANT.

SILÈNE AVEC BACCHUS ENFANT.

L'un des chefs-d'œuvre de l'antiquité, ce beau groupe de Silène, portant le jeune Bacchus, peut être placé à côté du Gladiateur et du Laocoon. Il en existe plusieurs copies antiques qui attestent la célébrité, dont il a joui chez les anciens peuples.

En effet, on ne peut rien voir de plus parfait que le talent avec lequel l'auteur a su ennoblir la constitution de Silène, sans la dépouiller entièrement de son caractère agreste. En laissant à son vieux satyre les oreilles de chèvres, et une petite queue, qui rappelle ce mélange de nature que lui attribuaient les fables asiatiques; en lui donnant une expression lascive qui convient sans doute à ses goûts voluptueux, il a su introduire dans son travail des formes sveltes, nerveuses, et de la plus exquise élégance, où se manifeste quelque chose de plus qu'humain. La pose de Silène est neuve, pleine de noblesse et de simplicité; la figure du jeune Bacchus rappelle toutes les grâces enfantines.

Les deux mains de Silène, la moitié de l'avant-bras droit, la jambe gauche de l'enfant, son bras gauche en entier, et, une partie du bras droit, sont des restaurations modernes.

Ce groupe, en marbre grechetto, a été trouvé dans le xvie. siècle, dans l'emplacement des jardins de Salluste, sur le mont Quirinal à Rome. Il a été gravé par A. Randon, Colin, Thomassin, Piranesi, Lignon et Châtillon.

Haut., 5 pieds 9 pouces.

SCULPTURE. ~~~~ ANTIQUE. ~~~~ FLORENCE.

SILENUS WITH THE INFANT BACCHUS.

This beautiful group of Silenus with young Bacchus in his arms, is one of the master pieces of antiquity, and not unworthy to be ranked with the Gladiator and the Laocoon. Several ancient copies attest its celebrity in classic times.

In fact, nothing can exceed the talent with which the artist has ennobled the conception of Silenus, without wholly divesting him of his rustic character. He has retained the goat's ears, and the little tail, that recalls the mixed nature ascribed the old Satyr in Asiatic fable; and also his characteristic lasciviousness of expression; but has united them with a form slender, nervous and exquisitely elegant, in which is marked something more than human. Silenus's attitude is new, yet simple and noble; and all the infantine graces play on the features of the young Bacchus.

The two hands and half the lower part of the right arm of Silenus, with the left leg, the whole of the left, and a part of the right arm of the infant, are modern reparations.

This group, which is of *grechetto* marble, was discovered, in the XVIth. century, in the spot formerly occupied by Sallust's gardens, on the Quirinal mount. It has been engraved by A. Randon, Colin, Thomassin, Piranesi, Lignon et Chatillon.

Height, 6 feet 1 inch.

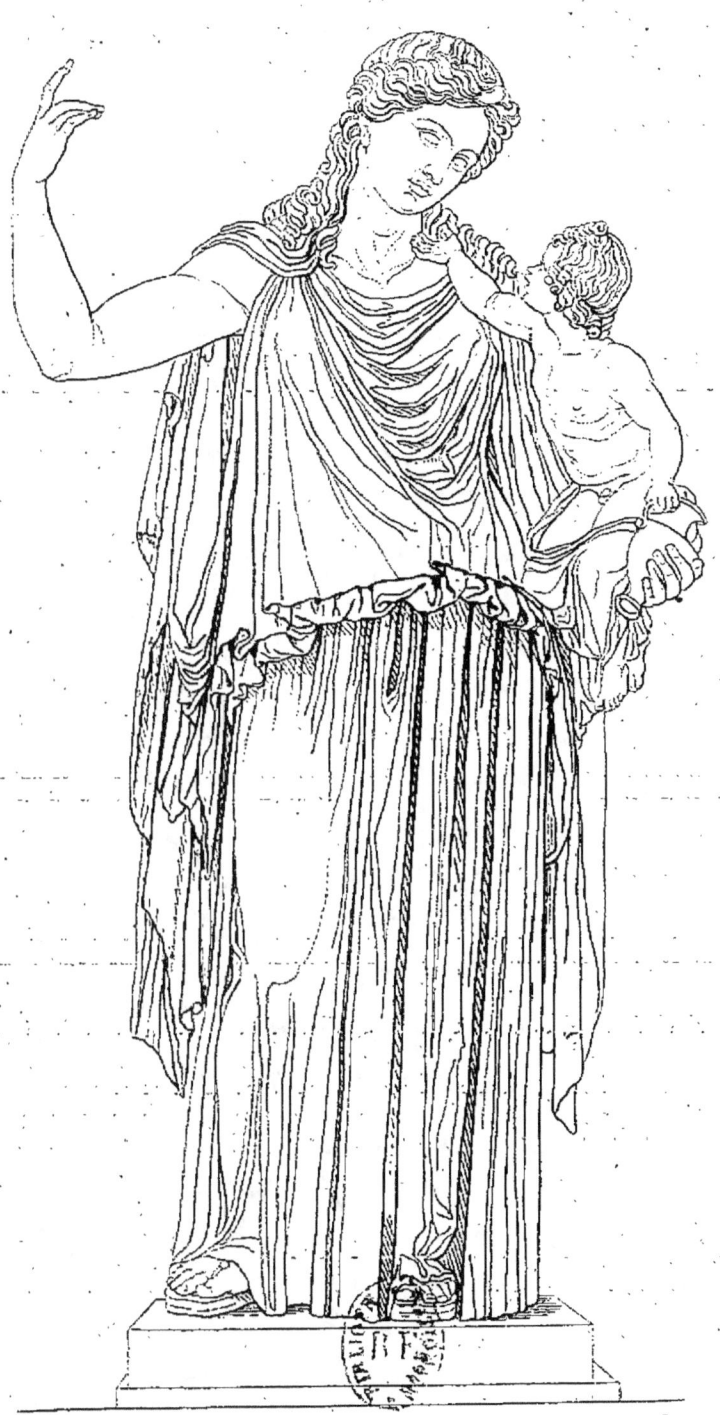

LEUCOTHÉE.

LEUCOTHÉE.

Connue aussi sous le nom d'Ino, Leucothée, fille de Cadmus et d'Hermione, fut la seconde femme d'Athamas, roi de Thèbes; elle en eut deux fils, Léarque et Mélicerte. Suivant Ovide, Léarque fut écrasé contre une muraille par son père Athamas, dans un accès de fureur, qui le porta ensuite à mettre le feu à son propre palais. La malheureuse Ino effrayée se sauva emportant dans ses bras son autre fils Mélicerte, et elle se précipita dans la mer avec lui.

Maffei et d'autres antiquaires avaient pris cette statue pour celle de *Rumilia*, déesse que les Romains regardaient comme chargée du soin des enfans à la mamelle; Winckelmann avait cru que c'était une Diane *allévatrice* ou une Cérès, qu'on dit avoir élevé le jeune Bacchus, ou peut-être Junon, nourrice d'Hercule : mais de mûres réflexions sur un passage de saint Clément d'Alexandrie lui firent voir que c'était Ino ou Leucothée, nourrice et tante de Bacchus.

Le diadème que notre statue porte sur le front est parfaitement distinct d'un autre lien, qui entoure et retient sa chevelure ; c'était l'unique chose qui fût restée à Ino de la condition mortelle ; c'était l'attribut qui donnait à entendre qu'elle était fille d'un roi. Cette statue, en marbre de Paros, a été gravée par Kessler, elle est à la Villa Albani. L'une des plus estimées de l'antiquité, on a remarqué qu'elle avait les oreilles percées, ce qui suppose qu'elle avait autrefois des pendants comme les figures de Vénus.

Haut 6 pieds.

SCULPTURE. ANTIQUE. PRIVATE COLLECTION.

LEUCOTHEA.

Leucothea, known also by the name of Ino was the daughter of Cadmus and Hermione, and the second wife of Athamas. King of Thebes, by whom she had two sons, Learchus and Melicertus. According to Ovid, Learchus was dashed against a wall by his father Athamas, in a fit of rage, which afterwards induced him to set fire to his own palace. The unhappy Ino fled in dismay, bearing in her arms, her other son Melicertus, and precipated herself with him into the sea.

Maffei and other antiquarians had taken this statue for that of Rumilia, a goddess whom the Romans considered as having the care of children at the breast: Winckelmann had thought that it was a Diana Allevatrix, or a Ceres, who is said to have reared young Bacchus, or perhaps a Juno, the nurse of Hercules: but farther reflections, on a passage in St. Clement of Alexandria, proved to him that it was an Ino, or Leucothea, both nurse and aunt to Bacchus.

The diadem worn by this statue, on its forehead, is quite distinct from any other tie, surrounding and keeping the hair together: it was all that remained to Ino of the mortal state, and was the attribute imparting that she was a king's daughter.

This statue, which is in Paros marble, has been engraved by Kessler; it is in the Villa Albani and is one of the most esteemed of antiquity: the remark has been made that its ears were pierced, which would imply, that it formerly had rings like the figures of Venus.

Height 6 feet 4 inches.

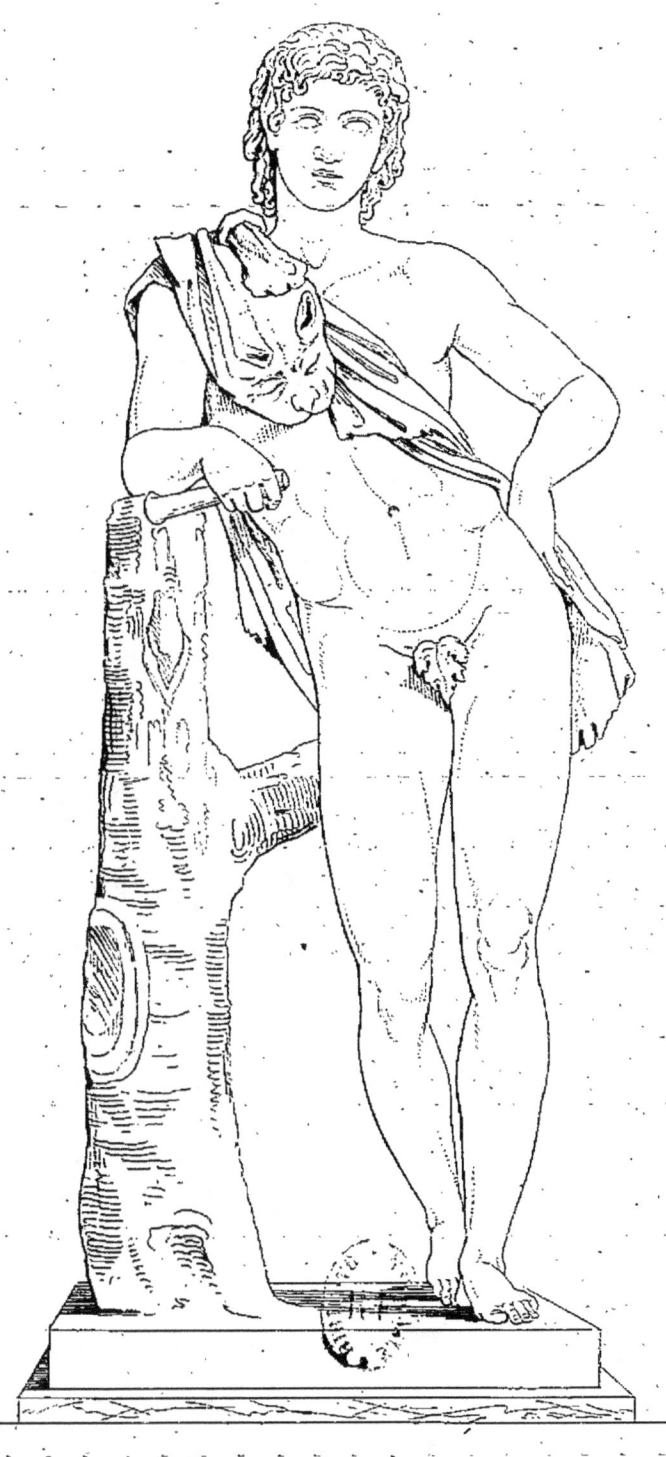

FAUNE EN REPOS.

FAUNE EN REPOS.

Les anciens ont fait accompagner Bacchus par des êtres auxquels ils ont donné le nom de Bacchants, Faunes, Satyres Pans et Silènes, mais il est difficile de reconnaître les différences qui les caractérisaient. Les modernes ont cru pouvoir les classer d'une manière plus positive. Ils ont nommé Pans et Satyres ceux des suivans de Bacchus qui ont des pieds de chèvre ; sous la dénomination de Faunes et de Bacchants, ils ont donné des hommes jeunes et pleins de beauté qui n'étaient reconnaissables que par des oreilles un peu pointues, quelquefois par de petites protubérances annonçant la naissance des cornes, et aussi par une queue très petite. Les autres suivans, âgés et remarquables par leur embonpoint, ont reçu le nom de Silènes.

Le jeune faune que l'on voit ici debout n'a d'autre vêtement que la *nebris*, ou peau de chevreuil, qui tombe en écharpe de dessus son épaule droite. Les jambes croisées, et la main gauche posée sur le côté, il s'appuie sur un tronc d'arbre, et paraît se reposer après avoir joué de la flûte. La grace qui règne dans cette figure, et la manière dont est traitée la *nebris*, qui semble devoir être exécutée en bronze, ont fait conjecturer que ce marbre pourrait être une copie du faune de Praxitèle, ouvrage en bronze qui, dans toute la Grèce, reçut l'épithète de *fameux*.

Cette statue, en marbre pentélique, a été trouvée, en 1701, près de *Lanuvium*, où Marc-Aurèle avait une maison de plaisance. Benoist XIV la fit placer au musée du Capitole. Les deux avant-bras sont modernes.

Elle a été gravée par Alexandre Mucchetti, et par Pierron.

Haut, 4 pieds 2 pouces.

A FAUN REPOSING.

The ancients have accompanied Bacchus with beings to which they gave the name of Bacchants, Fauni, Satyrs, Pans, and Sileni, but it is difficult to distinguish the differences which characterized them. The moderns have thought themselves at liberty to class them, in a more positive manner. They have called Pans and Satyrs those followers of Bacchus that have goat's feet: under the denomination of Fauns and Bacchants they represent handsome young men, who were to be known only by their ears being rather pointed, sometimes by small protuberances indicating their rising horns, and also, by a very small tail. The other followers, old and remarkable for their corpulency, have received the name of Sileni.

The young faun seen standing here, has no other clothing than the *nebris,* or doe's skin, that hangs as a scarf over his right shoulder. His legs are crossed, and his left hand rests on his side; he is leaning against the trunk of a tree, and he appears to be reposing after having played on the flute. The gracefulness that exists in this figure, and the manner in which the *nebris* is arranged, which seems as if executed in bronze, have caused it to be conjectured that this marble might be a copy of the faun by Praxiteles, a bronze which, throughout Greece, received the epithet of *the famous.*

This statue, in pentelic marble, was found in 1701, near Lanuvium, where Marcus Aurelius had a villa. Benedict XIV had it placed in the Museum of the Capitol. Both the forearms are modern.

It has been engraved by Alessandro Mucchetti, and by Pierron.

Height, 4 feet 5 inches.

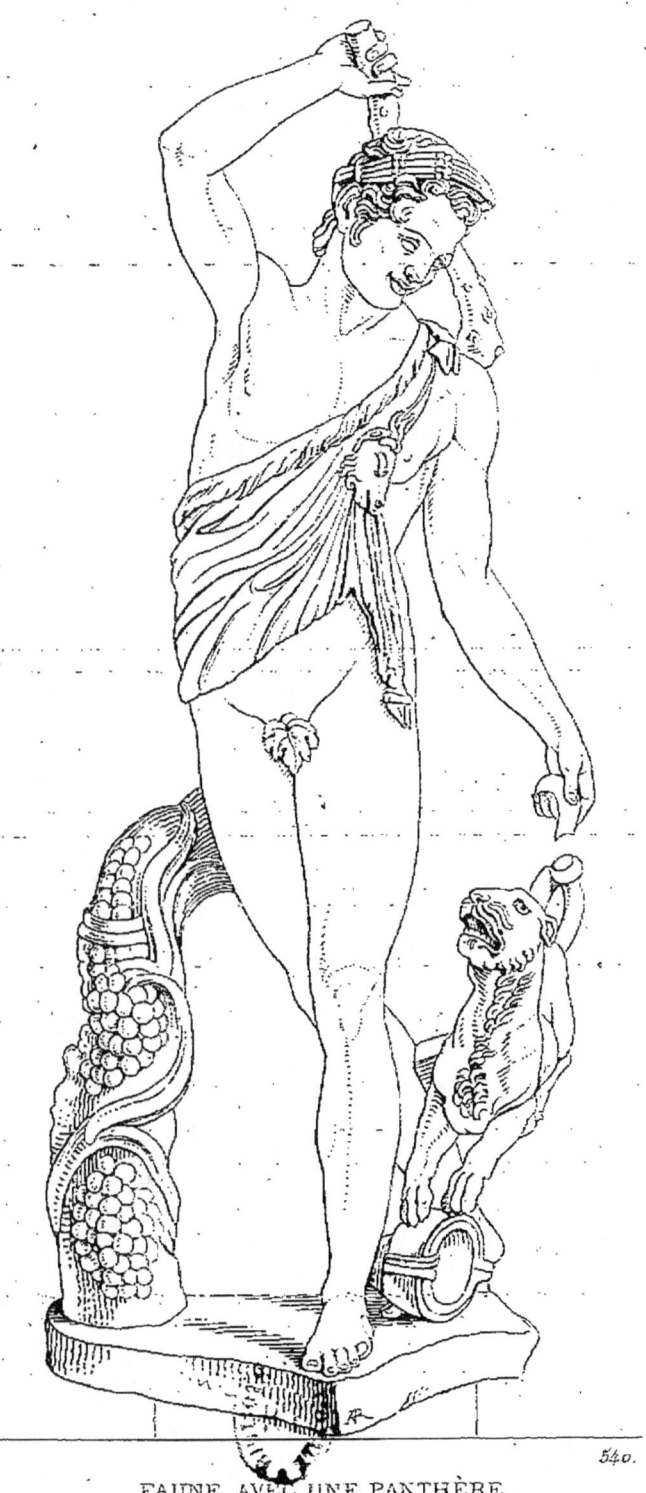

FAUNE AVEC UNE PANTHÈRE.

FAUNE
AVEC UNE PANTHÈRE.

Le jeune faune, qu'on voit représenté dans ce groupe plein de grâce et de mouvement, est dans l'action de se venger d'une panthère qui vient de renverser une coupe à laquelle on donne le nom de *canthare*. De sa main gauche, il la retient par la queue, et lève, pour la frapper, le *pedum* ou bâton pastoral qu'il tient de la main droite. Son ressentiment n'arrête pourtant pas sa marche : on voit par la disposition de ses pieds que sa marche ne sera pas discontinuée, et que ce joyeux enfant des forêts court se mêler aux danses et aux jeux folâtres des satyres et des nymphes. Le front du demi-dieu est paré d'une couronne de pin ; les feuilles pointues de cet arbre s'accordent bien avec la rudesse des cheveux qui se hérissent en touffes droites sur sa tête. Une peau de bouc jetée en écharpe, et qui descend de son épaule sur son flanc ; des oreilles qui se terminent en pointe par le haut, une petite queue qui se replie sur ses reins, sont les caractères distinctifs, qui le font reconnaître pour l'un des compagnons de Bacchus. On remarque avec satisfaction dans cette statue une physionomie où la gaîté domine, ainsi que la pose qui exprime un mouvement vif et présente une forme pyramidale renversée.

Ce groupe, en marbre de Paros, a appartenu à M. Crawfust. Le bras droit et la jambe gauche sont modernes, ainsi que le *pedum*, dont on aperçoit cependant quelques traces qui touchent à la tête du faune.

Cette statue a été gravée par van den Audenaerd, Schultze, Derez et Normand.

Haut., 4 pieds 5 pouces.

SCULPTURE. ⚬⚬⚬⚬⚬⚬⚬⚬⚬⚬⚬⚬⚬⚬ ANTIQUE. ⚬⚬⚬⚬⚬⚬⚬ PRIVATE COLLECTION.

A FAUN AND PANTHER.

The youthful Faun, represented in this group, so full of grace and life, is in the act of chastising a Panther, that has overturned a cup, called *Canthare*. He holds the animal by the tail, with his left hand; whilst, to strike it, he raises the *Pedum*, or pastoral crook, which he has in his right hand. Nevertheless his anger does not detain him: by the direction of his feet it is seen that his course is not interrupted, and the jolly inhabitant of the woods is running to join the dances and joyful sports of the Satyrs and Nymphs. The brow of the Demi-God is decked with a garland of fir, whose pointed leaves match well with the rough hair standing on end, in straight tufts, over his head. The distinctive characteristics, constituting him one of the companions of Bacchus, are, a goat's skin, thrown as a scarf, and reaching from his shoulder to his hips; ears, the upper part of which is pointed; and a small tail curling back over his loins. This statue displays a countenance wherein gaiety prevails: the attitude expresses a lively action, and presents a pyramidical form reversed.

This group in Paros marble belonged to Mr. Crawfurd: the right arm and the left leg are modern, also the *Pedum*, some traces of which, touching the Faun's head, are however perceived.

This statue has been engraved by Van den Andenaerd, Schultze, and Normand.

Height, 4 feet 8 inches.

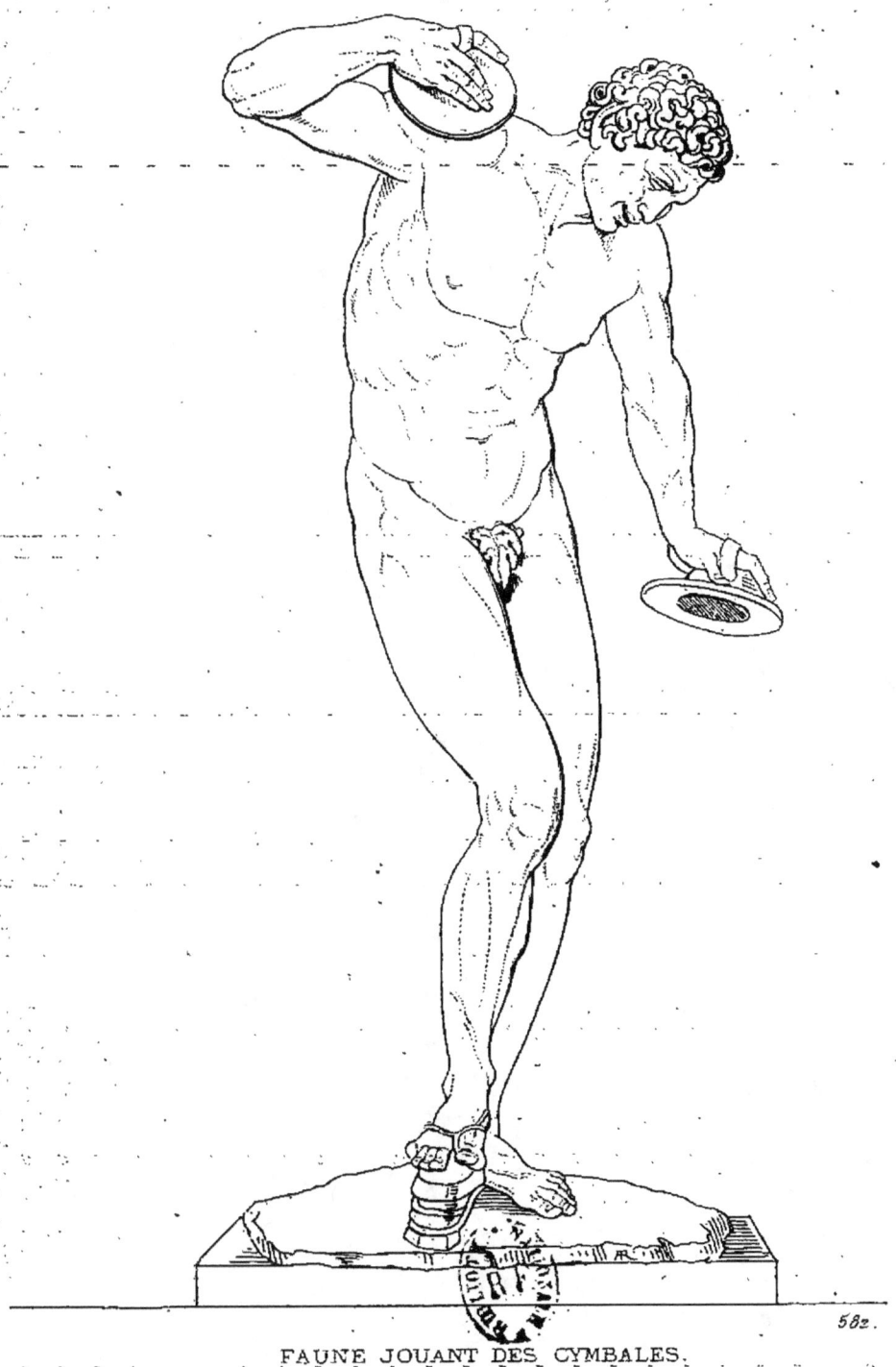
FAUNE JOUANT DES CYMBALES.

SCULPTURE. PRAXITELLE. GAL. DE FLORENCE.

FAUNE JOUANT DES CYMBALES.

Cette statue, l'une des plus belles qui nous soient parvenues de l'antiquité, nous offre l'image d'un satyre plutôt que celle d'un faune. Il fait danser ses compagnons au son de plusieurs instrumens ; car, indépendamment des cymbales qu'il frappe l'une contre l'autre, il marque encore la mesure au moyen d'un instrument nommé *crotales* et dont il joue avec son pied.

Les crotales étaient des espèces de castagnettes, qui d'abord furent faites d'un roseau fendu, on les fit ensuite avec du bois et même avec de l'airain.

Maffei pense que cette statue est un ouvrage de Praxitelle ; quelques personnes, sans rejeter entièrement cette opinion, croient que c'est une belle copie antique, d'après cet habile statuaire. La tête est antique, mais elle a été séparée du corps ; les deux bras sont une restauration attribuée à Michel-Ange Buonarroti.

Cette statue fait partie de la galerie de Florence, elle a été gravée par François Forster.

Haut., 6 pieds ?

A FAUN PLAYING WITH CYMBALS.

This statue, one of the finest that have come down to us from Antiquity, represents a Satyr, rather than a Faun. He is inducing his companions to dance to the sound of several instruments; for, independently of the Cymbals that he strikes against each other, he is also keeping time with an instrument called *Crotales* which he plays with his foot.

The Crotales were a species of castanets, which, at first, were reeds split: they afterwards were made of wood, and even of brass.

Maffei believes this statue to be a production by Praxiteles; other persons, without wholly rejecting that opinion, think it a fine antique copy after that skilful statuary. The head is antique, but it has been separated from the body: both the arms are modern restorations attributed to Michael Angelo.

This statue forms part of the Gallery of Florence: it has been engraved by Francis Forster.

Height, 6 feet 4 inches?

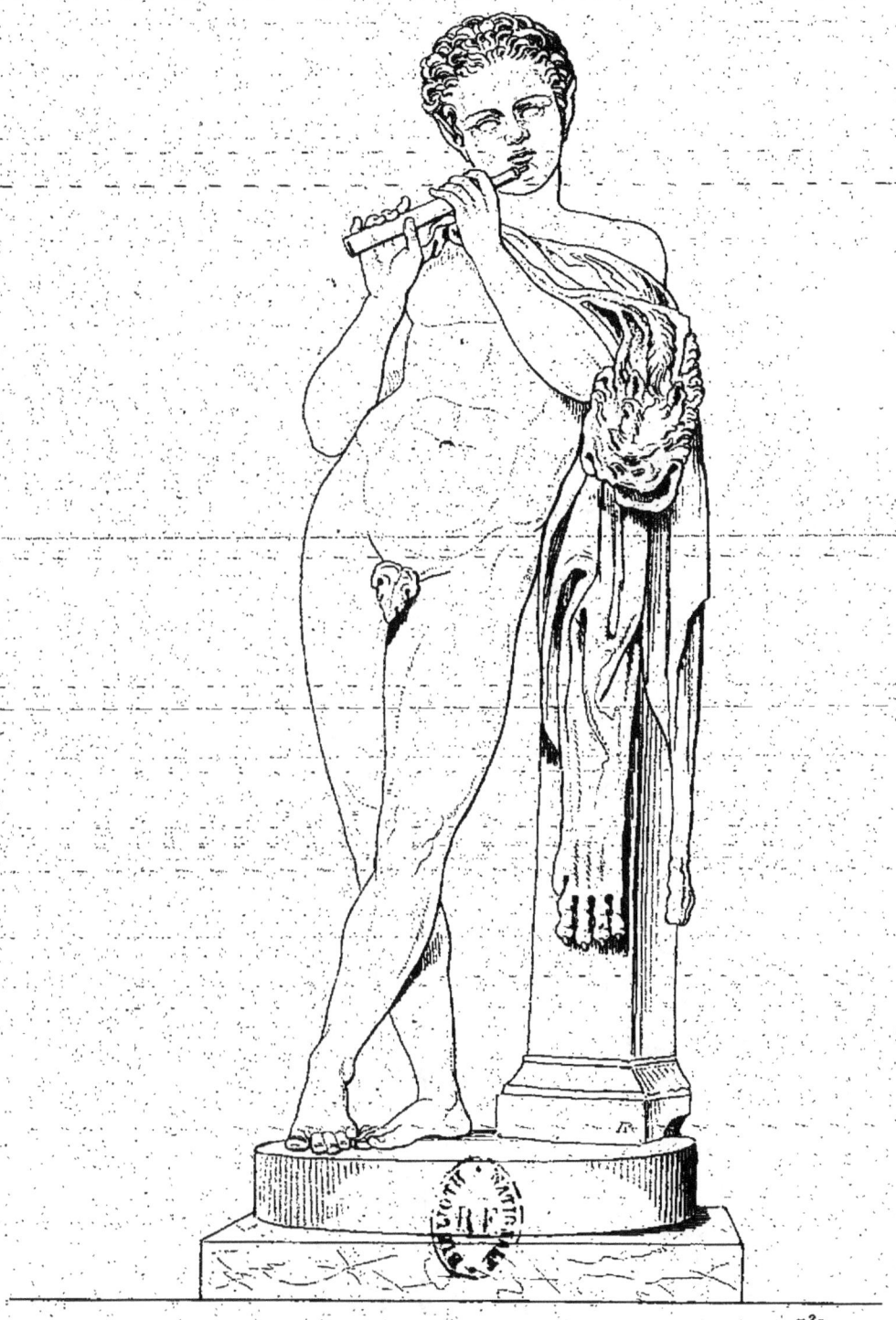

FAUNE FLÛTEUR.

SCULPTURE. ✤✤✤✤✤✤✤✤✤ ANTIQUE. ✤✤✤✤✤✤ MUSÉE FRANÇAIS.

FAUNE FLUTEUR.

Pline et Strabon donnent la description d'une célèbre peinture de Protogène, représentant un faune faisant une pause tandis qu'il jouait de la flûte. Ces descriptions ont un tel accord avec la statue dont nous nous occupons, qu'on doit croire que le statuaire s'est emparé de l'idée du peintre. De semblables emprunts sont fréquents chez les anciens, où les artistes ne se faisaient aucun scrupule d'imiter l'idée d'un autre.

Parmi les répétitions nombreuses de cette figure, celle-ci est la plus parfaite; on ne saurait trop admirer la délicatesse et la pureté de ses formes. Le caractère de la tête est charmant; l'exécution est parfaite, surtout dans toute la partie inférieure, ce qui a fait soupçonner à Visconti que ce marbre pourrait bien être celui qui a été exécuté le premier, d'après la peinture de Protogène. Une partie des mains et de la nébride sont des restaurations modernes.

La manière dont ce faune tient sa flûte indique seulement qu'il fait une pause, car les anciens ne connaissaient pas la flûte traversière.

Cette charmante statue vient de la Villa Borghèse, elle est maintenant dans une des salles du Louvre. Elle a été gravée par Richomme et par Bouillon.

Haut., 3 pieds 9 pouces.

SCULPTURE. ANTIQUE. FRENCH MUSEUM.

THE PIPING FAUN.

Pliny and Strabo both describe a celebrated painting, by Protogenes, which represented a Faun making a pause, whilst playing on a pipe. Their descriptions have so much analogy with the statue annexed, that it may be thought that the statuary took his idea from the painter. Similar appropriations were frequent among the ancients, their artists making no scruple to borrow, or imitate, the ideas of others.

Amongst the numerous repetitions of the figure in question, this is considered the most perfect: the delicacy and correctness of its forms cannot be too much admired. The character of the head is delightful; the execution is perfect, particularly all the lower part, which has induced Visconti to suspect that this marble is very probably the one first executed from the painting of Protogenes. Part of the hands and of the Nebris are modern restorations.

The manner in which the Faun holds his pipe alone indicates that he is making a stop, for the ancients were not acquainted with the horizontal or German flute.

This charming statue comes from the Villa Borghese; it now is in one of the Halls of the Louvre. It has been engraved by Richomme and by Bouillon.

Height, 4 feet.

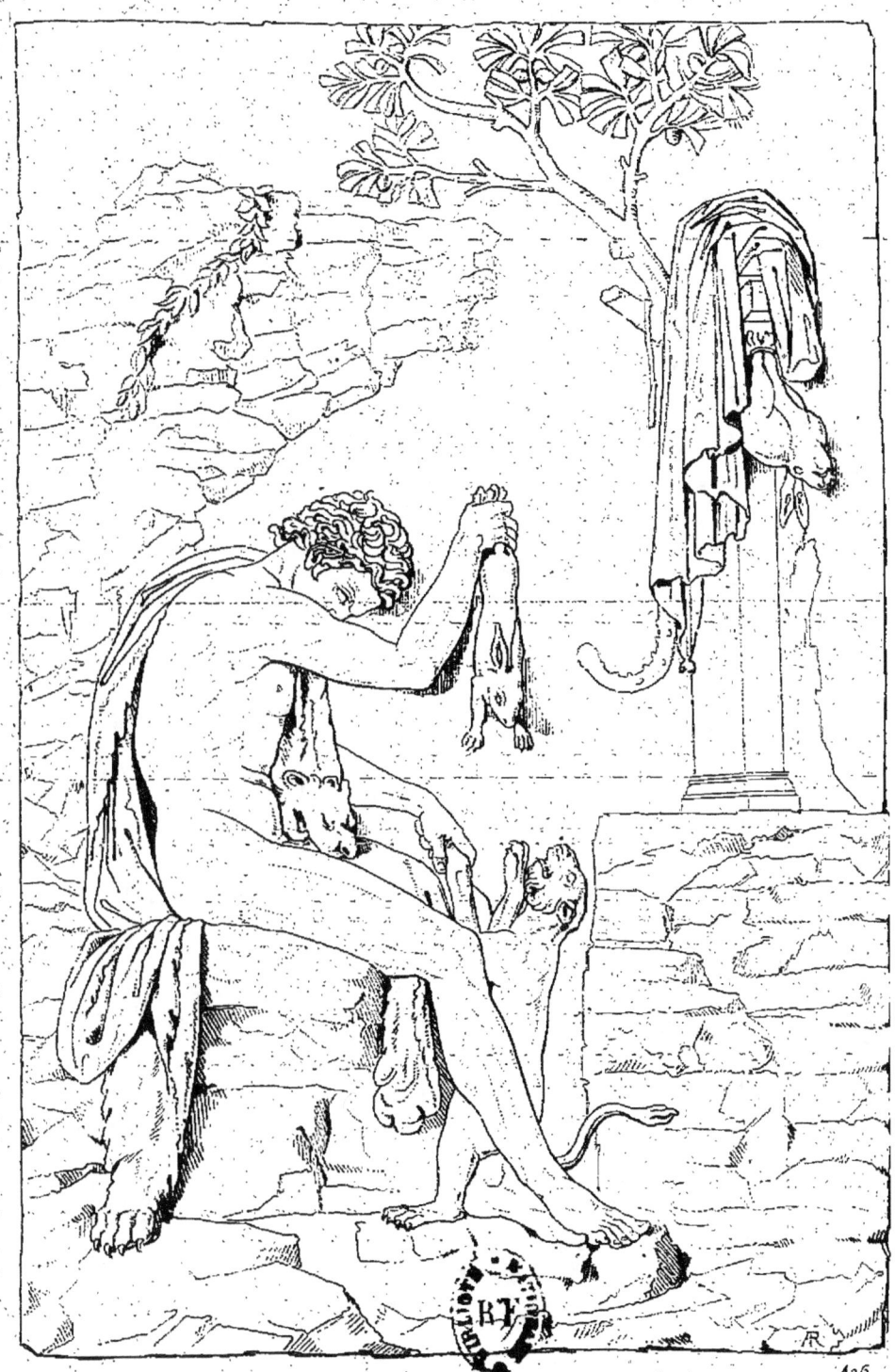

FAUNE CHASSEUR.

FAUNE CHASSEUR.

Parmi les bas-reliefs d'aussi grande dimension, il en est peu de si bien exécutés. Celui-ci représente un faune assis sur un rocher et cherchant à instruire une once, petite espèce de panthère que dans l'Inde on dresse à la chasse. Tout ici retrace le souvenir de Bacchus, de son culte et de ce qui l'entourait. Le faune est reconnaissable à la forme de ses oreilles alongées et pointues, ainsi qu'à la peau de panthère qui le couvre en partie et laisse pourtant voir la beauté de son corps. Près de lui est un hermès auquel sont suspendus sa chlamyde et son *lagobolon*, bâton courbé dont les faunes se servaient pour la chasse; le lièvre suspendu auprès fait voir que cet animal était la proie la plus commune et la plus facile pour ces habitans des campagnes. L'arbre que l'on voit près de là est un pin; et quand même le travail de ce bas-relief ne démontrerait pas à quelle école il appartient, cet arbre suffirait pour faire connaître son origine, puisque les Grecs employaient ordinairement les branches de cet arbre pour caractériser les suivans de Bacchus, tandis que les Romains les couronnaient de pampres et de lierre.

Quoique ce beau bas-relief soit bien conservé, encore a-t-il subi quelques restaurations assez maladroites. En effet, on a mis une tête de chien à la petite panthère bien caractérisée pourtant par la longueur de sa queue.

Ce bas-relief, en marbre de Carrare, est au musée du Louvre, il a été gravé par MM. R. U. Massard, Villerey et Hubert Lefebvre.

Haut., 5 pieds 6 pouces; larg., 3 pieds 6 pouces.

A HUNTING FAUN.

Among the Bassi Relievi of as a great a dimension, there are few so well executed. This represents a faun sitting on a rock and and endeavouring to break in an Ounce, a small species of Panther, reared in India for hunting. All here reminds us of Bacchus, of his worship, and of what surrounded him. The faun is known by the shape of his lengthened and pointed ears, as also by the panther's skin, that partly covers him and yet displays the beauty of his body. Near him is a Hermes to which are appended his Chlamys and his *Lagobolon*, a crook of which fauns made use in hunting : the hare, hanging near it, imparts that this animal was the commonest and easiest prey to those inhabitants of the country. The tree, which is seen, is a Fir : and though even the workmanship of this Basso Relievo should not show to what school it belongs, this tree would suffice to mark its origin, since the Greeks usually employed its branches to characterise the followers of Bacchus, whilst the Romans crowned them with vine and ivy leaves.

Although this beautiful Basso Relievo is in high preservation, still it has undergone some unskilful repairs. In fact, a dog's head has been placed on the small panther, though so well characterised by the length of its tail.

This Basso Relievo, in Carara marble, is in the Museum of the Louvre : it has been engraved by R. U. Massard, Villerey, and Hubert Lefebvre.

Height, 5 feet 10 inches; 3 feet 8 inches.

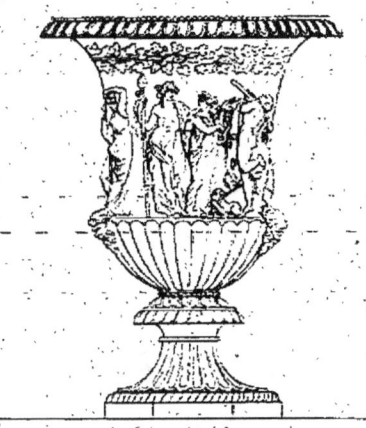

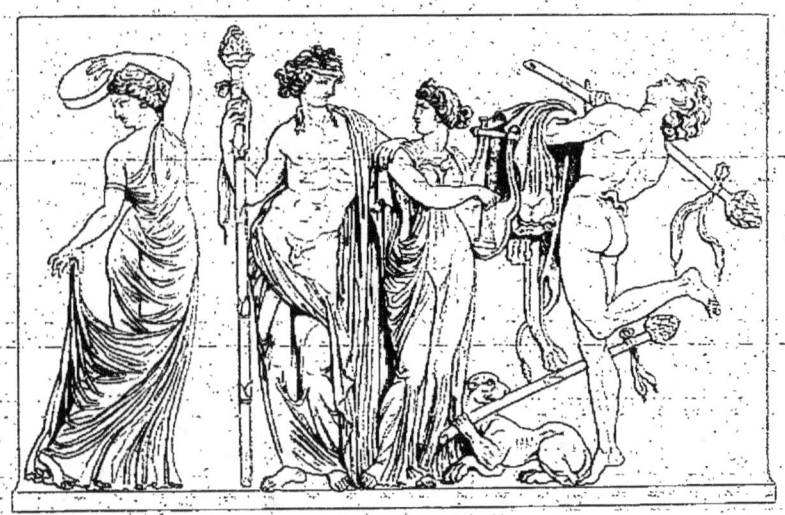

BACCHANALE SUR LE VASE DE MÉDICIS.

SCULPTURE. ANTIQUE. MUSÉE FRANÇAIS

BACCHANALE,

SUR LE VASE BORGHÈSE.

Ce grand et magnifique vase de marbre blanc, désigné sous le nom de marbre pentélique, est aussi remarquable par la beauté de sa forme que par le bas-relief dont il est décoré.

Quoiqu'il se trouve ici coupé en deux, il est facile de sentir que c'est une seule et même composition qui entoure le vase dans son entier, et qui représente Bacchus calme au milieu de l'ivresse de ses suivants. Il paraît prendre plaisir à écouter une bacchante qui joue de la lyre. Près d'eux un faune, dans une attitude forcée, tient un thyrse sur son épaule, il paraît en avoir laissé tombé un autre avec lequel se joue la panthère couchée près du dieu des vendanges.

A la suite de ce faune, un autre, armé aussi d'un thyrse, soutient le vieux Sylène, qui cherche à ramasser un vase, que son ivresse a fait échapper de sa main.

Une bacchante le précède en jouant des *crotales*, tandis qu'un faune joue de la double flûte. Plus loin un autre faune semble vouloir retenir une bacchante qui est à sa droite, et celle qui est près de Bacchus paraît se tourner vers lui pour l'entraîner.

Ce vase, connu sous le nom de vase Borghèse est aussi désigné sous le nom de Médicis, parce qu'il a la même forme, mais on y voit des mascarons en place d'anses. Il servit autrefois à orner les jardins de Salluste, et se voit maintenant au Musée français.

Haut., 5 pieds 5 pouces.

SCULPTURE. ANTIQUE. FRENCH MUSEUM.

BACCHANALS, ON THE BORGHESE VASE.

This large, magnificient vase of white, Pentelic marble, is equally remarkable for the beauty of its form, and the bas-relief that adorns it.

Though the sculpture is here cut in two, it is easily seen to form one composition; which occupies the whole circumference of the vase, and represents Bacchus, sober amid his intoxicated followers.

He appears to be listening with pleasure to a Bacchante, playing on the lyre. Near them is a Faun, in a forced attitude, supporting a thyrsus on his shoulder: with another, which he appears to have let fall, a panther, couched near the God of the Vintage, is playing.

A second Faun, also armed with the thyrsus succeeds, supporting old Silenus; who is endeavouring to pick up a cup that has escaped from his hand.

A Bacchante goes before him, playing on a species of castanets (*crotalum*); with a Faun, playing, on the double flute. A little farther on, another Faun seems to be holding back a Bacchante; while the Bacchante near the God, appears as if turning towards him, to draw him on.

This vase, which is known by the name of the Borghese vase, is also sometimes designated by that of the Medici vase, which it resembles in form, though it has heads in place of handles: it anciently adorned the gardens of Sallust, and is now in the French Museum.

Height, 5 feet 9 inches.

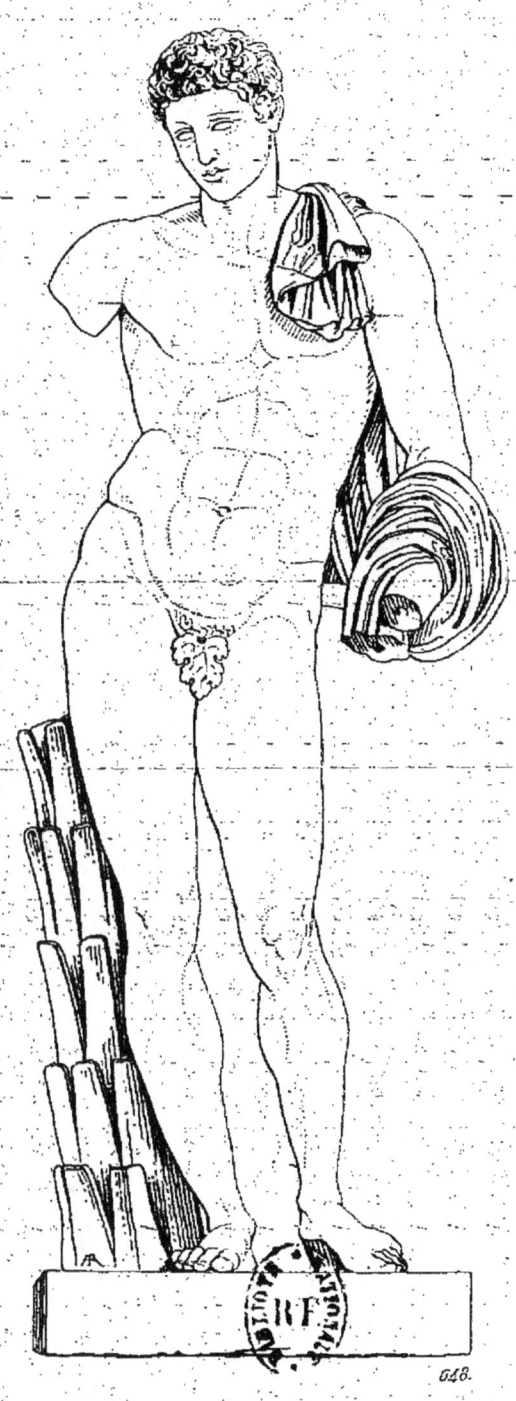

MERCURE DIT LANTIN.

MERCURE,

DIT LANTIN.

Cette statue, l'une des plus belles de l'antiquité, est une de celles qui servent le plus à l'étude des artistes. On la trouve dans leurs ateliers, comme l'Apollon du Belvédère, l'Hercule Farnèse et le Bacchus de Richelieu. Poussin en fit une étude particulière et la donna pour exemple, dans son ouvrage sur la proportion du corps humain. On a cru longtemps que cette statue était celle d'Antinoüs, c'est de là que lui vient le nom de *Lantin*, auquel on ajoute inconsidérément l'article *le*, malgré celui qui se trouve déjà réuni dans la composition de son sobriquet italien.

Après avoir reconnu que la tête de cette statue ne ressemblait pas à celle d'Antinoüs, on voulut y voir Hercule jeune, Méléagre ou Thésée; mais, malgré l'absence des attributs ordinaires à Mercure, Visconti y a reconnu ce dieu à ses cheveux crépus, à la jeunesse de sa physionomie, à la draperie qui entoure son bras gauche et au tronc de palmier, dont les feuilles servirent d'abord à tracer l'écriture, dont Mercure fut regardé comme l'inventeur.

Cette statue, en marbre de Paros, est maintenant à Rome, où elle fut trouvée sur le mont Esquilin, près des Thermes de Titus. Le pape Paul III la fit placer alors au jardin du Belvédère; on n'y fit pas d'autres restaurations que de replacer les deux jambes qui étaient brisées, mais malheureusement on ne mit pas la jambe droite exactement au-dessus du pied, et ensuite on raccorda ces deux parties fort maladroitement.

Elle a été gravée par Cl. Randon, Philippe Morghen, C. P. P. Carloni, Valentin Massard, et Richomme.

Haut., 6 pieds.

MERCURY,

CALLED, THE ANTINOUS.

This statue, one of the finest of Antiquity, is one of those which serves most for the study of artists, and is constantly found in their *ateliers*, with the Apollo Belvedere, the Farnese Hercules, and the Richelieu Bacchus. Poussin made a particular study of it, and gave it as a standard in his work on the Proportions of the Human Body. This statue was believed for a long time to be that of Antinous; thence is derived, in French, its name of *Lantin*.

When it was determined that the head of this statue did not ressemble that of Antinous, it was imagined to be a Hercules Juvenis, a Meleager, or a Theseus. But notwithstanding the absence of the usual attributes of Mercury, Visconti discovered the god, by his curled hair, the youthfulness of the countenance, the drapery surrounding the left arm, and the trunk of the palm tree, whose leaves originally served to receive the marks of writing of which Mercury is considered the inventor.

This statue in Paros marble, is now at Rome, where it was found on the Esquiline Hill near the Baths of Titus. Pope Paul III, had it placed in the gardens of the Belvedere other restorations were made, besides replacing both legs. which were broken, but unfortunately the right leg was not placed exactly above the foot, and subsequently these two parts have been very unskilfully joined.

It has been engraved by C. Randon, P. Morghen, C. P. P. Carloni, Valentin Massard, and Richomme.

Height, 6 feet 4 inches.

648.

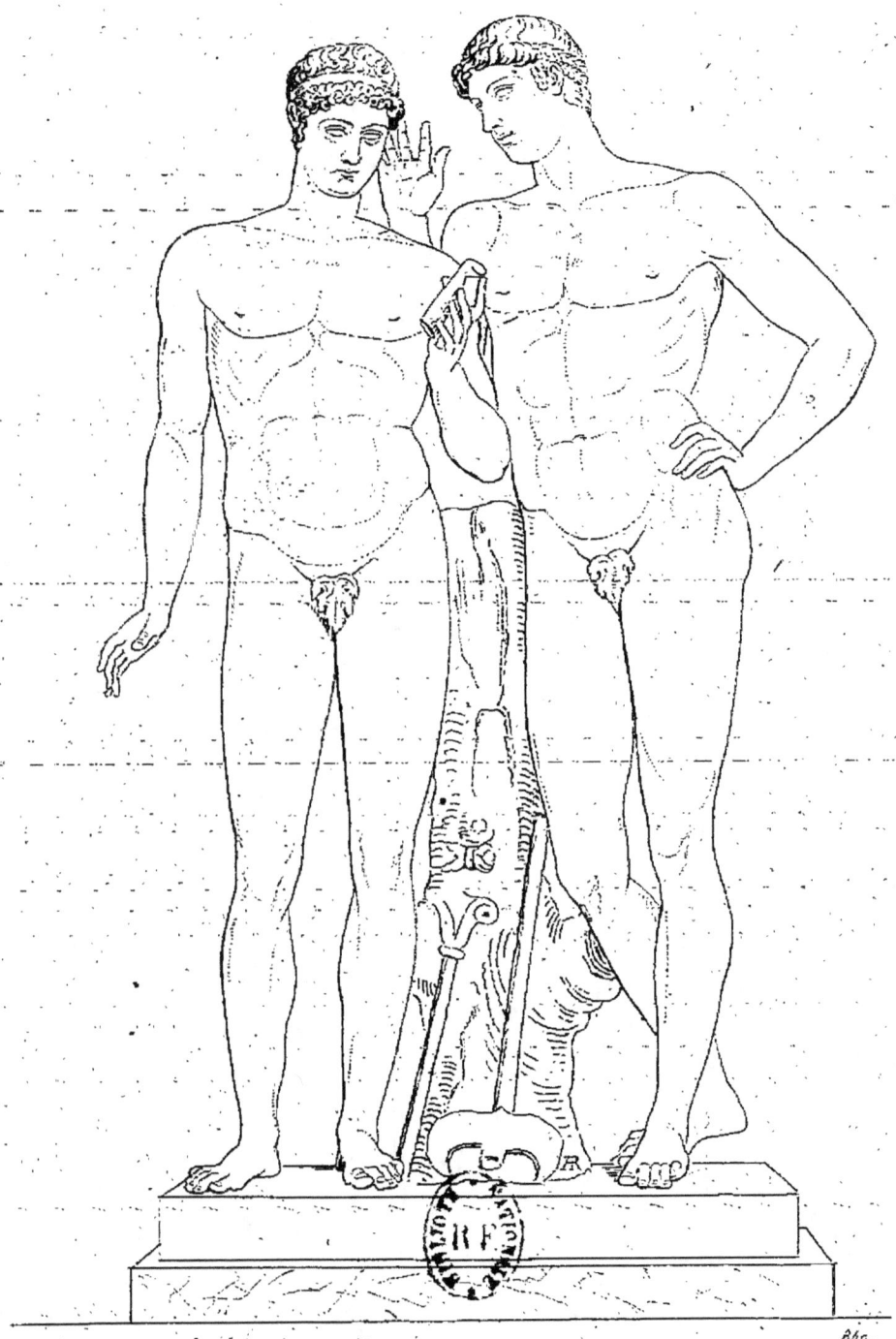

MERCURE ET VULCAIN.

SCULPTURE. ANTIQUE. MUSÉE FRANÇAIS.

MERCURE ET VULCAIN.

On a d'abord regardé ce groupe comme représentant Castor et Pollux ; puis ensuite on crut y voir Oreste et Pylade ; c'est dans cette supposition que le sculpteur chargé de la restaurer plaça dans la main de l'un d'eux la lettre qui devait être remise à Électre. Ce symbole moderne ne peut détruire les deux symboles antiques qui caractérisent visiblement les dieux de l'antiquité. Ces deux symboles, sculptés en demi-relief sur le tronc de l'arbre qui sert de support aux deux statues, sont un caducée et une hache à deux tranchans. L'un est l'attribut de Mercure, l'autre est celui de Vulcain.

« Ce groupe, dit M. de Saint-Victor, a tous les caractères d'un travail original ; les attitudes en sont simples, vraies, gracieuses. Le dessin des figures, fin, correct, et d'une élégance de forme qui se soutient également dans toutes les parties, indique, par la noblesse naïve de son style, les premiers temps de l'art déjà perfectionné. Les têtes, bien qu'altérées par le temps, et toutes les deux rapportées, appartiennent bien certainement aux statues. »

La coiffure de Mercure est simple, tandis que celle de Vulcain offre quelque chose de singulier et sans exemple dans tous les monumens parvenus jusqu'à nous. Elle se compose d'une longue natte qui entoure la tête, et sur laquelle est relevée la partie des cheveux, qui devrait tomber sur le front.

Les deux mains et les deux avant-bras des deux figures, et le pied droit de Vulcain, sont des restaurations modernes. Ce groupe, au Musée français, vient de la Villa-Borghèse.

Haut., 4 pieds 5 pouces.

SCULPTURE. ANTIQUE. FRENCH MUSEUM.

MERCURY AND VULCAN.

This group was at first taken for Castor and Pollux; it was afterwards believed to represent Pylades and Orestes, and guided by this supposition, the artist who restored it, placed in the hand of one of the figures the letter destined for Electra. But this modern symbol affords no presumption against the evidence of two ancient ones, the caduceus and the two-edged axe, the respective emblems of Mercury and Vulcan; which are sculptured, in demi-relief, on the trunk of a tree that supports the statues.

« This group, says Mr. de St. Victor, bears all the marks of an original work. The attitudes are simple, natural and graceful: and the design, delicate, correct and uniformly elegant, indicates, by its noble simplicity of style, a period of the art, immediately following that at which it arrived at perfection. The heads, though injured by time, and artificially joined to the statues, certainly belong to them. »

Mercury's hair is simply arranged; but Vulcan's offers a peculiarity unexampled in the ancient monuments, being bound with a long *mat*, over which are turned up the locks that should fall upon the forehead.

The hands and lower half of the arms of both statues, with the right foot of Vulcan, are modern reparations.

This group, which is now in the French Museum, was brought from the Borghese Villa.

Height, 4 feet 5 inches.

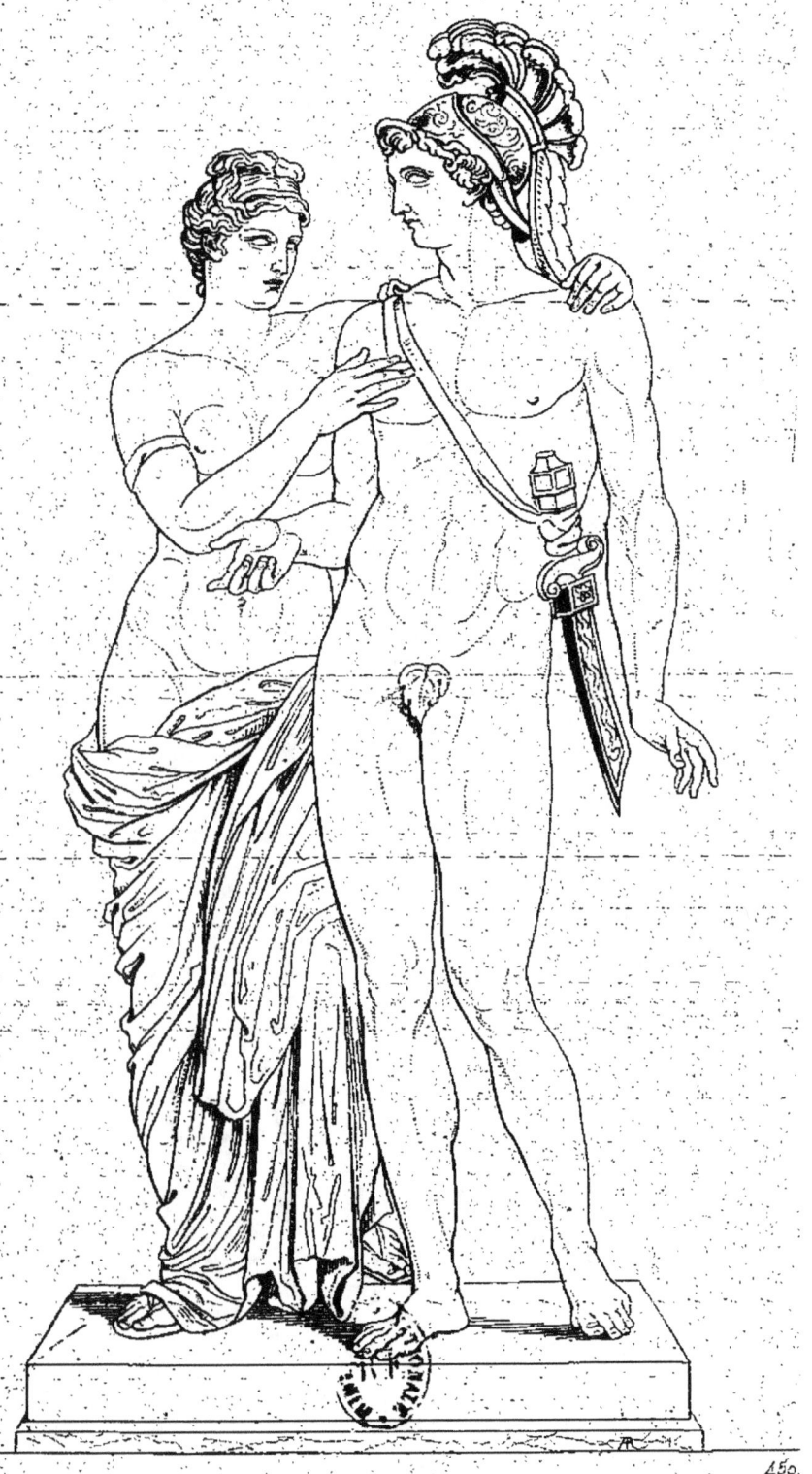

MARS ET VENUS.

MARS ET VÉNUS.

Quoique ce groupe ait de grandes restaurations, il n'en mérite pas moins d'être étudié. S'il laisse quelque chose à désirer sous le rapport de l'exécution, il attache cependant par la pensée et par le style. La draperie qui couvre le bas de la figure de Vénus est bien jetée et peut servir de modèle.

Le corps entier de Vénus est antique et la tête aussi; mais elle est rapportée et a subi quelques restaurations. Quant à la figure de Mars, le tronc seul est antique. La tête est moderne, elle manque de caractère, et n'offre aucune ressemblance avec les traits du Dieu de la guerre, tel qu'on le retrouve sur un petit nombre de monumens.

Ce groupe a été fort bien gravé par Dennel.

MARS AND VENUS.

Although this group has undergone considerable restorations, it does not the less deserve to be studied. If it leaves something to be desired with respect to execution, still it attracts as to the thought and style. The drapery which covers the lower part of the figure of Venus is well cast and may serve as a model.

The whole of the body of Venus is antique and the head also; but it is joined together and has undergone some restorations. As to the figure of Mars the trunk only is antique : the head is modern; it is wanting in character and offers no resemblance with the features of the God of War, such as he is found on a small number of monuments.

This group has been superiorly engraved by Dennel.

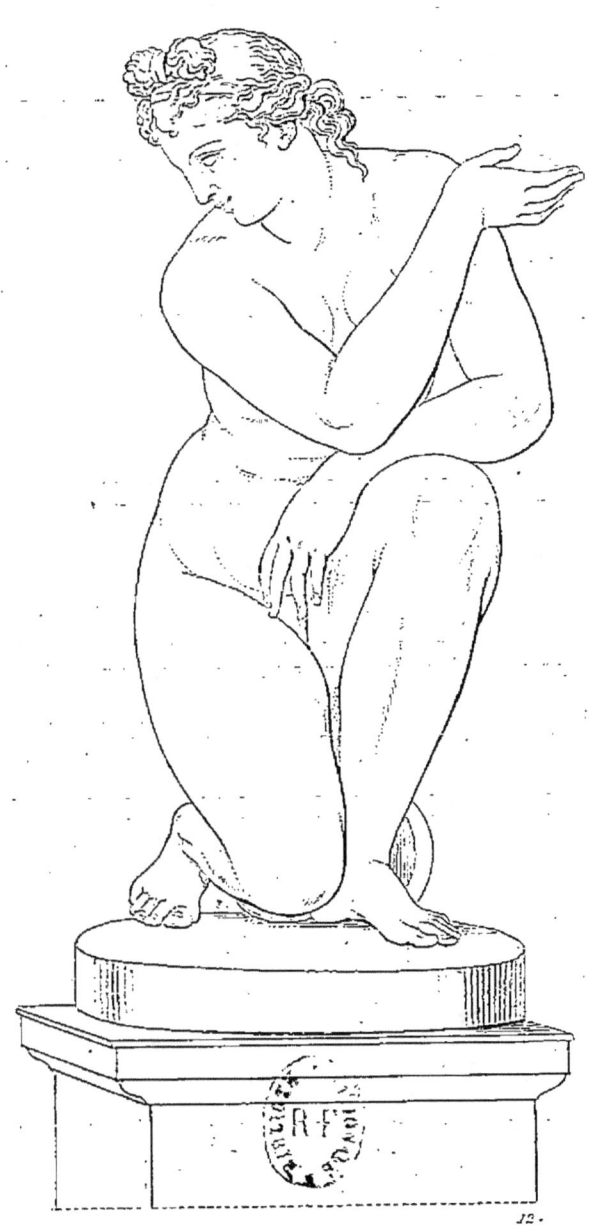

VÉNUS AU BAIN.

SCULPTURE. ●●●●●●●●●●●● ANTIQUE. ●●●●●●● MUSÉE FRANÇAIS.

VÉNUS AU BAIN.

Cette charmante figure mériterait d'être citée aussi souvent que la Vénus de Médicis et celle du Capitole. Elle offre la plus grande pureté dans les contours; le travail du ciseau disparaît pour laisser voir la souplesse de la chair, et la tête présente toute la noblesse, toute la grâce convenable à la déesse de la beauté.

Cette figure, qui a été au Musée de Paris, est maintenant au Vatican; on trouve d'autres statues dans la même pose au palais Farnèse, au jardin Ludovisi et dans la galerie de Florence.

Le bout du pied droit, la main gauche et l'avant-bras droit sont des restaurations modernes, ainsi que toute la coiffure.

Si la figure était debout, elle aurait près de 4 pieds. Elle a été gravée par M. Richomme.

Haut., 2 pieds.

VENUS AT THE BATH.

This charming figure merits to be cited as often as the Venus of Medicis and that of the Capitol. It offers the greatest purity in its contours; the touches of the chisel disappear before the suppleness of the skin, and the head presents all the nobleness, all the gracefulness peculiar to the goddess of beauty.

This figure, which was in the Museum of Paris, is now in the Vatican; others in the same posture are to be seen at the Palazzo Farnese, the Ludovisi garden, and the Florentine gallery.

The extremity of the right foot, the left hand, and the lower part of the right arm, are modern, as well as the entire headdress.

If erect the figure would measure about four feet four inches in height. This statue has been engraved by M. Richomme.

Height, 2 feet 2 inches.

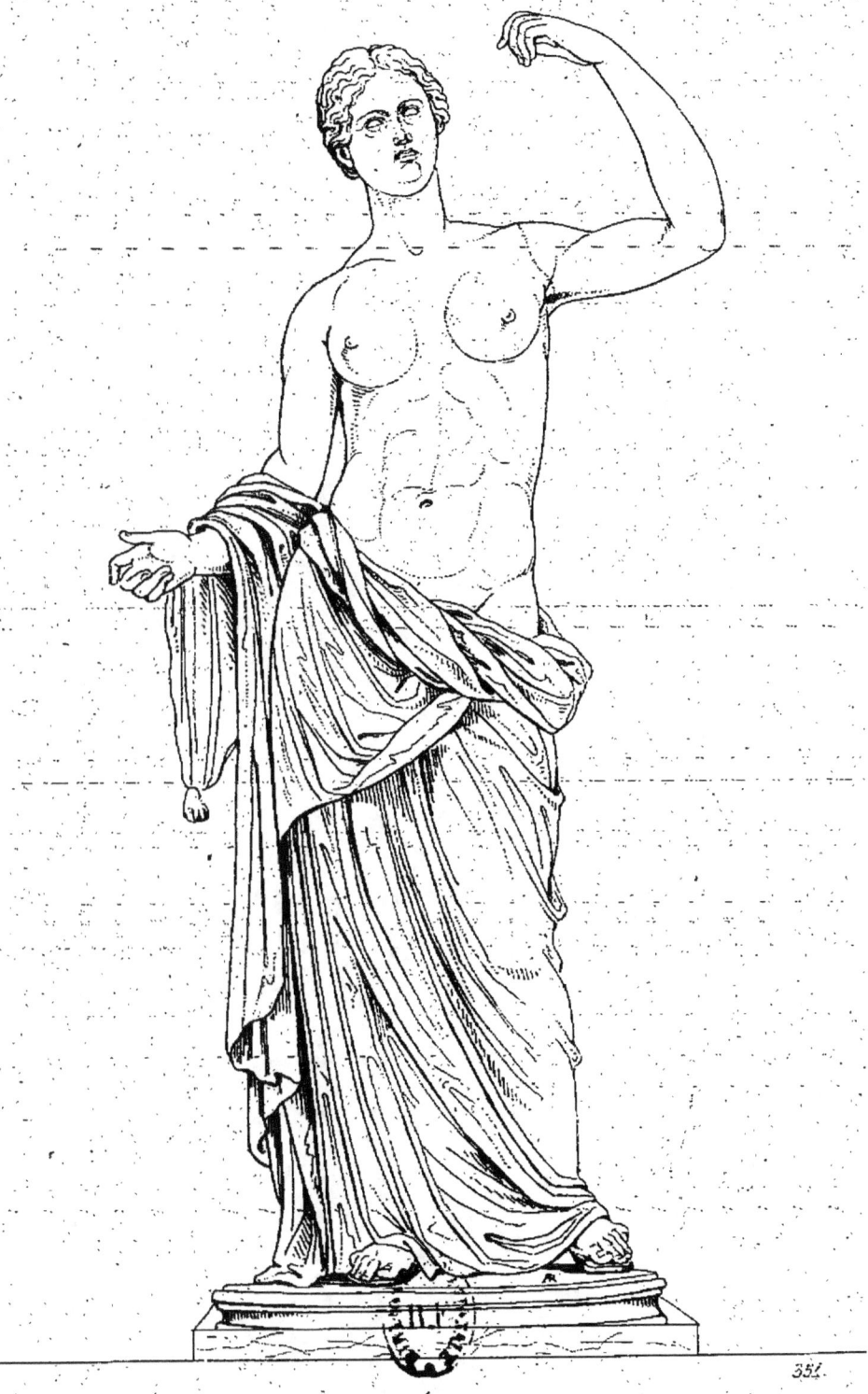

VÉNUS.

VÉNUS.

La pose de cette statue a quelques rapports avec celle de la Vénus d'Arles, et la manière dont la draperie est ajustée offre quelques ressemblances; elle est aussi très gracieuse, et peut être placée parmi les statues antiques du premier ordre.

Elle est composée de deux blocs dont le joint est entièrement caché dans la partie où se trouve la draperie. Le marbre du corps est d'une couleur différente de celui de la draperie, et cela produit un très bel effet, que l'on ne peut regarder comme une circonstance accidentelle, mais comme une recherche de la part du statuaire qui a coloré cette partie. Cette singularité a été cause que lors du transport de la figure, on crut que c'était des fragmens de deux statues différentes.

Le poli du marbre est parfaitement conservé, mais on doit dire que le bras gauche en entier, la main droite et le bout du nez, sont des restaurations modernes.

Cette statue a été trouvée en 1776, dans les bains de l'empereur Claude, à Ostie. Elle fut envoyée en Angleterre par le peintre Gavin Hamilton.

Haut., 6 pieds.

VENUS.

The attitude of this statue has some similarity to that of the Venus of Arles, and the manner in which the drapery is thrown offers some resemblance: it is also very graceful, and can be placed among the antique statues of the first order.

It is composed of two blocks, the joining of which is entirely hidden in the drapery. The marble forming the body is of a different colour to that of the drapery: this produces a very fine effect, which must not be considered as an accidental circumstance, but as a refinement on the part of the statuary, who has coloured this part. This singularity caused the figure, at the time of its removal, to be looked upon as the fragments of two different statues.

The polish of the marble is perfectly preserved, but it must be mentioned, that the hole of the left warm, the right hand, and the tip of the nose, are modern restorations.

This statue was found, in 1776, at Ostia, in the baths of the Emperor Claudius. It was sent to England by Gavin Hamilton.

Height, 6 feet $4\frac{1}{2}$ inches.

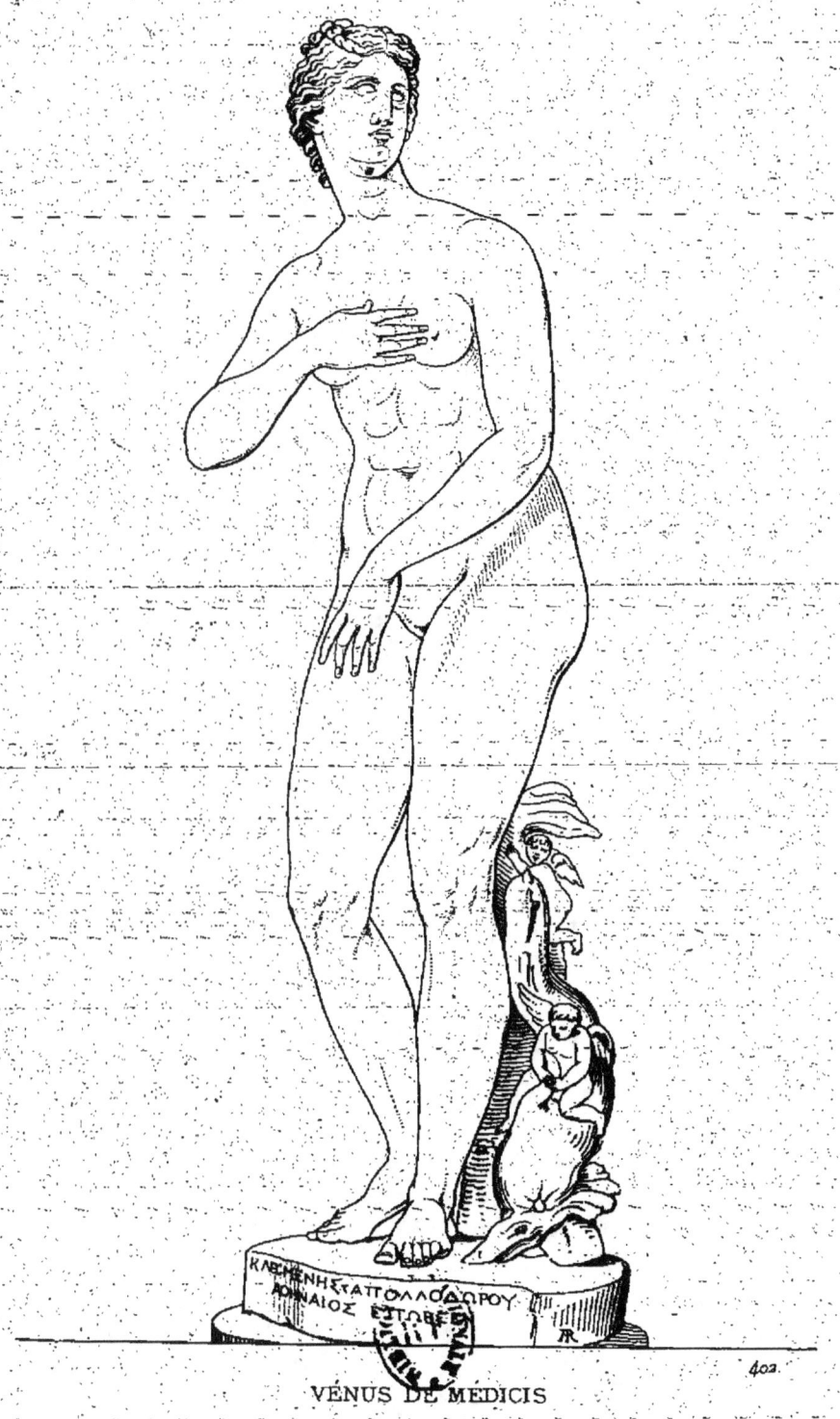

VÉNUS DE MÉDICIS

VÉNUS DE MÉDICIS.

Le statuaire a représenté Vénus à l'instant où elle aborde le rivage de Cythère. Sa beauté n'a d'autre voile que l'attitude de la pudeur, et si sa chevelure n'est pas flottante, c'est que les Heures ont déja pris soin de l'arranger.

Le dauphin et la coquille, qui sont placés près de Vénus, indiquent l'origine de cette déesse; quant aux deux enfans placés sur l'animal marin, ils ne font pas partie de cette troupe d'amours dont Vénus est regardée comme la mère; ils désignent ici *Eros* et *Himeros*, l'Amour et le Désir, qui tous deux se trouvèrent à la naissance de Vénus et ne la quittèrent jamais. La pose de cette statue paraît être la même que celle que Praxitèle avait donnée à sa Vénus de Gnide. Dans celle-ci la déesse a les oreilles percées; sans doute il s'y trouvait autrefois des boucles précieuses. Le bras gauche de la statue a conservé dans le haut la marque d'un bracelet dit *spinther*, qui se trouve souvent sur les images de Vénus.

L'inscription tracée sur la plinthe de la statue est moderne, et indique que ce chef-d'œuvre de la sculpture antique est un ouvrage de Cléomènes, sculpteur athénien, fils d'Apollodore; elle a été copiée d'après celle qui existait autrefois sur la partie antique de cette plinthe.

Cette statue est en marbre de Paros. Visconti ne peut donner de certitude sur l'endroit où elle a été trouvée; mais on sait que dès le XVI^e siècle elle était placée à Rome, dans les jardins de Médicis, et fut transportée à Florence vers 1680. Une médaille, frappée en 1808, constate que, par suite des victoires de Napoléon, elle vint au Musée de Paris; elle a été restituée en 1815.

Haut., 4 pieds 8 pouces.

VENUS DE MEDICIS.

The statuary has represented Venus at the moment when she is landing on the shores of Cythera. Her beauty has no other veil but the attitude of modesty, and if her hair does not flow it is because the Hours have already taken care to attire it.

The dolphin and the shell, that are near Venus, show the origin of that Goddess; as to the two children placed on the marine animal, they do not form part of the band of loves of whom Venus is considered the mother: these are *Eros* and *Himeros*, Love and Desire, who were both present at the birth of Venus, and never left her. The attitude of this statue appears the same as that which Praxiteles had given to his Venus of Gnidus. In this, the goddess has her ears pierced: no doubt there were formerly in them precious rings. The left arm of the statue has preserved, in the upper part, the mark of a bracelet, called *spinther*, which is often found on the representations of Venus.

The inscription traced on the plinth of the statue is modern, and marks that this masterpiece of antique sculpture is the production of Cleomenes, an Athenian statuary, the son of Apollodorus. It was copied from that which formerly existed on the antique part of the plinth.

This statue is in Paros marble. Visconti does not state, with certainty, the spot where it was found; but it is positively known that, as early as the XVI century, it was placed in the gardens of the Medicis at Rome; and was carried to Florence, towards 1680. A medal, struck in 1808, states that, through Napoleon's victories, it was brought to the Paris Museum: it was returned in 1815.

Height, 4 feet 11 $\frac{1}{2}$ inches.

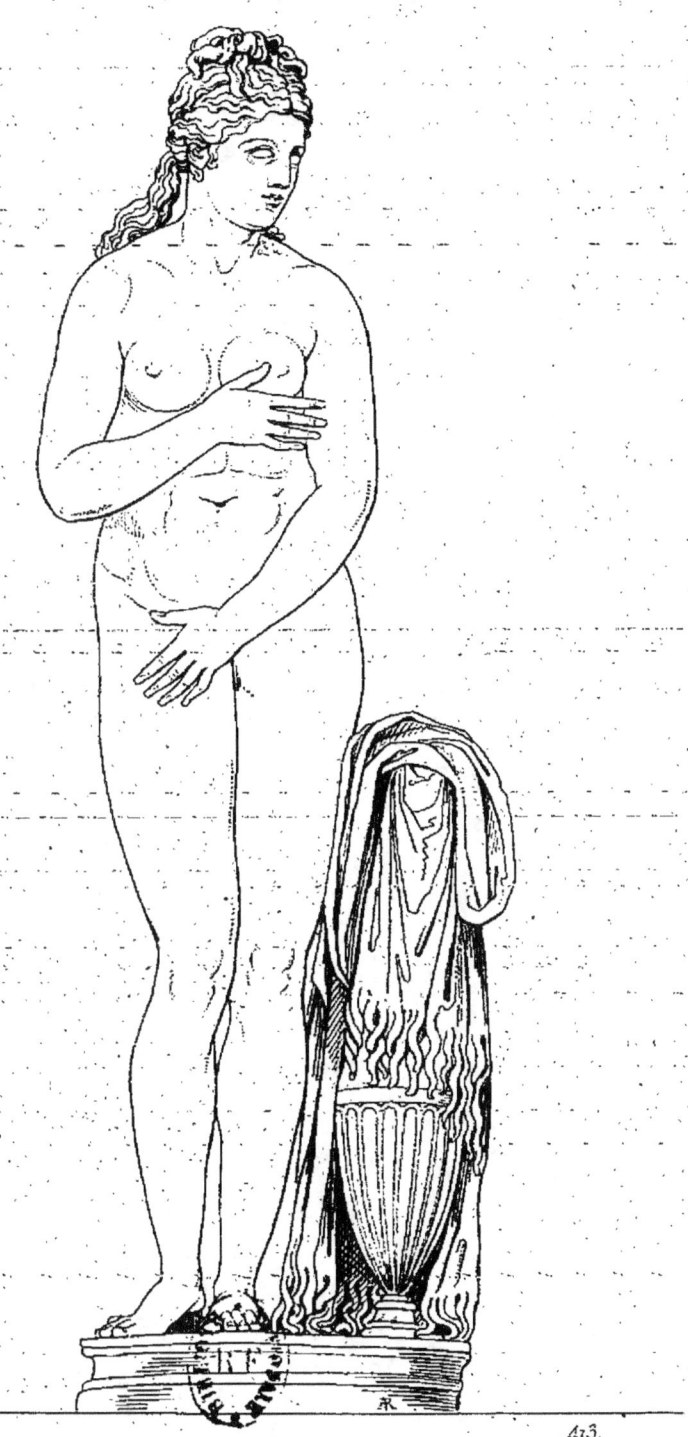

VÉNUS DU CAPITOLE.

SCULPTURE. ANTIQUE. MUSÉE DU CAPITOLE.

VÉNUS DU CAPITOLE.

La pose de cette Vénus étant à peu près la même que celle de la statue qui a été précédemment donnée sous le nom de Vénus de Médicis, on doit croire que le statuaire a pris également pour type la célèbre Vénus de Gnide, où Praxitèle avait imité les belles formes de la courtisane Phryné. On ignore le nom de la beauté qui a pu servir de modèle à l'auteur de la Vénus du Capitole, mais il est impossible de ne pas reconnaître dans cet ouvrage l'imitation d'un modèle vivant, choisi parmi ce que la nature peut offrir de plus accompli.

Si l'artiste n'a pas donné à sa figure le caractère élevé qui étonne dans les formes de la Vénus de Médicis, il a peut-être surpassé tous les statuaires anciens et modernes, par l'imitation non affectée de la chair : imitation rendue plus sensible par le ton doux et transparent du marbre de Paros, par l'intégrité de toutes les parties de la statue, et par la parfaite conservation de sa surface.

Tant de qualités réunies ont fait donner la préférence à cette statue, par ceux que leur imagination ne porte pas vers une beauté surnaturelle.

Cette statue, en marbre de Paros, est probablement une des deux dont parle Pline. Elle se voyait dans la maison des Stazzi, sous le pontificat de Benoît XIV. Placée alors au Musée du Capitole, elle fut cédée à la France par le traité de Tolentino, et reportée à Rome en 1815.

Haut., 5 pieds 3 pouces.

SCULPTURE. ANTIQUE. CAPITOL MUSEUM.

VENUS OF THE CAPITOL.

The attitude of this Venus being nearly the same as that of the statue previously given, under the name of the Venus de Medicis, it must be thought that the statuary also took for pattern the famous Venus of Gnidus, wherein Praxiteles had imitated the beautiful forms of the courtezan Phryne. The name of the beauty who served as a model to the author of the Venus of the Capitol is not known; but it is impossible not to discern, in this work, the imitation of a living model, chosen amongst what nature could present of most perfect.

If the artist has not given to his figure the noble character which astonishes in the form of the Venus de Medicis, he has, perhaps, surpassed all ancient and modern statuaries by the unaffected imitation of the flesh : an imitation rendered the more forcible by the mild and transparent tone of the Paros marble, by the entireness of all the parts of the statue, and the high preservation of its surface.

So many qualities combined have caused the preference to be given to this statue, by those, whose imagination do not bear towards a supernatural beauty.

This statue, in Paros marble, is probably one of the two spoken of by Pliny. It was in the mansion of the Stazzi, under the pontificate of Benedictus XIV : it was then placed in the Museum of the Capitol, and ceded to France b the treaty of Tolentino. It returned to Rome in 1815.

Height, 5 feet 7 inches.

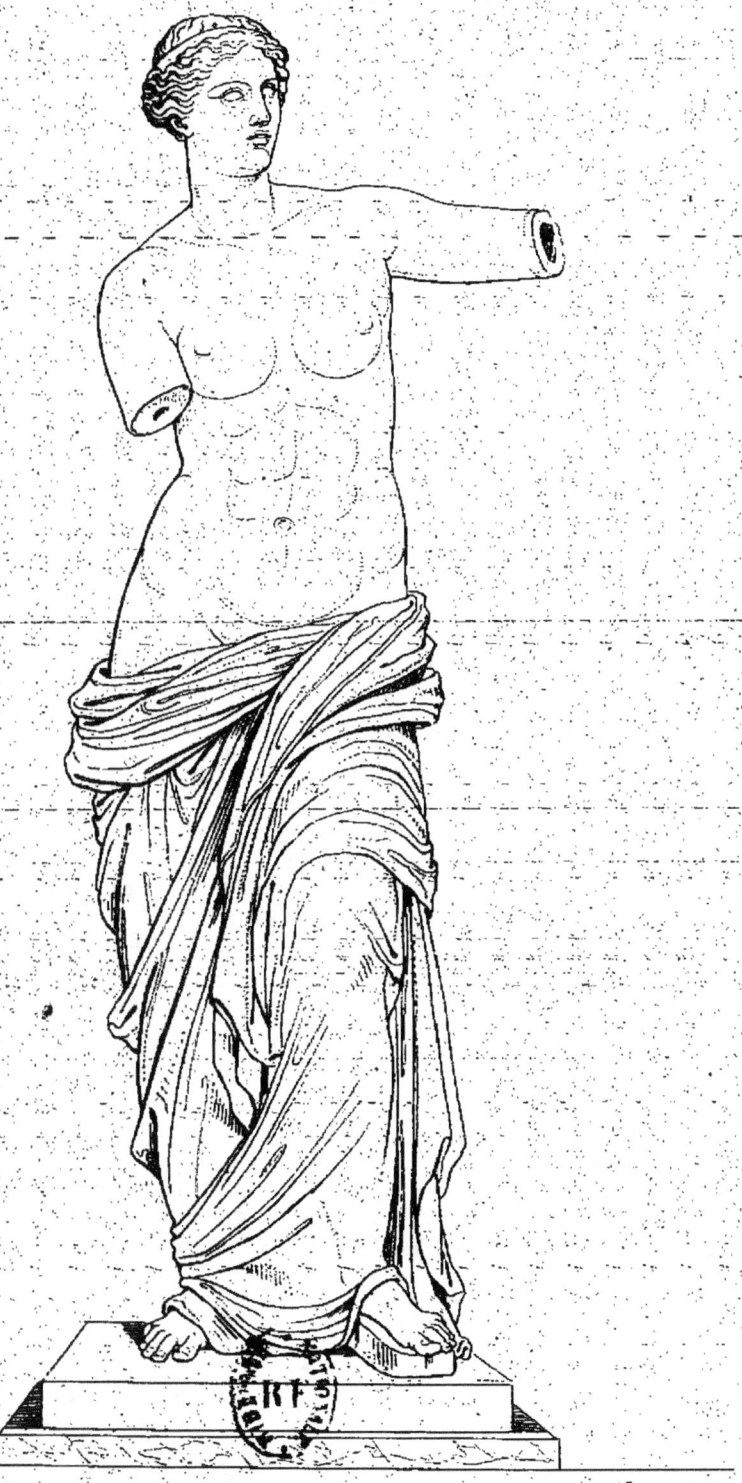

VÉNUS.

SCULPTURE. ANTIQUE. MUSÉE FRANÇAIS.

VÉNUS.

La plupart des statues antiques ont été découvertes il y a plus de trois siècles, et, si l'on en découvre encore de temps à autres, il est rare d'en trouver dont la beauté puisse approcher de celle des statues de la Diane de Versailles, de l'Apollon du Belvédère et de la Vénus de Médicis. Un hasard heureux a servi la France et lui a procuré une très belle statue de *Vénus victrix*, désignée sous le nom de *Vénus de Milo*, où elle a été trouvée.

C'est au mois de février 1820 qu'un paysan grec en fit la découverte en fouillant dans son jardin. La partie supérieure de la statue était renversée, tandis que la partie inférieure se trouvait encore en place dans une niche formée, à ce qu'il paraît, dans les murs antiques de la ville de Milo. M. de Rivière, alors ambassadeur de France à Constantinople, ayant eu connaissance de cette précieuse découverte, et M. d'Urville lui ayant fait connaître la beauté de cette statue, il donna ordre à M. de Marcellus d'en faire l'acquisition pour son compte. A son arrivée en France, M. de Rivière s'empressa d'en faire hommage au roi Louis XVIII, qui la fit placer au musée du Louvre.

Cette statue en marbre de Paros est formée de deux blocs dont la réunion est cachée par les plis de la draperie. La tête est d'une beauté parfaite, et l'on doit faire remarquer que, par un hasard heureux et fort rare, elle n'a point été détachée du corps; mais une partie du nez a été brisée, ainsi que les deux bras, dont on n'a retrouvé que quelques portions, insuffisantes pour en faire la restauration.

Haut., 6 pieds 3 pouces.

SCULPTURE. ANTIQUE. FRENCH MUSEUM.

VENUS.

The greater part of the antique statues have been discovered about three centuries ago; and if occasionally others are yet found, it is rare to find any whose perfection can be compared to that of the statues of the Diana of Versailles, of the Apollo of Belvedere, and of the Venus de Medicis. A happy chance has been propitious to France, by procuring it a very beautiful statue, the *Venus Victrix*, known under the name of the *Venus of Milo*, the spot where it was found.

It was in the month of February 1820, that a Greek peasant, digging in his garden, discovered it. The upper part of the statue was overturned, whilst the lower part was yet standing in its place, a niche, formed, as it appears, in the ancient walls of Milo. M. de Rivière, then the French Ambassador at Constantinople, having been informed of this precious discovery, and M. d'Urville making him acquainted with the beauty of the statue, ordered M. de Marcellus to purchase it for him. On his return to France M. de Rivière eagerly presented it to Lewis XVIII, who had is placed in the Museum of the Louvre.

This statue, in Paros marble, is formed of two blocks the joining of which is hidden in the folds of the drapery. The head is perfectly beautiful, and it must be remarked that by a lucky chance, which very seldom occurs, it has not been detached from the body; but a part of the nose has been broken, as also both the arms, of which some portions only have been found, insufficient to allow of their restoration.

Height, 6 feet 7 inches.

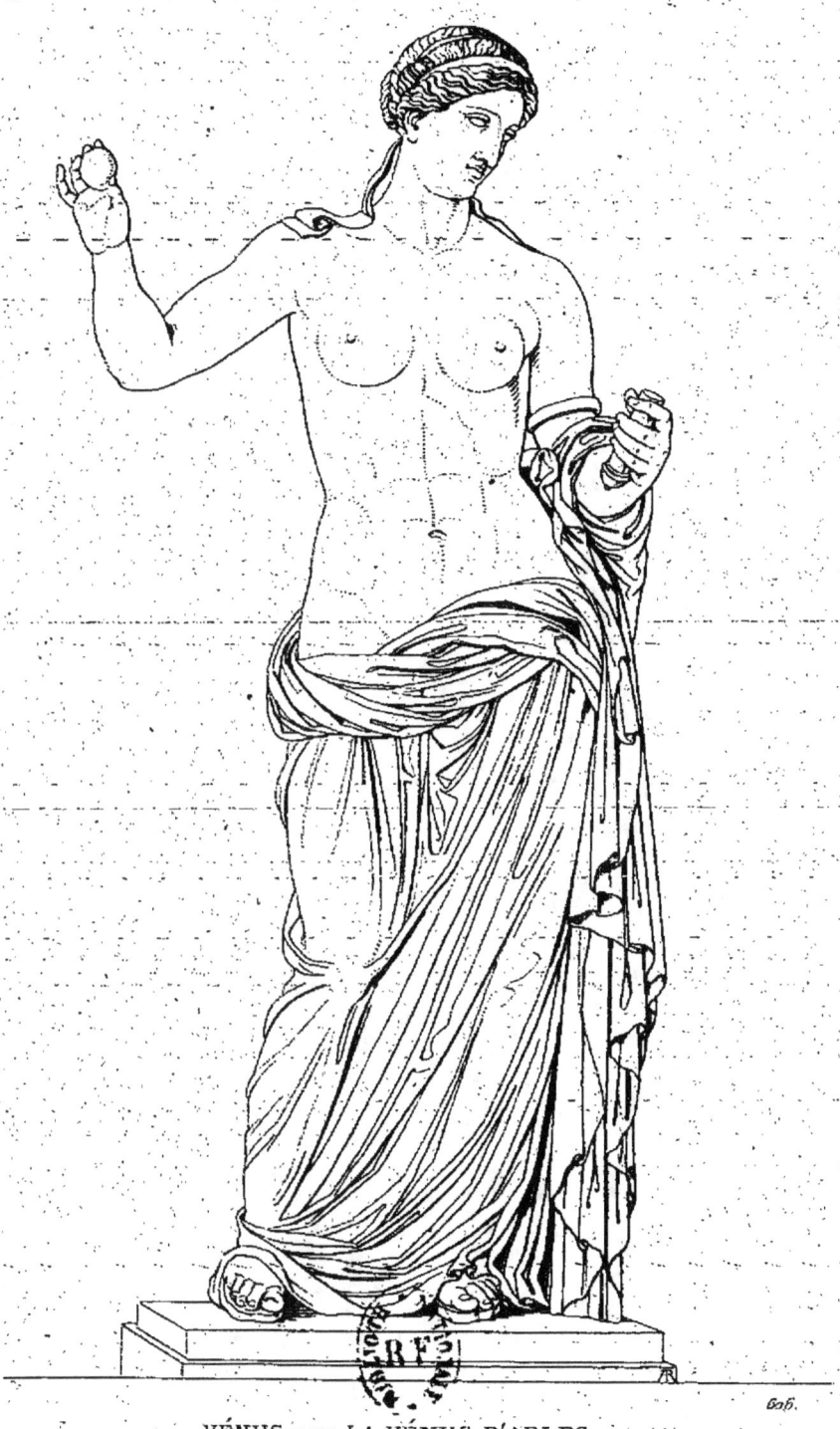

VÉNUS DITE LA VÉNUS D'ARLES.

SCULPTURE. ANTIQUE. MUSÉE FRANÇAIS.

VÉNUS D'ARLES.

Cette statue de Vénus, trouvée en 1651 dans la ville d'Arles, fut sans doute apportée alors à Paris, et servit ensuite à la décoration de la grande galerie du château de Versailles, construite vers 1680.

Le statuaire a représenté la déesse de la beauté, nue jusqu'à mi-corps, et drapée depuis la ceinture jusqu'en bas. Sa tête est charmante, sa physionomie pleine de grâce; une bandelette entoure sa chevelure et retombe élégamment sur ses épaules; son regard paraît se diriger sur l'objet qu'elle tient de la main gauche. Girardon, en restaurant les bras, a cru par cette raison devoir lui faire tenir un miroir: mais Visconti, dont les connaissances archéologiques sont si étendues, pense avec plus de raison que, par sa pose, cette statue indique une Vénus victorieuse; ainsi c'est un casque qu'elle doit tenir à la main, probablement celui que Vulcain avait forgé pour Énée; l'autre main, sans doute, s'appuyait sur une lance, ainsi que cela se voit sur les médailles.

Venus victrix étant la devise adoptée par Jules César, il est assez naturel d'en trouver une statue dans la ville d'Arles, qui était une colonie romaine.

Cette belle statue se voit au Musée du Louvre. Elle est en marbre grec dur et de couleur un peu cendrée. Selon toute apparence il vient des carrières du mont Hymette, près d'Athènes.

Elle a été gravée par Muller fils.

Haut, 6 pieds.

SCULPTURE. ANTIQUE. FRENCH MUSEUM.

VENUS OF ARLES.

This statue of Venus found, in 1651, in the city of Arles, was no doubt at that time brought to Paris and subsequently served to decorate the Grand Gallery of the Palace at Versailles, built about the year 1680.

The statuary has represented the goddess of beauty naked to the waist and thence draped to the feet. Her head is charming, her countenance most graceful; a small band surrounds her hair and falls back elegantly on her shoulders; her attention appears directed towards the object she holds in her right hand. This latter reason induced Girardon, when he restored the arms, to make her hold a mirror: but Visconti, whose archeological knowledge was most extensive, believed, and with more probability, that by the attitude, this statue represented a Venus Victrix; it ought therefore to be a helmet held in her hand, probably the one Vulcan made for Æneas: the other hand no doubt rested on a lance, as may be seen on her medals.

Venus Victrix being the motto adopted by Julius Cæsar, it was not extraordinary to find such a statue in the city of Arles, which was a Roman colony.

This beautiful statue is in the Museum of the Louvre: it is in hard ash-coloured Grecian marble, and, according to every appearance, from the quarries of mount Hymettus, near Athens.

It has been engraved by Muller Jun^r.

Height 6 feet 4 inches.

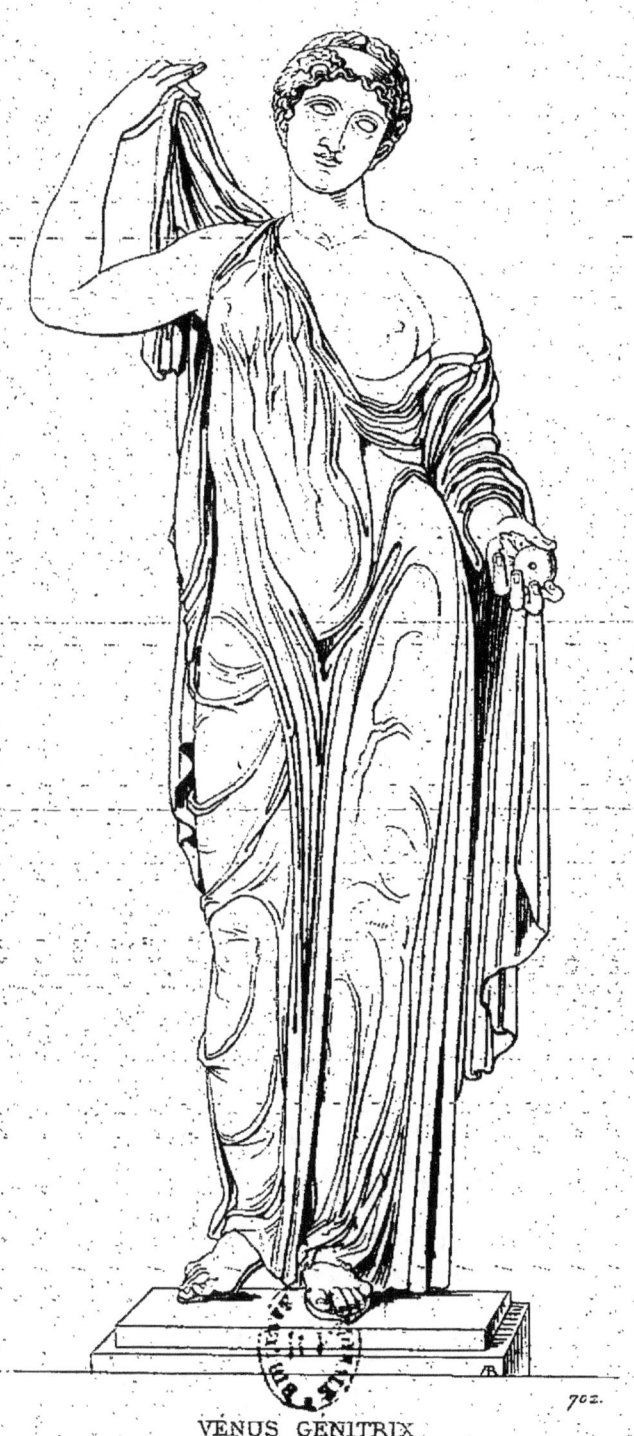

VÉNUS GÉNITRIX.

SCULPTURE. ANTIQUE. MUSÉE FRANÇAIS.

VÉNUS GENITRIX.

Les Romains regardaient Vénus comme la mère de leurs ancêtres, et, sur les médailles où ils ont représenté l'image de *Venus genitrix*, la déesse a précisément la même attitude que celle de cette statue. Elle y paraît habillée d'une tunique transparente qui laisse voir les contours élégans et gracieux de ses membres. La pomme que Vénus tient dans la main gauche est celle qu'elle reçut de Pâris pour prix de sa beauté.

La tête de la statue est rajustée, mais elle lui appartient; les oreilles sont percées, ce qui rappelle la coutume antique d'orner quelques statues de précieuses boucles d'oreilles.

César, qui avait une prédilection particulière pour le culte de Vénus, lui fit élever à Rome un temple en marbre sous l'invocation de *Venus genitrix*. Les jeux pour la dédicace de ce temple n'eurent pas lieu à cause de l'assassinat de ce grand homme, commis au moment où il venait d'instituer le collége des prêtres qui devaient diriger la cérémonie.

Cette statue en marbre de Paros a été long-temps dans le jardin de Versailles : maintenant au musée du Louvre, elle a été gravée par MM. R.-U. Massard, Boutrois, Normand et Bouillon.

Haut., 4 pieds 7 pouces.

VENUS GENITRIX.

The Romans looked upon Venus as the mother of their ancestors; and, on their medals in which they have represented the image of Venus Genitrix, the goddess has precisely the same attitude as that of the statue. She there appears clothed in a transparent tunic which only discovers the elegant and graceful contour of her limbs. The apple that Venus holds in her left hand is that which she received from Paris as the prize of beauty.

The head of the statue though engrafted, belongs to it; the ears are pierced which recals the ancient custom of ornamenting some statues with precious ear-rings.

Cæsar who had a peculiar predilection for the worship of Venus, caused a marble temple to be raised to her in Rome, under the patronage of Venus Victrix. The games for the dedication of this temple did not take place in consequence of the murder of that great man, committed just as he had instituted the College of Priests who were to direct the ceremony.

This statue in Paros marble was for a long time in the garden of Versailles: it now is in the Museum of the Louvre, and has been engraved by R. U. Massard, Boutrois, Normand, and Bouillon.

Height 4 feet $10\frac{1}{2}$ inches.

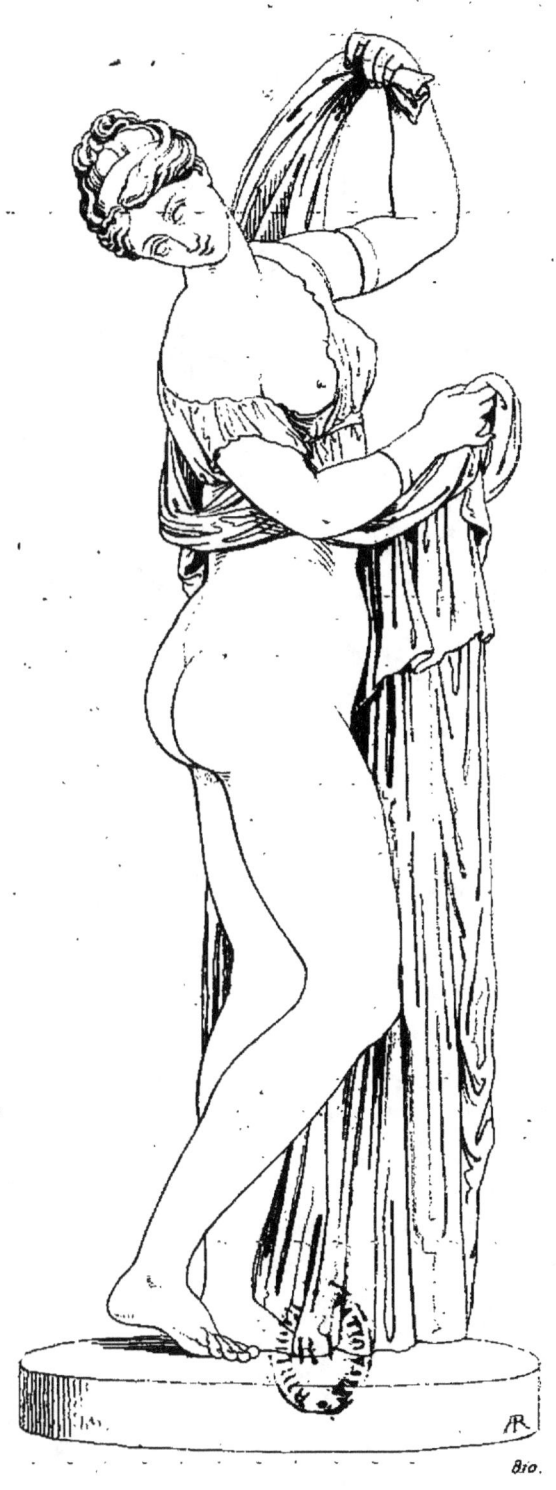

VENUS CALLIPIGE.

VÉNUS CALLIPIGE.

On rapporte que deux jeunes filles de Syracuse, ne pouvant savoir laquelle des deux possédait le plus de beauté, dans une partie du corps qu'il est difficile de bien voir soi-même, avaient pris pour juges deux jeunes gens qui devinrent épris des charmes qu'elles montrèrent à leurs yeux, et les épousèrent.

Elles reçurent alors le nom de *Callipiges* (belles-fesses). Ayant par la suite possédé de grands biens elles en employèrent une partie à faire construire, à Vénus, un temple où la déesse porta le surnom qu'avaient mérité ces jeunes filles.

Cette statue, autrefois dans le palais Farnèse, est maintenant au Musée de Naples. Il y en avait anciennement une copie, dans le grand jardin de Dresde. Elle fut brisée lors du siége de cette ville par les Prussiens, en 1745. Il en existe une autre dans les jardins de Versailles. Une troisième de petite proportion avait été, sous Louis XIV, placée dans les jardins de Marly. Exécutée en marbre par un sculpteur nommé Goy; cet artiste, ayant ensuite pris l'état ecclésiastique, devint curé de Sainte-Marguerite de Paris; il demanda alors et obtint par l'entremise de la reine, femme de Louis XV, la permission de placer sur certaines parties de la statue, une légère draperie, qui offre une anomalie assez contrastante avec la pose de la statue. Cette copie est maintenant placée aux Tuileries, dans une des niches du pavillon du milieu, du côté du jardin.

Haut., 5 pieds.

VENUS CALLIPYGE.

It is recounted that, in former times, two young girls of Syracuse, unable to decide which of them was the most perfectly formed, in a part of the body which it is difficult to see with one's own eyes, took for judges two youths, who became enamoured of their charms, and married them: upon this the two young beauties received the name of *Callipygæ*.

The story goes on to say, that having in process of time come to the possession of great wealth, they employed a part of it, in building a temple to Venus, under the name which they had themselves borne.

This statue was formerly in the Farnese palace, and it is now in the Museum of Naples. There was a copy of it in the great garden of Dresden, which was broken in the siege of that town by the Prussians, in 1745; and another, in the gardens of Versailles: a third, of marble, and of reduced size, was placed, in the time of Louis XIV., in the gardens of Marly. This last was the work of a sculptor named Goy, who afterwards embraced the clerical profession, and became curate of Ste. Marguerite's, in Paris; on assuming the ecclesiastical habit, he solicited and obtained, through the queen, wife of Louis XV., permission to cover the nudity of his statue with a light drapery, which forms a singular contrast with the attitude of the figure. This copy is now in one of the niches of the central pavilion of the Tuileries, on the side of the garden.

Height, 5 feet 4 inches.

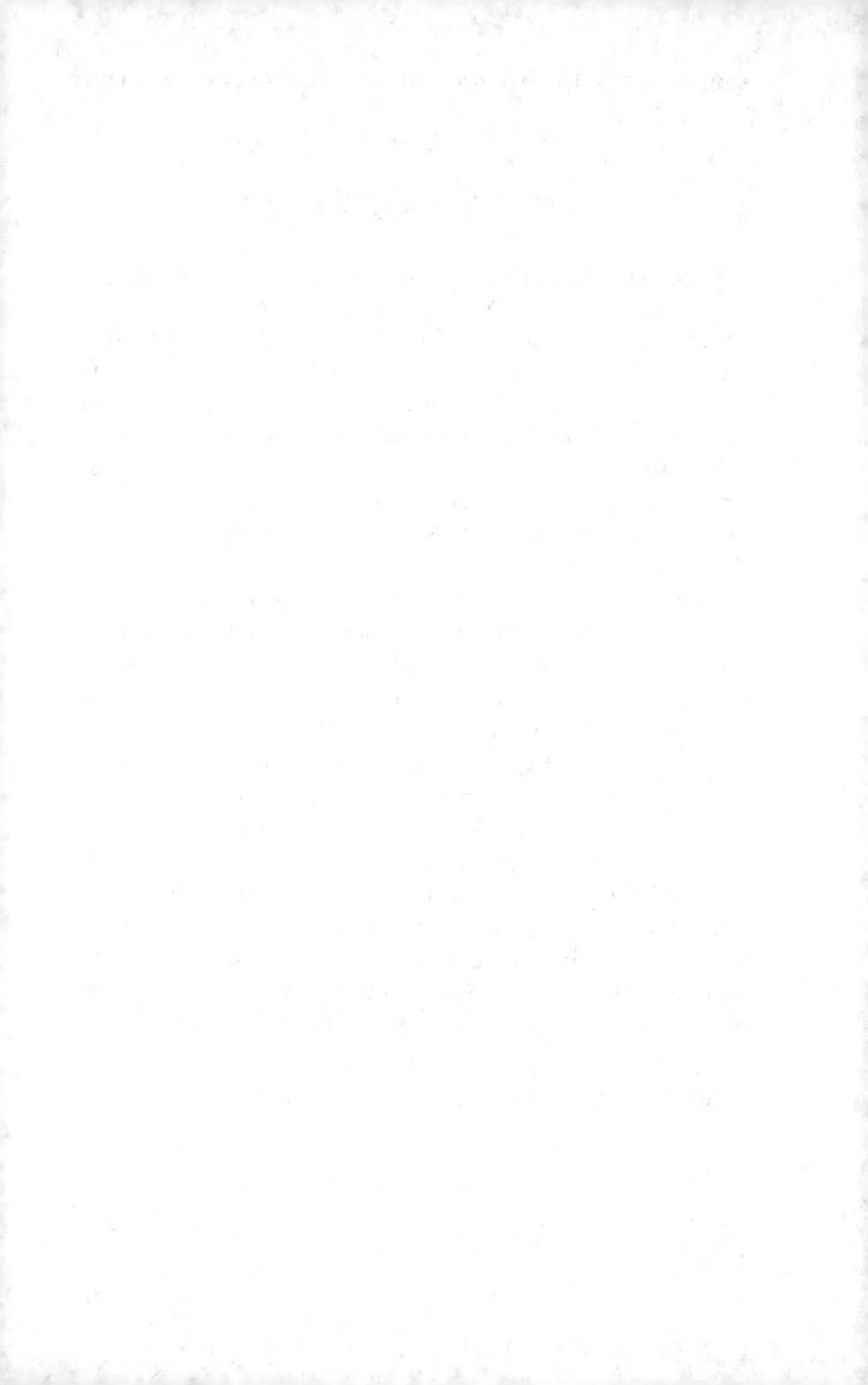

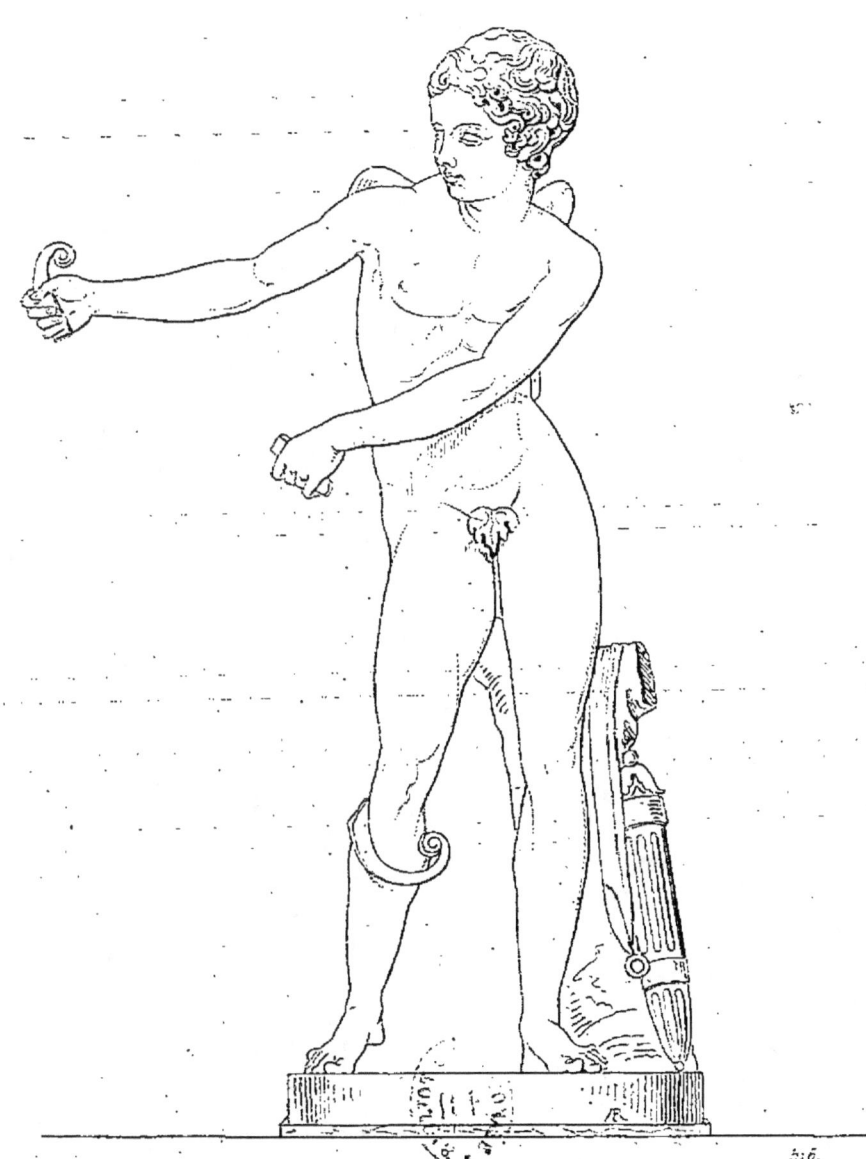

L'AMOUR.

L'AMOUR.

Les anciens auteurs n'ont pas été d'accord sur l'origine de l'Amour : quelques uns même ont cru qu'il y en avait plusieurs, et ils les ont distingués sous les noms de *Éros*, *Antéros* et *Cupidon*; mais toutes leurs opinions ne sont que des allégories, dont le but est de distinguer le principe qui sert à rapprocher les sexes pour opérer la reproduction.

L'imagination, qui a fait un dieu de l'amour, s'est ensuite occupée à le représenter de différentes manières, soit pour manifester sa puissance sur toutes les créatures, soit pour exprimer les caractères de son essence. Les artistes le représentèrent d'abord comme un jeune enfant aveugle, ou bien les yeux couverts d'un bandeau; les poètes le montrent dansant et folâtrant sans cesse autour de ceux qu'il cherche à séduire; ordinairement ils lui donnent des ailes, un arc et des flèches.

L'Amour est ici représenté nu, les ailes déployées, et cherchant à tendre son arc. Visconti pensait que cette charmante figure est une copie du Cupidon en bronze que Lysippe exécuta pour les Thespiens. Sans contredire positivement l'opinion de cet antiquaire, quelques savans ont pensé qu'elle pouvait être faite d'après l'Amour de Praxitèle, en marbre pentelique, et que Phryné avait donné à la ville de Thespies, sa patrie. D'autres personnes croient que cette statue de Praxitèle était vêtue. Pausanias et Junius font mention de ces deux statues, qui peut-être se ressemblaient, mais ils n'indiquent pas d'une manière positive sa pose ni son action.

Cette statue en marbre de Paros est au Musée français; elle a été gravée par M. Desnoyers.

Haut., 3 pieds 8 pouces.

CUPID.

The ancient authors do not agree on the origin of Love: some have even thought there were several, and have distinguished them by the names of *Eros, Anteros, and Cupido*. But all their opinions are only allegories, tending to indicate the principle that attracts the two sexes, to perpetuate themselves.

Fancy, which made a god of love, afterwards occupied itself in representing him various ways, to display his power over all creatures, or to express the characters of his essence. Artists at first depicted him as a young boy, either blind, or his eyes covered with a bandeau. Poets describe him dancing, and constantly sporting around the beings whom he wishes to seduce: they usually give him wings, a bow, and arrows.

Love is here represented naked and his wings spread open: he is trying to bend his bow. Visconti thought this charming figure to be a copy of the bronze Cupid that Lysippus executed for the Thespians. Without positively confuting this Antiquarian's opinion, several learned men have thought it might have been made from the Cupid of Praxiteles, in Pentelic marble, which Phryne gave to the town of Thespia, her native place. Other persons think that the statue by Praxiteles was draped. Pausanias and Junius mention these two statues, which perhaps resembled each other; but they do not indicate in a positive manner, either the attitudes, or the actions.

This statue in Paros marble is in the French Museum: it has been engraved by Desnoyers.

Height 3 feet 10 inches.

L'AMOUR ET PSYCHÉ.

SCULPTURE. ANTIQUE. MUSÉE CAPITOLIN.

L'AMOUR ET PSYCHÉ.

La fable de Psyché tourmentée par l'Amour est l'une des plus ingénieuses et des plus agréables de l'antiquité; elle est aussi une de celles qui ont fourni le plus de monumens; et si de tous les écrivains Apulée est le plus ancien qui ait transmis les détails de cette charmante allégorie, cependant on ne peut douter qu'elle n'ait été connue long-temps avant lui, puisqu'il existe plusieurs monumens dont le style annonce une époque bien antérieure à celle où vivait ce poète.

Le groupe que l'on voit ici est charmant par sa conception ; le caractère des formes est du plus beau choix, le motif de la draperie de la plus rare élégance; dans le mouvement du corps de Psyché, on admire une des attitudes les plus voluptueuses et les plus vraies que présentent les monumens de l'antiquité, mais l'exécution ne répond pas au reste : la mollesse de la touche et le manque de finesse dans le travail indiquent que ce groupe, en marbre pentélique, est la copie d'un ouvrage de quelque grand maître.

Deux groupes semblables à celui-ci se retrouvent dans les Musées de Florence et de Berlin; mais dans chacun d'eux les figures sont représentées avec des ailes. Quelques antiquaires ont pensé que l'absence de cet attribut caractéristique devait faire considérer le groupe du Capitole comme la représentation de quelque sujet voluptueux et bachique, mais il serait difficile cependant de se ranger à leur opinion.

La main droite et le pied gauche de l'Amour sont des restaurations modernes, ainsi que le nez et le menton.

Haut., 3 pieds 6 pouces.

CUPID AND PSYCHÉ.

Psyché tormented by Cupid is one of the most ingenious and interesting fables of antiquity; it is also one of those which have furnished subjects for the greatest number of works of art; and although Apuleus is the most ancient writer that has transmitted to us the details of this charming allegory, we cannot doubt that it was known long before his time, as there are several works of art in existence, the style of which indicates a period far more remote than that in which the poet Apuleus lived.

The group before us is enchantingly conceived; the style of the forms is of the best choice and the folds of the drapery are of the rarest elegance; the movement of Psyché's body fills the spectator with admiration, as it displays one of the most voluptuous and natural attitudes that the productions of antiquity present; but the execution is not answerable to the rest. The softness of the touch and the want of finish in the work shew that this group, which is of pentelic marble, is a copy from the production of some great master.

Two similar groups are possessed by the Museums of Florence and Berlin; but in each of them the figures are represented with wings. Some antiquaries have imagined from the absence of this characteristic attribute that the group of the Capitol should be considered as the representation of some voluptuous and drunken subject, but it would nevertheless be difficult to coincide with their opinion.

The right hand and the left foot of Cupid are modern repairs, as are the nose and the chin.

Height, 3 feet 10 inches.

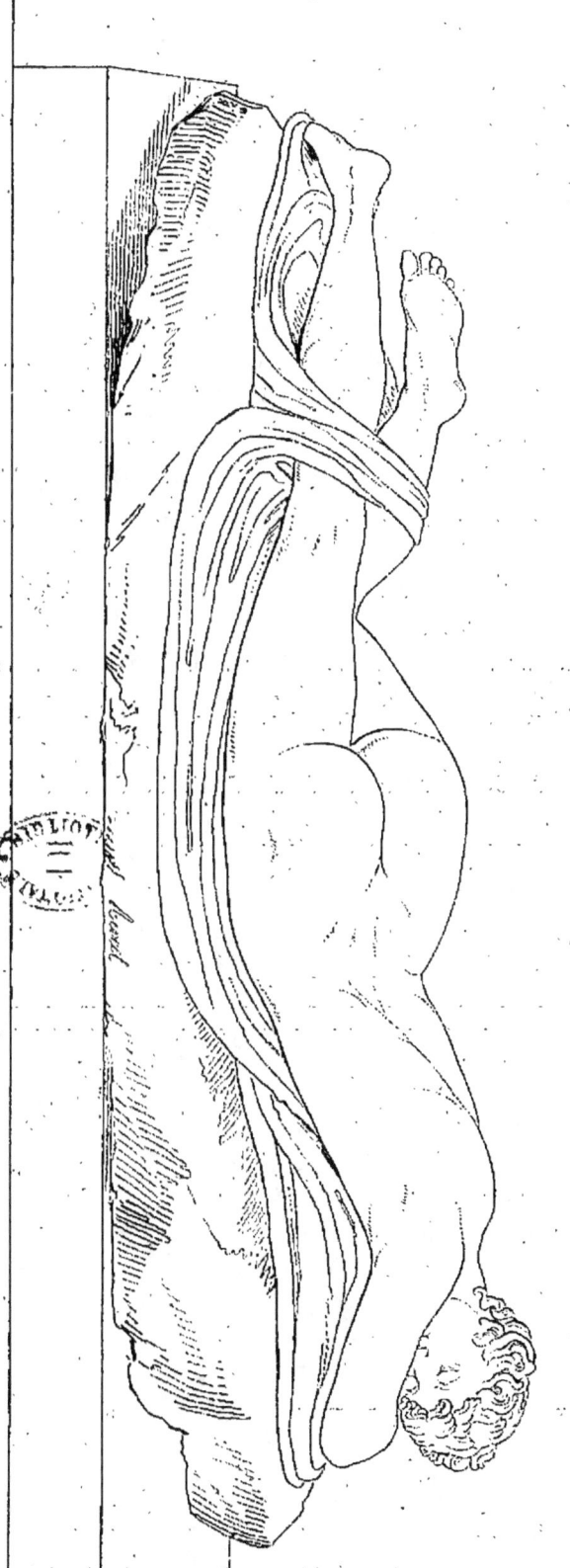
HERMAPHRODITE.

HERMAPHRODITE.

Fils de Mercure et de Vénus; son nom n'est autre que la réunion de ceux des deux divinités qui lui donnèrent le jour, et dont les noms grecs sont *Hermès* et *Aphrodite*. Les poètes supposèrent que son corps, d'une beauté parfaite, participait des deux individus dont il avait reçu l'existence. Ils prétendirent aussi que Salmacis, éprise de tant de beautés, avait obtenu la faveur de se confondre avec celui qu'elle aimait, et de là sont venues toutes les fables de l'union des deux sexes sur un seul individu.

En adoptant l'idée donnée par les poètes, les artistes ont voulu réunir dans un même corps des formes et des beautés qui ne peuvent se rencontrer ensemble. Il était difficile de représenter un être semblable dans une action quelconque; aussi le sculpteur s'est-il déterminé à le montrer dans le repos que procure un sommeil qui cependant pourrait bien être agité par un songe amoureux.

Cette statue est un des meilleurs ouvrages de l'antiquité; on peut y admirer l'élégance des formes et leur pureté; la tête est à la fois naïve et voluptueuse, la chevelure est remarquable par le goût et l'artifice avec lesquels elle est arrangée.

Pline cite avec honneur une statue d'Hermaphrodite en bronze, qui était d'un sculpteur athénien nommé Polydes; il est probable que cet ancien bronze est l'original des marbres que l'on voit maintenant au Musée français, dans la galerie de Florence, et dans le palais Borghèse à Rome.

Long., 4 pieds 7 pouces.

HERMAPHRODITUS.

A son of Mercury and Venus; his appellation is that of the united names of his two parents, who are styled in greek *Hermes* and *Aphrodite*. The poets suppose that his body, of the most perfect beauty, participated of the two beings to whom he owed his existence. They likewise pretend that Salmacis, enamoured of so much beauty, obtained the favour of blending herself with him whom she loved, and hence are derived all the fables of the union of the two sexes in one individual.

In adopting the idea of the poets, artists sought to unite, in one body, forms and beauties, which cannot be met with in the same individual. It was difficult to represent such a being in any state of action; the sculptor, therefore, decided to exhibit it in the repose produced by slumber, and yet under the influence of an amorous dream.

This statue is one of the best works of antiquity; the elegance and purity of its forms are worthy of admiration; the head is at the same time simple and voluptuous; the hair is remarkable for the taste and art with which it is arranged.

Pliny speaks highly of a bronze statue of Hermaphroditus, by an Athenian sculptor, named Polydes; it is probable this ancient bronze is the original of those in marble, seen in the French Museum, the Florence gallery, and the Borghese palace, at Rome.

Length, 4 feet $10\frac{1}{2}$ inches.

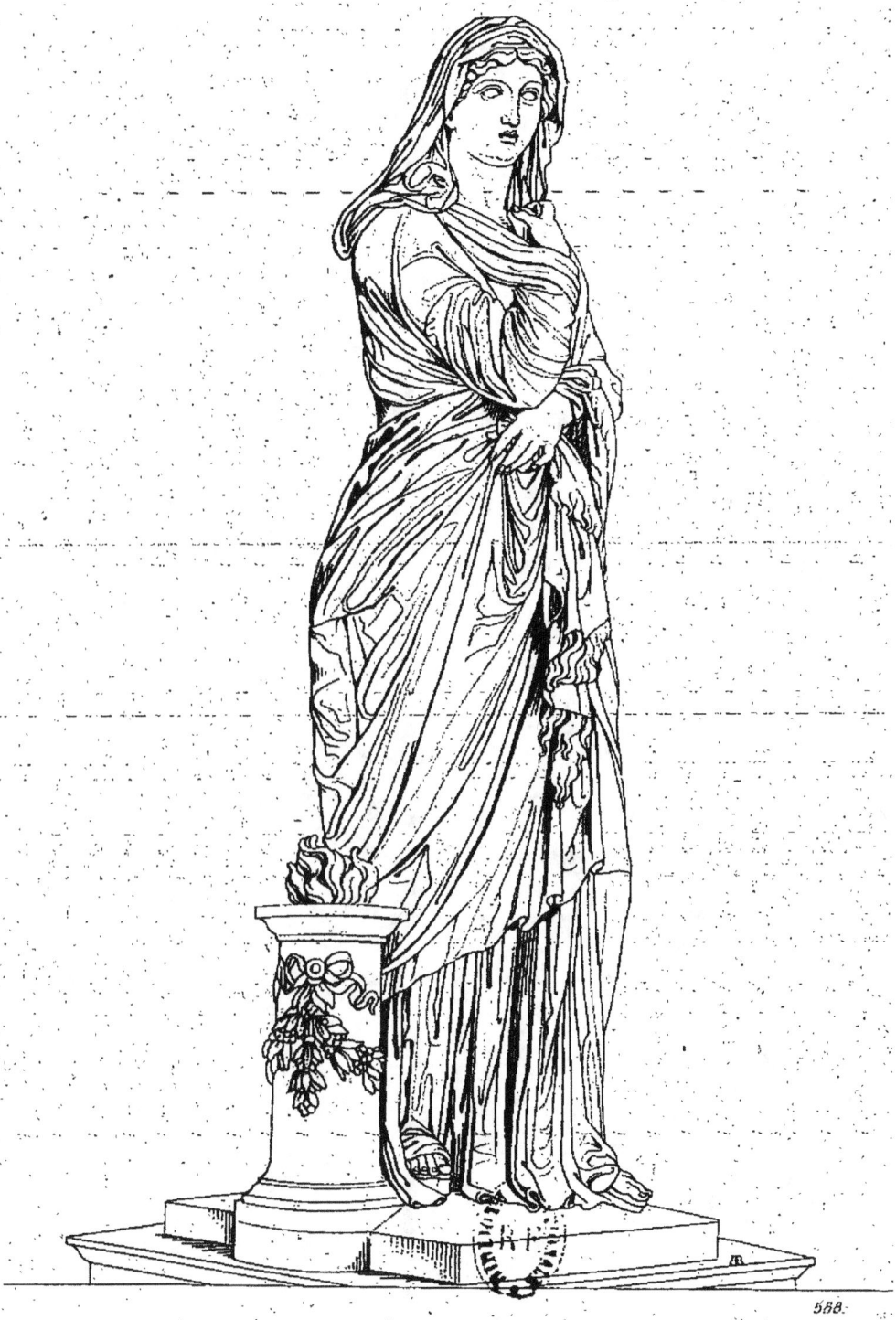

UNE VESTALE.

VESTALE.

Le feu que l'on voit sur l'autel, placé près de cette statue, a fait penser qu'elle devait représenter une de ces filles chargée d'entretenir continuellement le feu sacré sur l'autel de Vesta, à laquelle était consacrée leur virginité. On a cru quelquefois que cette statue pouvait être celle de la déesse elle-même, et en effet les mêmes accessoires peuvent caractériser également, la divinité ou ses prêtresses.

Cette statue se voit dans la galerie de Florence; elle est un des plus beaux exemples que l'on puisse trouver d'une figure drapée. Malgré l'ampleur du vêtement et la multiplicité des plis qu'elle occasione, on sent les mouvemens de la figure et son ensemble est plein de grâce.

Cette statue a été gravée par Duval.

A VESTAL.

The fire seen on the altar, near this statue has induced the belief that it represented one of those virgins whose office was to constantly keep up the sacred fire on the altar of Vesta to whom they had consecrated their virginity. It has sometimes been thought that this statue might be that of the Goddess herself, and in fact the same accessories may equally characterize the Deity or her Priestesses.

This statue is in the Gallery of Florence : it is one of the finest specimens existing of a draped figure. Notwithstanding the fulness of the dress, and the multiplicity of folds it occasions, the motions of the figure are felt, and the whole is graceful.

This statue has been engraved by Duval.

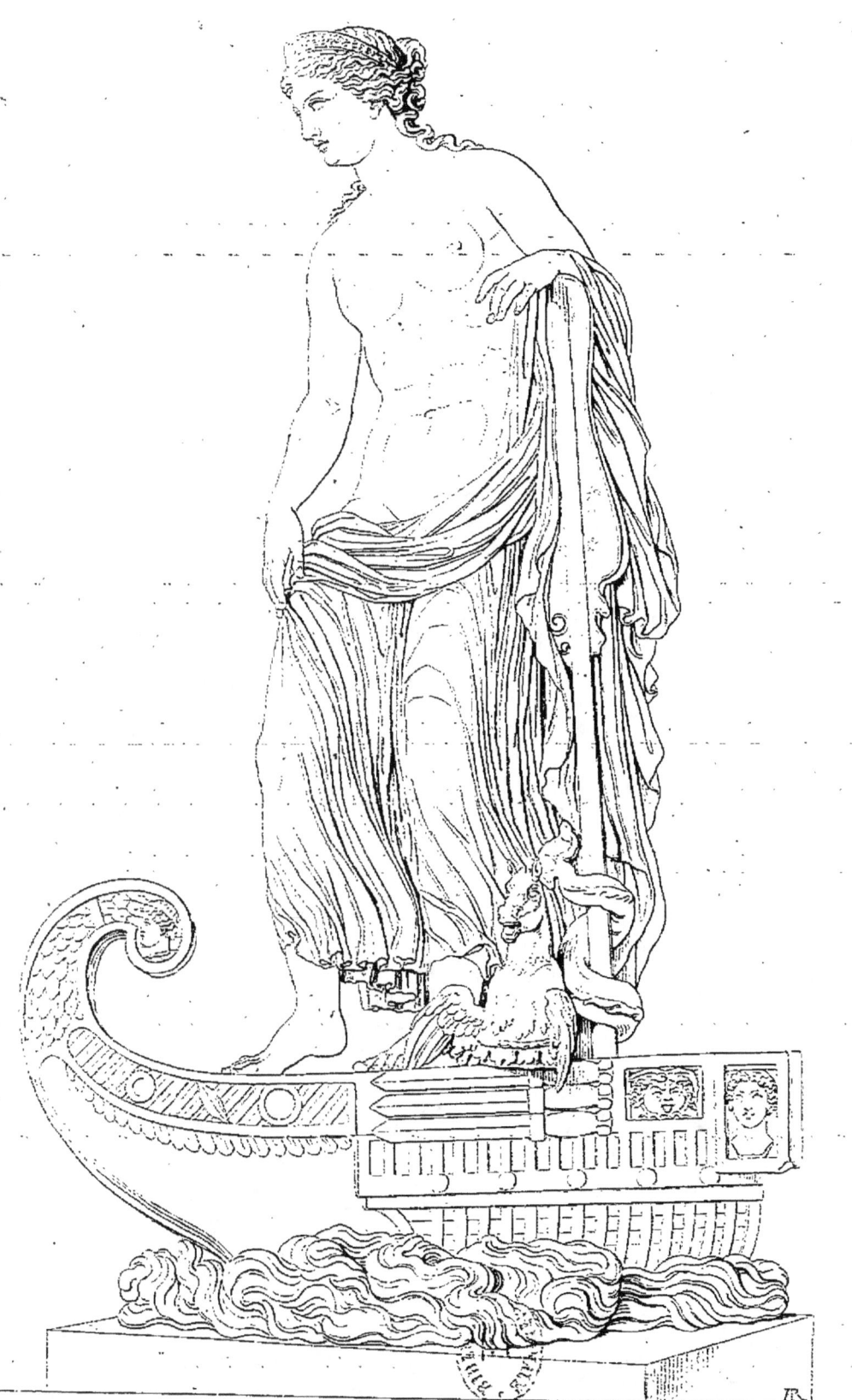

THÉTIS.

Le vaisseau qui sert de base à cette statue, la rame sur laquelle elle s'appuie, et le cheval marin qui est à ses pieds, ont d'abord engagé Winckelmann à la regarder comme étant celle de Vénus *Euplœa*, ou *des heureuses navigations*; mais ensuite il crut y voir la nymphe Thétis, et le vaisseau chargé de trois glaives désignerait alors celui des Argonautes, pour lesquels Junon obtint la protection de Thétis, lorsque pendant leur voyage ils furent assaillis par une tempête violente.

Grand admirateur de cette statue, Winckelmann la place parmi les chefs-d'œuvre de l'antiquité; cependant elle présente quelques imperfections, qui ne permettent pas de la mettre au premier rang. La pose quoique gracieuse est trop indécise et semble être plus que naïve; mais les contours de toute la partie nue sont d'une délicatesse extrême et pleins de charmes. La draperie est d'une légèreté exquise, et faite avec tant de soin que l'adresse de la main ne peut aller plus loin.

La tête est d'un joli caractère, on peut cependant la croire l'ouvrage de quelque artiste moderne. Le bras droit, une partie de la jambe droite, la main gauche et une portion du vaisseau sont aussi des restaurations modernes.

Cette statue, en marbre de Paros, a été trouvée dans les jardins d'Antonin-Pie, près de Lanuvium; elle fut placée alors dans la villa Albani, et se voit maintenant au musée du Louvre.

Haut., 6 pieds 6 pouces.

SCULPTURE. ANTIQUE. FRENCH MUSEUM.

THETIS.

The ship serving as a basis to this statue, the oar on which the figure rests, and the sea horse at its feet, at first induced Winckelmann to consider it as being the Venus Euplæa; but subsequently he thought he recognized in it the nymph Thetis. In the latter case the ship bearing the three swords, would then represent that of the Argonauts, for whom Juno obtained the protection of Thetis, when, during their voyage, they were assailed by a violent storm.

Winckelmann who was a great admirer of this statue, places it among the masterpieces of antiquity; nevertheless it presents a few imperfections that must deprive it of holding the first rank. The attitude, although graceful, is too undetermined, and seems to partake of more than simplicity: but the outlines of the naked parts are of the highest delicacy and full of charms. The drapery is of an exquisite lightness, and wrought with so much care that the skill of the hand can go no farther.

The head is in a pretty style, is may however be presumed the work of some modern artist. The right arm, part of the right leg, the left hand, and a part of the vessel, are also modern restorations.

This statue, in Paros marble, was found in the gardens of Antoninus Pius, near Lanuvium: it was at first placed in the Villa Albani, but is now in the Museum of the Louvre.

Height, 6 feet 11 inches.

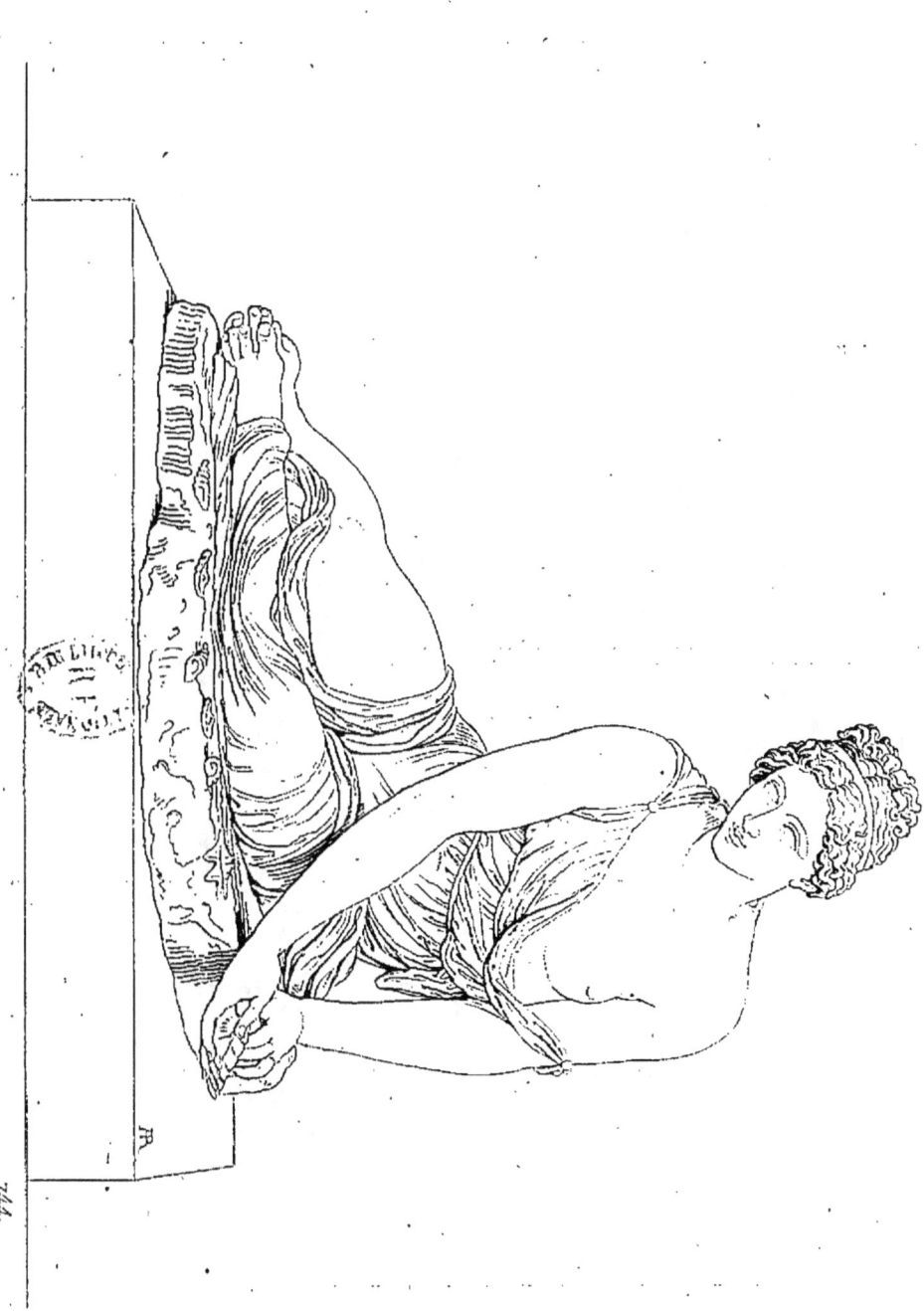

NYMPHE DITE VÉNUS A LA COQUILLE.

744.

SCULPTURE.　ANTIQUE.　MUSÉE FRANÇAIS.

NYMPHE,

DITE

VÉNUS A LA COQUILLE.

On peut trouver dans la pose de cette statue quelques rapports avec celle de la Joueuse d'osselets; mais des différences sensibles dans l'ajustement et dans les caractères de la tête doivent faire reconnaître que l'une est une imitation de l'autre et non pas une simple copie. Celle-ci est en marbre grec, et vient de la villa Borghèse; elle est maintenant au Louvre.

Le temps a occasioné quelques dégradations à ce précieux monument, mais il a bien plus souffert encore de la part du sculpteur moderne, qui, pour mettre de l'accord entre les parties anciennes et ses restaurations, a donné partout un poli qui a fait perdre aux épaules et à la poitrine ce sentiment délicat, cette vérité exquise d'imitation, dont on retrouve la trace dans le genou et la jambe gauche.

La draperie paraît être d'un tissu extrêmement fin; la perfection du travail rappelle la draperie de la statue du Vatican, dite la Petite Cérès.

L'épaule et le bras droit sont des restaurations modernes, ainsi que le bras et la main gauche.

Si la figure était debout sa proportion serait,

Haut., 3 pieds 4 pouces.

SCULPTURE. ANTIQUE. FRENCH MUSEUM.

NYMPH,

CALLED *LA VENUS A LA COQUILLE.*

Some resemblance may be traced in the attitude of this figure and that of the Female playing at Tali; but marked differences in the attire and in the styles of the heads show the one to be an imitation of the other, and not a mere copy. This is in Grecian marble, and comes from the Villa Borghese: it now is in the Louvre.

Time has injured this precious monument, but it has suffered still more from a modern sculptor, who, to blend together the ancient parts and his restorations, has given to the whole a polish which has destroyed, in the shoulders and breast, that delicate sentiment, that exquisite fidelity of imitation, traces of which are found in the left knee and leg.

The drapery appears of an exceedingly fine tissue: the perfection of the workmanship recals the drapery of the statue in the Vatican, called the Little Ceres.

The right shoulder and arm are modern restorations, also the left arm and hand.

If the figure stood it would be of the following

Height, 3 feet 6 ¼ inches.

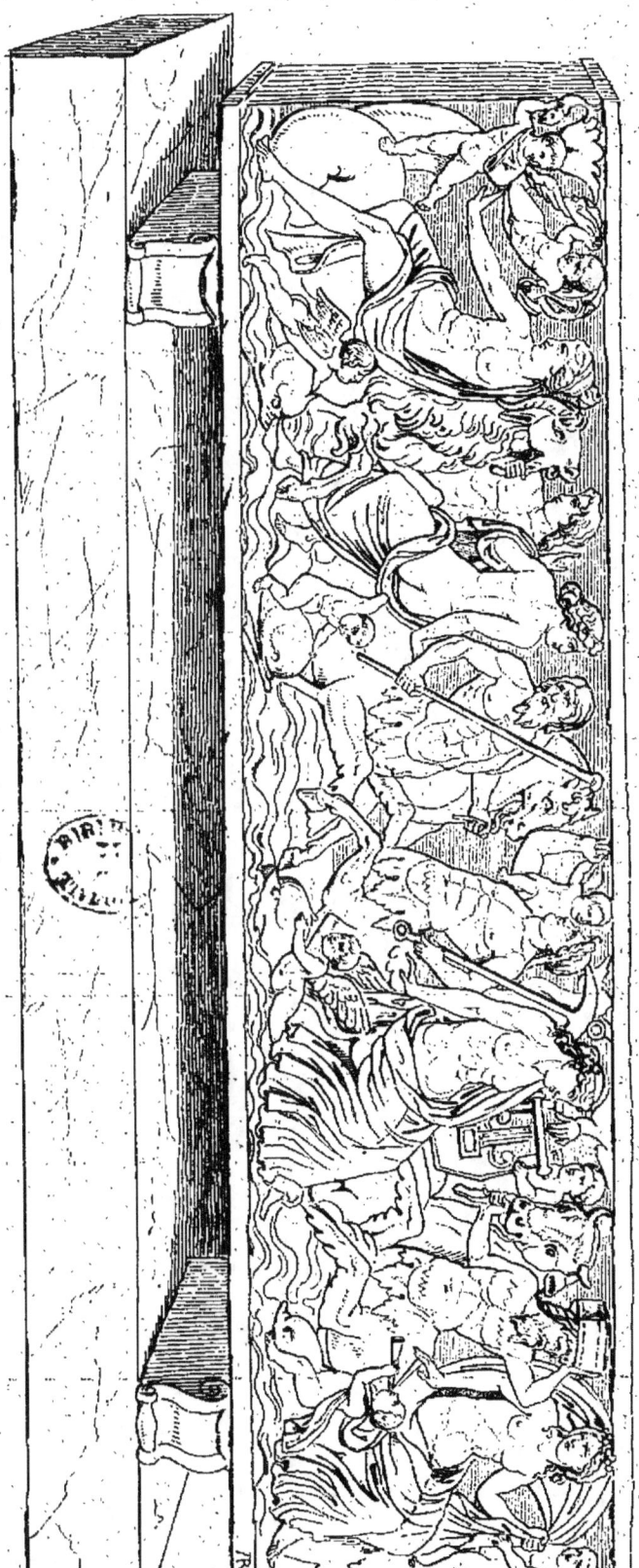

CHŒUR DE NÉRÉIDES

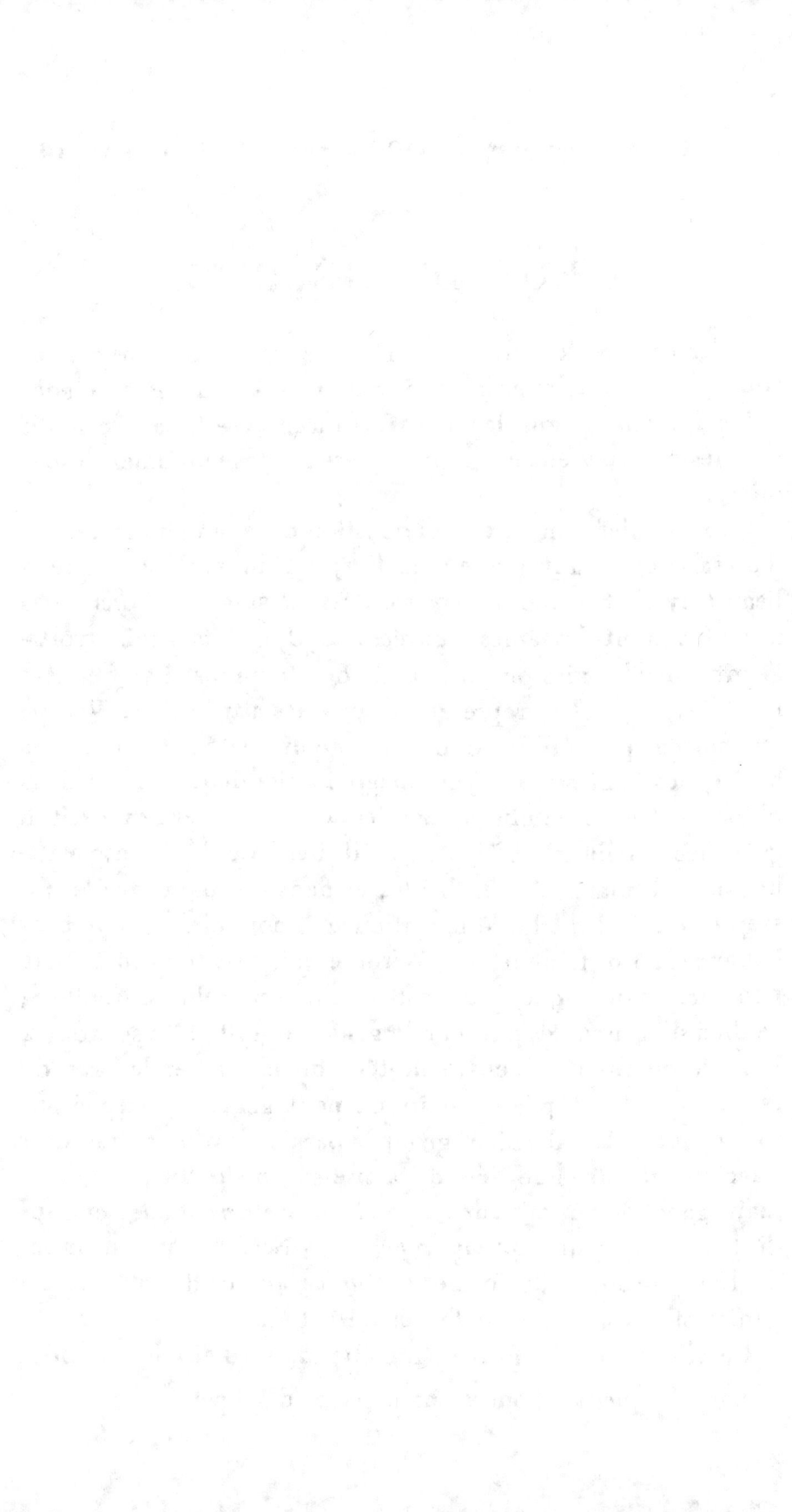

SCULPTURE ANTIQUE. MUSÉE FRANÇAIS.

CHOEUR DE NÉRÉIDES.

Filles du vieux Nérée, les Néréides avaient ainsi que lui connaissance de l'avenir; elles étaient aussi chargées de conduire les âmes dans les îles fortunées. C'est par ce motif qu'elles ont souvent été représentées sur les monumens funéraires.

Le bas-relief dont il est ici question orne la principale face d'un sarcophage antique, en marbre pentélique, il est d'un très-beau travail. Les Néréides y sont assises sur des tritons; elles accompagnent les âmes figurées par de petits génies voltigeant dans les airs ou jouant sur des dauphins. La première Néréide, à gauche, représentée avec les attributs de Vénus, est portée par un bouc marin, qu'un triton tient par la barbe; les génies qui l'accompagnent tiennent l'un un dauphin, l'autre un flambeau. La seconde est assise sur un triton qui a les attributs de Neptune; il tient de la main gauche un cheval marin par la bride, et dans la main droite un sceptre qui, avant la restauration du monument, était probablement un trident. La Néréide qui suit tient une lyre, pour témoigner que cet instrument est celui d'Apollon; ce dieu se trouve désigné par le griffon dont la tête se trouve, dans le monument, entre la tête du cheval et le bras du triton, qui tient par la main un petit génie enfourché sur son épaule. Le dernier groupe paraît devoir représenter Bacchus; il offre une Néréide assise sur un triton, qui de sa main gauche soutient sur sa tête une *ciste mystique*, et conduit de l'autre un taureau marin : la Néréide est couronnée de lierre; son voile forme un *nimbe* autour de sa tête, un génie est aussi monté sur le dos du triton.

Ce bas-relief a été gravé par Félix Massard et par Bouillon.

Larg., 7 pieds 4 pouces; haut., 1 pied 10 pouces.

CHORAL PROCESSION OF THE NEREIDES.

The Nereides were the daughters of old Nereus, and, like him, had the knowledge of futurity: they also had the charge of conducting Souls to the Fortunate Isles: it is for the latter reason that they are often represented on Sepulchral Monuments.

The present Basso-Relievo adorns the principal face of an antique Sarcophagus, in Pentelic marble, of exquisite workmanship; the Nereides are seated on Tritons, and accompany the Souls, characterized by little Genii, fluttering in the air, or sporting upon Dolphins. The first Nereid, on the left, represented with the attributes of Venus, is borne by a Sea-Goat that a Triton holds by the beard: one of the Genii that accompany her, holds a Dolphin, and the other a Flambeau. The second is seated on a Triton having Neptune's attributes; with his left hand he holds a Sea-Horse by the bridle, and with his righs the hand, a Sceptre, which probably, before the repairing of monument, was a Trident. The Nereid which follows, holds a Lyre, to indicate that this instrument was sacred to Apollo, the God is designated by the Griffin whose head is seen (in the monument) between the horse's head and the arm of the Triton, holding with his hand a little genius astride upon his shoulder. The last group seems to have been intended to represent Bacchus: he presents a Nereid seated upon a Triton who, with his left hand, supports on his head a *Mystical Cistus*, and with the other conducts a Sea-Bull: the Nereid is crowned with ivy, her veil forms a *Nimbus* around her head: a Genius is also seated on the Triton's back.

This Basso-Relievo has been engraved by Felix Massard and by Bouillon.

Width 7 feet $9\frac{1}{2}$ inches; height 1 foot $11\frac{1}{2}$ inches.

ESCULAPE.

ESCULAPE.

Dieu de la médecine, Esculape était fils d'Apollon et de Coronis, qui, après avoir caché sa grossesse, alla du côté d'Épidaure où elle accoucha. L'enfant fut allaité par une des chèvres qui paissaient dans un bois voisin, et gardé par le chien du troupeau. Le chévrier ayant aperçu l'enfant nouveau-né, voulut d'abord l'emporter; mais le voyant, dit-on, tout resplendissant de lumière, il s'en retourna, et publia qu'il était né un enfant miraculeux. Esculape pourtant fut retiré du lieu où il avait été exposé et nourri par Trygone, femme du chévrier qui l'avait découvert. Lorsqu'il fut en état de s'instruire il alla profiter des leçons que donnait le célèbre centaure Chiron. Esculape, doué d'un esprit pénétrant, fit des progrès, surtout dans la connaissance des simples, et dans la composition des remèdes; il en inventa même de très salutaires. Enfin il acquit la réputation d'un si grand médecin, qu'il passa dans la suite pour l'inventeur et même pour le dieu de la médecine.

Le culte d'Esculape, établi d'abord à Épidaure, se répandit dans toute la Grèce. On l'honorait sous la figure d'un serpent, ce qui n'empêchait pas qu'il n'eût aussi des statues élevées en son honneur et sous la figure d'un homme.

Cette statue, en marbre pentélique, était à la villa Albani. Elle a tous les attributs du dieu de la médecine, le serpent à ses côtés, un bâton noueux à la main, un manteau autour du corps, la barbe et le *Théristrion*, espèce de turban, ou petite bande d'étoffe roulée autour de la tête, et que l'on voit souvent aux statues d'Esculape et aux portraits de quelques médecins de l'antiquité. Elle a été gravée par Schulfe et Châtillon.

Haut., 7 pieds.

ÆSCULAPIUS.

Æsculapius, the God of Physic, was the son of Apollo by the nymph Coronis, who, after disguising her pregnancy, went towards Epidaurus, where she was delivered. The child was suckled by one of the goats that grazed in a neighbouring wood, and defended by the dog belonging to the herd. The goatherd having found the new born infant, wished at first to carry it off, but seeing it resplendent with light, he went away, and spread the report that a miraculous child was born. Æsculapius was however taken from the spot where he had been exposed, and was brought up by Trigona, the goatherd's wife. When he was capable of receiving instruction, he went to profit by the lessons given by the famed Centaur Chiron. Æsculapius, being endowed with a penetrating mind, made great progress, particularly in the knowledge of simples, and in the composing of remedies: he even invented several, very beneficial. Finally he acquired the reputation of so great a Physician, that he afterwards passed for the inventor, and even for the God of Medicine.

The worship of Æsculapius, at first established at Epidaurus, spread all over Greece. He was adored under the figure of a serpent, which did not prevent his also having statues raised in honour to him, under the form of a man.

This statue, which is in Pentelic Marble, was in the Villa Albani. It has all the attributes of the God of Physic; the serpent by its side, a knotty staff in its hand, a mantle around its body, the beard, and the *Theristrion*, a kind of turban, or small wreath rolled round the head, and which is often seen in the statues of Æsculapius, and in the portraits of some of the Physicians of antiquity.

It has been engraved by Schulfe and Châtillon.

Height, 7 feet 5 inches.

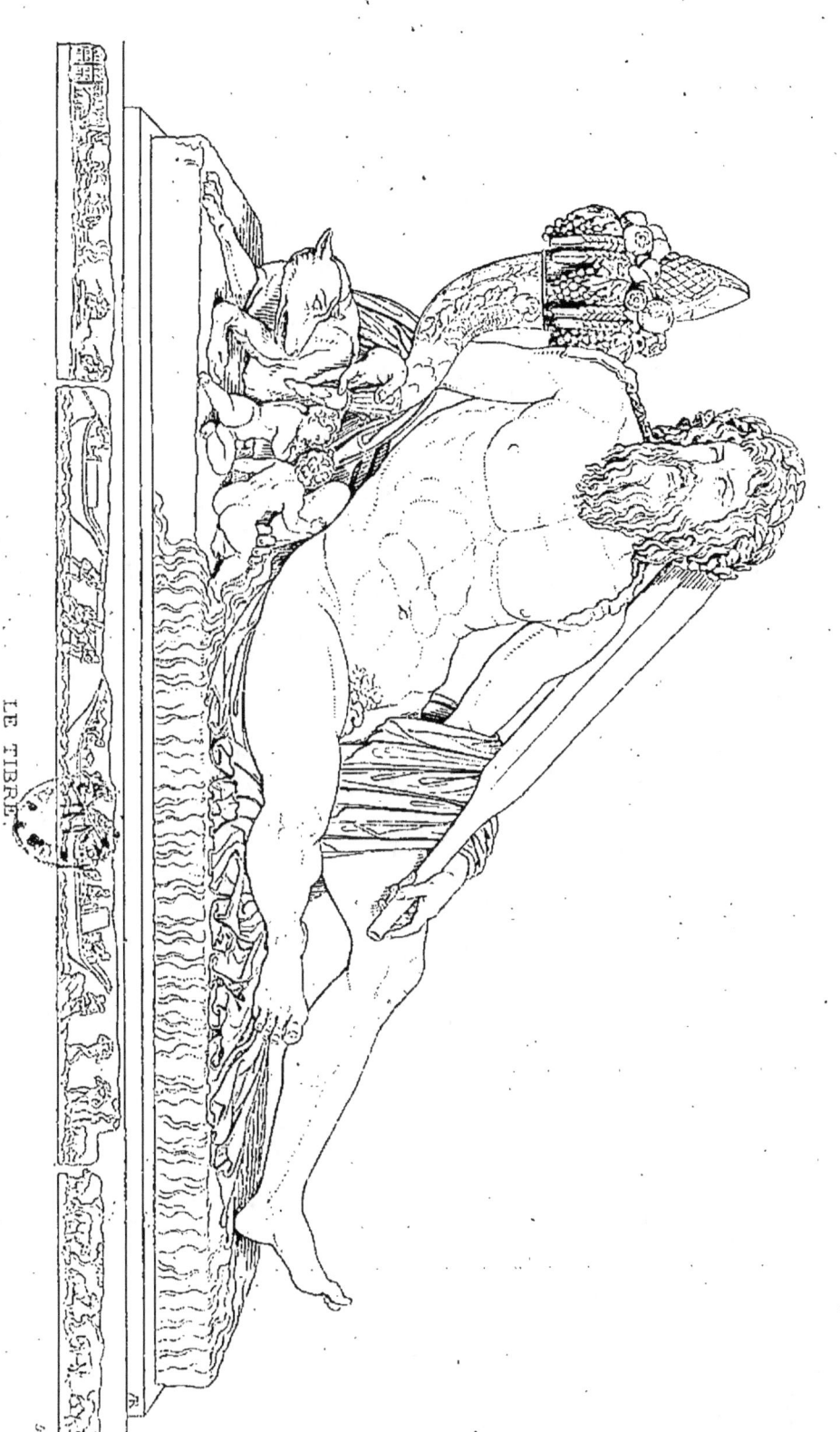

LE TIBRE.

SCULPTURE. ANTIQUE. MUSÉE FRANÇAIS.

LE TIBRE.

Tous les fleuves étant représentés par une figure à demi-couchée, un bras appuyé sur une urne, les accessoires dont on les accompagne peuvent seuls servir à les distinguer et à les faire reconnaître. Ceux que l'on voit ici ne laissent aucun doute. Deux enfans, nourris par une louve, sont évidemment Romulus et Rémus allaités par la louve de Mars, et trouvés sur les bords du Tibre par le berger Faustulus. L'aviron que tient le dieu désigne que ce fleuve est navigable, et la corne d'abondance remplie de fruits et d'un soc de charrue, rappelle la fertilité que l'agriculture a donnée à ses bords.

La beauté du corps, le calme de la pose, la majesté de la tête, rendent cette statue l'une des plus belles de l'antiquité. La manière dont les détails sont rendus démontre que le statuaire n'a négligé aucune partie de cet admirable groupe.

On voit couler les eaux du fleuve sur le devant de la plinthe; les trois autres faces sont ornées de bas-reliefs relatifs à l'histoire du Tibre. Dans la première partie, on voit Énée assis sur les bords du fleuve; derrière lui se trouve la laie, dont la fécondité désigne l'accroissement des descendans du héros. Sur les autres faces on aperçoit le fleuve couvert de bateaux et des troupeaux paissant sur ses bords.

Ces bas-reliefs sont fort endommagés par le temps; mais il ne manque à cette sculpture que quelques doigts des mains, le bout des pieds et une partie du nez, puis toute la partie supérieure des deux enfans, et le museau de la louve.

Ce groupe est maintenant au musée du Louvre. Il a été trouvé à la fin du XVe. siècle, près de la *Via Lata*.

Long., 9 pieds 9 pouces; haut., 5 pieds 4 pouces.

SCULPTURE. ~~~~~ ANTIQUE. ~~~~~ FRENCH MUSEUM.

THE TIBER.

All principal rivers being represented by a recumbent figure, with one of it arms supported by an urn, the accessories accompanying it, can alone serve to distinguish and make it known. Those seen here leave no uncertainty. Two children suckled by a she-wolf are evidently Romulus and Remus fed by the she-wolf of Mars, and discovered on the banks of the Tiber by the shepherd Faustulus. The Oar held by the God imparts that the river is navigable, and the Cornucopia, filled with fruits and a ploughshare, designates the fertility produced upon its shores by Agriculture.

The beauty of the body, the calm of the attitude and the grandeur of the head, constitute this one of the finest statues of antiquity. The manner in which the details are expressed shows that the statuary neglected no part of this admirable group.

The waters of the river are seen flowing over the front of the plinth; the three other faces are adorned with Bassi-Relievi descriptive of the history of the Tiber. In the first part, Æneas is seen, seated on the banks of the river, behind him is the wild sow whose fecundity alludes to the numerous descendants of the hero. In the other parts, the river is covered with boats and herds browsing on its shores.

These Bassi-Relievi have suffered greatly from the ravages of Time; whilst the sculpture wants some of the fingers, the ends of the feet, and a part of the nose, also all the upper part of both children and the snout of the she-wolf.

This group is now in the museum of the Louvre: it was found, towards the end of the xv century, near the *Via Lata*.

Length 10 feet 4 inches; height 5 feet 8 inches.

558.

HERCULE ET AJAX.

HERCULE ET AJAX.

On a cru long-temps que cette figure était celle de l'empereur Commode, souvent représenté en Hercule; on a cru que l'enfant qu'il porte était celui qu'il avait habituellement près de lui pour son amusement; mais la beauté du travail de ce groupe a démontré qu'il appartenait au siècle le plus florissant de l'art, et que par conséquent il était bien antérieur au règne de Commode.

D'autres antiquaires, en reconnaissant Hercule dans cette statue, pensèrent que l'enfant devait être Télèphe, dont Augé, fille d'Aléus, roi d'Arcadie, accoucha secrètement; mais Hercule, absent lors de cet événement, n'a pu voir cet enfant aussi jeune.

Enfin Winckelmann, et depuis Visconti, ont regardé comme hors de doute que l'enfant porté par Hercule est Ajax, fils de Télamon; ils s'appuient sur ce qu'Hercule, présent à la naissance de cet enfant, l'éleva vers le ciel comme pour le consacrer à Jupiter; et, afin de le rendre invulnérable, il l'enveloppa dans sa peau de lion, croyant ainsi lui communiquer la propriété que possédait cette célèbre dépouille.

Cette statue est en marbre pentélique.

Haut., 7 pieds.

HERCULES AND AJAX.

This statue was long considered as that of the emperor Commodus, often represented as Hercules, and the child it carries the same he was in the habit of having with him for his amusement; but the beautiful manner in which the group is executed proves that it belongs to the most flourishing age of the art, and consequently long before the reign of Commodus.

Other antiquaries, recognizing Hercules in this statue, think the child should be considered as Telephus, of whom Augea, daughter of Aleus, king of Arcadia, was secretly delivered, but Hercules, being absent when this event occurred, could not have seen his son when so young.

In fine, Winckelmann, and Visconti after him, are satisfied that the child carried by Hercules is Ajax, the son of Telamon; and maintain their opinion thus: Hercules, present at the birth of this child, held it towards heaven as if for the purpose of consecrating it to Jupiter; and in order to render it invulnerable enveloped it in his lion-skin, believing that by so doing he should communicate to the child the property which that celebrated trophy possessed.

This statue is of pentelic marble.

Height, 7 feet 5 $\frac{1}{2}$ inches.

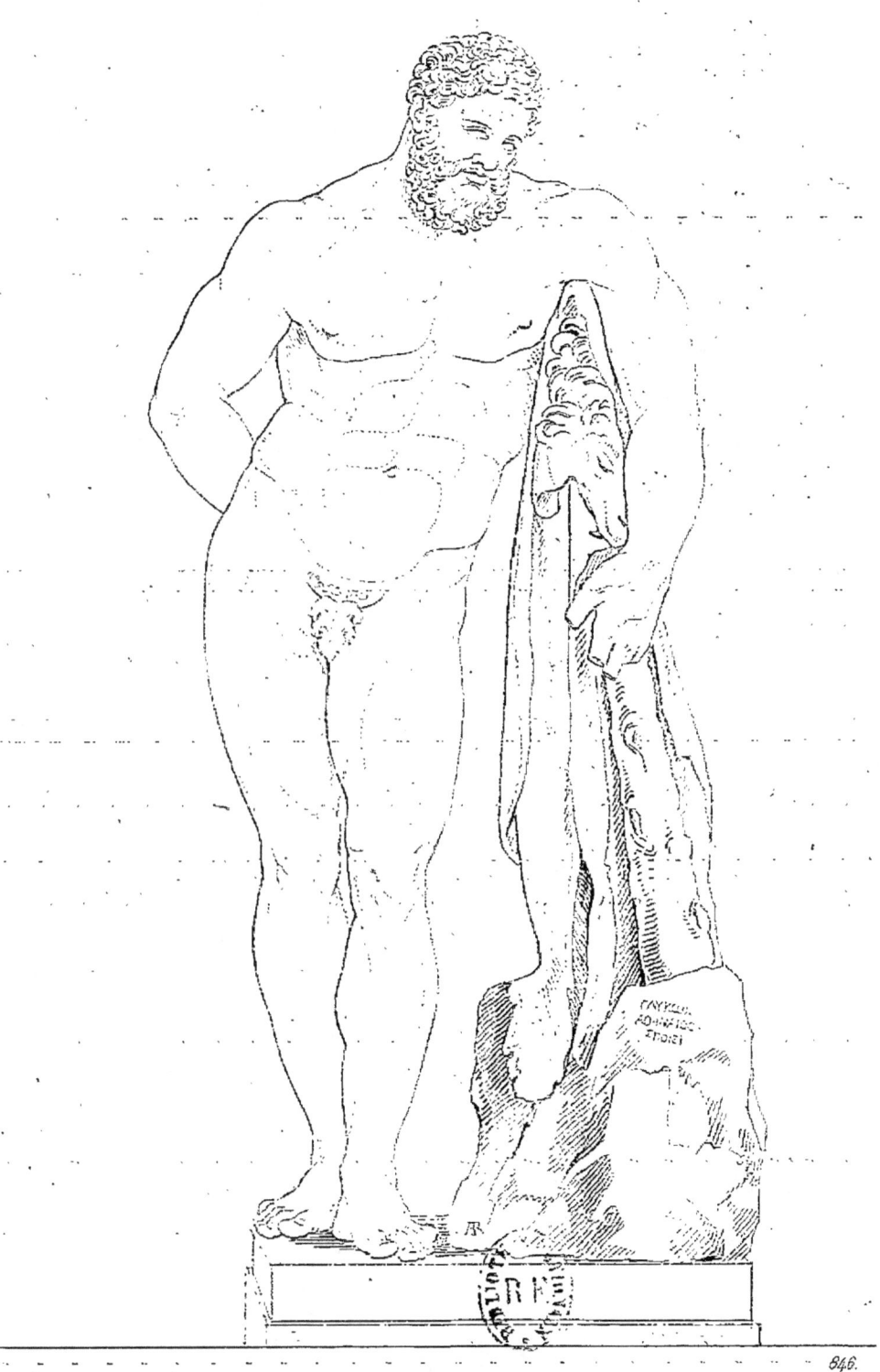

HERCULE EN REPOS.

SCULPTURE. GLYCON. ROME.

HERCULE EN REPOS.

Les anciens ont représenté, dans différens mouvemens, les actions extraordinaires d'Hercule : quelques auteurs les ont réduites au nombre de douze, et les ont alors désignées sous le nom des *Travaux d'Hercule*. On l'a aussi représenté se reposant après la conquête des pommes du jardin des Hespérides.

C'est ainsi que nous le montre ici le statuaire Glycon, artiste contemporain d'Alexandre. Cette statue, l'un des chefs-d'œuvre de l'antiquité, a été trouvée dans les ruines des bains de Caracalla, vers l'an 1540.

Le pape Paul III, de la famille Farnèse, en fit présent à son neveu, et elle fut alors placée dans la cour du palais Farnèse, avec la Flore et le Gladiateur.

Il existe plusieurs copies antiques de cette statue; l'une d'elles est placée en pendant, de l'autre côté de la porte d'entrée du palais; une autre est dans le jardin de Médicis, à Rome ; une troisième au palais Pitti, à Florence.

Cette statue est gravée par Goltzius, Perrier, Thomassin, Bischop, Collin et autres.

Hauteur, 8 pieds.

HERCULES REPOSING.

The ancients represented, by figures in different attitudes, the various exploits of this Hero; which, by some authors, are reduced to twelve, called the *Labours of Hercules*. He is also sometimes represented reposing, after the conquest of the golden apples of the Garden of the Hesperides.

It is thus we behold him in this work of Glycon, an artist contemporary with Alexander.

This statue, one of the master-pieces of antiquity, was discovered in the ruins of Caracalla's baths, about the year 1540, and presented, by Pope Paul III., of the Farnese family, to his nephew; by whom it was placed in the court of the Farnese Palace, with the Flora and the Gladiator.

There exist several ancient copies of it, one of which is placed, corresponding to the original, on the opposite side of the gate of the Farnese Palace; another is found in the Medici gardens, at Rome; and a third, in the Pitti Palace, at Florence. It has been engraved by Goltzius, Perrier, Thomassin, Bischop, Collin and others.

Height, 8 feet 6 inches.

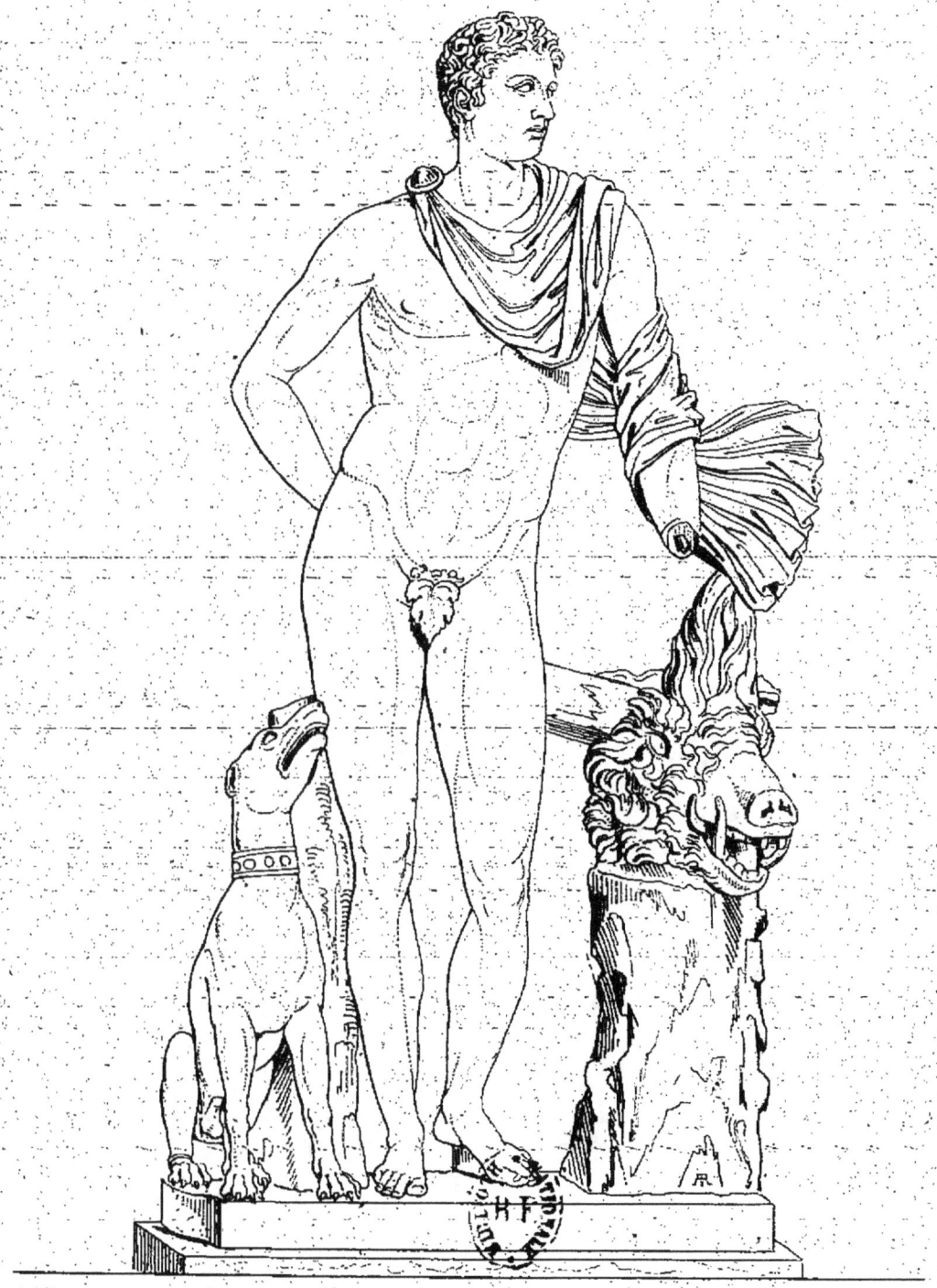

MÉLÉAGRE.

MÉLÉAGRE.

Fils d'OEnée, roi de Calydon, Méléagre fut un des héros de la Grèce ; il eut part à la conquête de la Toison-d'Or ; et, dans la chasse du sanglier de Calydon, c'est lui qui tua l'animal prodigieux qu'avait suscité la vengeance de Diane. Parmi les chasseurs réunis à cette occasion, l'on comptait Castor et Pollux, Thésée et Pirithoüs, Lyncée, Nestor encore jeune, Laërte, père d'Ulysse, et la belle Atalante. Méléagre en devint amoureux, et cette passion fut la source de tous ses malheurs. Lorsqu'on fut parvenu à faire sortir le sanglier de la forêt où il s'était retiré, plusieurs chasseurs lancèrent sur lui leurs dards et leurs javelots. Atalante le blessa la première d'un coup de flèche, ce qui ranima le courage de ses compagnons et fit tomber sur l'animal une grêle de traits. Enfin, Méléagre lança son javelot et frappa le sanglier sur le dos : pendant que la bête s'agitait et se débattait, vomissant des flots d'écume et de sang, le jeune héros lui passa son épieu au travers du corps. Tous ses compagnons jetèrent des cris de joie et vinrent le féliciter. Méléagre, tenant son pied sur l'animal et prêt à lui couper la tête, s'adressa à la belle Atalante : il est juste, lui dit-il, que vous partagiez avec moi l'honneur d'une victoire à laquelle vous avez eu tant de part. En disant ces mots, il lui donna la hure du sanglier, ce qui fit grand plaisir à Atalante. Jaloux de cette distinction, Toxée et Plexippe arrachèrent à la princesse la dépouille qu'elle venait de recevoir et Méléagre, outré d'un tel affront, se jeta sur ses deux oncles et les tua.

Cette statue est maintenant au Vatican. Elle a été gravée par Perier, Auden-Aerd, Cunégo, Bossi et Guérin.

Haut., 6 pieds un pouce.

SCULPTURE — ANTIQUE. — FRENCH MUSEUM

MELEAGER.

Meleager, the son of Eneas, King of Calydon, was one of the Grecian heroes; he shared in the conquest of the Golden Fleece; and, in hunting the wild boar of Calydon, it was he who killed the dreadful animal raised by the vengeance of Diana. Amongst the hunters, who met on this occasion, were Castor and Pollux, Theseus and Pirithous, Lynceus, Nestor, yet a youth, Laertes, the father of Ulysses, and the beautiful Atalanta. Meleager fell in love with her, and this passion was the origin of all his misfortunes. When they had succeeded in driving the wild boar from the forest, whither it had sheltered itself, several huntsmen hurled at it their darts and javelins. Atalanta was the first to wound it with an arrow, which renewed the courage of her companions, and brought on the animal a shower of darts. At length Meleager threw his javelin and struc kthe wild boar on its back; whilst the beast was struggling and vomiting torrents of foam and blood, the young hero thrust his lance through its body. All his companious uttered cries of joy and came to felicitate him. Meleager with his foot on the animal and on the point of cutting off its head, addressed the beautiful Atalanta : « It is but right, said he, that you should divide with me the honours of a victory to which you have so much contributed. » He then presented her the wild boar's head, which imparted great satisfaction to Atalanta. Jealous at this distinction, Toxeus and Plexippus snatched from the Princess, the spoil she had just received; but Meleager, irritated at such an insult, threw himself on his two uncles, and killed them.

This statue is now in the Vatican. It has been engraved by Perier, Auden-Aerd, Cunego, Bossi, nd Guerin.

Height 6 feet 5 inches.

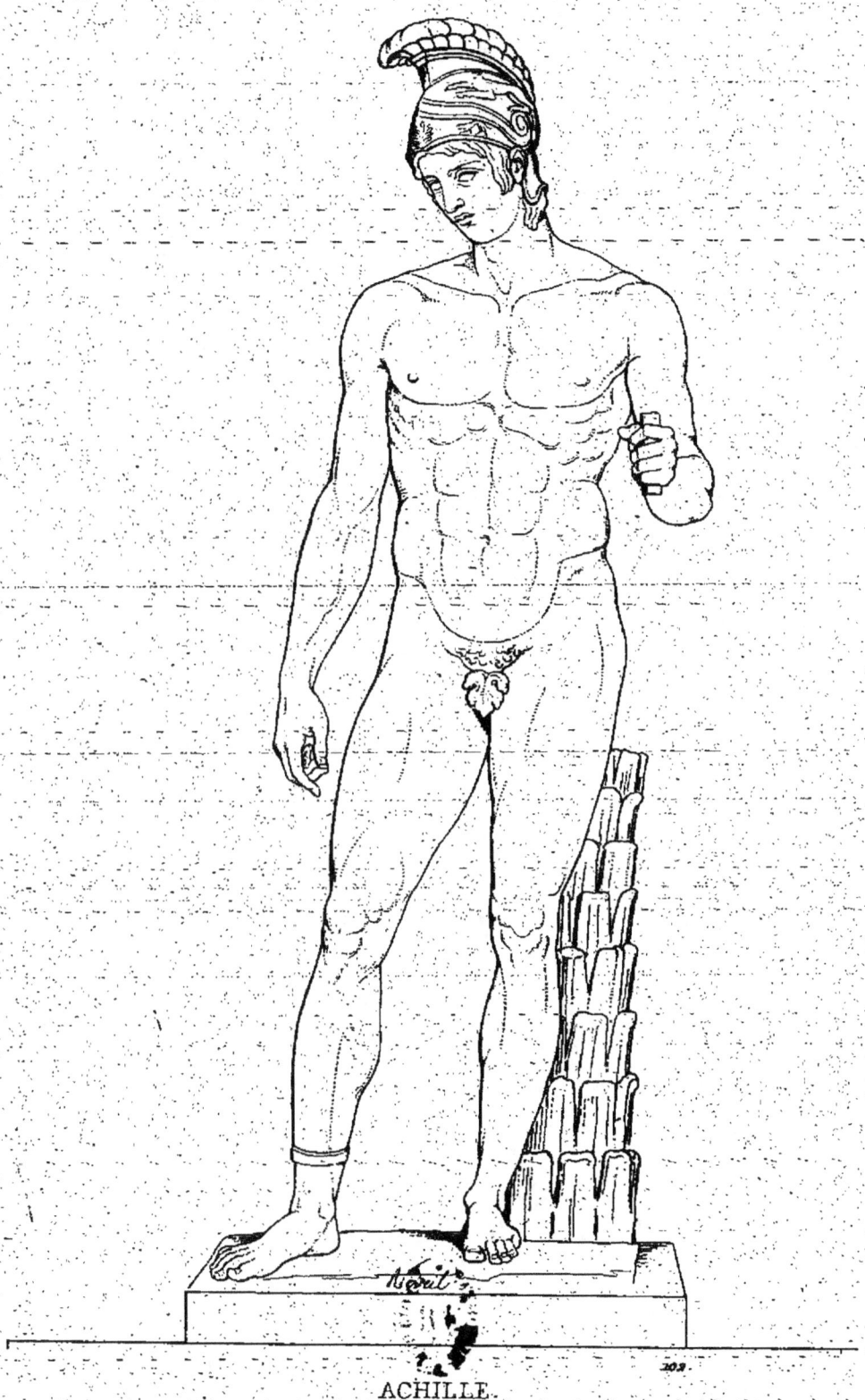

ACHILLE.

SCULPTURE. ANTIQUE. MUSÉE FRANÇAIS.

ACHILLE.

Cette statue d'un guerrier entièrement nu, la tête couverte d'un casque grec, et la main appuyée sur sa lance, est regardée comme la représentation d'Achille. L'anneau que l'on voit au bas de sa jambe droite est l'attribut par le moyen duquel Visconti démontre que cette figure n'est ni le dieu Mars, ni un simple guerrier; c'est le fils de Thétis, que sa mère a plongé dans le Styx pour le rendre invulnérable, et la preuve s'en trouve, dit-il, dans un bas-relief du Musée Capitolin, où la déesse, plongeant son fils dans le fleuve, le tient précisément à l'endroit qui, dans cette statue, est couvert d'un anneau.

Cette observation doit faire penser qu'Achille, invulnérable dans toutes les parties du corps qui avaient été mouillées par les eaux du Styx, avait cru prudent de prendre des précautions pour ne pouvoir être blessé à l'endroit par où le tenait sa mère.

Cette statue, en marbre de Paros, n'a d'autre restauration que l'avant-bras gauche; elle présente dans son exécution assez d'inégalité pour qu'on puisse la regarder comme l'ouvrage d'un artiste qui, en copiant, est quelquefois resté au dessous de l'original. Long-temps placée au palais Borghèse, elle fut, vers la fin du xviiie siècle, transportée dans la villa Pinciana, et vint ensuite à Paris avec toutes les antiquités de la collection du prince Borghèse.

Haut., 6 pieds 2 pouces.

ACHILLES.

This statue of a warrior entirely naked, the head covered with a grecian helmet, and the hand resting on his lance, is supposed to represent Achilles. The ring seen at the bottom of his right leg, is the attribute by which Visconti demonstrates the figure to be neither the god Mars, nor a simple warrior; it is the son of Thetis, who was plunged by her into the Styx to render him invulnerable, and the proof of this is found, says he, in a bas-relief of the Capitol Museum, where the goddess, plunging her son into the flood, holds him precisely at the part which is here covered with a ring.

From the foregoing observation it may be presumed that Achilles, invulnerable in all those parts of the body that had been dipped in the waters of the Styx, had deemed it prudent to take precautions against being wounded in the part alluded to.

This statue, in Parian marble, has had nothing new but the lower part of the left arm; its numerous inequalities make it appear as the work of an artist who, in copying, has occasionally fallen below the original. After having long been at the *palais Borghèse*, towards the end of the last century it was transported to the villa Pinciana, and was conveyed from thence to Paris, with all the antiquities forming the collection of the prince Borghèse.

Height, 6 feet 9 inches.

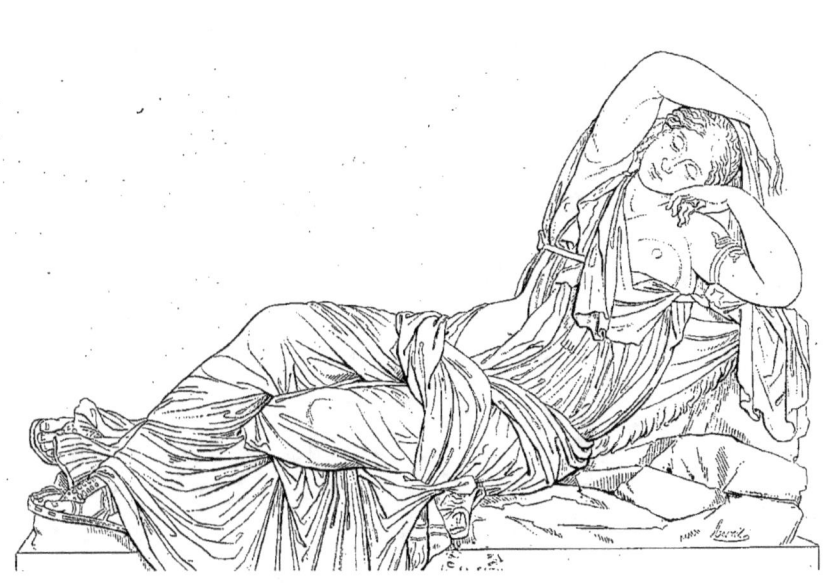

ARIADNE ABANDONNÉE.

Cette figure, long-temps nommée Cléopâtre, a été reconnue par M. Visconti pour être une Ariadne abandonnée dans l'île de Naxos. Sa tunique à demi détachée, son voile jeté négligemment, et son vêtement en désordre, annoncent le désespoir que lui a fait éprouver le départ du perfide Thésée. Son cœur cependant avait éprouvé un peu de calme et permis à ses yeux de trouver du sommeil; c'est dans ce moment qu'elle est aperçue par Bacchus qui en devient amoureux. Elle porte au bras gauche un bracelet en forme de serpent qu'on avait cru être l'aspic qui causa la mort à Cléopâtre.

Cette statue est en marbre de Paros. Jules II la fit placer au palais du *Belvédère*, pour décorer une fontaine. On l'a vue pendant plusieurs années au Musée de Paris; elle est maintenant à Rome. Il en existe une copie dans le jardin de Versailles.

Long., 6 pieds 6 pouces; haut., 4 pieds 6 pouces.

ARIADNE ABANDONED.

This figure, long called Cleopatra, was recognised by Visconti to be an Ariadne in the island of Naxos. Her half untied tunick, her negligently flowing veil, her disordered garment, betray her deep despair at being forsaken by the perfidious Theseus. Her bosom, however, has become less agitated, and balmy sleep has closed her tearful eyes; when, in this very moment, she is perceived by Bacchus who becomes enamoured of her. She wears round her left arm a serpent-shaped bracelet which has been mistaken for the asp, by the bite of which Cleopatra destroyed herself.

This statue is of Parian marble. Julius II had it placed in the *Palazzo di Belvedere*, to ornament a fountain. It has been several years in the Museum of Paris, but is now at Rome. There exists a copy of it in the garden of Versailles.

Length, 6 feet 10 inches; height, 4 feet 9 inches.

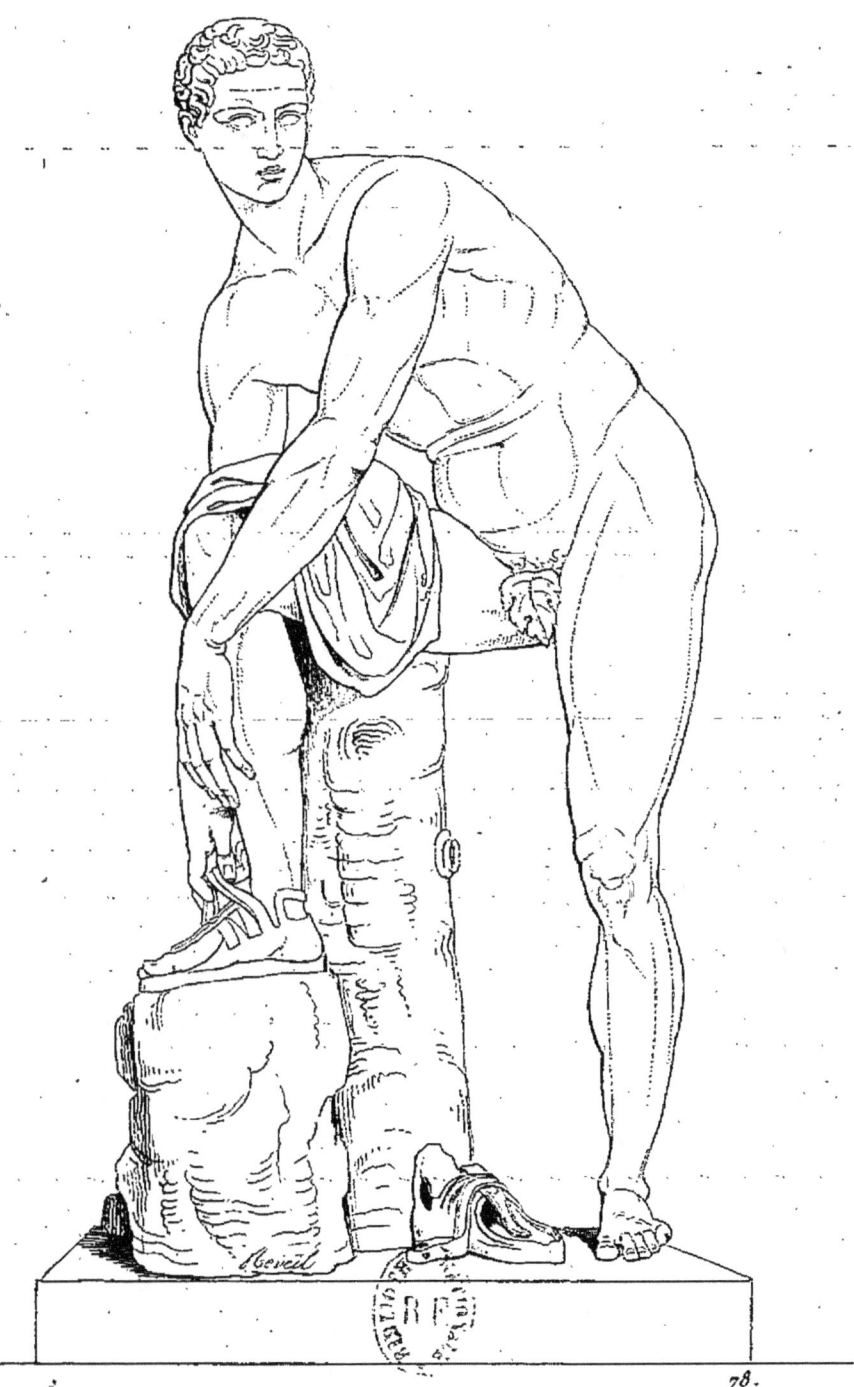

JASON.

JASON.

Pélias s'étant emparé du trône d'Iolcos, que devait occuper Jason, son neveu, il s'y croyait en sûreté, malgré l'oracle qui lui avait dit de se méfier d'un homme *à une seule sandale*. Le jeune héros vivait dans l'obscurité, s'adonnant à l'agriculture; mais le tyran, curieux de connaître celui dont il avait tout à craindre, le fit inviter à assister à un sacrifice solennel qu'il voulait offrir à Neptune. La surprise d'une telle invitation, les pressantes sollicitations du messager, lui causent tant de trouble qu'il part avec précipitation et arrive à Iolcos, où il présente à Pélias l'homme dont l'oracle a parlé.

Pour faire reconnaître Jason il devenait donc nécessaire de le montrer n'ayant qu'un seul pied chaussé; et c'était une assez grande difficulté de représenter d'une manière noble et raisonnable une action aussi simple en elle-même.

Jason vient de quitter sa charrue; il s'apprête à partir, et il arrange la chaussure de son pied droit; mais le mouvement de sa tête et l'air de sa physionomie indiquent qu'il est occupé d'autre chose; on voit qu'il écoute avec attention les paroles de l'envoyé de Pélias; on croit même le voir si préoccupé qu'il va partir en oubliant de chausser son second pied.

Cette statue a été long-temps regardée comme celle de Cincinnatus; elle est en marbre pentélique, et la tête en grechetto; mais elle s'adapte si parfaitement, qu'on présume qu'elle a appartenu à une autre statue tout-à-fait semblable. Elle fut achetée par Louis XIV, et placée dans la galerie de Versailles; elle avait été auparavant dans la villa Negroni, et fait maintenant partie du Musée français. Il s'en trouve une semblable dans la glyptothèque à Munich.

Haut., 5 pieds 8 pouces.

JASON.

Pelias having seized upon the throne of Iolcos whose nephew Jason should have filled it, he thought himself secure, in spite of the oracle which had told him to beware of a man *with only a single sandal*. The young hero lived in obscurity, devoting himself to agriculture, but the tyrant, curious to know the person from whom he had every thing to fear, had him invited to a solemn sacrifice he proposed offering to Neptune. The surprise at such an invitation, and the urgent solicitations of the messenger troubled him so much that he set out precipitately, and, on his arrival at Iolcos, presented to Pelias the identical man spoken of by the oracle.

To recognise Jason it was necessary to represent him with a sandal on one of his feet only; and it must have been very difficult to represent a thing so simple in itself in a noble and proper manner.

Jason has just left his plough; he is preparing to depart, and arranging the sandal of his right foot; but the motion of his head and expression of his features shew that his mind is occupied with something else; we perceive he is listening to the words of Pelias' messenger; we fancy even we behold him so preoccupied that he is about to depart forgetting to sandal his second foot.

This statue was long considered to be that of Cincinnatus; it is in pentelic marble, and the head in grechetto, which so perfectly fits that it is presumed to have belonged to another statue exactly similar. It was bought by Louis XIV, and placed in the Versailles' gallery; it had previously been in the villa Negroni, and now belongs to the French museum.

Height, 6 feet 6 inches 9 lines.

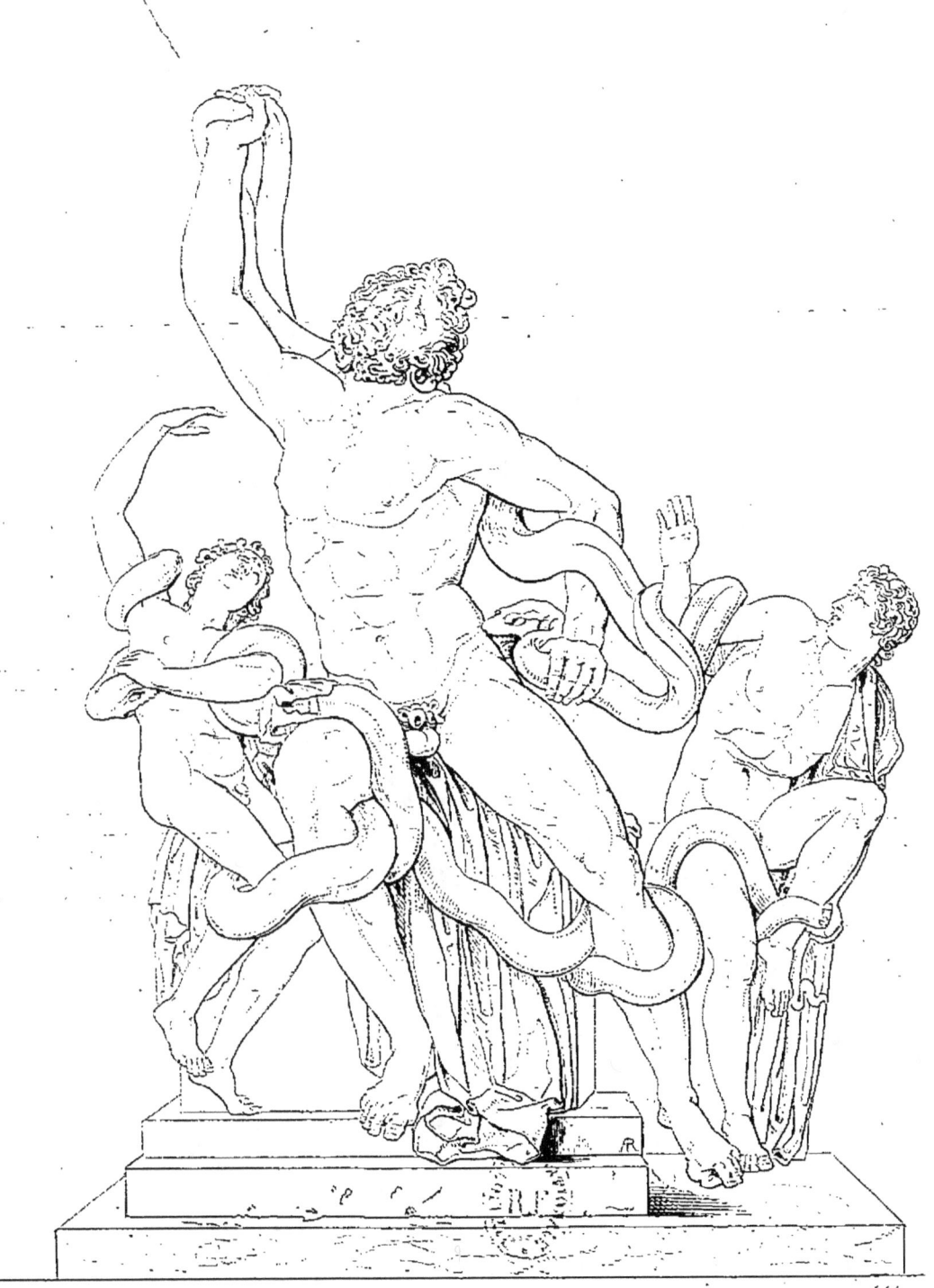

LAOCOON.

LAOCOON.

Prêtre d'Apollon, et selon quelques uns frère d'Anchise, Laocoon voulut persuader à ses concitoyens de détruire le cheval de bois. Mais Minerve, pour faire réussir le stratagème des Grecs, fit sortir de la mer deux serpents prodigieux qui surprirent Laocoon avec ses deux fils, et les firent périr tous trois, au moment où ils offraient un sacrifice. Laoccon est tombé assis sur l'autel en partie couvert par son manteau : sa poitrine se gonfle, ses bras se roidissent; les convulsions de la douleur se font sentir dans la contraction de tous ses muscles; les effets en sont visibles jusque dans les orteils : ses regards tristes et doux s'élèvent vers le ciel; son front peint la sérénité de l'innocence et l'inflexion de ses sourcils décèle l'horreur de ses tourmens. La composition du groupe, le contraste savant des attitudes, la hardiesse et la vérité des contours, la perfection de la figure du père, l'émotion de l'un des fils, l'abattement de l'autre, toutes ces beautés réunies font de ce groupe admirable un chef-d'œuvre de l'art.

Ce groupe en marbre grec a été exécuté par Agésandre, Polydore et Athénodore, tous trois de Rhodes. Il a été trouvé vers 1506 dans les Thermes de Titus. Le pape Jules II le fit acheter pour le placer au Vatican.

L'avant-bras du plus âgé des fils de Laocoon, et le bras droit tout entier de l'autre, ont été restaurés par Cornacchini; quant au bras droit du père, plusieurs modèles en ont été faits par Baccio Bandinelli, Jean-Ange Montorsoli, et par Girardon.

Bervic est celui à qui on doit la plus belle des estampes faites d'après ce groupe qui a été gravé très souvent.

Haut., 5 pieds 9 pouces.

LAOCOON.

Laocoon, a priest of Apollo, and according to some a brother of Anchises, wished to persuade his fellow countrymen to destroy the wooden horse; but, Minerva, in order that the Greeks might succeed in their stratagem, caused two enormous serpents to issue from the sea: they reached Laocoon with his two sons and destroyed them all three, at the moment they were offering a sacrifice. Laocoon has fallen on the altar, in part covered by his mantle: his chest swells, his arms stiffen; the convulsive pain is discernible in the contraction of all his muscles; its effects are visible even in his toes: his sorrowful and mild looks are cast to heaven: his forehead depicts the peacefulness of innocence, whilst his indented eyebrows display his dreadful agonies. The composition of the group, the skilful contrast of the attitudes, the boldness and truth of the outlines, the perfection of the figure of the father; the emotion of one of the sons, the dejection of the other; all these collective beauties constitute this admirable group a masterpiece of art. The fore-arm of the eldest of Laocoon's sons and the whole of the right arm of the other have been restored by Cornachini; as to the father's right arm, several models of it have been made by Baccio Bandinelli, Giovanni Angelo Montorsoli, and Girardon. This group, in Grecian marble, was executed by Agesander, Polydorus, and Athenodorus, all three from Rhodes. It was found about 1506, in Titus' baths. Pope Julius II caused it to be purchased, to place it in the Vatican.

It is Berwic who has given the finest print of any from this group, which has been very often engraved.

Height, 6 feet 1 inch.

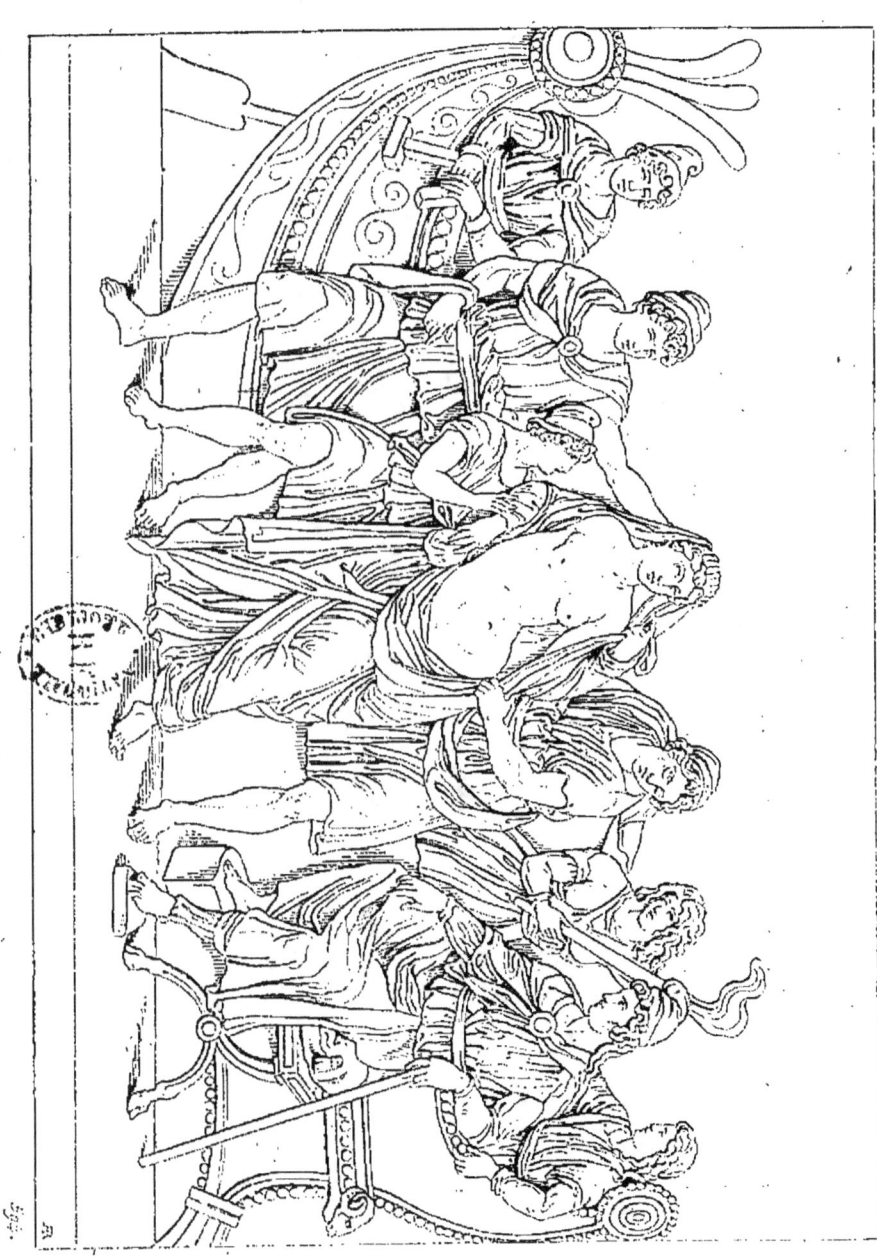

ENLÈVEMENT D'HÉLÈNE

ENLÈVEMENT D'HÉLÈNE.

L'artiste, en représentant cet événement, qui causa les malheurs de Troie, a choisi l'instant où Hélène, séduite par l'éloquence et la beauté de Pâris, croit obéir aux dieux en se livrant à son ravisseur. Assis près du navire, Pâris contemple son triomphe; mais sa joie semble mêlée d'inquiétude; il hésite. Les fatales prédictions de Cassandre paraissent troubler sa sécurité. Il viole les lois de l'hospitalité; il enlève la femme de son hôte; il craint la colère céleste et ses foudres vengeurs. Il croit voir dans la suite, la Grèce venant fondre sur l'Asie, et Troie réduite en cendres.

Hélène semble aussi éprouver quelque hésitation; mais un seul mot de Pâris l'aura bientôt fait cesser.

Phereclus, constructeur du navire, tient le gouvernail et paraît attendre avec inquiétude le signal du départ, mais il ne peut tarder. Une furie secoue son flambeau près de Pâris, qui poursuivra son coupable dessin.

Ce bas-relief en marbre est d'une charmante exécution, et fait partie de la galerie de Florence. Il a été gravé par Née et Masquelier.

SCULPTURE. ANTIQUE. FLORENCE GALLERY.

THE RAPE OF HELEN.

In representing the event which caused the fall of Troy, the artist has chosen the moment, when Helen, seduced by the eloquence and beauty of Paris, thinks she is obeying the Gods by yielding to her paramour. Seated near a ship, Paris contemplates his triumph, but his satisfaction appears alloyed with care; he hesitates. The fatal predictions of Cassandra seem to shake his firmness. He is violating the laws of hospitality; he is taking off the wife of his entertainer: he fears the wrath of heaven and its avenging bolts. He sees, in anticipation, Greece rushing on Asia, and Troy reduced to ashes.

Helen also appears to feel some hesitation: but one word only from Paris, will soon have dissipated it.

Phereclus, the builder of the ship, holds the rudder and seems to await with uneasiness the signal of departure: but it cannot be long delayed. A fury shakes her torch near Paris, who will follow his guilty intention.

This marble Basso-Relievo is delightfully executed and forms part of the Gallery of Florence. It has been engraved by Née and Masquelier.

ÉLECTRE, CLYTEMNESTRE ET CHRISOTEMIS.

ÉLECTRE,

CLYTEMNESTRE ET CHRYSOTHEMÈS.

Après l'assassinat d'Agamemnon, Électre eut soin de faire disparaître son frère Oreste, et elle fut maltraitée par sa mère, ainsi que par Égisthe, son nouvel époux, qui auraient voulu fair périr Oreste dans la crainte de le voir exercer sur eux quelque vengeance. Pour éviter leurs recherches, le jeune héros fit répandre le bruit de sa mort, et envoya à sa sœur un vase qu'elle crut contenir ses cendres. Le souvenir de la mort malheureuse de son père, et la persuasion de ne pas pouvoir la venger, causèrent à Électre un chagrin des plus profonds. Sa jeune sœur Chrysothemès paraissant ignorer les crimes de sa mère prenait part aux plaisirs de la cour; elle est ici présentée à Électre comme un modèle à suivre.

Ce bas-relief est un des chefs-d'œuvre de la sculpture antique, et le seul qui représente ce sujet. Il était autrefois à Rome dans la Villa Medici, il est maintenant dans la galerie de Florence.

Tout le haut de la figure de Chrysothemès est une restauration moderne, ainsi que le bras gauche d'Électre, qui devait être nu, tandis que le restaurateur ignorant lui a mis une manche longue, ce qui caractérise le vêtement des peuples barbares.

Larg., 4 pieds 3 pouces; haut., 1 pied 6 pouces.

ELECTRA,

CLYTEMNESTRA AND CHRYSOTEMES.

After the assassination of Agamemnon, Electra concealed Orestes, and was ill-used by her mother and by Egystus, her new husband, who was desirous of destroying Orestes, from the fear he felt of falling a victim to his vengeance. That he might no longer be the object of their search, the young hero had it reported that he was dead, and sent an urn to his sister which was supposed to contain his ashes. The recollection of her father's murder, and the persuasion that it would not be revenged, plunged Electra in the profoundest grief. Her young sister Chrysothemes, appearing to be ignorant of her mother's crimes, mixed in the pleasures of the court, and is in this picture pointed out to Electra as a model whorty of her imitation.

This bas-relief is a master-piece of antique sculpture, and the only one in which this subject is represented. If was formerly at Rome in the Villa Medici; it is now in the gallery of Florence.

The figure of Chrysothemes is a modern restoration, as well as the left arm of Electra, which should have been bare, but it has ben clothed, through ignorance, in a long sleeve, such as may be found among the costumes of a barbarous people.

Width, 4 feet 6 inches; height, 1 foot $7\frac{1}{2}$ inches.

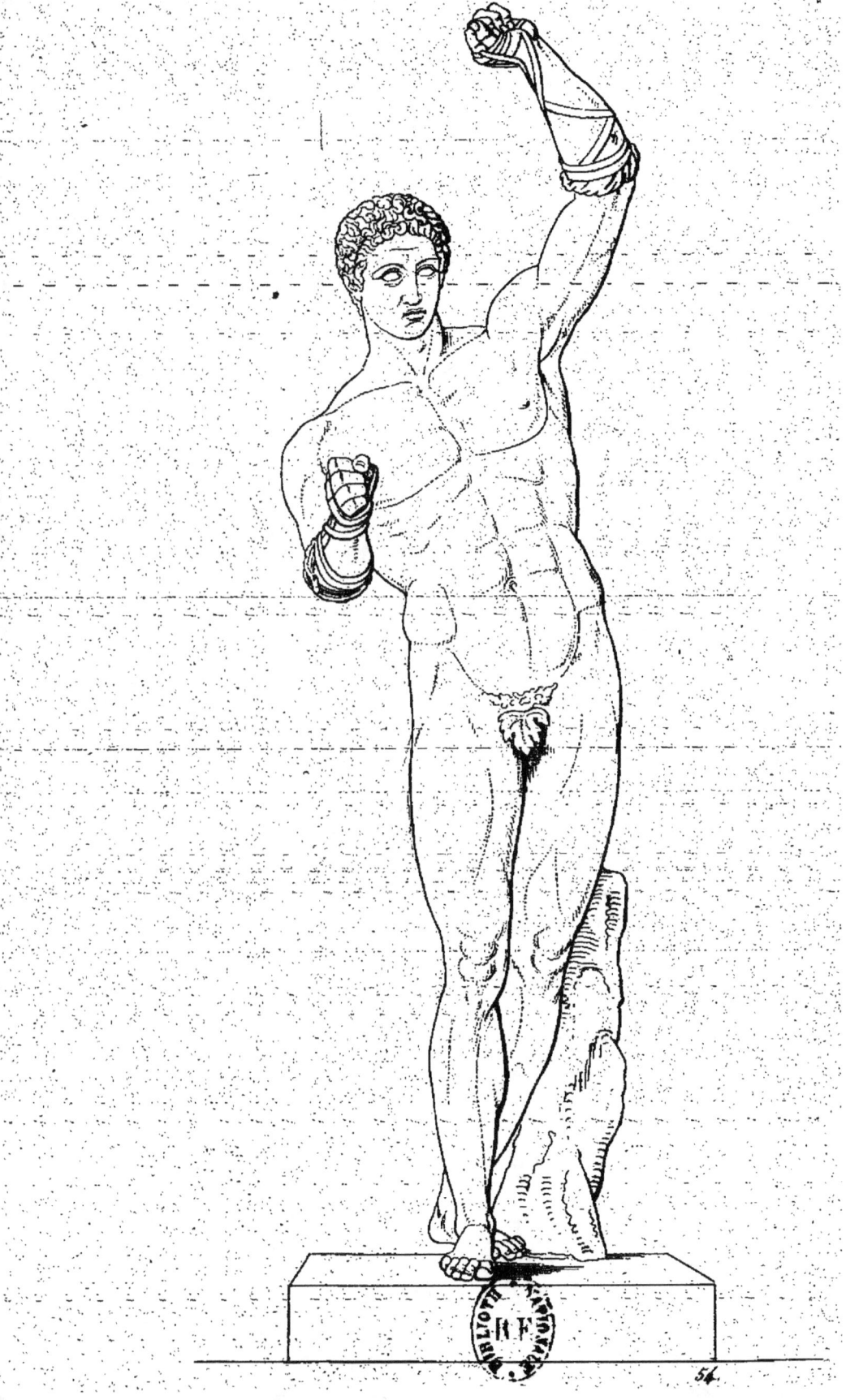
54.

SCULPTURE. ANTIQUE. MUSÉE FRANÇAIS.

POLLUX.

Le fils de Jupiter et de Léda, l'intrépide Pollux, qui dans les combats du ceste n'eut jamais ni vainqueur ni rival, est ici représenté prêt à entrer en lice et menaçant de l'œil celui qui ose se mesurer avec lui dans l'exercice dangereux et terrible du pugilat.

Les cestes dont se servaient les gladiateurs étaient des espèces de plaques de plomb fixées sur les poignets par des courroies de cuir qui entouraient le bras jusqu'au coude, où se trouvait une garniture de laine propre à amortir les coups portés par l'adversaire.

Les Grecs ayant habituellement représenté des scènes héroïques et non des sujets de fantaisie, on doit croire avec quelque raison que cette statue faisait partie d'un groupe, et que l'autre figure était celle d'Amycus, roi des Bebryces.

Cette figure est du petit nombre des statues grecques dans lesquelles on remarque un grand mouvement : les statuaires de cette époque, cherchant par dessus tout à représenter de belles formes, ils ont presque toujours évité tout ce qui, par l'exagération la plus légère, pouvait altérer la pureté et l'élégance des formes.

C'est de la villa Borghèse que cette statue est venue au Musée de Paris, où on la voit maintenant.

Haut., 5 pieds 8 pouces.

POLLUX.

The son of Jupiter and Leda, the intrepid Pollux who, in the combats of the cestus, had never either vanquisher or rival, is here represented as ready to enter the lists, menacing, with the expression of his eyes, whoever shall dare to compete with him in the dangerous and severe exercise of wrestling.

The cesti which the gladiators used were a kind of leaden plates, fastened to their wrists by straps of leather laced round the arm as far as the elbow, and trimmed with wool for the purpose of deadening the blows given by the adversary.

The Greeks having always been in the habit of depicting heroic scenes and not merely subjects of fancy, it is therefore reasonable to suppose this statue formed part of a group, and that the other figure represented Amycus, king of the Bebryces.

This figure is one among the few greek statues in which great motion is observable; the sculptors of that time endeavoured particularly to represent beautiful forms, they have almost always avoided even the slightest exaggeration, fearing that it might destroy the purity and elegance of their attitudes.

This statue was brought from the villa Borghese to the Museum at Paris where it still remains.

Height, 6 feet.

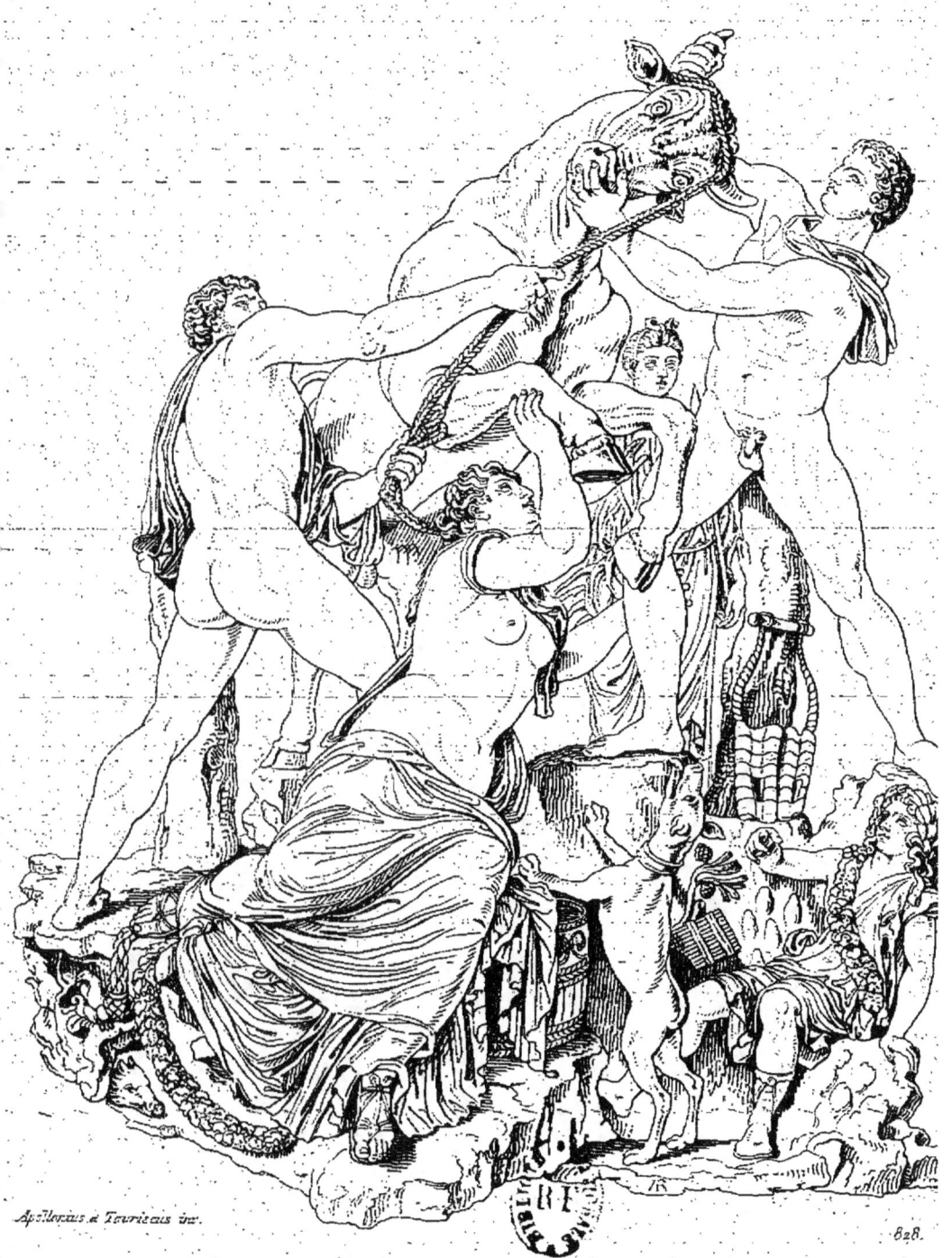

DIRCÉ LIÉE A UN TAUREAU.

DIRCÉ

ATTACHÉE AUX CORNES D'UN TAUREAU.

Antiope, femme de Lycus, roi de Thèbes, ayant été séduite par Jupiter, fut répudiée par son mari, qui épousa Dircé. Mais cette seconde épouse, craignant que son mari l'abandonnât pour retourner à celle qu'il avait aimée d'abord, elle la fit mettre en prison et la tourmenta horriblement. Antiope parvint pourtant à s'échapper et se retira près de ses deux fils, Amphion et Zéthus. Ceux-ci, pour venger leur mère, vinrent prendre Dircé et l'attachèrent aux cornes d'un taureau sauvage qui la tua bientôt.

Tel est le sujet de ce groupe, le plus grand que l'on connaisse parmi les ouvrages qui restent de l'antiquité; il est dû au talent de deux frères, Apollonius et Tauriscus de Rhodes, vivant 400 ans avant Jésus-Christ.

La figure de femme que l'on aperçoit debout derrière le taureau, est celle d'Antiope que les auteurs ont supposé avoir assisté au supplice de son ennemie. Il est difficile de deviner ce que signifie la figure du jeune homme assis sur le devant. Ce groupe fut transporté à Rome, à ce que l'on croit, sous le règne d'Auguste, et placé alors devant la maison d'Asinius Pollion. Il a été trouvé dans les thermes de Caracalla, sous le pontificat de Paul III, qui le fit placer dans le vestibule du palais Farnèse. C'est de là que lui vient la dénomination de *taureau Farnèse*, sous laquelle il est ordinairement cité. En 1788, le roi Ferdinand IV en devint possesseur et le fit transporter dans le jardin de son palais à Naples.

Haut., 12 pieds; larg., 9 pieds, 4 pouces.

DIRCE

TIED TO THE HORNS OF THE BULL.

Antiope, the wife of Lycus, king of Thebes, having been seduced by Jupiter, was repudiated by her husband, who married Dirce. But the second wife, fearing the return of her husband's affection for the first, had her imprisoned and cruelly tortured. Antiope at length found means to escape, and fled to her sons Amphion and Zethus; who, to avenge her injuries, seized Dirce, and bound her to the horns of a wild bull, which soon put a period to her life.

Such is the subject of this group, the largest among the remains of ancient sculpture: it is the work of Apollonius and Tauriscus of Rhodes, who lived 400 years before Christ.

The woman seen standing behind the bull, is Antiope, whom the artists suppose to have witnessed the fate of her rival; but it is difficult to conjecture what is meant by the young man seated in the fore-ground.

This monument is supposed to have been conveyed to Rome, in the reign of Augustus; when it was placed before the house of Asinius Pollio. It was discovered in the baths of Caracalla, in the pontificate of Paul III., and deposited in the porch of the Farnese palace; whence is derived the name of the *Farnese Bull*, by which it is commonly designated. In 1788, Ferdinand IV. became possessor of it, and had it transported to the garden of his palace in Naples.

Height, 12 feet 9 inches; width, 9 feet 11 inches.

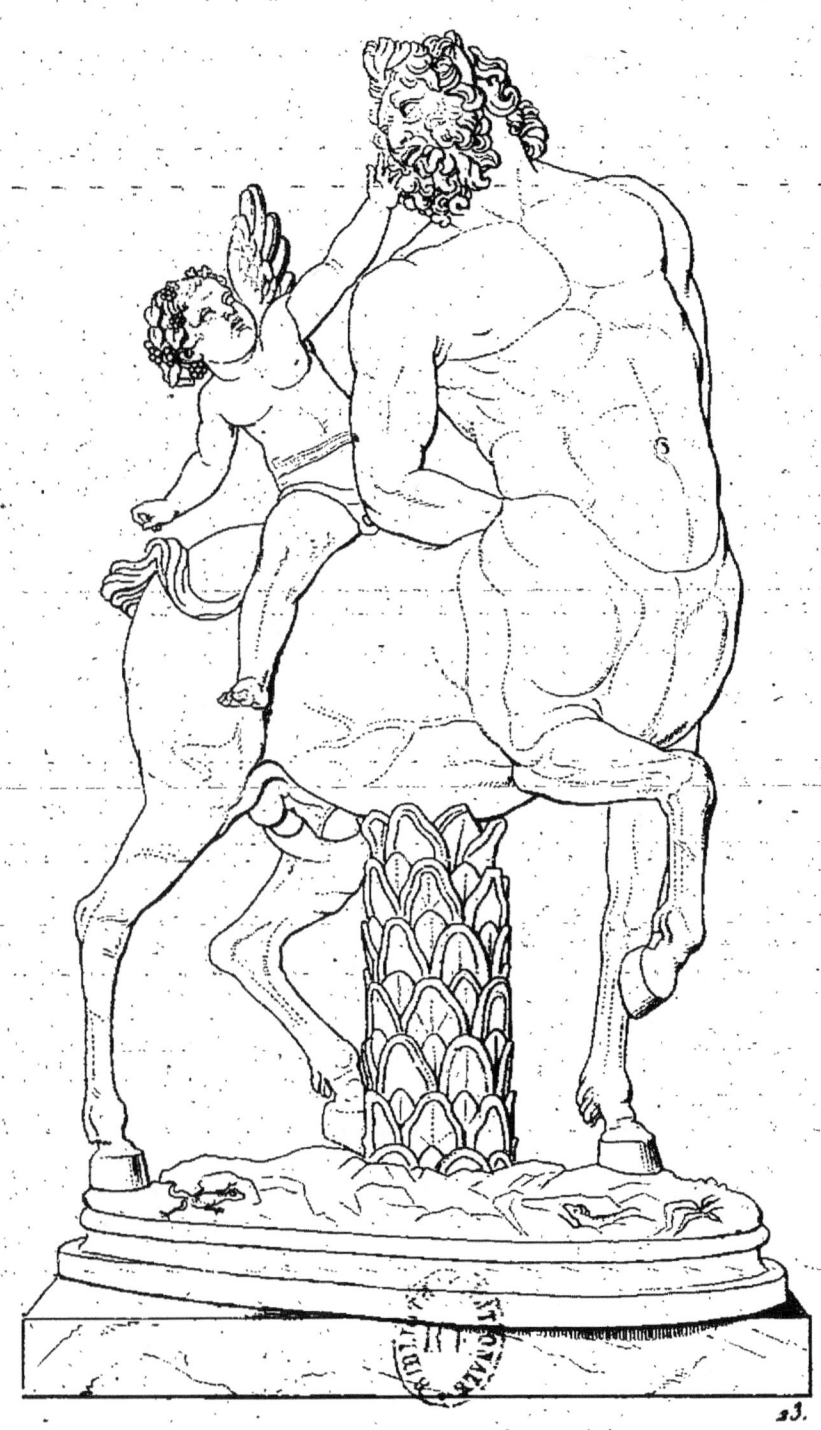

CENTAURE.

CENTAURE.

Les montagnards de la Thessalie ayant les premiers pris l'habitude de chasser à cheval, leurs voisins épouvantés à cet aspect les regardèrent comme des monstres composés d'un mélange bizarre des formes humaines avec celles du cheval. Ils reçurent le nom de Centaures; et en leur attribuant de la férocité, on ne les crut pas pour cela incapables de ressentir quelques unes des passions humaines.

Cette figure, en marbre de Paros, a été trouvée, dit-on, sur le mont Cœlius près de Latran; c'est probablement celle d'Eurytion, dont Homère attribue les malheurs à l'ivresse par laquelle il s'était laissé surprendre. Il a les mains liées derrière le dos et paraît obéir malgré lui au petit cavalier qui le monte. La tête du Centaure est sublime; on y retrouve quelques expressions imitées de la tête du Laocoon; les oreilles sont pointues, et cependant ne doivent ici rien rappeler des satyres, mais bien plutôt la forme de celles des chevaux : les beautés du torse sont d'un style élevé; une imitation étonnante des chairs et de la peau s'y fait remarquer plus peut-être que dans aucune autre statue.

L'enfant n'est point un amour, mais le génie de Bacchus, ainsi que le démontre le lierre dont il est couronné; probablement il tenait dans sa main droite le lien qui attache les bras du Centaure, et pouvait aussi lui servir de guide. La ceinture que porte le génie de Bacchus est semblable à celle dont se servaient habituellement les cavaliers; il en fait usage pour indiquer qu'il est parvenu à subjuguer les Centaures, et les faire servir à la conquête de l'Inde.

Ce groupe a été gravé par Abraham Girardet.

Haut., 4 pieds 8 pouces.

A CENTAUR.

The mountaineers of Thessaly were the first men who adopted the habit of hunting on horseback; their neighbours, terrified at their appearance, considered them as monsters composed of a strange mixture, half men and half horses. They received the name of Centaurs, and, in attributing ferocity to them, they were not considered incapable of feeling some of the human passions.

This figure, of Parian marble, is said to have been found on mount Cœlius near Latran. It is probably that of Eurythion whose misfortunes Homer ascribes to the drunkenness in which he indulged. His hands are tied behind his back, and he appears unwillingly to obey the child he carries. The head of the Centaur is sublime; there are some expressions in it imitated from the head of the Laocoon; the ears are pointed, yet they have not in the least the character of a satyr's but that of a horse; the form of the body is in the finest style; the flesh and skin are so wonderfully imitated they may perhaps be regarded as superior to those in any other statue.

The child is not a Cupid, but the genius of Bacchus, as may be seen by the ivy he is crowned with; probably he held in his right hand a string tied to the arms of the Centaur for the purpose of guiding him. The girdle of the genius of Bacchus is like that which horsemen generally have; he wears it to show that he succeeded in subduing the Centaurs and made use of them in his conquest of India.

This group has been engraved by Abr. Girardet.

Height, 5 feet.

POSSIDIPPE.

POSSIDIPPE.

Ce poète macédonien marcha sur les traces de Ménandre ; les anciens faisaient cas de ses pièces, et les fragmens qui nous ont été conservés annoncent un écrivain élégant et moral.

Pausanias nous apprend que, de son temps, le théâtre d'Athènes était encore rempli de statues représentant les poètes tragiques ou comiques les plus distingués, mais qu'il y en avait quelques uns dans le nombre qu'on s'étonnait de voir partager cet honneur avec Sophocle et Ménandre.

Cette statue est remarquable pour la parfaite conservation de toutes ses parties, ainsi que par la rare simplicité de sa composition : un homme paraissant méditer est assis sur un siége à dossier ; sa tunique, son *pallium* carré, ses brodequins, sa bague, tout nous représente avec exactitude le costume athénien. La pose ainsi que la physionomie exprime bien le recueillement ; et quoique l'exécution de quelques parties ne paraisse qu'ébauchée, la vérité de l'ensemble ne laisse rien à désirer. Ce style large convenait à des statues qui devaient être placées dans une vaste enceinte telle que celle du théâtre d'Athènes, et plusieurs motifs tendent à nous persuader que celle-ci peut avoir eu cette destination.

Cette statue en marbre pentélique fut découverte sous le règne du pape Sixte V, dans une salle ronde que l'on a cru appartenir aux thermes d'Olympias, sur le mont *Viminalis*, à Rome. Elle fut alors placée, avec la statue de Ménandre, dans le jardin du pape ; elle est maintenant au Vatican.

Haut., 4 pieds 9 pouces.

POSSIDIPPUS.

This Macedonian Poet followed the traces of Menander: the ancients held his productions in high esteem, and the fragments, which have reached us, display an elegant and moral writer.

Pausanias mentions that the Theatre at Athens, still in his time, was filled with statues representing the most distiguished Tragic or Comic Poets, but that amongst them there were some which excited surprise to see them sharing that honour with Sophocles and Menander.

This statue is remarkable for the high preservation in all its parts, as also for the extraordinary simplicity of its composition. A man, who appears to be meditating, is seated on a bench with a back to it: his tunic, his square *pallium*, his buskins, his ring, every thing delineates with exactness the Athenian costume. The attitude and features finely express thoughtfulness, and although the execution of some parts appears but merely rough-hewn, the fidelity of the whole, leaves nothing to be desired. This broad style suited statues which were to be placed within a vast space like that of the Theatre at Athens, and several reasons induce us to believe that this figure may have have that destination.

This statue, in pentelic marble, was discovered during the reign of Sixtus V, in a circular hall, which is thought to have belonged to the Baths of Olympias, on Mount Viminalis, at Rome. It was then placed in the Pope's Gardens, with the statue of Menander: it is now in the Vatican.

Height, 5 feet.

MÉNANDRE.

MÉNANDRE.

Le nom du poète ne se trouve plus sur la plinthe, où sans doute il a été gravé autrefois, mais il n'en est pas moins certain que c'est un monument élevé en l'honneur de Ménandre. La pose et la dimension de la statue, la forme du siége, la qualité du marbre, les vestiges du *ménisque*, espèce d'auréole en bronze servant à abriter la tête, enfin d'autres vestiges qui indiquent que les jambes ont été recouvertes de plaques de bronze pour éviter les effets de l'attouchement de la foule, tout indique que cette statue a dû servir de pendant à celle du poète Possidippe, dont la statue porte encore le nom.

Indépendamment de toutes ces présomptions, Visconti a trouvé une preuve de plus dans la ressemblance de la physionomie de cette statue avec celle d'un autre monument de la collection Farnèse, sur lequel on lit une inscription grecque qui ne laisse aucun doute à cet égard. Les beaux-arts ont donc été plus heureux cette fois que les lettres. Le poète athénien semble vivre et respirer encore dans le marbre, tandis que les monumens de son génie n'ont pu résister aux injures du temps.

La statue nous présente le poète nonchalamment assis sur un siége garni d'un grand coussin. Sa pose convient bien à la mollesse de ses mœurs, ainsi qu'à la recherche qu'il mettait dans son habillement : satisfait de lui-même, se souciant peu des injustices du peuple athénien, qui couronnait rarement ses pièces, il paraît persuadé de son mérite.

Cette statue en marbre pentélique est maintenant au Vatican; elle fut trouvée avec celle de Possidippe : la figure, si elle était debout, aurait 6 pieds.

Haut., 4 pieds 9 pouces.

MENANDER.

This poets's name is no longer on the plinth, where, no doubt, it was formerly written, but it is not the less certain that this is a monument raised in honour of Menander. The attitude and size of the statue, the shape of the seat, the quality of the marble, the remains of the Meniscus, a kind of aureola in bronze, serving to shade the head, in short, other traces which mark that the legs have been covered over with bronze laminæ to avoid the effects of the rubbing from the crowd; all indicates that this statue must have served as a pendant to that of the poet Possidippus, whose statue still bears his name.

Independently of all these conjectures, Visconti has discovered another proof in the resemblance of the physiognomy of this statue with that of another monument in the Farnese collection, on which is a Greek inscription that removes all doubts on the subject. The Fine Arts have therefore been more fortunate this time than the Letters. The Athenian poet seems to still live and breathe in the marble, whilst the productions of his genius have yielded to the devastation of Time.

The statue presents the poet carelessly seated on a bench covered with a cushion. His attitude suits well the effeminacy of his manners, as also the affectation he put in his dress: satisfied with himself, caring little for the injustice of the Athenian people, who seldom crowned his works, he appears persuaded of his own merit.

This statue, in pentelic marble, is now in the Vatican; it was found with that of Possidippus: the figure, if standing, would be 6 feet 4 inches high.

Height, 5 feet.

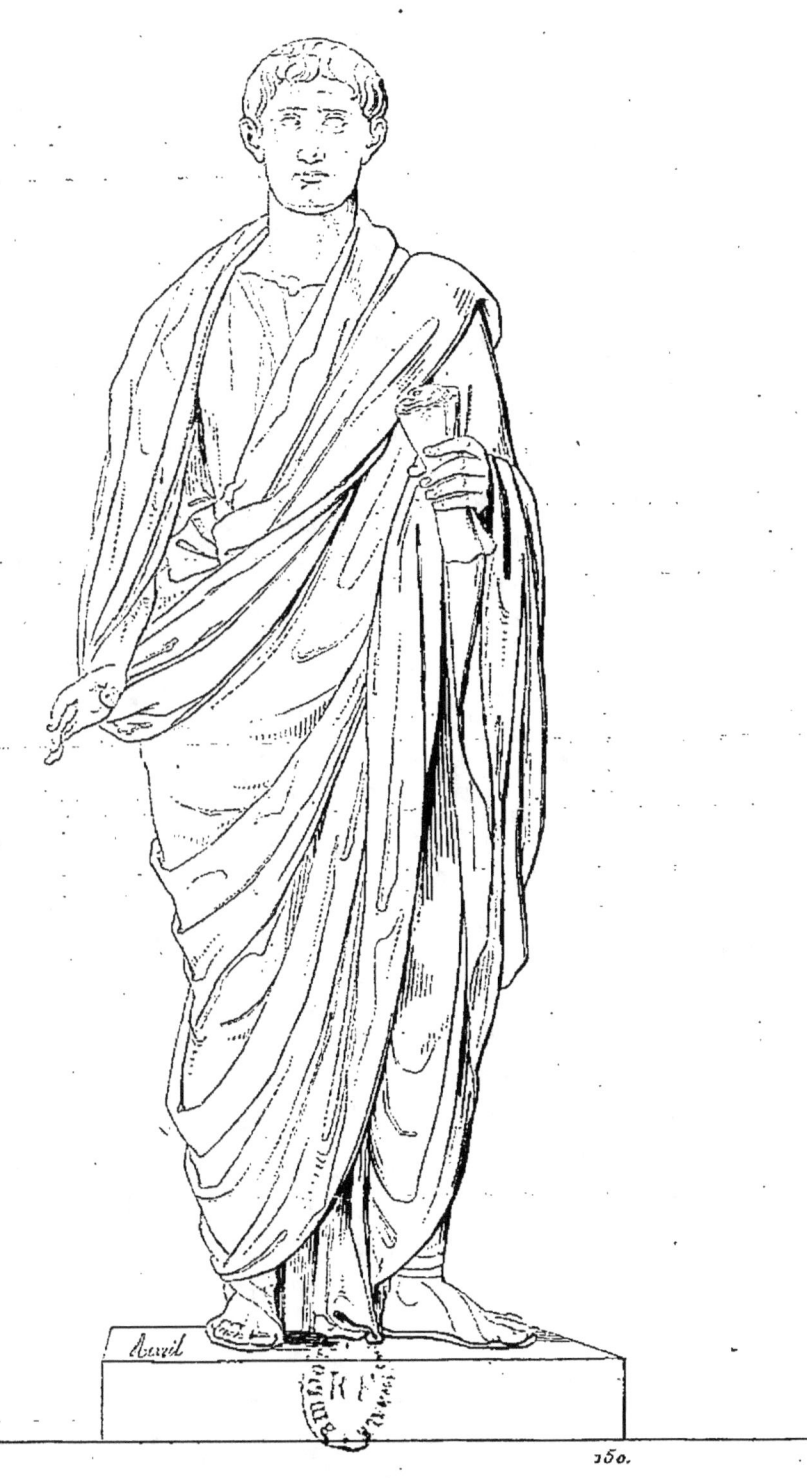

AUGUSTE.

AUGUSTE.

M. Visconti présumait que cette belle statue avait été exécutée en Grèce, et qu'on devait la compter au nombre des précieuses dépouilles enlevées à ce beau pays pour faire l'ornement de la ville de Rome; cependant elle a été long-temps dans le palais Giustiniani à Venise, avant d'être placée au palais du Vatican, où on la voit maintenant.

Il serait difficile de savoir quel personnage le statuaire avait eu l'intention de représenter; mais la tête, trouvée à Velletri, patrie d'Auguste, y a été très heureusement adaptée, et maintenant elle est désignée comme une statue de cet empereur. Dans le palais Giustiniani cette statue faisait pendant avec celle du Sacrificateur, donnée sous le n° 138; elle a en effet beaucoup de rapport avec elle, non seulement pour la pose et la masse des draperies, mais aussi pour plusieurs détails.

Cette statue, en marbre grec, a été gravée dans le Musée Pio-Clémentin et dans le Musée des Antiques, publié par M. Bouillon.

Haut., 6 pieds 3 pouces.

AUGUSTUS.

M. Visconti presumes that this fine statue was executed in Greece, and that it ought to be reckoned among the number of valuable productions of which that country has been despoiled in order to grace Rome; it had, however, long been in the Giustiniani palace at Venice ere it was placed in the Vatican, where it may be now seen.

It is difficult to determine what personage the statuary intended to represent; but the head found at Velletri, the country of Augustus, having been happily adapted, it is now described as a statue of that emperor. In the Giustiniani palace, this statue went with that of *the Sacrificator*, given at n° 138; and indeed they suit well together, not only as respects the posture and the drapery, but also in many other particulars.

This statue is in grecian marble, and has been engraved in the Pio-Clementini museum, and in the museum of antiquities published by M. Bouillon.

Height, 6 feet $7\frac{1}{2}$ inches.

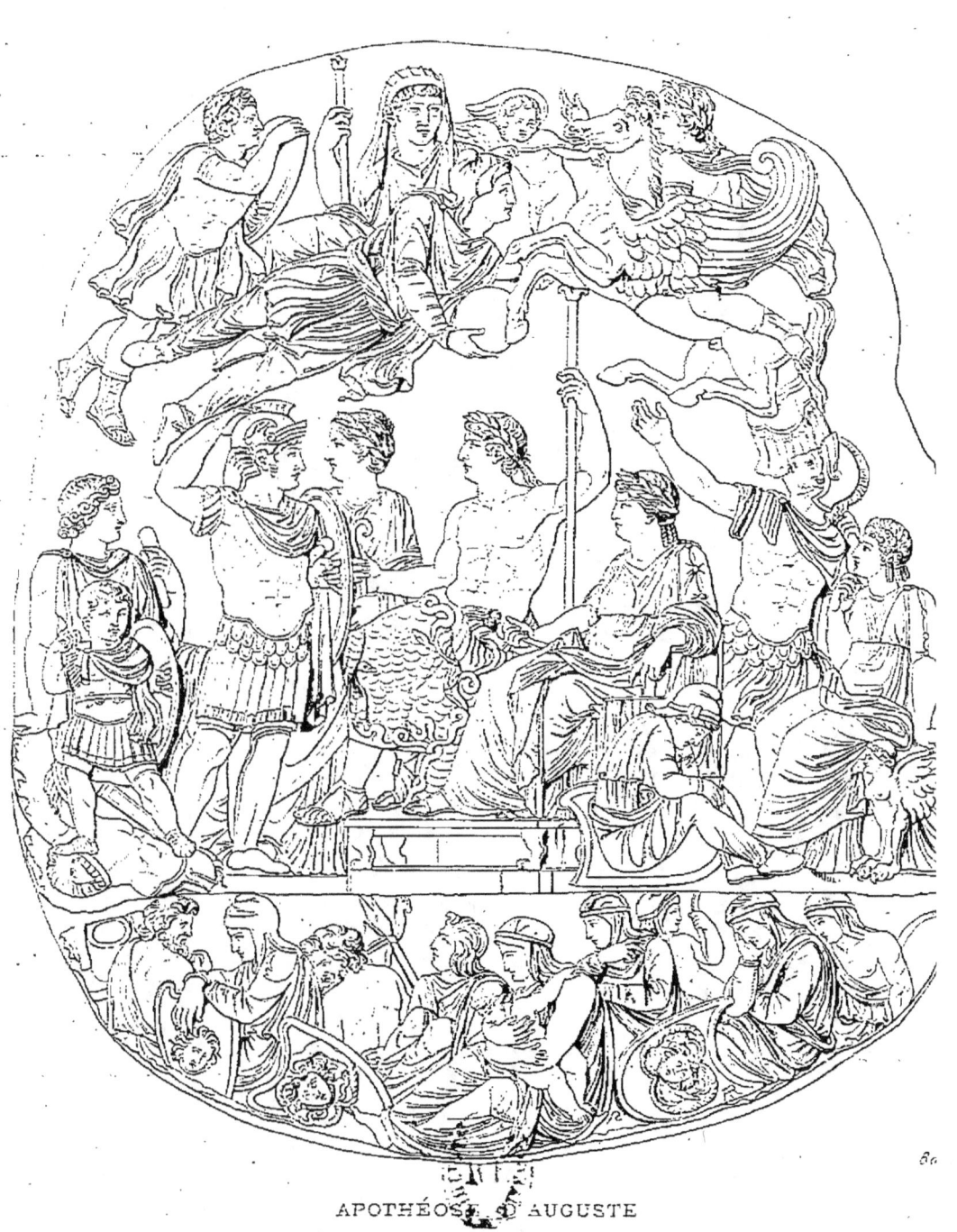

APOTHÉOSE D'AUGUSTE
OU
SACERDOCE DE TIBÈRE ET DE SA FAMILLE.

APOTHÉOSE D'AUGUSTE.

Ce camée, divisé en trois parties bien distinctes, représente dans la partie du haut l'apothéose d'Auguste.

La seconde partie, suivant l'explication qu'en donne M. Mongès, représente Tibère et sa famille se dévouant au culte d'Auguste.

La partie inférieure offre une réunion de captifs des différentes nations, vaincues par l'empereur Tibère.

Dans la première partie on distingue Jules César, tenant un sceptre et portant une couronne radiée. A droite est Pégase amenant Auguste dans l'Olympe ; de l'autre côté, est Drusus fils adoptif d'Auguste.

Tibère et Livie sont assis au milieu ; debout, devant eux, sont Germanicus et sa femme Agrippine ; à gauche, le jeune Caligula ayant devant lui Clio, muse de l'Histoire ; à droite, élevant une main vers le ciel, on reconnaît Drusus, fils de Tibère, et près de lui la muse Polymnie.

Ce camée, le plus grand de tous ceux de l'antiquité qui soient parvenus jusqu'à nous, est gravé sur une espèce d'agate, dite *sardonix*; on croit qu'elle a été gravée en l'an 18 de J.-C., puis elle fut transportée de Rome à Bysance. Une tradition, qui paraît fondée, rapporte que l'empereur Baudoin II, étant venu en 1244 demander des secours à saint Louis, il lui en fit don. Charles V en fit présent à la Sainte-Chapelle de Paris, en 1379 : elle y était considérée comme représentant le triomphe de Joseph à la cour de Pharaon ; c'est l'illustre Peirèse, qui fit cesser cette erreur. En 1791 ce camée fut apporté à la Bibliothèque du roi, y fut volé en 1804, puis retrouvé en Hollande un an après.

Haut., 1 pied ; larg., 10 pouces.

APOTHEOSIS OF AUGUSTUS.

This Cameo is divided into three distinct parts : the upper one represents the Apotheosis of Augustus; the second, according to the explanation of M. Monges, Tiberius and his family devoting themselves to the worship of Augustus; and the third, an assemblage of captives, of the different nations vanquished by Tiberius. In the first part, Julius Cæsar is distinguished, holding a sceptre and wearing a radiant crown: on the right, is Pegasus bringing Augustus from Olympus; on the left, Drusus, Augustus's adopted son.

Tiberius and Livia are seated in the centre; before them, are Germanicus and Agrippina standing; on the left is young Caligula, and before him, Clio the Muse of History; and on the right, Drusus, Tiberius's son, with one hand lifted towards heaven, and near him the Muse Polymnia.

This Cameo, the largest of all those that have come down to us from antiquity, is graven on a species of agate, called *sardonix* : it is believed to have been executed A. D. 18. It was afterwards carried to Byzantium; and according to a tradition, which appears to be authentic, when Baldwin II. came to demand succour of St. Louis, he presented him this stone. Charles V. gave it to the Holy Chapel of Paris, in 1379; and it was there supposed to represent the triumph of Joseph at the court of Pharaoh;— an error first corrected by Peiresc. En 1791 it was deposited in the Royal Library; whence it was stolen in 1804, but found the year after, in Holland.

Height, 1 feet; width 10 inches.

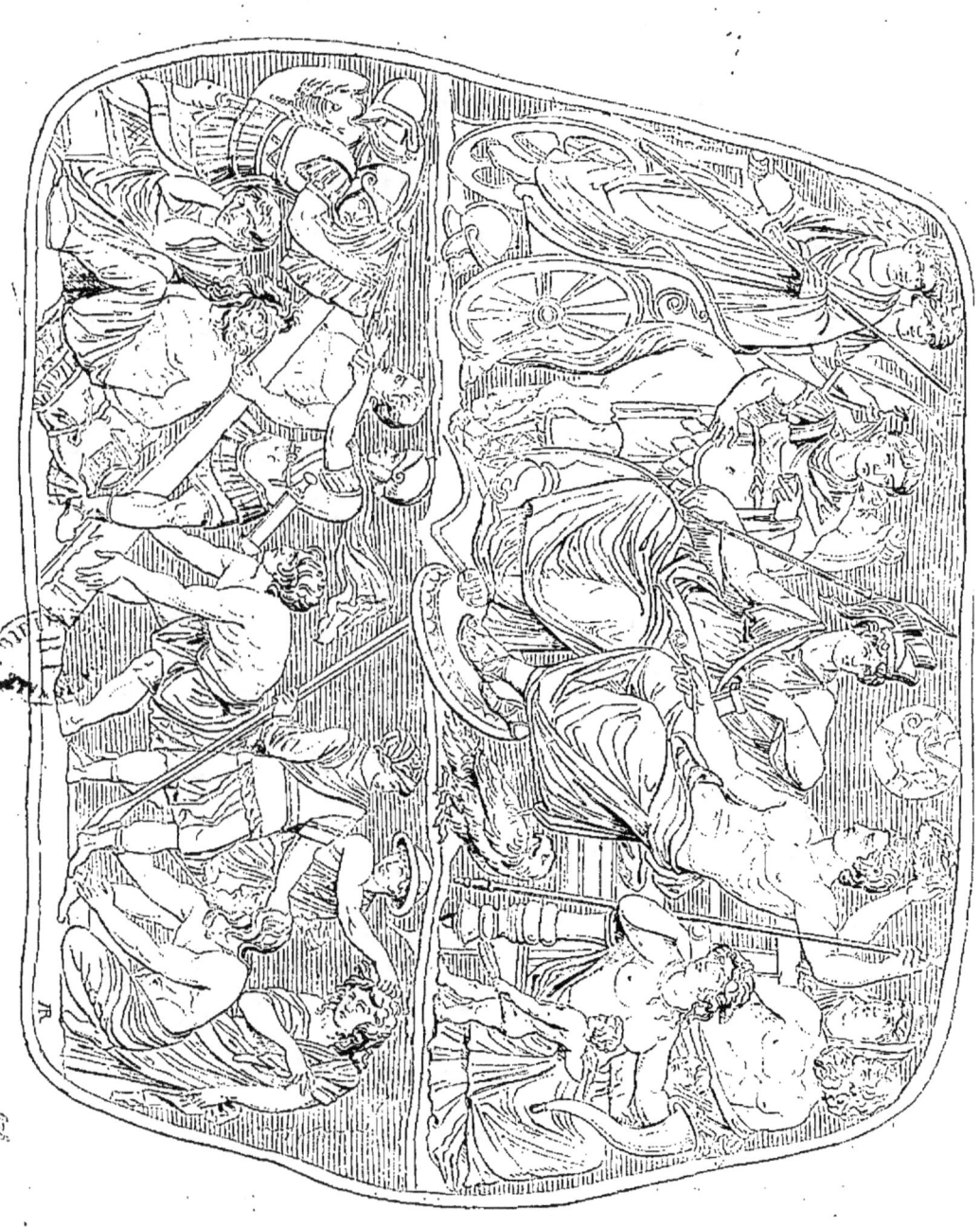

APOTHÉOSE D'AUGUSTE.

Quoique les camées antiques reçoivent ordinairement la dénomination de *pierres gravées*, c'est véritablement de la sculpture. Ce beau camée du cabinet de Vienne, est l'un des plus grands et l'un des plus beaux sous le rapport du dessin et du travail.

On croit pouvoir l'attribuer à Dioscoride. La composition, divisée en deux parties, offre au milieu du haut l'empereur Auguste assis, et désigné par le signe du capricorne sous l'influence duquel il était né. Il est représenté sous la figure de Jupiter avec l'aigle à ses pieds; près de lui est sa femme Livie, aussi assise, et avec le caractère de la déesse Rome; debout près d'elle est Germanicus, et tout-à-fait à gauche Tibère, descendant d'un char de triomphe conduit par la Victoire. A droite, derrière Auguste, on voit Neptune assis et Cybèle couronnant l'empereur. La femme assise, appuyée sur le trône d'Auguste, est probablement Agrippine, femme de Germanicus, représentée avec les emblèmes de la fécondité.

La partie inférieure offre un tableau symbolique des victoires d'Auguste, où des soldats érigent un trophée.

Cette pierre fut apportée de la Palestine et donnée à Philippe le Bel. Placée alors dans le trésor de l'abbaye de Poissy, durant les guerres de religion, elle fut enlevée furtivement, et vendue à l'empereur Rodolphe II, 150 mille francs.

Il existe plusieurs gravures de cette belle pierre. La plus ancienne est d'après le dessin de Rubens; une autre fut faite en 1660, par Fr. Vanden Steen, pour l'ouvrage de Lambecius. Montfaucon en fit faire une pour ses antiquités; Maffei la fit graver par Bartoli; Kohl l'a gravée pour l'ouvrage de Eckel; et Abr. Girardet pour l'Iconographie de Visconti.

Larg., 8 p. 1 l.; haut., 6 p. 10 l.

THE APOTHEOSIS OF AUGUSTUS.

Although antique cameos are generally denominated *engraved stones*, they in fact appertain to Sculpture. This beautiful Cameo is from the Collection at Vienna, and is one of the largest and finest with respect to the design and perfection of the workmanship.

We think it may be attributed to Dioscorides. The composition, divided into two parts, presents in the middle of the upper part, the Emperor Augustus sitting, and designated by the sign of the Ram, under whose influence he was born. He is represented under the figure of Jupiter with the Eagle at his feet; near him is his wife Livia also seated, under the character of the Goddess Roma; near her stands Germanicus, and, quite to the left, Tiberius alighting from a triumphal car, led by Victory. On the right, behind Augustus, Neptune is seen sitting, and Cybele crowning the Emperor. The woman who is seated and leaning on Augustus' throne, probably is Agrippina, the wife of Germanicus, represented with the emblems of fruitfulness.

The lower part offers symbols of the victories of Augustus, wherein soldiers are erecting a trophy.

This stone was brought from Palestine and given to Philippe le Bel. Placed at the time in the treasury of the Abbey of Poissy, during the religious wars, it was clandestinely carried off to Germany, and sold to the Emperor Rodolphus II, who paid it about 150,000 franks, or L. 6,000.

There exist several engravings of this beautiful stone. The most ancient is from a design by Rubens; another was taken from it, in 1660, by F. Vanden Steen, for Lambecius' Work Montfaucon had one done for his Antiquities; Maffei had it engraved by Bartoli; Kohl engraved it for Eckel's Work; and A. Girardet for Visconti's Iconography.

Width 8 $\frac{1}{2}$ inches; height 7 $\frac{1}{4}$ inches.

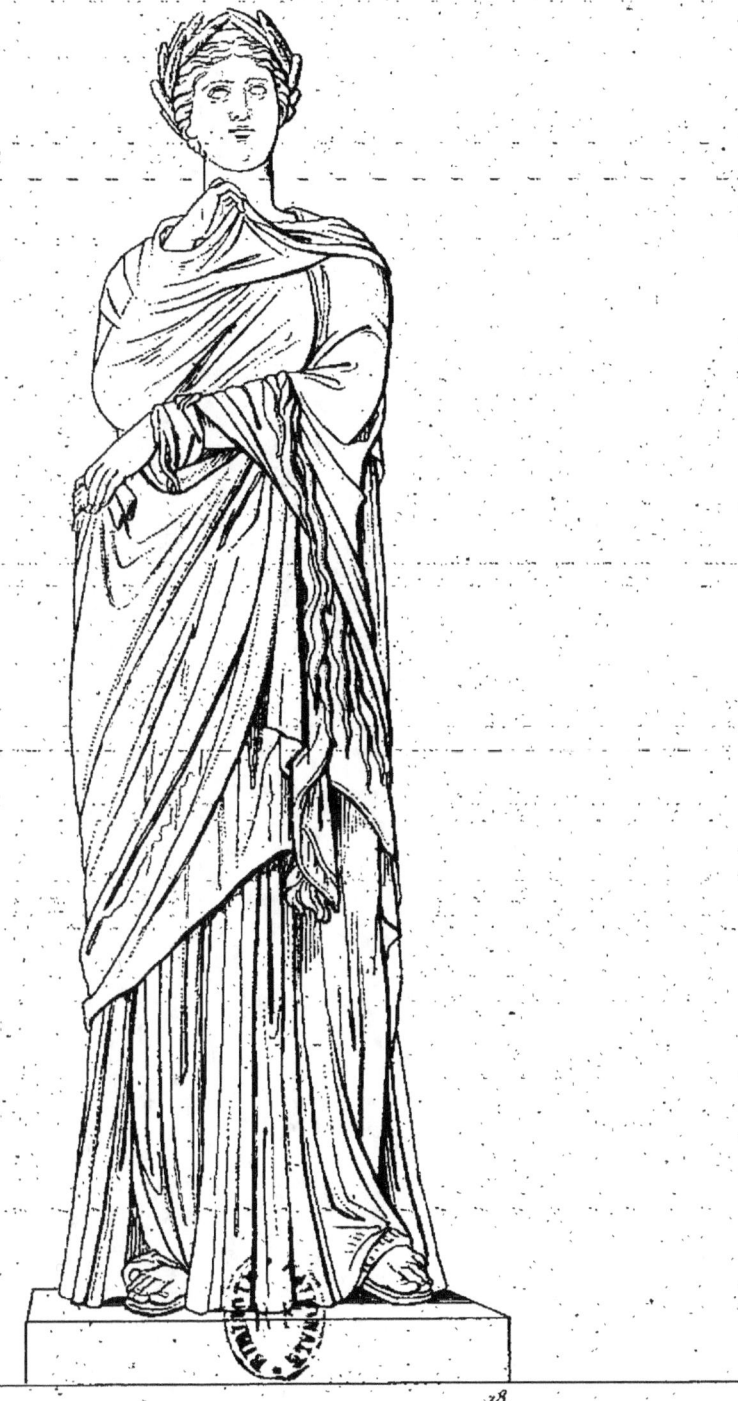

JULIE.

JULIE EN CÉRÈS.

Cette statue est du nombre de celles regardées d'abord comme représentant une divinité, à cause des attributs dont elle est ornée, et qu'on a cru reconnaître ensuite pour un portrait, à cause de la manière dont la figure est drapée, ainsi que par le caractère de la tête, qui, quoique très-agréable, n'est pas assez sévère.

La couronne dont la tête est ornée, et le bouquet d'épis qu'elle tient dans la main, ont fait croire que ce pouvait être une statue de Cérès; M. Visconti l'a regardée comme une statue de Julie, fille d'Auguste. Ce célèbre antiquaire a basé son opinion sur la ressemblance de la tête avec celle qui se trouve sur une médaille extrêmement rare, où est représentée cette princesse si célèbre par ses désordres et par ses malheurs. La disposition des draperies est aussi naturelle qu'élégante, elle rappelle les meilleurs temps de l'école grecque; mais l'exécution de quelques parties, dont le travail est rude et sans délicatesse, font penser que c'est une copie.

Cette statue, en marbre de Paros, a été trouvée en France long-temps avant la révolution; elle fait partie des antiques appartenant depuis long-temps à la couronne. Elle est d'une parfaite conservation, la main même étant antique; cependant la tête a été détachée du tronc, et ensuite rajustée, mais c'est bien celle de la figure. Il y a aussi deux légères restaurations, l'une à l'extrémité du nez, et l'autre au menton.

Haut., 5 pieds 2 pouces.

JULIA AS CERES.

This statue is one of those considered as representing divinity, on account of the attributes with which it is adorned; and it has been considered also as a portrait, from the manner in which the drapery is arranged and also from the character of the head, which, although very agreeable, is not sufficiently severe.

The crown which ornaments the head, and the bunch of wheat in the hand, make it appear probable that it may be a statue of Ceres. M. Visconti has considered it as one of Julia, the daughter of Augustus. This celebrated antiquary grounds his opinion upon the resemblance which the head bears to that which is found upon a very rare medal, where that princess, so well known for her debaucheries and misfortunes, is represented. The disposition of the drapery is not less natural than elegant, and calls to mind the very best days of the grecian school; but the workmanship of many parts, where the execution is rough and without delicacy, gives it the air of a copy.

This statue, in Parian marble, was found in France a long time prior to the revolution; it formed a part of the antiquities which had for a great period appertained to the crown. It is in perfect preservation, the hand even being antique. The head has been taken from the body and restored to its place again; but it certainly belongs to the figure. There are also two slight restorations, one at the extremity of the nose, and the other on the chin.

Height, 5 feet 6 inches.

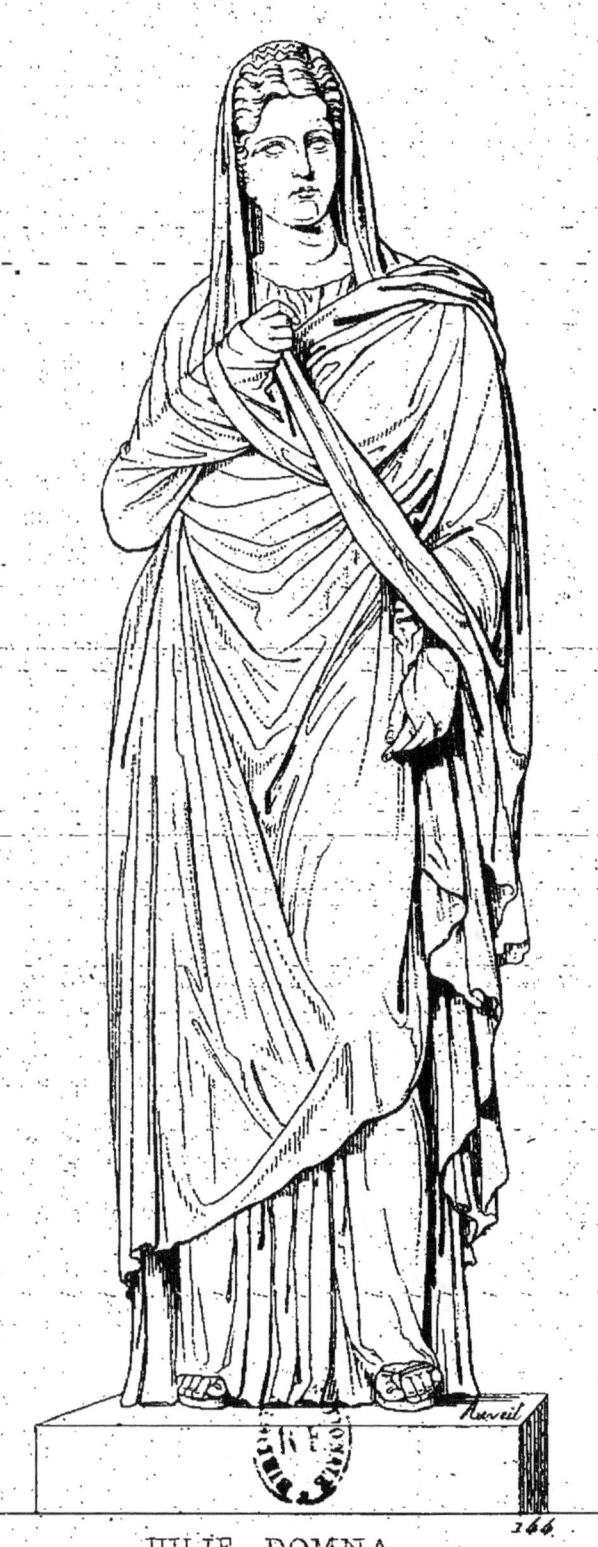

JULIE DOMNA.

JULIE DOMNA.

Femme de Septime Sévère, et mère de Caracalla, Julie s'est rendue célèbre par sa beauté, son esprit, son instruction et ses débauches. Née de parens obscurs, qui vivaient en Syrie, elle devint impératrice, et reçut encore après la mort de son mari les hommages du sénat et du peuple; mais elle eut ensuite le malheur de voir périr le plus jeune de ses fils, qui fut poignardé entre ses bras par Caracalla son propre frère. Les chagrins dont la fin de sa vie fut abreuvée la déterminèrent à se laisser mourir de faim à Antioche, en 217.

La manière dont cette statue est drapée a laissé Visconti dans l'indécision de savoir si l'artiste avait voulu représenter Julie en muse, afin de faire connaître son goût pour l'étude, ou bien s'il a voulu lui donner le caractère de la *pudicité* pour rappeler ses *vertus*.

Les draperies, du meilleur goût, indiquent l'école qui se forma sous le règne d'Adrien, mais les chairs ne sont pas d'une aussi bonne exécution. Cette statue, en marbre pentélique, est du petit nombre de celles qui n'ont aucune restauration; elle a été trouvée au commencement du xviii^e siècle, dans le golfe de Sydra, sur la côte de Barbarie.

Placée autrefois dans la galerie de Versailles, elle est maintenant au Musée du Louvre.

Haut., 5 pieds 7 pouces.

JULIA DOMNA.

Julia, the wife of Septimius Severus, and mother of Caracalla, acquired celebrity by her beauty, her wit, her learning, and her debaucheries. Born of obscure parents, who lived in Syria, she became an empress, and after the death of her husband, still received the homage of the senate and of the people. But she afterwards had the grief of seeing the youngest of her sons perish: he was stabbed in her arms by his own brother, Caracalla. The misfortunes which embittered the latter part of her life, made her take the determination of starving herself to death at Antioch, in 217.

The cast of the drapery has excited Visconti's doubts, whether the artist wished to represent Julia as a muse, in order to show her taste for study; or whether he intended to characterize her as the goddess Pudicitia, to recal her *virtues*.

The drapery is in the best taste, and indicates the school which was formed under the reign of Adrian, but the flesh is not so well executed. This statue, in pentelic marble, is among the few that have not required any restoration; it was found at the beginning of the xviii century in the gulf of Sydra, upon the coast of Barbary.

It was formerly placed in the gallery of Versailles, but is at present in the Louvre.

Height, 5 feet 11 inches.

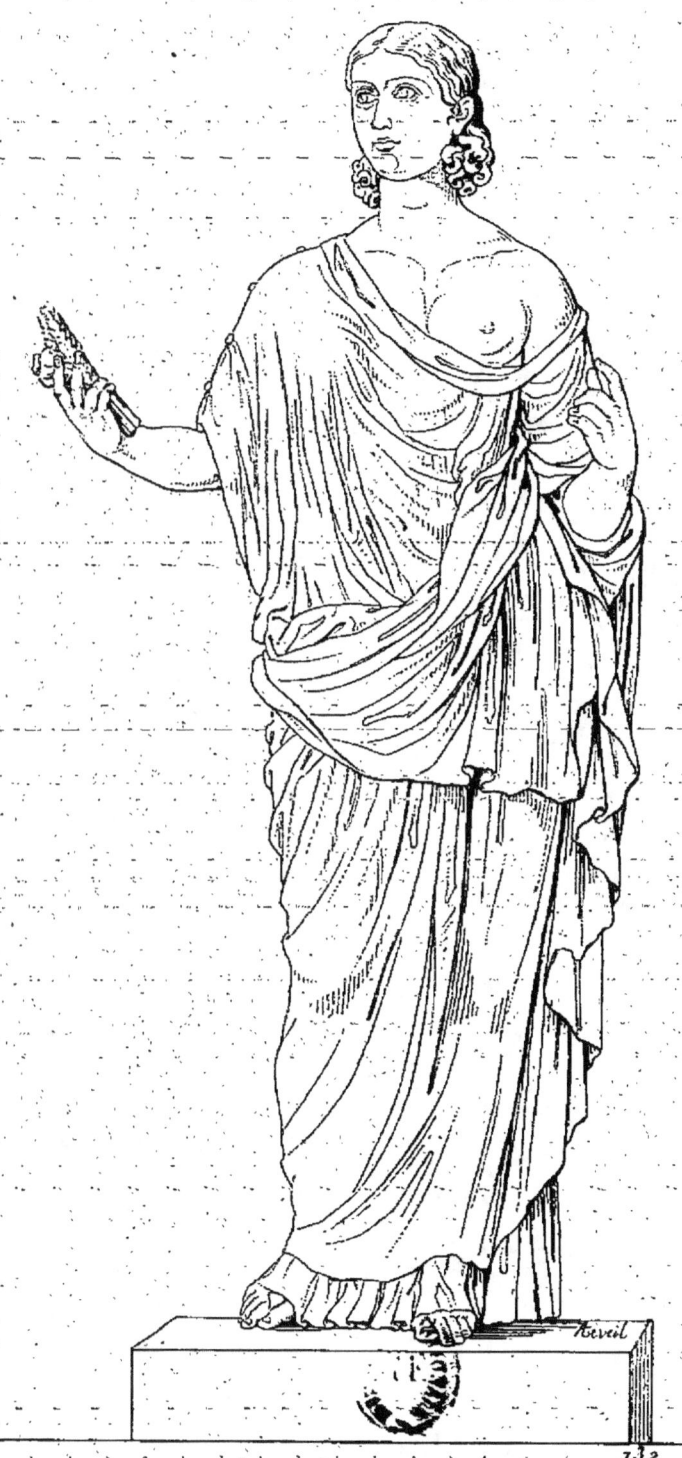
JULIE MAMMÉE.

SCULPTURE. ∞∞∞∞∞∞∞ ANTIQUE. ∞∞∞∞∞∞∞ MUSÉE FRANÇAIS.

JULIE MAMMÉE.

Les symboles qui pourraient faire regarder cette figure comme étant une statue de Cérès sont l'ouvrage d'un restaurateur moderne, et par conséquent ne prouvent rien autre chose que son ignorance, puisque le caractère de la tête indique visiblement un portrait; on a cru que ce pouvait être celui de Julie Sœmea, mère d'Héliogabale, mais un examen plus attentif y a fait reconnaître sa sœur Julie Mammée, mère d'Alexandre Sévère. Cette princesse fut massacrée à Mayence en 235; elle avait eu plusieurs entretiens avec Origène, pour connaître les principes de la religion chrétienne.

La tête ayant été séparée, quelques personnes ont pensé que peut-être elle n'appartenait pas à la statue; elles ont cru y voir un travail plus parfait que dans le reste, ce qui pourrait également s'expliquer par le soin qu'aurait mis le statuaire lui-même à terminer la tête, tandis qu'il aurait pu ne pas retoucher le reste du travail.

La draperie de cette statue est ce qu'on peut trouver de plus parfait pour la souplesse, la vérité et l'élégance des plis : la perfection avec laquelle elle est exécutée fait voir qu'elle appartient au siècle d'Adrien; le nez, les deux mains et les deux pieds sont restaurés.

La statue, en marbre de Carrare, vient de la villa Borghèse; elle est maintenant au Musée français.

Haut., 5 pieds.

JULIA MAMMEA.

The emblems, by which this statue might be considered as that of Ceres, are the work of a modern restorer, and consequently are only proofs of his ignorance; since the character of the head indicates decidedly that of a portrait; it has been thought to be that of Julia Sœmias, the mother of Heliogabalus: but, after a more attentive examination, it appears to be her sister Julia Mammea, the mother of Alexander Severus. This princess was murdered at Mayence in 235: she had many conferences with Origen, for the purpose of learning the principles of the christian religion.

The head having been separated, some persons have believed that it did not belong to the statue; they have considered it of a superior workmanship to the rest, which may easily be explained from the sculptor having given a greater finish to the head, while he might not have gone over the remainder of the work.

The drapery of this statue is perhaps the finest that can be found, for its flowing ease, and for the truth and elegance of its folds: the perfection with which it has been executed shows that it belongs to the age of Adrian; the nose, the hands, and the feet have been restored.

This statue, in marble of Carrara, came from the villa Borghese; and is now in the french Museum.

Height, 5 feet 4 inches.

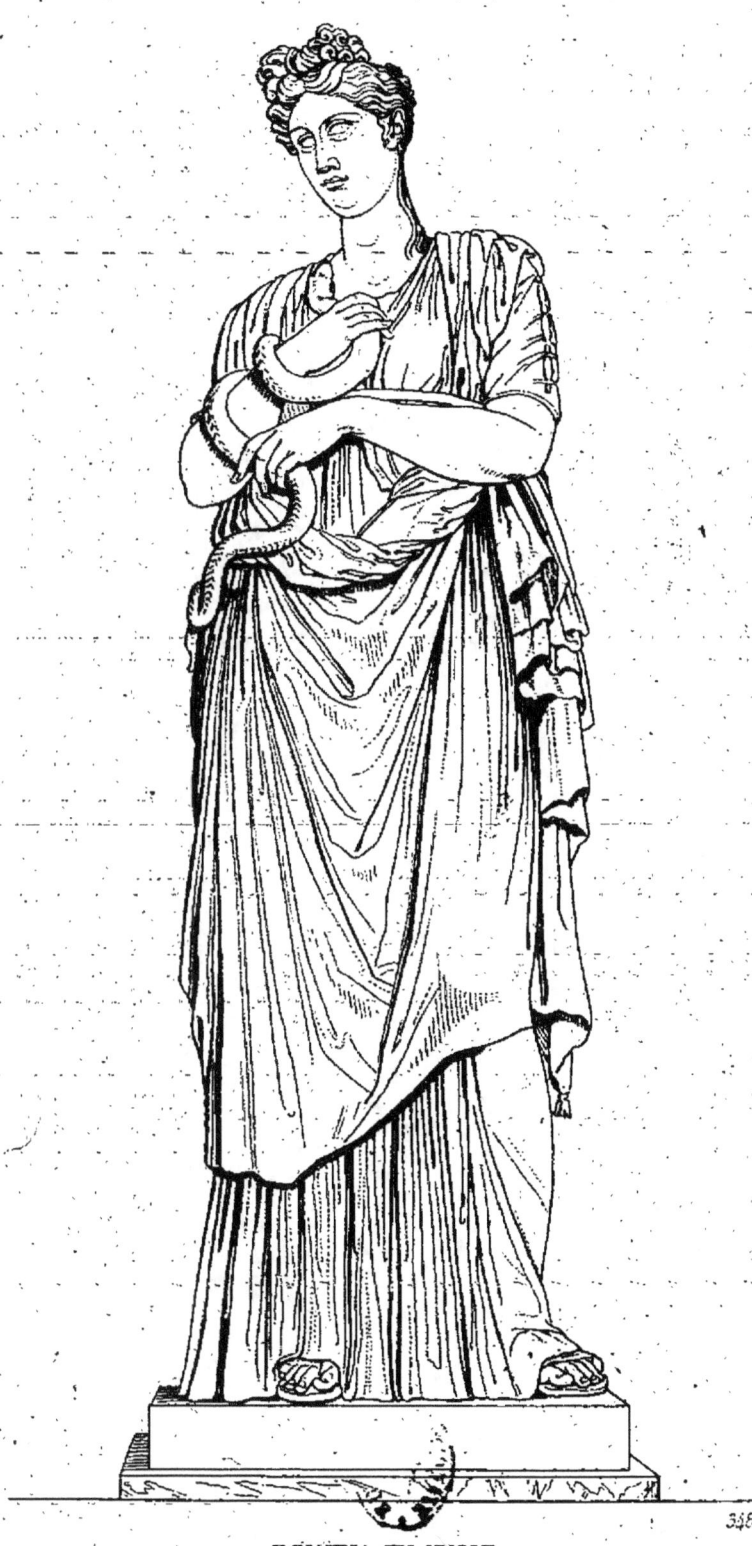

DOMITIA EN HYGIE.

DOMITIA EN HYGIE.

Souvent les statues antiques offrent des personnages célèbres représentés avec les attributs et les caractères d'une divinité. Domitia, femme de l'empereur Domitien, est ici représentée sous les traits d'Hygie; on présume même que cette statue est la copie de celle que Pausanias avait vue à Argos, et qui sans doute faisait partie d'un groupe d'Esculape, par les statuaires Xénophile et Straton.

On trouve dans cette statue une pose très gracieuse, une draperie pleine d'élégance; mais l'exécution est médiocre et ne répond pas à la pensée de l'artiste : c'est ce qui fait croire que c'est une copie; quant à la tête, en la comparant avec les médailles de Domitia, Visconti a cru y reconnaître les traits de cette impératrice.

Cette statue en marbre grec vient de Berlin; elle est maintenant au Musée de Paris.

Haut., 6 pieds 1 pouce.

DOMITIA AS A HYGEIA.

The ancient statues often represent renowned personages, with the attributes and the caracteristics of some divinity. Domitia, the wife of the emperor Domitian, is here represented under the caracter of Hygeia: it is even presumed, that this statue is a copy of the one which Pausanias saw at Argos, and which, no doubt, formed part of an Esculapius group, by the statuaries Xenophilus and Strato.

The attitude of this statue is very graceful, and the drapery elegant; but the execution is indifferent, not corresponding to the artist's conception; and for this reason, it is thought to be a copy. As to the head, Visconti, comparing it with the medals of Domitia, thought he had discovered in it the features of that Empress.

This statue, in greek marble, comes from Berlin: it is now in the French Museum.

Height, 6 feet $5\frac{1}{2}$ inches.

ANTINOUS DU CAPITOLE.

ANTINOUS.

Favori de l'empereur Adrien, Antinoüs fut célèbre par sa beauté et par un attachement extraordinaire, puisque, selon Dion Cassius, il fit volontairement le sacrifice de sa vie pour que, par l'inspection de ses entrailles, les devins pussent connaître ce qui devait arriver à l'empereur. Une telle preuve d'amour causa le plus grand chagrin à l'empereur Adrien, qui pleura son favori à chaudes larmes, voulut qu'on lui élevât des statues, qu'on lui bâtît des temples, fit même reconstruire la ville où il était mort, et ordonna qu'elle porterait le nom de celui dont la perte lui causait tant de regrets.

Antinoüs était d'une beauté remarquable, et sa statue le représente avec toutes les grâces de la jeunesse, sortant à peine de l'enfance, et annonçant cependant ce que la virilité peut offrir de plus noble. La tête de cette statue est si belle que c'est une de celles qu'on donne le plus souvent pour les études ; on a dit quelquefois qu'elle était moderne, et même qu'elle était due au ciseau de François Flamand ; c'est une erreur : la tête, il est vrai, a été séparée du tronc, mais elle est antique, et bien certainement elle appartient à la statue. La jambe droite a aussi été détachée, et elle n'a pas été replacée parfaitement dans le mouvement qu'elle devrait avoir, ce qui ôte un peu de souplesse à la statue. Les deux pieds et l'avant-bras gauche sont également modernes, ainsi que deux des doigts de la main droite ; mais ces restaurations ont été faites avec un sentiment parfait de l'antique.

Cette statue est en marbre de Luni ; elle a appartenu au cardinal Albani, et a passé ensuite au Musée du Capitole.

Haut., 5 pieds 8 pouces.

ANTINOÜS.

Antinoüs, a favorite of Adrian, was celebrated for his beauty and for an extraordinary attachment to his master, since, according to Dion Cassius, he willingly made a sacrifice of his life that the soothsayers might know, by the examination of his entrails, what was to befall the emperor. Such a proof of affection caused Adrian the greatest grief: he bewailed his fovorite bitterly, had statues raised and temples erected in his honour, and ordered the city in which he died to be rebuilt, and to bear the name of him whose loss was so distressing to him.

Antinoüs possessed remarkable beauty, and his statue represents him endowed with all the gifts of youth, combining in his person the graceful forms of childhood with all the nobleness of manhood. The head of this statue is so fine that it is one of those most frequently given as a model to students; by some it has been said to be modern, and even to have been executed by François Flamand; but this is an error: the head, it is true, has been separated from the body, but it is antique, and most assuredly belongs to the statue. The right leg has also been broken off, and its not having been fixed exactly in its former place diminishes the appearance of flexibility in the statue. The two feet and the lower part of the left arm are also modern as well as two fingers of the right hand, but these repairs have been executed with a perfect conception of the antique.

This statue is of Luni marble: it formerly belonged to cardinal Albani, and is now in the museum of the Capitol.

Height, 6 feet $2\frac{1}{2}$ inches.

ANTINOUS.

ANTINOUS.

Favori de l'empereur Adrien, Antinoüs fut célèbre par sa beauté et par son attachement extraordinaire à son prince ; en effet, selon Dion Cassius, il fit volontairement le sacrifice de sa vie afin que l'inspection de ses entrailles pût faire connaître aux devins ce qui devait arriver à l'empereur. Adrien pleura son favori à chaudes larmes, voulut qu'on lui élevât des statues, qu'on lui bâtît des temples, fit reconstruire la ville où il était mort, et ordonna qu'elle porterait le nom de celui dont la perte lui causait tant de regrets.

C'est Winckelmann qui a reconnu Antinoüs dans cette statue, trouvée en 1738 à la ville Adrienne, près de Tivoli; mais on ne peut dire quelle est la divinité sous l'image de laquelle le statuaire a voulu le représenter, parce qu'elle ne porte aucun symbole caractéristique. Le tablier ou *tonnelet*, qui entoure les reins de la statue, a servi à dissimuler parfaitement la jointure des deux blocs dont elle se compose.

Quelques artistes ont pensé que l'élévation de la poitrine était exagérée ; mais tous les portraits d'Antinoüs se font remarquer par ce caractère ; l'exécution de toutes les parties est très-soignée. Cette statue est en marbre pentélique ; le bas des deux jambes et la main droite ont été restaurés à Rome par Philippe Valle : elle est maintenant au Musée du Capitole.

Cette statue a été gravée par Châtillon.

Haut., 6 pieds 8 pouces.

ANTINOUS.

A favourite of the Emperor Adrian, Antinous was famous for his beauty and extraordinary attachment to his Prince. According to Dion Cassius he voluntarily sacrificed his life, that the inspecting of his bowels might make known to the Soothsayers what was to happen to the Emperor. Adrian bitterly wept his favourite; he ordered statues to be raised to his memory, temples to be raised to him, caused the town where he died to be rebuilt, and decreed, it should bear the name of the individual, the loss of whom occasioned him so much regret.

It was Winckelmann who recognised an Antinous in this statue, which was found in 1738, in the Villa Adriana, near Tivoli; but it is not known which is the divinity the statuary has wished to represent him under, for it bears no characteristic symbol. The joining of the two blocks, of which this statue is composed, is perfectly hidden by the apron, or *tunnelet*, around the loins.

Some artists have conceived that the swelling of the chest was exaggerated: but all the portraits of Antinous are distinguished by this character. The execution of all the parts is highly finished. This statue is in Pentelic marble; the lower part of both legs and the right hand were restored at Rome, by Philip Valle: it now is in the Museum of the Capitol.

This statue has been engraved by Chatillon.

Height 7 feet.

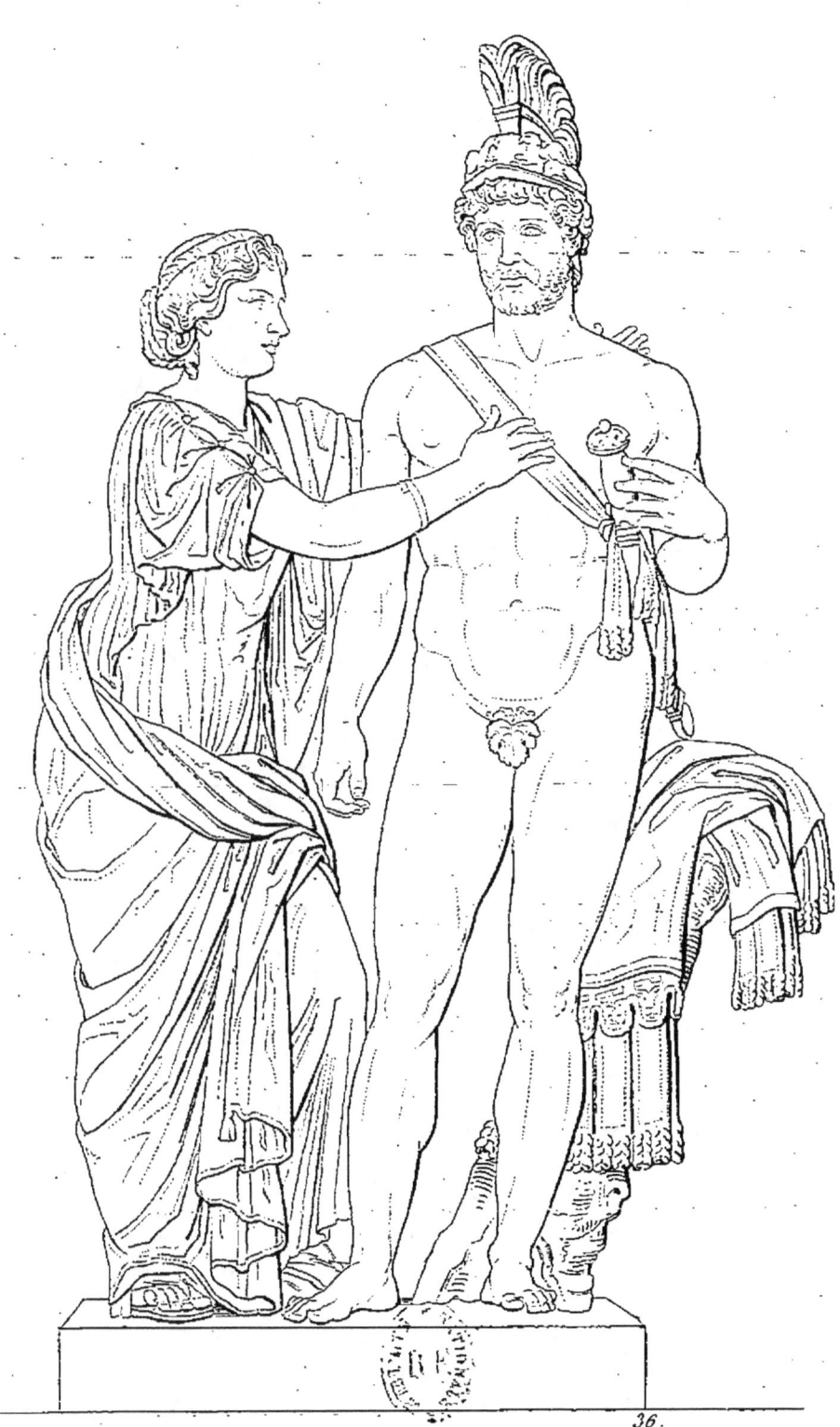

PERSONNAGES ROMAINS.

SCULPTURE. ANTIQUE. MUSÉE FRANÇAIS.

PERSONNAGES ROMAINS.

Ce groupe est formé de deux personnages illustres, dont l'un des deux porte les attributs de Mars; et pour cette raison on a voulu donner à l'autre le nom de Vénus, quoiqu'il ne s'y trouve aucun des caractères de cette déesse.

En examinant avec attention les têtes, il est facile de voir que ce sont des portraits de personnages romains, mais on ne peut déterminer leurs noms. On a cru pendant quelque temps que c'était Coriolan arrêté aux portes de Rome, et apaisé par sa femme Volumnia, ou bien Hector quittant Andromaque; mais la coiffure des deux personnages et le travail du ciseau prouvent que ce groupe n'est pas dû à la Grèce, et qu'il est de la fin du premier siècle de l'empire romain; les traits de la figure de l'homme sont ceux de l'empereur Adrien, mais ceux de la femme n'ont aucun rapport avec la tête de l'impératrice Sabine : ils en auraient davantage avec ceux de Faustine, femme de Marc-Aurèle.

Ce groupe, malgré la beauté de sa composition, laisse apercevoir quelques imperfections dans l'exécution; ce qui doit faire penser que c'est la copie d'un beau type par un artiste qui ne peut être placé au premier rang.

Le nez de la femme et son avant-bras droit jusqu'au bracelet, ainsi que la main gauche de l'homme et le pouce de sa main droite, sont des restaurations modernes.

Haut., 5 pieds.

ROMAN PERSONAGES.

This group is composed of two illustrious personages, one of whom bears the attributes of Mars; for which reason the name of Venus has been given to the other, although it exhibits none of the characteristics peculiar to that goddess.

On a careful examination of the heads, we easily perceive they are portraits of roman personages, without being able to decide on their names. For some time, this group was thought to represent Coriolanus detained before the gates of Rome, and appeased by his wife Volumnia; it might also be taken for Hector leaving Andromache; but, from the head-dress of the two personages and the style of the sculpture, it evidently belongs to the end of the first age of the empire. The man's features are those of the emperor Adrian, but the woman's have no affinity with the head of the empress Sabina; they are more like those of Faustina, the wife of Marcus-Aurelius.

Notwithstanding the beauty of its composition, this group betrays some imperfections in its execution; which induces us to think it a copy from a fine type, by an artist not appertaining to the first class.

The woman's nose and her lower arms up to the bracelet, as well as the man's left hand and the thumb of the right hand, are modern.

Height, 5 feet 5 inches.

PERSONNAGE ROMAIN.

PERSONNAGE ROMAIN.

On ignore pourquoi cette statue a reçu le nom de Germanicus, car ses traits n'ont aucune ressemblance avec ceux de ce prince; cependant la coiffure fait reconnaître qu'elle représente un Romain à qui l'on a donné les attributs de Mercure. La tortue que l'on voit auprès de la statue rappelle l'inventeur de la lyre. La draperie placée sur le bras gauche et le geste de la main droite, dont les doigts sont dans une position, qui chez les anciens avait rapport au calcul, rappellent également le dieu du commerce; enfin la pose et le mouvement sont empruntés à l'une des plus belles statues de Mercure.

L'auteur de cette statue est un artiste grec et son nom se trouve gravé sur l'écaille de la tortue; il se nommait Cléomène, était d'Athènes et fils d'un autre Cléomène, que Visconti suppose être l'auteur de la célèbre Vénus de Médicis. Cette statue, en marbre pentélique, donne une haute idée du talent de l'auteur. L'anatomie y est parfaitement sentie. Le marbre est travaillé avec tant de soin qu'on n'y sent pas les traces du ciseau, et qu'il semble avoir toute la souplesse de la chair.

Sixte-Quint avait fait placer cette statue dans ses jardins du mont Esquilin à Rome; acquise et transportée en France sous Louis XIV, elle fut alors placée avec le Jason dans la galerie de Versailles. Elle a été gravée par Félix Massard et Châtillon.

Haut., 5 pieds 6 pouces.

A ROMAN PERSONAGE.

It is not known why this statue bears the name of Germanicus, for its features have no resemblance with those of that prince. Yet the headdress indicates it to represent a Roman, to whom the attributes of Mercury have been given. The tortoise, seen near the statue, recals the inventor of the lyre: the drapery placed over the left arm, and the action of the right hand, the fingers of which are in a position, that, amongst the ancients, referred to computation, equally remind us of the god of trade: in fine the attitude and action are borrowed from one of the finest statues of Mercury.

The author of this statue was a Grecian artist whose name is engraved on the tortoise-shell: he was called Cleomenes, he came from Athens and was the son of another Cleomenes, whom Visconti supposes to be the author of the famous Venus de Medicis. This statue, in Pentelic marble, gives a high opinion of the author's talent. The anatomy is perfectly expressed. The marble is worked with so much care, that no traces of the chisel are discernible, and it seems to have all the softness of flesh.

Sixtus V caused this statue to be placed in his gardens on the Esquiline Hill at Rome: it was purchased and transferred into France, under Lewis XIV; and then placed with the Jason, in the Gallery at Versailles. It has been engraved by Felix Massard and Châtillon.

Height, 5 feet 10 inches.

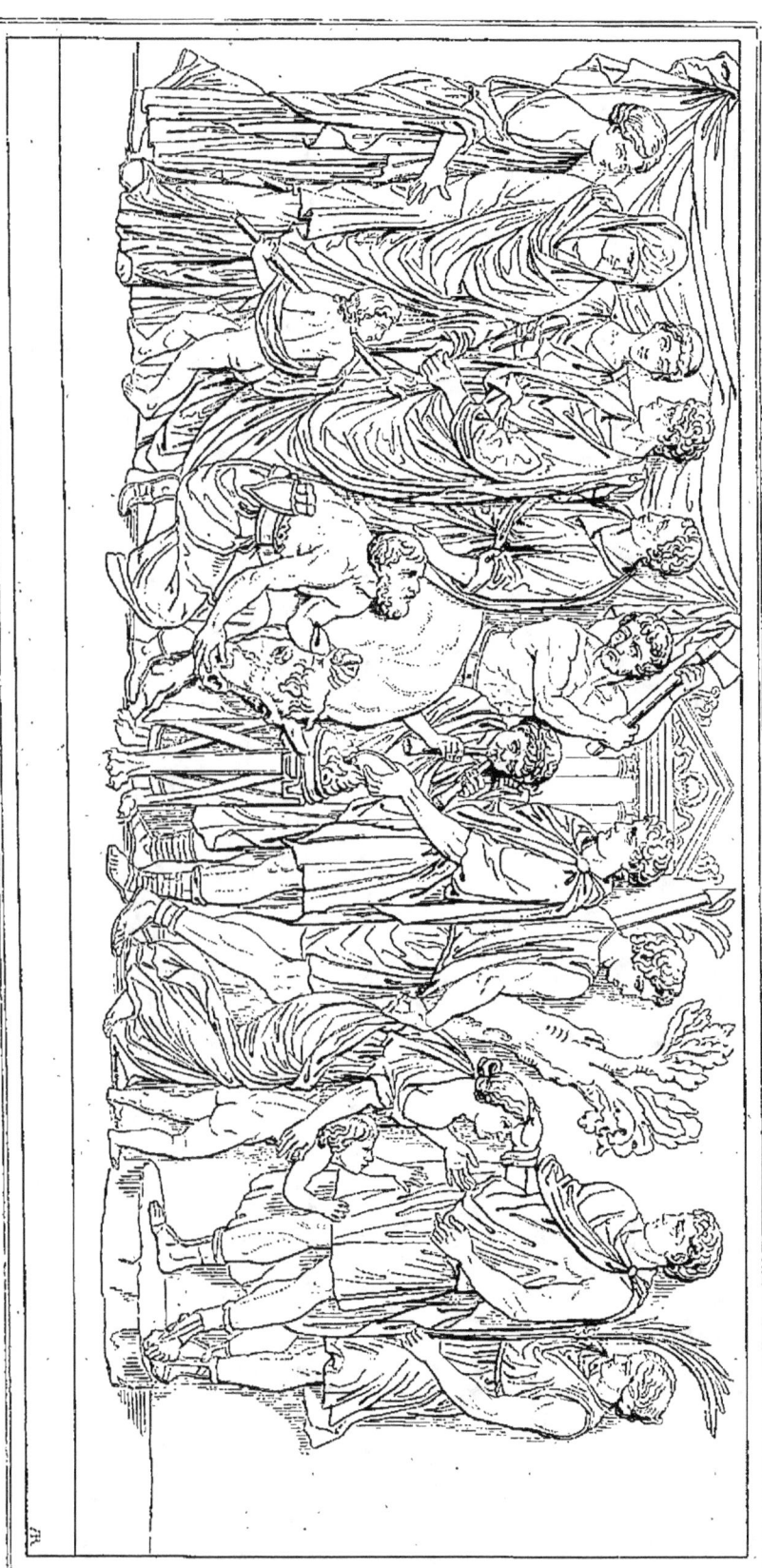

MARIAGE ROMAIN.

MARIAGE ROMAIN.

C'est au luxe des Romains, dans leur sarcophage, que nous devons la plupart des bas-reliefs antiques. Celui-ci, sculpté sur la face principale du monument, représente le mariage d'un Romain; les deux petits côtés de ce même tombeau offrent d'autres scènes de la vie du même personnage.

Les deux époux se donnent la main en présence de Junon *pronuba*, qui les réunit avec ses bras et reçoit leur serment. La mariée est enveloppée dans le *flammeum*, grand manteau de pourpre consacré à cette cérémonie. Près d'elle est une femme que l'on doit croire sa mère, tandis que le père de l'époux est de l'autre côté. Devant eux est le génie de l'hyménée tenant son flambeau.

Près de ce groupe se voient deux victimaires prêts à immoler un taureau, en présence du héros, qui verse des parfums sur l'autel.

A droite est le même héros, à qui un soldat amène une femme captive avec son enfant, tandis que la Victoire, placée derrière lui, tient la palme du vainqueur.

Le sarcophage sur lequel est ce bas-relief fait partie de la galerie de Florence, il a été gravé par Dequevauviller; il est gravé en sens inverse de l'original.

Haut., 3 pieds; larg., 7 pieds 2 pouces

A ROMAN MARRIAGE.

We are indebted for the greater part of the Antique Bassi-Relievi, to the luxury of the Romans in their Sarcophagi. The present one, sculptured on the principal face of the monument, represents the marriage of a Roman: the two smaller sides of the same tomb offer other scenes from the life of the same personage.

The married pair take each other by the hand in the presence of Juno, *Pro nuba*, who unites them with her arms, and receives their oath. The bride is wrapped up in the *Flammeum*, a large purple mantle destined for that ceremony: near her, is a woman, who may be supposed to be her mother, whilst the bridegroom's father is on the other side. Before them is the Genius of Hymen holding his torch.

Near this group, two Victimarii are seen ready to immolate a bull, in presence of the Hero, who is pouring perfumes on the altar. On the right hand is the same hero to whom a soldier is bringing a female captive, with her child; whilst Victory, placed behind him, holds the victor's palm.

The sarcophagus upon which this Basso-Relievo is found, forms part of the Gallery of Florence; it has been engraved by Dequevauviller: in this plate, it is reversed from the original.

Height 3 feet 2 inches; width 7 feet 7 inches.

GLADIATEUR MOURANT

GUERRIER BLESSÉ,

DIT

LE GLADIATEUR MOURANT.

Cette statue est si connue sous le nom du *Gladiateur mourant*, qu'il est douteux qu'on parvienne à faire adopter une autre dénomination; cependant il est bien démontré qu'elle n'a aucun rapport avec les autres figures de gladiateurs. Visconti fait remarquer avec raison que « les cheveux courts et hérissés, les moustaches, le profil du nez, la forme des sourcils, l'espèce de collier (*torquis*) qu'elle a autour du cou, tout dans cette figure concourt à y faire reconnaître un guerrier barbare, peut-être gaulois ou germain, blessé à mort et expirant en homme de courage, sur un champ de bataille couvert d'armes et d'instrumens de guerre. »

La noblesse de la pose de cette figure, une grande pureté dans les formes du torse, une expression admirable dans la tête, font justement admirer cette statue, et on est étonné de voir qu'à côté de si grandes perfections on trouve d'autres parties faibles, et même une main mauvaise, quoiqu'elle soit incontestablement antique.

Le bras droit tout entier et le bout des pieds sont des restaurations du xvi^e siècle. Cette statue, en marbre de Luni, vient de la villa Ludovisi; elle est maintenant au Musée Capitolin à Rome. Si la statue était debout, elle aurait 6 pieds 6 pouces.

Haut., 3 pieds.

THE WOUNDED WARRIOR,

CALLED

THE DYING GLADIATOR.

This statue is so generally known by the name of the *Dying Gladiator*, that it is doubtful whether another denomination would be adopted for it, although it is evidently proved to have no affinity with the other figures of gladiators. Visconti justly remarks, that « the short and bristling hair, the mustaches, profile of the nose, shape of the eyebrows, the sort of *torquis* collar around the neck, and every thing in this figure prove it to be meant for a barbarian warrior (perhaps a gallic or german) mortally wounded, and expiring like a brave man on the field of battle, which is strewed with arms and warlike instruments. »

The noble posture of this figure, a great purity in the forms of the trunk, an admirable expression in the head, render this statue deservedly admired; and it excites astonishment, by the side of such eminent perfections, to find other parts feeble, and even a hand badly formed, althoug it is incontestably antique.

The whole of the right arm and the extremity of the feet are restorations of the xvi[th] century. This marble statue of Luni comes from the villa Ludovisi; it is now at the Museum of the Capitol at Rome. If erect it would measure 6 feet 11 inches.

Height, 3 feet 2 inches 4 lines.

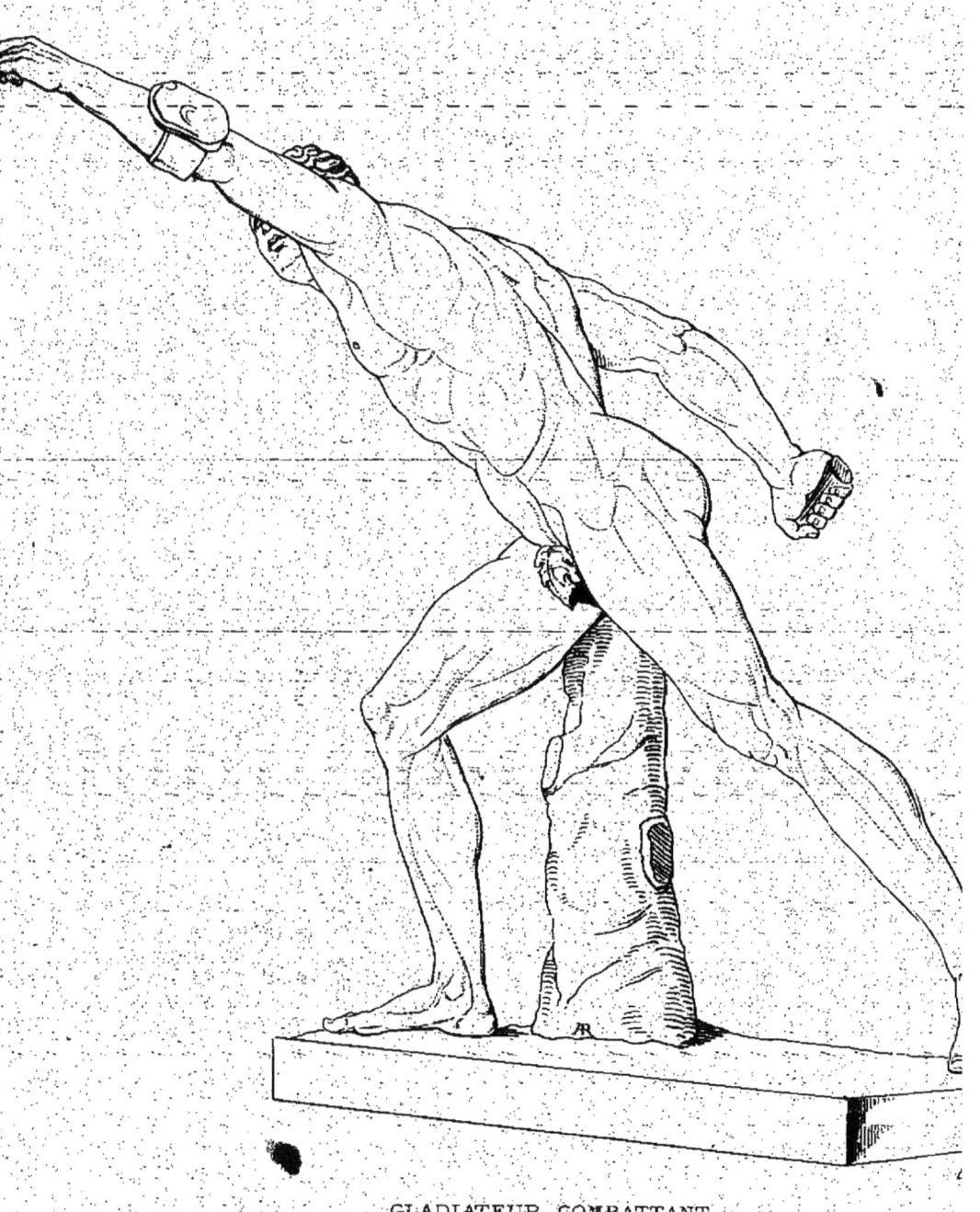

GLADIATEUR COMBATTANT.

GLADIATEUR COMBATTANT.

C'est pour nous conformer à un usage ancien et fort accrédité, que nous avons laissé à cette statue la dénomination de gladiateur, car il a été démontré par Winckelmann que cette figure était celle d'un guerrier. Visconti, poussant plus loin ces investigations, a vu un héros combattant contre un personnage à cheval : il le croit prêt à frapper son adversaire à l'instant où son bouclier reçoit le coup destiné à l'abattre. Notre habile antiquaire, réfléchissant que les Amazones sont presque les seules personnages, que les artistes grecs aient représentés à cheval, conclut que ce héros doit être un de ceux qui se sont distingués dans le combat des Amazones. Il pense enfin que cette statue doit représenter Télamon, père d'Ajax, qui tua Ménalippe, reine des Amazones.

La pose de cette statue est d'autant plus remarquable, que les anciens évitaient ordinairement de représenter des actions et des mouvemens violens. Le statuaire Agasias a fait ici un chef-d'œuvre de vérité, de hardiesse, de science et d'exécution. Aussi a-t-il tracé son nom, sur le tronc de l'arbre qui soutient la figure. Le travail de cette statue et la forme des caractères employés dans l'inscription, font penser que l'artiste vivait au temps d'Alexandre.

Cette statue en marbre grec fut trouvée dans le commencement du XVIIe. siècle, à Antium, dans les mêmes ruines où, un siècle auparavant, on avait découvert l'Apollon du Belvédère. Elle a été gravée par Girardet, par Bouillon, etc.

Haut. 6 p., 2 p.

THE GLADIATOR.

It is to conform to a generally received custom that we have left to this statue its title of the Gladiator, for it has been proved by Winckelmann that this figure is that of a warrior. Visconti carrying the research still farther found in it a hero fighting against some one on horseback: he thinks him on the point of striking his adversary at the moment, when his buckler receives the stroke intended to bring him down. This skilful antiquary reflecting that the Amazons were almost the only personages whom the Grecian artists represented on horseback, deduced that this hero must have been one of those who distinguished themselves in the battle against the female warriors. He even thinks that this statue must represent Telamon, the father of Ajax, who killed Menalippa, Queen of the Amazons.

The attitude of this statue is the more remarkable as the ancients usually avoided representing violent actions and forcible movements. The satuary Agasias has produced a masterpiece of fidelity, boldness, science, and execution. He has traced his name on the trunk, of the tree supporting the figure. From the workmanship of this statue, and the form of the characters employed in the inscription, it may be supposed that the artist lived in the time of Alexander.

This statue of Grecian marble was found as the beginning of the XVII century, at Antium, in the same ruins, where, a century before, the Apollo Belvedere had been discovered. It has been engraved by Girardet, by Bouillon, and by others.

Height 6 feet 6 $\frac{1}{4}$ inches.

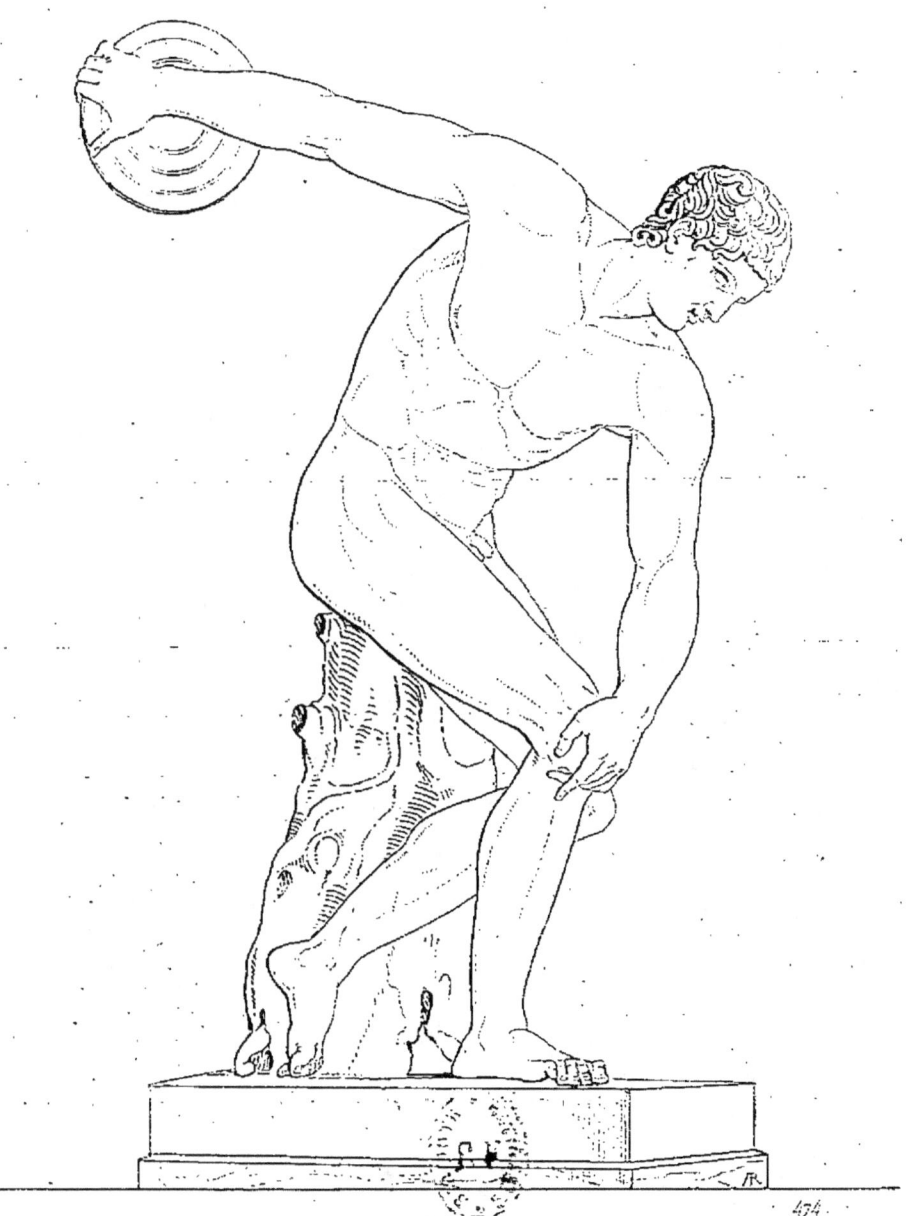

DISCOBOLE EN ACTION.

SCULPTURE. ANTIQUE. MUSÉE DU VATICAN.

DISCOBOLE EN ACTION.

Lucien et Quintilien parlent d'une statue en bronze d'un discobole par Myron : on doit croire que cette statue en marbre en est une copie; mais le sculpteur mérite les plus grands éloges pour avoir si bien rendu l'expression générale de toutes les parties.

Il y avait deux manières de jouer au disque : l'une consistait à le jeter verticalement, l'autre était de le lancer en avant, et c'était la plus ordinaire, car il était question non d'atteindre un but, mais d'envoyer le disque le plus loin possible. De quelque façon qu'on le lançât, les discoboles le tenaient de manière que son bord inférieur était engagé dans la main, et soutenu par les quatre doigts recourbés en devant, tandis que sa surface postérieure était appuyée contre le pouce, la paume de la main et une partie de l'avant-bras. Lorsqu'ils voulaient s'en servir, ils avançaient un de leurs pieds sur lequel reposait tout le corps, ensuite, balançant le bras, ils lui faisaient faire plusieurs tours, presque circulairement, pour chasser le disque avec plus de force; alors il se trouvait lancé non seulement de la main, mais du bras, et pour ainsi dire de tout le corps.

Cette statue, trouvée dans la ville Adrienne, à Tivoli, vers la fin du XVIIIe siècle, fut acquise par le pape Pie VI, et placée au Musée du Vatican; puis apportée à Paris en 1797, et rendue en 1815. Le nom du statuaire se trouve gravé en caractères grecs sur le tronc de l'arbre contre lequel la statue est appuyée; mais cette indication est l'œuvre d'un restaurateur moderne. Elle a été gravée par Perée dans le Musée français, et par Bouillon dans son recueil de Statues.

Haut., 5 pieds 6 pouces.

THE DISCOBOLUS.

Lucian and Quintilian mention a bronze statue of a Discobolus, or Quoit Player, by Myro: it is presumable that this marble statue is a copy of it, but the sculptor deserves the highest praise for having so correctly given the expression of all the parts.

There were two ways of playing at Quoits: the one consisted in throwing the discus, or quoit, vertically; the other in hurling it forwards, which was the more usual, as the intent was not to reach an aim, put to pitch the quoit as far as possible. In whatever manner it was cast, the Discobuli held it so that its lower edge was within the hand, and supported by the four fingers bent inwards; whilst its hind surface rested against the thumb, the palm of the hand, and part of the fore-arm. When they intended to use it, they advanced one of their feet, upon which the whole body rested, then balancing the arm, they whirled it several times, almost circularly, to drive the quoit with the more impetus, it being thus thrown, not only by the hand, but by the arm, and, in a manner of speaking, by the whole body.

This statue, which was found in the Villa Adriana, at Tivoli, towards the end of the xviii century, was purchased by Pope Pius VI, and placed in the Vatican Museum: it was brought to Paris in 1797, and returned in 1815. The name of the statuary is engraved in Greek letters on the trunk of the tree, by which the statue is supported; but this indication is the work of the modern restorer. It has been engraved by Perée, in the French Museum, and by Bouillon, in his Collection of statues.

Height, 5 feet 10 inches.

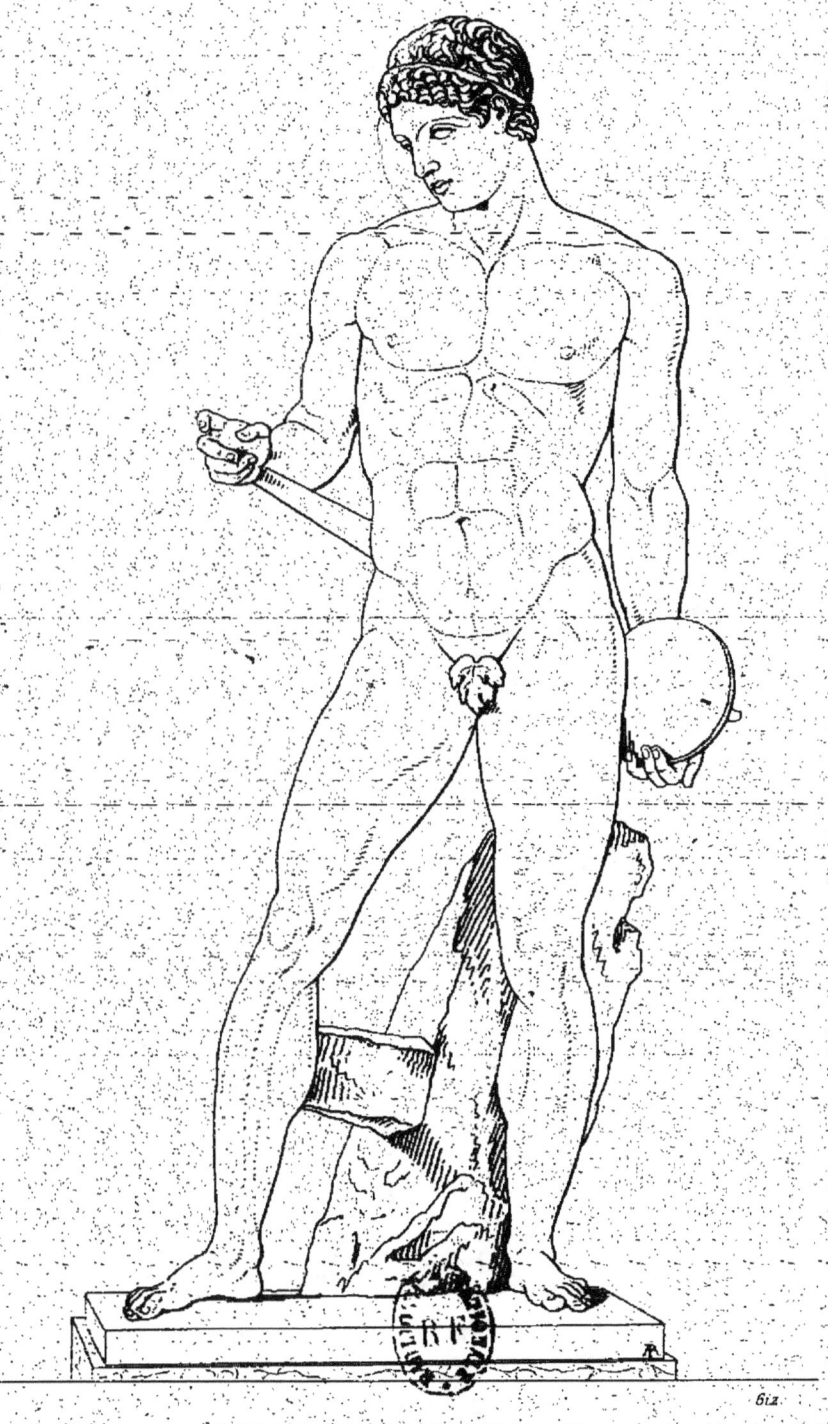

DISCOBOLE EN REPOS.

DISCOBOLE EN REPOS.

Le jeu du disque faisait partie du *pentathle*, choix de cinq exercices gymnastiques en usage dans les jeux d'Olympie, la lutte, la course, le saut, le javelot et le disque. Ce dernier eut beaucoup de vogue en Grèce dans le temps du siége de Troie : il n'était cependant pas sans danger, puisqu'Apollon tua Hyacinthe en jouant au disque, et que Persée fit également périr son aïeul Acrisius en s'exerçant à ce jeu.

Le disque était une espèce de palet rond, dont le milieu était plus épais que les bords ; il y en avait en bois, en pierre et en métal ; mais quelle que fût la matière, la surface en était toujours si polie qu'elle donnait peu de prise. On appelait *discoboles* les athlètes qui faisaient profession de cet exercice, et ils étaient entièrement nus, quand ils se présentaient dans le stade.

Cette statue d'un discobole en repos est probablement une copie de celle qu'avait faite Naucydès. Elle est fort élégante et d'une grande beauté ; l'attitude en est simple et expressive ; l'athlète avance déjà le pied droit pour se disposer à jeter le disque qu'il tient encore de la main gauche, afin de ne pas fatiguer prématurément le bras droit avec lequel il doit le lancer.

Trouvée à trois lieues de Rome, sur la voie Appienne, cette statue en marbre pentélique fut acquise par le pape Pie VI, et placée alors au Musée du Vatican : elle fut apportée en France en 1797, et est restée au Musée de Paris.

Elle a été gravée par Perée.

Haut., 5 pieds 3 pouces.

A DISCOBOLUS.

The game of the Discus, formed part of the Pentathlon, five of the chosen gymnastic exercises pratised in the Olympic games; wrestling, racing, leaping, the javelin, and the discus. The last was much in vogue in Greece at the time of the siege of Troy: it was not however without danger, for Apollo killed Hyacinthus whilst playing at quoits; Perseus, also, caused the death of his grand father Acrisius, whilst exercising himself at that game.

The discus was a kind of round quoit, the middle of which was thicker than the edges: there were some of wood, of stone, and of metal; but whatever substance it was made of, the surface was so polished that it gave but little hold. The athletæ who professed this exercise were called *Discoboli*, and were wholly naked when they presented themselves on the stadium.

This statue, a Discobulus at rest, is probably a copy of the one made by Naucydes. It is very elegant and of great beauty; its attitude is simple and expressive: the athleta has already his right foot advanced to prepare himself to cast the discus held in his left hand, not to fatigue prematurely his right arm with which he is to hurl it.

Found at three leagues from Rome, on the Via Appia, this statue in pentelic marble was purchased by Pope Pius VI, and then placed in the Vatican Museum: it was brought to France, in 1797, and has remained in the Paris Museum.

It has been engraved by Perée.

Height 5 feet 7 inches.

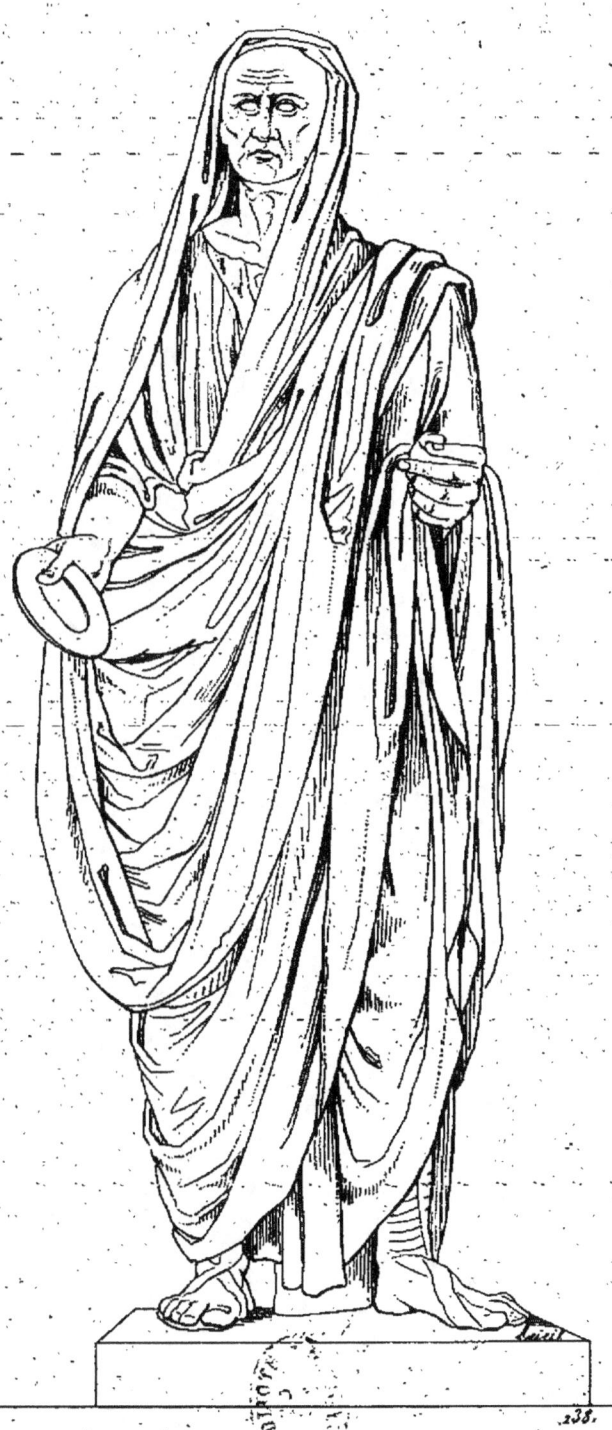
SACRIFICATEUR

SCULPTURE. ANTIQUE. MUSÉE PIO-CLÉMENTIN.

SACRIFICATEUR.

Il n'est pas de statue qui l'emporte sur celle-ci pour la beauté des draperies, et l'exécution en est si parfaite qu'on pourrait presque dire que le marbre fait illusion par sa souplesse et par la légèreté avec laquelle les plis sont jetés.

Le vêtement de cette statue est la toge romaine, manteau semi-circulaire d'une telle ampleur qu'il enveloppait le corps par un triple tour : l'une de ses extrémités tombe près du pied gauche, passe d'abord sur l'épaule du même côté, tourne ensuite autour du torse sous le bras droit, puis revient une seconde fois sur l'épaule gauche; l'autre extrémité tombe enfin par derrière en descendant jusqu'au talon. Dans cet arrangement de la toge, les plis pouvaient être variés à l'infini, suivant le goût ou le caprice de celui qui la portait ; mais, parmi ces manières, il serait difficile d'en trouver une qui offrît plus d'élégance et de noblesse que celle que présente cette draperie. Dans cette statue, la toge, au lieu de s'arrêter sur l'épaule gauche lors de son premier tour, monte jusque sur la tête qu'elle enveloppe et qu'elle pourrait couvrir tout-à-fait, suivant l'usage constamment observé dès la plus haute antiquité.

Cette statue, en marbre de Paros, était à Venise dans le palais Giustiniani; achetée par un Anglais, elle fut transportée à Rome pour être restaurée. Le pape Clément XIV en fit l'acquisition, et la plaça au Vatican. Les deux mains sont modernes, mais la tête est antique; cependant elle a été détachée, et pourrait bien ne pas appartenir à la statue.

Haut, 6 pieds 10 pouces.

THE SACRIFICATOR.

This statue is unsurpassed for the beauty of its drapery; and the execution is so perfect, that it might be almost said, the marble creates an illusion, by the flexibility and lightness with which the folds are thrown.

The garment is the roman toga, a semi-circular mantle so ample that it girded the body three times: one of the ends falls near the left foot, passes at first over the shoulder of the same side, goes round the bust below the right arm, then turns a second time over the left shoulder; finally the other extremity, falls behind, reaching the heel. In this arrangement of the toga the folds might be varied a thousand ways, according to the taste or caprice of the wearer; but, among them all, it would be difficult to find one, offering more elegance and dignity, than that, displayed in the drapery before us. Here the toga, instead of stopping at the left shoulder on its first round, ascends over the head, which it envelopes, and can thus cover it completely, according to the custom constantly observed from the remotest periods of antiquity.

This statue, of Parian marble, was at Venice, in the palazzo Giustiniani; being purchased by an Englishman, he had it conveyed to Rome to be restored, and sold it there to pope Clement XIV, who placed it in the Vatican. The two hands are modern, but the head is antique; it has however been separated, and perhaps does not belong to the statue.

Height, 7 feet 3 inches.

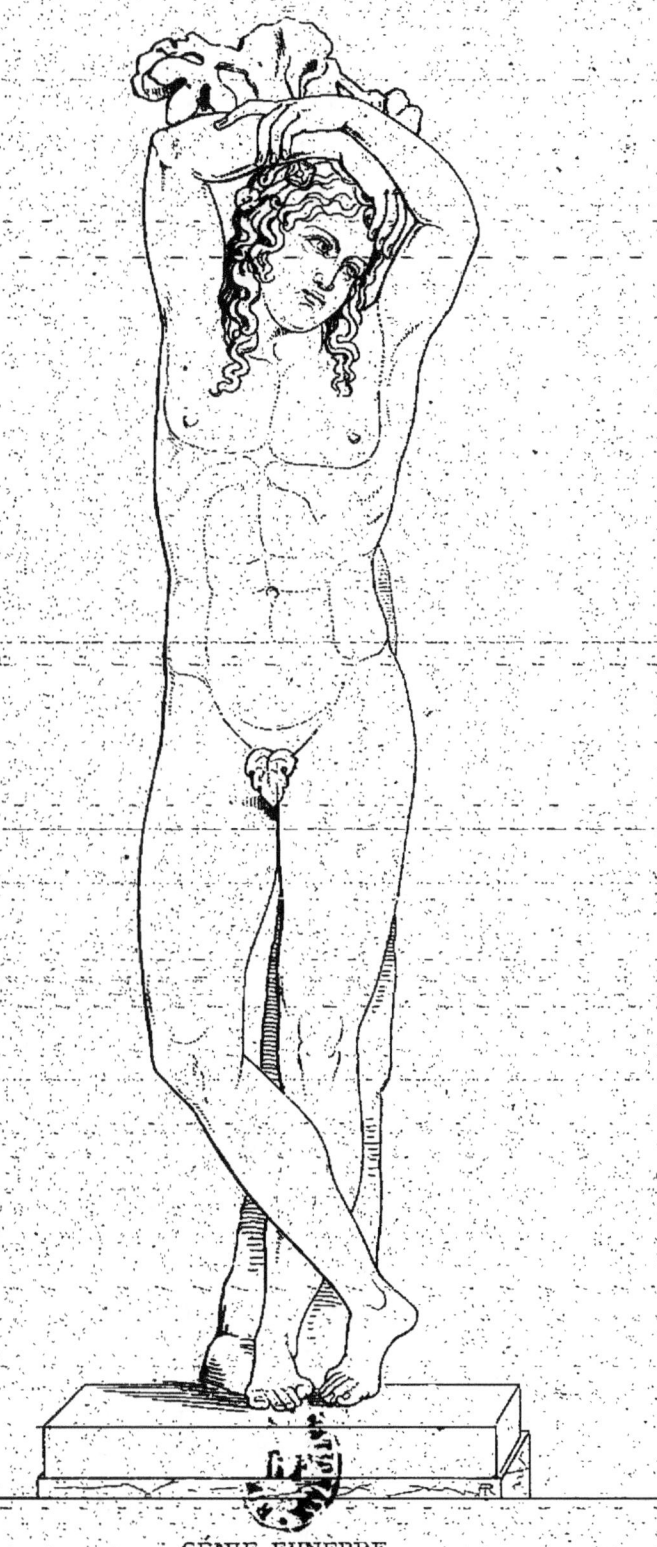

GÉNIE FUNEBRE

GÉNIE FUNÈBRE.

Quoique Homère, Hésiode et Euripide aient parlé de la Mort comme d'un être terrible, Lessing, dans une *dissertation sur la manière de représenter la Mort chez les anciens*, prétend avec raison que les artistes grecs n'avaient pas, comme les nôtres, l'habitude de la faire voir sous les traits hideux d'un squelette. Ils lui donnaient assez de ressemblance avec son frère jumeau le Sommeil; et, pour témoigner le repos parfait, ils posaient ces deux figures les jambes croisées et les bras élevés sur la tête.

L'attitude de cette statue ne peut laisser d'incertitude sur l'objet qu'elle représente : quoiqu'elle soit restaurée et rajustée, toutes les parties en sont antiques; ce qui la rend très remarquable. Elle faisait partie de la collection du cardinal Mazarin, et passa par succession au duc de la Mailleraye, mari de sa nièce, qui, croyant satisfaire à des sentimens pieux, fit briser et mutiler plusieurs des monumens d'art recueillis avec tant de soins par le cardinal.

Cette statue était restée dans le palais Mazarin, même lorsqu'il devint l'hôtel de la compagnie des Indes, et plus tard la bourse de Paris. Lors de la formation du musée en 1794, elle y fut transportée ainsi que d'autres antiques épars dans divers monumens.

Cette statue a été gravée par M. Avril fils.

Haut., 5 pieds 6 pouces.

A FUNEREAL GENIUS.

Although Homer, Hesiod, and Euripides have spoken of Death as of a terrible Power, Lessing, in *A Dissertation on the manner the ancients represented Death*, pretends rightly, that the grecian artists did not, like ours, represent it under the hideous likeness of a skeleton. They gave it some resemblance with its twin brother, Sleep; and, to indicate absolute repose, these two figures were placed with their legs crossed and their arms raised over their heads.

The attitude of this statue can leave no doubt as to the object it represents: although it is restored and matched, all the parts are antique, which makes it very remarkable. It formed part of the Cardinal Mazarine's collection, and came by inheritance to the Duke de la Mailleraye, his niece's husband, who, with the idea of satisfying some religious feelings, caused several monuments of art, gathered with so much care by the Cardinal, to be be broken and mutilated.

This statue had remained in the Mazarine Palace, even after it became the India Company's Hotel, and subsequently the Paris Exchange. When the Museum was formed in 1794, it was tranferred thither, with other antiques spread in various public buildings.

This statue has been engraved by M. Avril Junr.

Height, 5 feet 10 inches.

JEUNE HOMME REMERCIANT LES DIEUX.

JEUNE HOMME
REMERCIANT LES DIEUX.

En considérant avec attention ce bel ouvrage, on ne peut se méprendre sur le sentiment religieux qui anime le personnage, on voit dans ses regards et sur sa physionomie l'expression de l'attendrissement et celle de la joie; l'attitude de ses mains élevées, dont l'intérieur est tourné vers le ciel, est celle que la nature suggère aux hommes qui sollicitent les bienfaits d'une puissance céleste. Cette attitude, consacrée dans les rites de plusieurs religions, et particulièrement dans ceux de la religion grecque, a fait donner le nom d'*Adorante* à ces statues.

La nudité absolue de la figure, l'absence de tout symbole et de tout accessoire, peuvent faire présumer que le jeune homme dont ce bronze offre l'image était un de ceux qui s'exerçaient dans les gymnases de la Grèce; il venait sans doute de remporter quelque victoire dans les jeux solennels, et vraisemblablement à la course du stade.

On présume avec quelque raison que cette statue en bronze est celle de Bédas de Byzance, l'un des élèves les plus habiles de Lysippe. Le style répond bien à celui qu'on admirait dans les ouvrages grecs de cette époque.

Cette statue fut, dit-on, donnée au prince Eugène de Savoie par le pape Clément XI; elle passa ensuite chez le prince Wenceslas de Lichtenstein. Le roi de Prusse Frédéric II en fit l'acquisition et la plaça dans son cabinet à Berlin, où elle est maintenant; elle a été gravée par Audouin.

Haut., 4 pieds 4 pouces.

A YOUNG MAN
RETURNING THANKS TO THE GODS.

When this beautiful production is considered attentively, no mistaken notion can arise on the religious feeling that animates the personage: the expression of gratitude and joy is seen in his physiognomy: the attitude of his uplifted hands, the palms of which are turned towards heaven, is that which nature prompts to men soliciting the favours of a celestial power. This attitude, consecrated, in the rites of several religions, and particularly in those of the Greek Religion, has caused the epithet of *Adoring* to be given to those statues.

The entire nudity of the figure, and the absence of every symbol or accessory, make it presumable, that the young man, represented in this bronze, was one of those who exercised themselves in the Grecian Gymnasia: no doubt he had just gained some victory in the solemn games, and probably in the race of the Stadium.

It is supposed, and with some reason, that this bronze statue is that by Bedas of Byzantium, one of the most skilful disciples of Lysippus. The style corresponds well to that which is admired in the Grecian works of that period.

This statue was, it is said, given to Prince Eugene of Savoy, by Pope Clement XI: it was afterwards possessed by Prince Wenceslas of Lichtenstein. The King of Prussia, Frederic II, purchased it for his collection at Berlin, where it is at present: it has been engraved by Audouin.

Height, 4 feet 7 inches.

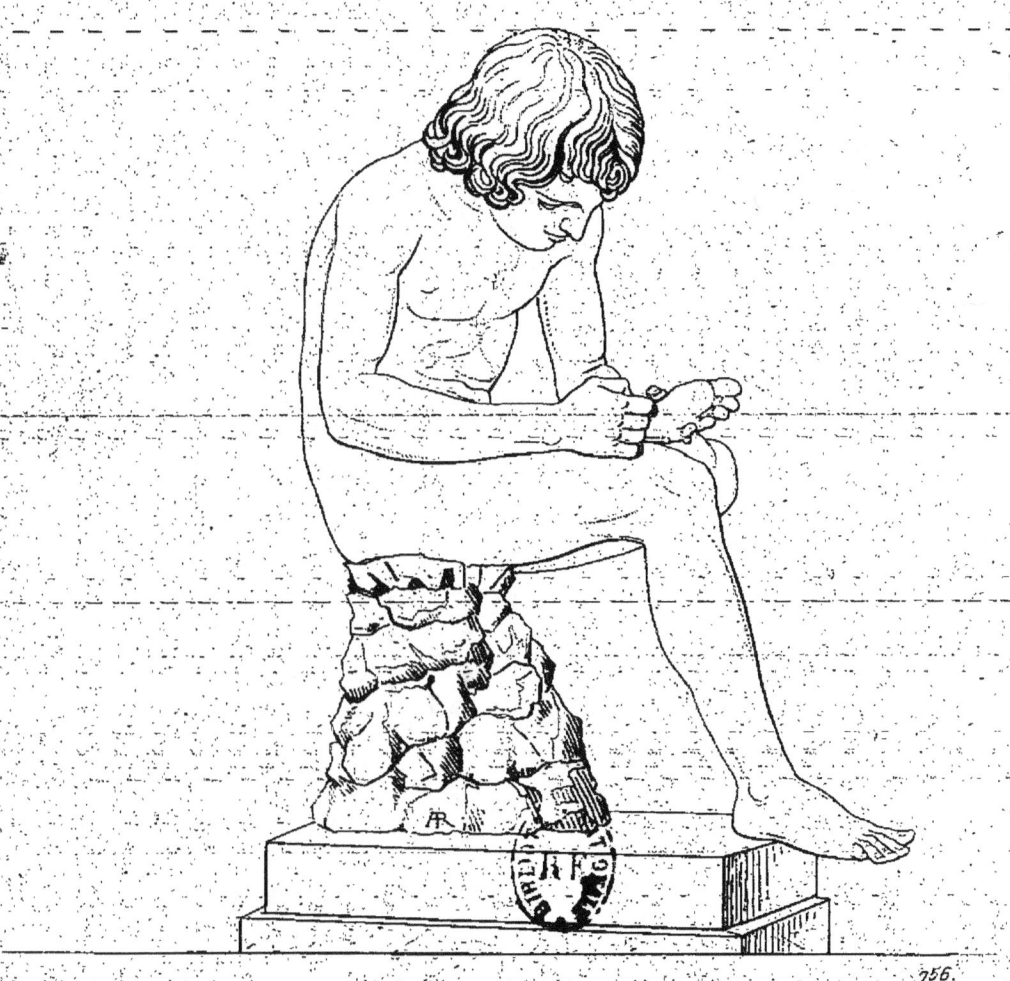

LE TIREUR D'ÉPINES.

LE TIREUR D'ÉPINES.

C'est un usage assez fréquent de vouloir qu'un monument représente un personnage remarquable et même une action d'éclat. Il est difficile de trouver ici de semblables motifs : cependant on a cru y voir un jeune vainqueur à la course du stade, et on suppose qu'il aurait eu le prix malgré la blessure qu'une épine lui aurait faite au pied. D'autres ont prétendu que c'était un simple berger cherchant à retirer de son pied une épine qui l'aurait blessé dans sa marche.

La nature semble avoir été prise sur le fait, et l'on ne sait ce que l'on doit admirer davantage ou de la naïveté du mouvement de la figure, ou de l'étonnante vérité d'imitation qui se voit dans toutes les parties. La délicatesse des contours, la finesse des détails sont réellement merveilleux. On peut dire avec vérité que l'artiste s'est montré sublime, par le soin avec lequel il a su copier la nature.

Ce bronze est maintenant à Rome, dans le palais du Capitole. La fonte est belle et nette ; cependant on aperçoit que le temps a occasioné quelques trous bouchés avec soin dans le XVIe. siècle. On y voit aussi que, lors de la fonte, il y a eu quelques fautes, et qu'on a mis des pièces de rapport ajoutées avec beaucoup d'art et dont les jonctions sont faites en *queue-d'aronde*.

Haut., 2 pieds 4 p.

BOY WITH A THORN.

It is frequent to wish a monument to represent a remarkable personage, and even a brilliant action. Here it is difficult to attribute such intentions: yet it has been thought that the statue represented a youth victorious in the stadium race, and it has been supposed he had gained the prize, notwithstanding the wound in his foot from a thorn. Other persons have asserted that it was merely a shepherd seeking to draw a thorn from his foot, that had wounded him whilst walking.

Nature seems to have been taken in the fact, and it is difficult to determine which is to be most admired, the simplicity of the action in the figure, or the astonishing truth of imitation seen in every part. The niceness of the contacts and the delicacy of the details are wonderful. It may be truly said that the artist has shown himself sublime by the care with which he has known how to copy nature.

This bronze is now at Rome, in the palace of the Capitol. The cast is fine and clean; yet it is perceptible that time has caused some holes which were carefully stopped in the XVIth century. It is is also visible that at the time of its casting there appeared some defects, which were very skilfully fragmented, and the joinings dove-tailed.

Height, 2 feet 6 inches.

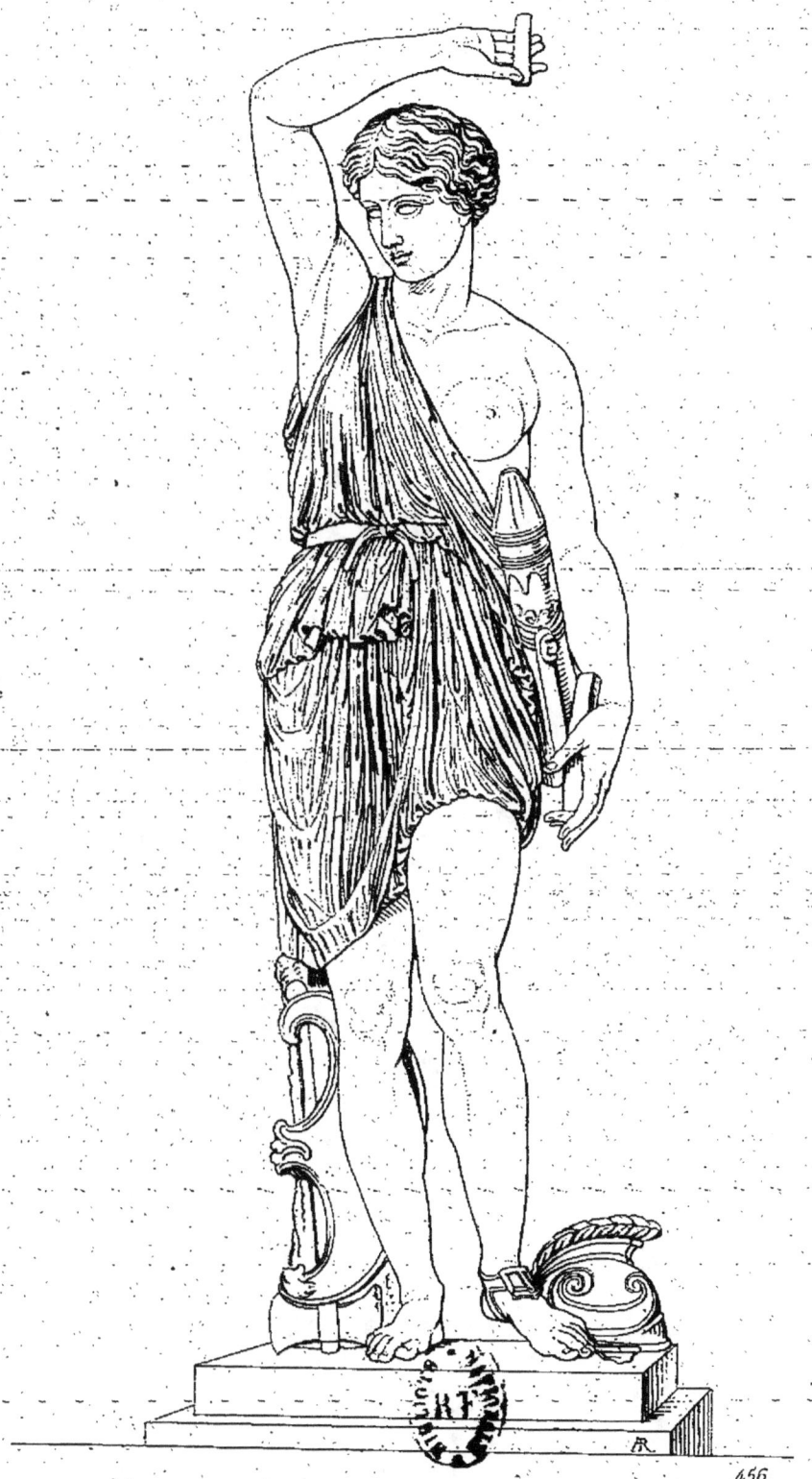

AMAZONE.

SCULPTURE. ANTIQUE. MUSÉE DU VATICAN.

AMAZONE.

On ne peut avoir aucun doute sur ce que représente cette statue, car si le costume et le carquois peuvent convenir à Diane ou à l'une de ses nymphes, la hache, le bouclier, le casque, doivent faire reconnaître une des Amazones. Elle se trouve d'ailleurs bien caractérisée par la courroie qui entoure le bas de sa jambe gauche, et qui a dû servir à maintenir l'éperon dont se servaient ces célèbres guerrières.

Cette statue peut être regardée comme un des chefs-d'œuvre de l'école grecque. Les contours de la tête, la forme de l'épaule droite, celle de la poitrine, et la pureté de la jambe gauche, annoncent un artiste habile, qui sait allier le moelleux de la touche à la fermeté de l'exécution : les cheveux et la draperie font soupçonner que l'auteur a pu imiter quelque ouvrage en bronze. La tunique, traitée avec une finesse exquise, fait valoir le nu qui devait ressortir encore davantage par la couleur encaustique de la draperie, dont le marbre a conservé quelques traces. Le nu n'a point perdu le poli qui a été donné aux chairs.

Cette statue est en marbre grec d'un grain très fin qui porte le nom de *Grechetto*; elle fut placée autrefois dans la salle où s'assemblait la corporation des médecins ; depuis elle a décoré la villa Mattei, et se voit maintenant au Vatican. Les deux bras sont modernes, ainsi que la jambe droite, depuis le genou jusqu'au pied.

Haut., 6 pieds 3 pouces.

AN AMAZON.

No doubt can exist as to what this statue represents; for, if the costume and quiver may suit Diana, or one of her nymphs; the axe, the buckler, the helmet, must indicate one of the Amazons. Besides she is well characterized by the strap surrounding the lower part of her left leg, and that must have served to fasten the spur, of which these famous female warriors made use.

This statue may looked upon as one of the masterpieces of the Grecian School: the outlines of the head, the form of the left shoulder, that of the bosom, and the correctness of the left leg, display a skilful artist, who knew how to blend the softness of touch with the firmness of execution: the hair and the drapery give reason to suspect that the author may have imitated some bronze work. The tunic, treated with exquisite delicacy, enhances the naked parts which must have stood out still more by the encaustic colour of the drapery, of which the marble has preserved some traces. The naked parts have lost nothing of the polish which has been given to the flesh.

This statue is in Grecian marble of a very fine grain, called *Grechetto*; it was formerly placed in the Hall where the Corporation of Physicians used to assemble: it has subsequently adorned the villa Mattei, and is now in the Vatican. Both the arms are modern, as also the right leg, from the knee to the foot.

Height, 6 feet 7 inches.

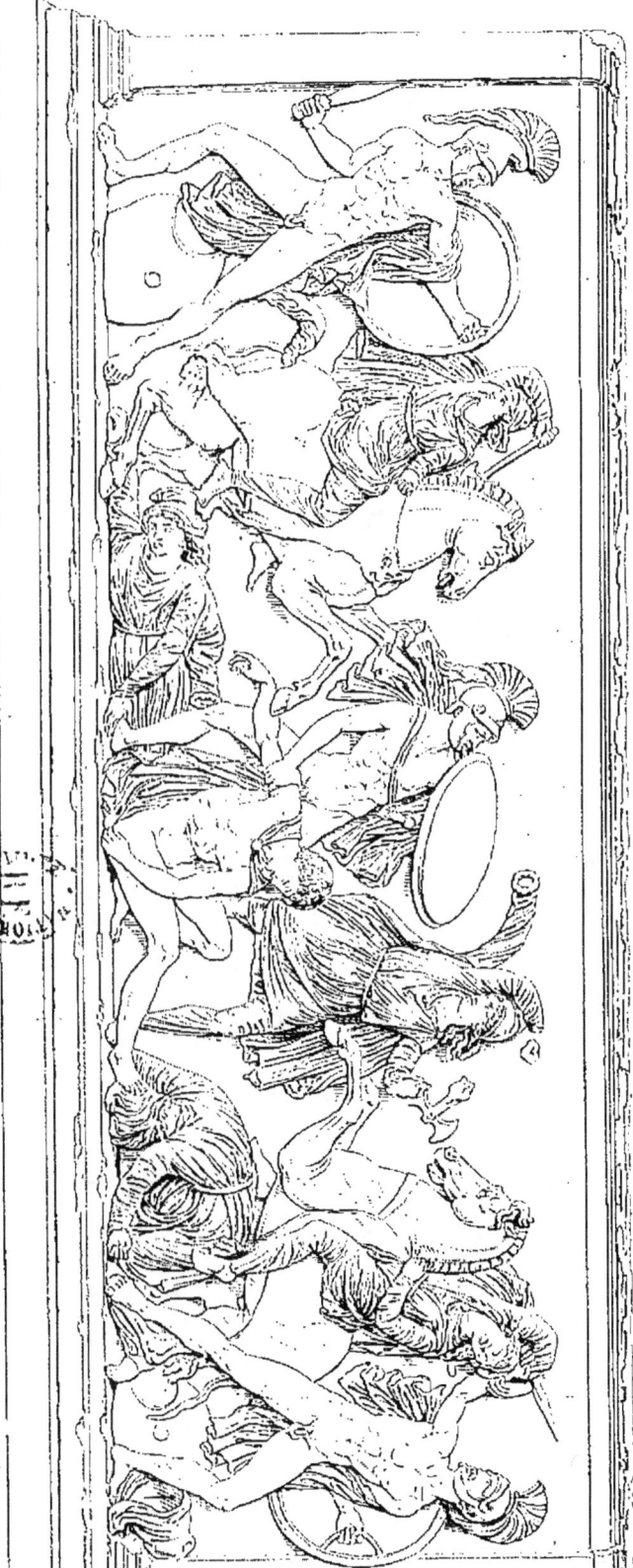

COMBAT DES AMAZONES.

SCULPTURE. ANTIQUE. VIENNE.

COMBAT DES AMAZONES.

Quoique quelques auteurs aient voulu rejeter toute l'histoire des Amazones, comme entièrement fabuleuse, cependant on ne peut révoquer en doute le récit de Plutarque, qui rapporte les détails du combat, qu'elles livrèrent dans la ville même d'Athènes, et la défaite complète qu'elles éprouvèrent.

On trouve plusieurs monumens anciens qui retracent ce fait, et le bas-relief que nous voyons ici est sculpté sur un sarcophage où a dû être placé le corps d'un Grec, tué dans cette glorieuse action.

Ce précieux morceau offre au plus haut degré toutes les qualités que l'on admire dans les chefs-d'œuvre de l'antiquité. La symétrie que l'on peut trouver dans l'ensemble de la composition n'empêche pas d'admirer la variété des détails. Ainsi on voit trois Grecs combattant trois Amazones, et un Grec blessé entre deux Amazones tuées.

L'exécution de ce morceau ne le cède en rien à la composition. « C'est le style grec dans toute sa beauté primitive, c'est un accord merveilleux des naïvetés de la nature scrupuleusement imitée, et des formes les plus nobles et les plus pures que l'étude et le goût aient jamais pu rassembler. La pose et l'action des figures, leur caractère, le jet des draperies, tout est admirable de vérité, de grandeur et d'élégance; les chevaux ne laissent également rien à désirer, ni pour le sentiment de l'exécution, ni pour le mouvement, ni pour la beauté de la forme. »

Ce sarcophage est au cabinet impérial de Vienne; il a été gravé par Bouillon.

Larg. 7 pieds 10 pouces; haut., 2 pieds 11 pouces.

BATTLE OF THE AMAZONS.

Athough some authors reject altogether the history of the Amazons as being quite fabulous, however we cannot annul the evidence of Plutarch, who relates the particulars of the battle they fought, even in the city of Athens itself, and the complete defeat which they sustained. Several ancient monuments are found, which establish the fact, amongst which, this basso relievo which we here see carved on a sarcophagus, which probably was placed the body of a Greek, killed in this glorious action.

This rare piece of antiquity, offers in the highest degree all that is fine, or that has been admired in the different masterpieces. The symmetry which the whole of the composition possesses, need not prevent our admiration of the variety of the details. Thus we observe three Greeks contending with three Amazons, as also, a wounded Greek between two dead Amazons.

The execution of this piece, yields in no respect to the composition. « It is the Grecian style in all it's primitive beauty! It is a wonderful accordance of the beauties of nature, scrupulously imitated, and of human forms, the most noble, and the purest, that either taste or study have ever been able to assemble. The attitude and action of the figures, their character, the throw of the drapery, all is admirable as to truth, grandeur and elegance; the horses leave nothing to be wished for, neither as to execution, motion, nor beauty of form.

This sarcophagus is in the imperial cabinet of Vienna, and has been engraved by Bouillon.

Breadth, 8 feet, 4 inches; heigth, 3 feet 2 inches.

JOUEUSE D'OSSELETS.

JOUEUSE D'OSSELETS.

Plusieurs des statues antiques ne sont que des portraits, et l'on doit croire que celle-ci n'a pas eu d'autre destination que de rappeler les traits d'une jeune personne dont peut-être la famille déplorait la perte. La figure a paru si agréable en tout point, qu'elle a été imitée par plusieurs statuaires.

On admire dans les traits du visage une attention pleine de naïveté avec un peu de tristesse. La jeune fille, assise à terre, vient de jeter deux osselets de la main droite, étendue et ouverte; deux autres osselets sont sous sa main gauche sur laquelle elle s'appuie. Les plis de la tunique, assujettis par la ceinture, se prêtent avec aisance au mouvement des épaules et à l'inclinaison du corps. Les bouts de la tunique, qui s'attachent au-dessus de l'épaule gauche, retombent sur l'avant-bras, et découvrent ainsi des formes gracieuses. La main gauche est une des plus belles qu'on remarque dans l'antique. Les contours du bras sont tels qu'il convient à l'âge de puberté; on n'a pas cherché à les embellir, mais à les rendre avec une extrême pureté. La main droite est moderne, ainsi qu'une partie du cou et de l'épaule gauche.

Cette statue en marbre *grechetto* fut découverte à Rome, sur le mont Célius, vers 1730. Acquise alors par Vleughels, directeur de l'Académie de France, elle passa dans la collection du cardinal de Polignac, qui fut achetée par le roi de Prusse. Elle est maintenant dans la galerie de Sans-Souci.

Elle a été gravée par Mongeot.

Haut., 2 pieds 2 pouces; larg., 2 pieds.

A FEMALE PLAYING AT TALUS.

Several antique statues are merely portraits, and it is probable that the present figure had no other object than to recal the features of a young girl, whose loss was bewailed by her family. The countenance was considered so charming in every respect, that it has been imitated by several statuaries.

In the features of the countenance is admired an attention full of simplicity, blended with a tinge of melancholy. The young girl sitting on the ground has just thrown two Tali with her right hand: two other Tali remain under her left hand, upon which she is leaning. The folds of the tunic, confined by the girdle, lend themselves easily to the action of the shoulders and the sway of the body. The ends of the tunic, fastened above the left shoulder, fall back on the fore-arm, thus displaying a graceful form. The left hand is one of the finest found in the antique. The outlines of the arm are such as become youthfulness: the attempt was not to improve, but, to give them with the utmost correctness. The right hand is modern and also part of the neck and of the left shoulder.

This statue, which is in Grechetto marble, was discovered in Rome, on Mount Celius, about the year 1730. Purchased at the time by Vleugels, the director of the Academy of France, it came into the Collection of the Cardinal de Polignac which was purchased by the King of Prussia. It is now at Potsdam.

It has been engraved by Mongeot.

Height, 2 feet $3\frac{1}{2}$ inches; width, 2 feet $\frac{1}{2}$ inches.

ENFANT JOUANT AVEC UNE OIE.

ENFANT
JOUANT AVEC UNE OIE.

On trouve dans Pline la description d'un enfant serrant le cou d'une oie, et dont l'action était exprimée admirablement ; il avait été exécuté en bronze par le statuaire carthaginois Bœthus. Winkelmann a pensé que le marbre qui se trouve au Musée Capitolin en était une copie; cette conjecture s'est trouvée acquérir un nouveau poids par la découverte récente de deux autres marbres absolument semblables. Celui-ci fut trouvé en 1789 dans l'endroit nommé *Roma vecchia*, à une lieue et demie de Rome, sur l'ancienne voie Appienne; il est en marbre pentelique.

Rien de si gracieux que le mouvement de l'enfant. La touche facile de cet ouvrage fait penser qu'il a été exécuté à Rome vers la fin du IIe siècle de l'ère chrétienne. La tête de l'enfant est une restauration moderne dans ce groupe qui est au Vatican, tandis que dans celui du Musée Capitolin la tête est antique.

Il a été gravé par G. H. Chatillon.

Haut., 2 pieds 10 pouces.

A CHILD
PLAYING WITH A GOOSE.

We read in Pliny the description of a child squeezing a goose's neck, and the action of which was admirably expressed: it had been executed in bronze by the Carthaginian Statuary Bœthus. Winkelman thought that the marble in the Capitoline Museum was a copy; this conjecture was strengthened by the recent discovery of two marbles absolutely alike. The present group was found in 1789, in that part called *Roma Vecchia*, at a league and a half from Rome, in the ancient Appia Via: it is in Pentelic marble.

Nothing can be more graceful than the action of the child. The light and easy touch of this work has induced the belief that it was executed in Rome, towards the end of the II century of the Christian era. The child's head is a modern restoration in this group, which is in the Vatican; whilst in that of the Capitoline Museum, the head is antique.

It has been engraved by G. H. Chatillon.

Height, 3 feet.

CARYATIDE.

CARIATIDE.

La ville d'Athènes, voulant conserver le souvenir de la dispute qui s'éleva entre Neptune et Minerve, fit élever près du Parthénon de petits temples antiques, à l'endroit même où ces divinités firent naître, l'un une source d'eau salée, l'autre un olivier.

Le temple dans lequel se trouvait enfermé cet arbre sacré reçut le nom de Pandrose, l'une des filles de Cécrops. Il était à jour sur trois de ses faces, et six Cariatides en soutenaient le toit du côté de l'entrée. Ces constructions furent faites du temps de Périclès, et on présume que les Cariatides sont l'ouvrage de Phidias.

Celle que nous donnons ici fut enlevée d'Athènes par Lord Elgin, et transportée en Angleterre; elle est maintenant dans le British-muséum. Pour la remplacer, il en fit mouler une en pierre factice, elle a dû être envoyée à Athènes, mais probablement elle n'y est pas arrivée. Afin d'éviter la destruction du monument, le célèbre antiquaire Breton avait fait construire en attendant un pilier carré. Un voyageur, voulant témoigner le ressentiment que lui faisait éprouver cette espèce de barbarie, traça ces mots sur l'une des Cariatides ; PHIDIAS FECIT, et sur le pilier ceux-ci : LORD ELGIN FECIT. Puisse cette leçon empêcher par la suite d'autres enlèvemens de cette nature.

Haut., 7 pieds 9 pouces.

CARIATIDES.

The City of Athens wishing to preserve the remembrance of the dispute which arose between Neptune and Minerva, erected small antique temples near the Parthenon, on the spot where one of these Divinities produced a spring of salt water, and the other an olive tree

The temple in which this sacred tree was inclosed, received the name of Pandrosos, from one of the daughters of Cecrops, it presented three fronts and six Cariatides supported the roof. The building was erected in the time of Pericles, and the Cariatides are thought to be the work of Phidias.

The one here given was removed by Lord Elgin, and sent to England, where it is placed in the British Museum. A similar one executed in stone, was to have been sent to Athens, to replace it, but which is probable not yet arrived. In order to prevent the destruction of the monument, the celebrated antiquarian Breton, in the interim caused a square pillar to be erected, when a traveller wishing to testify his disapprobation of this sort of barbarism, traced these words on one of the Cariatides: *Phidias fecit*, and on the pillar as follows: *Lord Elgin fecit*. May this lesson prevent in the end, other removals of the same nature.

Height, 8 feet 2 inches ½.

www.ingramcontent.com/pod-product-compliance
Lightning Source LLC
Chambersburg PA
CBHW051337220526
45469CB00001B/7